학문의 이해
4

교양인을 위한

분석미학의 이해

교양인을 위한

분석미학의 이해

초판 2쇄 발행 2024년 11월 5일
초판 1쇄 발행 2020년 3월 20일

—

지은이 오종환
펴낸이 이방원
책임편집 조성규 **책임디자인** 박혜옥
마케팅 최성수·김 준 **경영지원** 이병은

—

펴낸곳 세창출판사
　　　신고번호 제1990-000013호 주소 03736 서울특별시 서대문구 경기대로 58 경기빌딩 602호
　　　전화 02-723-8660 팩스 02-720-4579 **이메일** edit@sechangpub.co.kr
　　　홈페이지 http://www.sechangpub.co.kr **블로그** blog.naver.com/scpc1992
　　　페이스북 fb.me/Sechangofficial **인스타그램** @sechang_official

—

ISBN 978-89-8411-933-8 93600

학문의 이해
4

교양인을 위한

분석미학의 이해

오종환 지음

세창출판사

이 책은 미학을 분석미학의 관점에서 소개하는 개론서이다. 보통 개론서, 입문서라고 하면 그 분야를 모르는 사람들이 쉽게 접근하여 이해할 수 있도록 쓰인 책이다. 그러나 필자가 보기에는 이러한 책들이 대부분의 경우 기본적인 개념에 대한 충분한 설명 없이 전문 용어들만 나열하여, 독자가 쉽게 이해할 수 있는 경우가 많지 않았던 것 같다. 따라서 필자는 미학의 성격과 핵심적인 개념들을 우리의 일상적인 경험과 상식을 예로 들어 쉽게 이해될 수 있도록 나름대로 최선의 노력을 경주하였다.

필자의 관점에서 미학은 철학의 일종인데, 철학은 크게 대륙의 합리론적 전통과 영국의 경험론적 전통을 따르는 두 가지 갈래로 나뉜다. 미학에도 이러한 구분이 적용되어, 현대미학에서는 형이상학적 성격이 강한 대륙의 미학과 경험론적 성격이 강한 분석미학이

경쟁하고 있다고 볼 수 있다. 왜냐하면 이 두 가지 미학은 그 성격이 매우 다르기 때문이다. 이 책은 분석미학의 관점에서 쓰인 것이나, 이 책이 다루는 미학의 주요 개념이나 미학의 역사는 미학 일반에 적용되기에 미학 일반에 대한 개론서의 성격을 지닌다.

이 책의 주요 내용은 미학이라는 학문 분야에 대한 소개와 미학에서의 주요 개념인 미와 예술에 대한 이론들과 그 개념들의 역사이다. 또한 현대의 분석미학에서 대표적인 이론으로 간주될 수 있는 미적 태도론을 소개하였다. 필자는 이러한 내용들을 소개함으로써 미학이 어떤 성격을 가지는 학문인가를 밝히려 노력하였다. 이를 위해 최대한 일상적인 표현과 사고방식을 적용하여, 독자가 충분한 지적 능력을 갖추고 있다면 미학에 대한 어떤 사전 지식 없이도 그 내용을 이해할 수 있도록 최선의 노력을 다하였다. 그리고 미학에서의 주요 개념이나 논의가 어떻게 철학적 개념과 논의와 연관이 있는지를 쉽게 설명하려고 노력하였다. 철학적 논의가 다소 장황하다고 생각하는 독자들에게 양해를 구한다. 아무쪼록 이 책이 미학이 무엇인지 궁금해하는 교양인들에게 많은 도움이 되기를 기대해 본다.

2020. 2. 24.
서울대학교 미학과 명예교수 오 종 환

차례

1

미학이란 무엇인가

일반인들뿐만 아니라 상대적으로 교양이 있다는 사람들도, 우연한 기회에 필자를 만나서 내가 대학교수이며 나의 전공이 미학(美學, aesthetics)이라는 말을 들으면, 미학이 무엇이냐는 질문을 하곤 했다. 대부분의 경우는 '미(美)'자가 들어갔기에 아름다움을 연구하는 학문이라고 짐작을 했고, 심한 경우에는 나의 설명을 듣고 "아! '미학'에서 '미'자가 '아름다울 미'로구나" 하는 사람도 보았다. 또 많은 경우에는 미학이 아름다움에 대해 연구하는 학문이기에, 필자의 심미안이 뛰어나다든가 내가 미를 생활 속에서 실천할 것이라는 기대를 표명하기도 했다. 그러나 필자는 심미안이 뛰어나지도 않고(사실은 상당히 둔한 편이다), 또 미를 생활 속에서 어떻게 실천해야 하는지 짐작조차 할 수 없다. 그렇다면 심미안도 없고 미를 생활 속에서 찾지도 않는 나 같은 사람도 연구할 수 있는 것이 미학이라면, 도대체 미학이란 무엇인가?

학문의 방법론

우선 '미학'이라는 학문의 이름에 '미(美)'자가 들어가니 아름다움에 대해 연구하는 학문이라는 말은 맞을 것이다. 그러나 그림도 아름답고, 음악도 아름답고, 꽃, 풍경, 석양, 젊은 남녀 등 세상에 아름다운 것들이 수없이 많을 터인데, 그것들을 연구하는 사람들은 전부 미학을 한다고 할 수 있을까? 전통적으로 그림은 아름다운 것을 나타낸 것이라 생각되었고, 그런 그림들을 연구하는 학문으로 미술사학이란 것이 있는데, 그림은 아름답고 또 그것을 연구하기에 미술사학도 미학이란 말인가? 같은 방식으로 아름다운 음악작품들을 연구하는 음악사학이 있다면, 이것도 미학인가?

일단 우리가 '미술사학', '음악사학'이란 학문의 명칭에 주목한다면, 그 속에 포함된 '사(史)'라는 글자에서 이러한 학문들은 그림의 역사(歷史), 음악의 역사를 연구하는 학문임을 알 수 있다. 그렇다면 미술사학이나 음악사학이 미학이 아니라면 (왜냐하면 아주 특별한 경우가 아니라면 같은 것이 다른 이름을 가지지는 않을 것이기에), 모두 똑같이 아름다운 대상을 연구하는 학문임에도 이들 사이의 차이점이란 무엇인가? 미학이나 미술사학, 음악사학이 모두 아름다운 대상을 연구한다는 점에서는 마찬가지이지만, 그 차이점은 그것에 접근하는 방식, 다르게 말하면 그것들을 연구하는 방식이 다르기 때문이다. 예를 들어 미술사학이 미술작품들 사이의 역사적 관계를 연구하는 것이라면, 미술사학자는 어떤 화가 A의 그림들이 가진 특성은 무엇이며, 이것이 그의 제자 B에게 어떤 식으로 전수되었고, 또 B가 그만의 독특한 기법을 개발하였다면, 이것이 그의 제자 C에게는 어떤 식의 영향을 주었나를

역사적인 관점에서 연구하는 것이다. 이처럼 미술사학자는, A·B·C가 하나의 유파를 형성하였을 때, 그 유파의 독특한 화풍은 그 이전의 그림들로부터 어떤 영향을 받았으며, 이후에 나온 그림들에 어떤 영향을 주었는가를 연구한다. 미술사학은 화가 개인이나 화파(유파) 사이의 역사적 관계를 연구하는 학문이다. 이러한 연구 방식은 그림의 역사를 연구하는 것이기에 우리는 그러한 학문을 미술사학이라고 부르는 것이다. 그리고 같은 설명이 음악사학에도 적용될 것이다.

　　미학이 미술사학이나 음악사학이 아니라면, 미학은 아름다운 대상을 역사적으로 연구하는 학문이 아니라는 점이 분명해진다. 그렇다면 미학은 아름다운 대상을 어떻게 연구하는 것인가? 결론부터 얘기한다면, 미학은 아름다운 대상을 **철학적**으로 연구하는 학문이다. 어떤 것을 역사적으로 연구한다는 설명은 앞에서 간단하게 하였으나, 그것을 철학적으로 연구한다는 것은 과연 어떻게 하는 것인가?

　　여기서 우리는 학문을 하는 방법, 즉 학문의 방법론을 생각해 볼 필요가 있다. 학문의 방법론은 학문을 하는 도구라고 생각할 수 있다. 도구 또는 연장은 각각 알맞은 기능을 가지고 있다. 망치는 못을 박는 데 가장 효과적이며, 펜치는 못을 빼는 일을 가장 잘할 수 있다. 그러나 다른 두 도구가 같은 대상(일)에 적용될 수도 있다. 작은 못은 망치를 가지고 박을 수도 있으나, 펜치를 가지고도 박을 수 있다. 아주 거친 비유이지만, 미학과 미술사학의 차이는 미술작품을 철학과 역사라는 다른 두 도구 중 어떤 도구를 가지고 연구하냐는 차이다. 다른 식으로 설명하자면, 학문의 방법론은 학문의 대상을 보는 관점이라고 설명할 수도 있다. 우리는 어떤 대상을 여러 관점에서 볼

수 있고, 이때 그 대상의 모습은 어떤 관점에서 보느냐에 따라 달라질 것이다. 이를 학문의 방법론에 적용한다면, 우리의 예에서 미술사학은 미술을 역사적 관점에서 보는 것이고, 미학은 미술(이것이 미학의 전분야는 아니나)을 철학적 관점에서 보는 것이다. 즉 두 학문은 같은 대상을 보고 있지만, 그것을 보는 관점이 다르기에 대상의 다른 특색을 연구하며, 그렇기 때문에 다른 학문이 되는 것이다.

비판적 사고

이제 미술사학은 역사적인 관점에서 미술을 연구하고, 미학은 철학적 관점에서 미술을 연구한다는 점이 분명해졌다. 그렇다면 철학적 관점이란 또는 철학이란 학문의 방법론이란 무엇인가? 필자는 철학의 방법론을 **비판적 사고**(批判的 思考, critical thinking)라고 설명한다. 여기서 '비판적'이라는 표현은 '남의 결점을 공격하다'라는 보편적인 의미가 아니다. 철학에서 이 단어의 의미는 우리가 믿고 있는 바에 대해 "왜?"라고 반복적으로 질문한다는 의미다.

먼저 믿음(또는 신념: 信念, belief)과 앎(또는 지식: 智識, knowledge)의 관계를 생각해 보자. 우리는 많은 것을 알고 있고, 알고 있는 바를 동시에 믿고 있다. 물이 H_2O임을 우리가 알고 있다면, 우리는 또한 물이 H_2O임을 믿는다. 우리가 지구는 둥글다는 사실을 알고 있다면, 우리는 지구가 둥글다고 믿는다. "나는 지구가 둥글다는 것을 알고 있지만, 지구가 둥글다고 믿지는 않는다"라는 말은 자가당착인 것처럼 들린다. 그러나 우리가 믿는 바가 항상 우리가 아는 바는 아니다. 가장 대표적인 예가 종교적인 믿음일 것이다. "이 세계를 신이 창조했다"

라고 믿는 사람이 있어도, 우리는 그 사람이 그것을 알고 있다고 말하지 않는다. 우리는 옛날 사람들이 지구가 평평하다고 알았고 또 그렇게 믿었다고 해도, 그들이 잘못 알았던 것이라고 이야기한다. 즉 앎은 어떤 객관적인 근거, 즉 사실이 제시되어서 그 믿음이 참이라고 간주될 때 성립한다. 이 글을 읽는 독자나 독자의 주변 인물이 "나는 내가 예쁘다(또는 멋있다)라고 믿는다"가 아니라 "나는 내가 예쁘다(또는 멋있다)라는 것을 안다"고 주장할 때, 그 말을 들은 친구들이 웃는 이유를 생각해 보자. 믿음은 종교의 경우에서 볼 수 있듯이 각자의 자유이지만, 앎은 반드시 사실에 근거해야 되는 것이다. 그렇다면 사실에 근거하지 않아도 믿음은 성립할 수 있으므로, 믿음은 앎을 포함하는 더 넓은 범위를 가진다. 즉 앎은 믿음을 함축(含蓄)하지만, 그 역의 관계는 성립하지 않는다. 아는 것은 믿는 것이지만, 믿는다고 아는 것은 아니다. 사람과 짐승의 관계를 생각하면 이해가 쉽다. 짐승에는 사람을 포함하여 말, 소, 개, 돼지 등 여러 가지가 속한다. 따라서 어떤 것이 사람이라면 그것은 반드시 짐승이겠지만, 그 역의 관계, 즉 어떤 것이 짐승이라고 해서 반드시 사람이라는 보장은 없다. 사람에서 짐승으로의 함축관계는 성립하지만, 그 역의 관계는 성립하지 않는 것이다. 우리가 두 대상 사이의 함축관계를 헷갈릴 때는 우리가 짐승임을 상기하면 문제가 쉽게 풀린다.

비판적 사고가 우리가 믿고 있는 바에 대해 "왜?"라고 반복적으로 질문한다고 했을 때, 왜 비판적 사고의 대상은 우리의 앎이 아니라 믿음이 되는가? 그 이유는 우리가 아는 바뿐만 아니라 믿는 바에 따라서도 행동하기 때문이다. 전철이 버스보다 빠르다는 것을 알기

에 급할 때 전철을 탄다면, 이 경우는 우리가 아는 바에 따라 행동하는 경우이다. 물론 우리는 아는 바를 믿기도 하기에 이 경우는 또한 우리가 믿는 바에 따라 행동한 경우도 된다. 그러나 누군가가 종교적 신념에 따라 교회나 성당 또는 절에 간다면, 우리는 이럴 때 그가 믿는 바에 따라 행동한다고 하지, 아는 바에 따라 행동한다고 말하지 않을 것이다. 종교적 신념에 따른 전쟁과 순교 등 여러 과격한 행동들이나, 공주병·왕자병에 걸려 이상한 행동을 하는 주위의 친구들을 보면, 우리의 행동은 지식보다 믿음에 따라 더 많이 좌우된다는 것을 알 수 있다.

비판적 사고의 대상이 우리의 믿음이라는 점을 이해했다면, 이 믿음에 대해 "왜?"를 반복적으로 질문한다는 것이 어떤 의미인지를 생각해 보자. 아는 것이 믿는 것이기에, 먼저 아는 것에 대해 "왜?"라고 물어본다. 나는 지구가 둥글다는 사실을 아는데, 어떻게 내가 그것을 알고 있는가? 또는 나는 지구가 둥글다고 믿는데, 어째서 내가 그렇게 믿고 있는가? 이런 질문은 매우 당혹스러우나 가만히 잘 생각해 보면, 결국 대부분의 경우에 내가 그렇게 아는 것은 학교에서 그렇게 배웠기 때문이라는 사실을 깨닫게 된다. 비판적 사고가 우리의 믿음에 대해 "왜?"를 반복적으로 질문하는 것이라면, 우리의 지식 대부분은 학교에서 배운 내용을 그대로 끄집어내는 것이기 때문에, 거기에 대고 "왜?"를 반복적으로 질문하기는 어려워 보인다.

학교에서 배운 대부분의 지식에 대해 "왜?"라고 물으면 그 대답은 한 단계밖에 나아가지 못하지만, 우리의 행동에 대해 "왜?"라고 물으면 그 대답의 연쇄는 꽤 길어질 수 있다. 어떤 이는 비판적 사고

의 대상이 우리의 믿음이라고 앞에서 말해 놓고는, 이제 와서 우리의 행동에 대해 "왜?"라고 묻느냐고 반문할 수가 있을 것이다. 그러나 우리의 진지한 또는 의도적인 행동은 우리의 믿음에서 따라나오기 때문에 그러한 행동에 대한 질문은 결국 관련된 믿음에 대한 질문이 될 수 있다. 물론 진지하지 않거나 의도적이지 않은 행동은 믿음에서 나오지 않는다. 예를 들어 지루한 수업을 듣다가 자기도 모르게 조는 행동은 그럴 의도가 없었고 일부러 진지하게 자려한 것도 아니라면, 믿음에서 나온 것이라 할 수 없다. 그러나 아침에 억지로 일어나 학교에 나왔다면, 이러한 행동은 의도적인 것이고 나름대로 자기의 마음먹은 바에 의한 것이다. 이 경우에 "너는 왜 학교에 왔느냐?"라는 질문에 "수업을 들으러 왔다"라고 답한다면, 나는 수업을 들어야 한다고 믿기 때문에 학교에 온 것이다. 이 예에서 볼 수 있듯이 대개 우리의 행동(믿음)은 다음 단계의 행동(믿음)을 실현하기 위한 수단이 되고, 후자는 전자의 목표가 된다. 등교는 수업을 듣기 위한 수단이며, 수강은 등교의 목표인 것이다.

　　비판적 사고가 "왜?"라는 질문을 반복적으로 적용하는 것이라면, 이 경우에 우리는 "왜 너는 이 강의를 수강하려 하느냐?"라고 물어볼 수 있다. 수강을 안 하고 그 시간에 친구들과 잡담을 할 수도 있고, 다른 곳으로 나가서 놀 수도 있을 터인데, 왜 수강을 하려고 하느냐는 질문에 대한 답은 대부분의 경우 "시험을 잘 보려고(또는 학점을 따야 하니까)" 정도일 것이다. 아마도 시험을 잘 보면 학점을 잘 딸 수 있을 것이므로, 학점을 따는 과정에는 시험을 보는 것이 포함되어 있을 것이다. 지금까지 예시된 세 단계, [등교 → 수강 → 학점 취득]을 보

면, 앞선 것은 뒤에 것의 수단이고, 뒤에 것이 앞선 것의 목표인 것을 알 수 있다. 등교와 수강에서는 수강이 등교의 목표이지만, 수강과 학점 취득의 관계에서는 수강은 학점 취득의 수단이 된다. 이렇게 앞선 것과 뒤에 것은 각각 수단과 목적의 관계로 엮여 있기에, 즉 어떤 것이 그 앞에 것에는 목적이나 그 뒤에 것에는 수단인 관계로 연결되어 있기에, 이러한 관계를 수단과 목적의 위계(位階, hierarchy)라고 한다. "왜?"라는 질문은 어떤 행동의 이유를 물어보는 것이고, 이에 대한 답이 그 행동의 이유이며, 동시에 그 행동이 성취하려는 바, 즉 행동의 목적이 된다.

다시 우리가 주어진 답에 "왜?"를 반복적으로 적용한다면, 그 질문은 "왜 너는 학점을 따려 하느냐?"일 것이다. 물론 학생은 수업을 듣지 않고, 시험도 안 봐서 학점을 못 딸 수 있다. 질문은 "왜 그러지 않고 학점을 따려고 하느냐"이고, 이에 대한 대답은 아마도 "졸업을 하려고"일 것이다. 그리고 우리가 다시 "왜 너는 졸업을 하려 하느냐?"라고 물으면, 아마도 가장 전형적인 대답은 "취직을 하려고"일 것이다. 우리가 다시 "왜 너는 취직을 하려고 하느냐? 그냥 백수로 살지"라고 물으면 아마도 "돈을 벌어야 하니까"라고 답할 것이고, 다시 우리가 "왜 너는 돈을 벌려 하느냐?"라고 물으면, 아마도 잠시 멈칫한 후에 나오는 대답은 "돈이 있어야 살 수 있으니까(또는 내가 하고 싶은 일을 할 수 있으니까)" 정도일 것이다. 아마도 이 대답이 돈이 없어도 연명은 할 수 있으니까 돈이 있어야 잘 살 수 있다는 의미라면, 우리의 질문은 "왜 너는 잘 살려 하느냐?"일 것이고 이런 당혹스러운 질문을 받은 사람은 다시 잠시 머뭇거린 후 "행복하게 살려고" 정도로 대답

할 것이다. 우리가 "왜 너는 행복하게 살려 하느냐?"라는 질문을 한다면, 질문을 받은 이는 아마도 매우 당황하거나 분개하여 우리에게 달려들지도 모른다. 그가 당황해 하는 이유는 그 질문에 어떻게 대답은 해야 할지 모르기 때문이며, 그가 분개하는 이유는 우리도 그 질문에 대한 답을 모르면서 마치 "너만 모른다"는 식으로 그에게 질문을 한다고 생각하기 때문이다. 이러한 질문을 받은 사람이 발끈해서 "너는 안 그래?"라고 답변한다면, 이는 원래의 질문에 대한 답은 아니다. 그의 곤혹스러움을 이렇게 표현한 것이며, 행복하게 살려는 것은 모든 사람에게 너무나도 당연한 것이기에 그것의 이유를 자기에게만 물어보는 알미운 상대방에 대한 비난과 멸시를 표명한 것이다.

비판적 사고의 대상: 근원적이고 맹목적인 믿음

이제 우리는 "너는 왜 학교에 왔느냐?"라는 일상적이고 사소한 질문에 대한 대답에서부터 계속 "왜?"라는 질문을 적용하니 "행복하게 살려고"라는 거창한 대답에까지 이르게 되었다. 한데 "너는 왜 행복하게 살려고 하느냐?"라는 질문에 대해서는 앞에서의 여러 물음들과는 다르게 그것에 대한 답이 분명하지 않고, 아마도 없는 듯하다. 만일 이에 대한 답이 있었다면 우리가 그러한 질문에 당황하거나 분개하지 않았을 것이다. 또는 그것에 대한 답이 있어도, 등교의 이유로 수강이 즉각적으로 제시되듯이 그렇게 분명한 것이 아니다. 대개의 경우 우리는 그 답이 무엇이든지 간에 그것에 대해 생각해 보지 않았던 것 같다. 즉 행복하게 살고 싶다는 바람 또는 행복하게 살려는 믿음은 당연한 것이고, 왜 그러냐는 질문에 대답이 없다면, 그것은 우

리의 그러한 믿음에 대한 이유가 없다는 말과 같은 것이다. 등교의 이유가 수강이며, 동시에 수강은 등교의 목표이기도 하다는 점을 생각해 본다면, 즉 뒤에 것이 앞에 것의 이유이자 목적이라면, 행복하게 살고 싶다는 믿음은 이유나 목적이 없는 것이다. 이제 우리는 행복하게 살고 싶다는 우리의 믿음이 목적이 없는 믿음이라는 것을 알 수 있으며, 목적이 없기에 이러한 믿음을 **맹목적**(盲目的)이라 할 수 있다. 목적이 없다는 말은 이유가 없다는 말과 같은 말임을 상기하면서, 다음의 경우를 생각해 보자. 어떤 학생이 아침에 강의실에 앉아 있다. 출석부에 이름이 없어 학생은 왜 여기 있느냐고 물어보니, "글쎄요, 잘 모르겠는데요. 아침에 집을 나와서 어떻게 하다 보니 지금 여기 앉아 있게 되었습니다"라고 대답했다고 해 보자. 우리는 그 젊은이의 부모가 "오늘은 얘가 또 어디를 어떻게 헤매고 있을까" 걱정하면서 저녁에 무사히 집에 돌아오기만을 기다리는 그 마음을 이해할 수 있게 될 것이다. 자기가 한 행동의 이유를 모르고 있는 이 학생의 이상한 상태가 걱정스럽다면, 마찬가지로 아무런 이유도 없이 행복하게 살고 싶다는 믿음을 가지고, 그 믿음에 따라 여러 행동을 하고 있는 우리의 상태도 마찬가지라는 점은 상당히 충격적이다.

이렇게 명확한 이유가 없는 믿음을 우리가 당연하게 믿고 있다는 점도 놀랍지만, 그러한 맹목적인 믿음이 수단과 목적의 위계에서 맨 마지막에 나왔다는 점을 주목하자. 즉 수단과 목적의 위계에서 맨 마지막에, 즉 최상위에 그 믿음이 있다는 사실은 그 믿음이 관련된 모든 하위 믿음의 이유가 된다는 의미다. 행복하게 살고 싶다는 믿음이 우리의 예에서 그 이전에 언급된 모든 행위를 지배하는 믿음이며,

그러한 행위들 외에도 우리들이 하는 다른 대부분의 행위의 이유가 될 것이다. 즉 행복하게 살고 싶다는 우리의 믿음은 그로부터 나오는 수많은 믿음의 근거(이유)가 된다는 점에서 **근원적**(根源的)이라고 할 수 있다.

　이제 행복하게 살고 싶다는 우리의 믿음이 맹목적이며 근원적이라는 의미를 이해했다면, 우리는 비판적 사고를 보다 정확하게 정의할 수 있게 되었다. 즉 비판적 사고란 우리의 맹목적이고 근원적인 믿음에 대해 "왜?"라고, 그 믿음의 이유와 근거를 물어보는 질문에 답하려는 정신적인 작업이다. 맹목적이고 근원적인 믿음이란 우리의 일상적인 믿음에 "왜?"라는 질문을 반복적으로 적용하는 과정에서 너무나 당연하기에 우리가 쉽게 답할 수 없다고 느끼는 맨 마지막 질문의 긍정형이다. 즉 우리의 예에서 마지막 질문이 "너는 왜 행복하게 살려고 하느냐?"였다면, 우리의 맹목적이고 근원적인 믿음은 "나는 행복하게 살려고 한다(살고 싶다)"는 믿음이다. 따라서 비판적 사고의 대상이 우리의 근원적이고 맹목적인 믿음이라면, "왜?"라고 물어보는 질문의 대상은 우리의 일상적인 믿음이 아니라 평소에는 우리가 그 이유를 별로 생각하지 않고 당연하다고 여기는 믿음이다. 일상적인 경우에도 가끔은 어떤 행동(믿음)에 그 이유를 묻는 경우가 있다. 예로, 지하철에서 만난 동료에게 "너는 왜 지하철을 탔느냐?"고 물을 수 있고(동료가 집에 가려면 버스를 타야 한다는 것을 아는 상황에서), 또 이에 대해 쉽게 "오늘은 시내에 약속이 있어 지하철을 탔다"고 설명할 수 있다. 그러나 비판적 사고의 대상인 맹목적인 믿음은 우리가 너무나 당연한 것으로 여기기에 평소에는 그 이유에 대해 생각하지 않았던 것이다.

그렇다면 일반인들이 평상시에 물어보는 "왜?"라는 질문은 철학자가 행하는 비판적 사고가 아니며, 필자는 이러한 사실이 철학의 한 가지 특색을 잘 설명할 수 있다고 생각한다.

필자의 지인이 말한 다음 이야기를 생각해 보자. 그가 학부 생일 때 우연히 쇼펜하우어의 『의지와 표상으로서의 세계(Die Welt als Wille und Vorstellung)』란 책을 접하게 되었고 이를 읽기 시작했는데, 서너 쪽을 읽어도 도대체 무슨 말인지가 이해가 되지 않았다고 한다. 전공은 다르지만(아마도 농업대나 상경대 쪽이었던 것으로 기억한다) 그래도 나름 엘리트인데 이것을 이해 못할 리가 없을 것이라고 믿어서, 이를 악물고 전체를 다 읽었으나 여전히 무슨 말인지 이해가 안 되어서 책을 집어던졌다고 한다. 아마도 이는 다른 많은 사람들도 공통적으로 가지고 있는 철학에 대한 인상일 것이다. 철학이 너무나도 이상한 소리를 하는 학문으로 비치고, 철학자는 이상한 사람이라고 생각되는 이유는, 철학이 출발점으로 삼고 있는 지점이 바로 우리의 맹목적이고 근원적인 믿음이기 때문이다. 우리가 그 이유를 생각하지 않는 것에 대해 그 이유를 알아보려 하기에, 그 사고의 방식이 우리에게 익숙하지 않아 너무 생소하게 보이고, 또 상당한 노력을 기울이지 않는 한 이해하기도 어려운 것이다.

이러한 철학의 특색은 다른 말로는 철학이 메타적(meta的) 성격을 가지고 있다고 표현된다. '메타'라는 말은 '너머, 넘어서(over)'라는 의미이다. 고대 그리스에서 피직스(physics)가 우리 눈에 보이는 세계를 연구하는, 즉 관찰에 근거하여 자연의 법칙을 탐구하는, 오늘날의 자연과학에 해당되는 분야를 지칭하였다면, 메타피직스(metaphysics)

는 우리 눈에 보이지 않는 세계를 연구하는, 오늘날 철학에서는 형이상학이라고 부르는 영역을 지칭하였다. 여기서 'meta'의 의미는 '눈에 보이는 것을 넘어서'라는 의미로, '형(形) 이상(以上)'이라는 범역도 이러한 의미를 살리려 한 것으로 보인다. 즉 철학이 메타적 성격을 가진다는 의미는 철학에서의 "왜?"라는 질문이 일반인들이 하는 "왜?"라는 질문의 범위를 넘어서 있다는 의미이며, 또 이러한 특색은 질문의 영역에 한정될 뿐만 아니라 그 대답에도 마찬가지로 적용될 것이기에 철학 전반의 특색이라고 말할 수 있는 것이다.

근원적이고 맹목적인 믿음의 다양한 유형

비판적 사고가 우리의 맹목적이고 근원적인 믿음에 대해 그 이유를 묻는 것이라면, 그러한 믿음에는 어떠한 것이 있을까? 앞의 예에서 행복하게 살고 싶다는 믿음이 사실 우리가 일생 동안 하는 대부분의 행위를 지배한다는 사실에서 근원적이라고 했는데, 이것 이외에 또 그러한 성격을 가지는 믿음은 어떤 것이 있을 수 있는가? 거칠게 얘기하자면 우리의 믿음체계는 각 분야마다 어떤 맹목적인 믿음에 근거하고 있다. 사람들이 모였을 때 정치 얘기는 하지 말라고 충고하는 이유는, 정치 얘기가 나왔을 때 견해가 다른 사람들의 논쟁은 결국 상대방을 설득하거나 자기가 설득당하기보다는 각자의 입장을 되풀이하는 싸움으로 끝나기 때문이다. 예를 들어 정치적 견해에서 보수(우파)다, 진보(좌파)다 하는 입장을 가진 대부분의 사람들은 그러한 입장을 가지게 된 가장 근본적인 이유가 무엇이냐는 물음에 대해 그냥 그것이 당연한 것이지, 왜 그런 입장을 가져야만 하는가를 진

지하게 생각해 본 적이 없다고 대답한다. 이런 경우에 각자의 정치적 입장에 대한 이유가 없기 때문에 둘 사이에 합리적인 논쟁은 불가능하며, 따라서 상대방을 설득할 수도 없고 자기도 상대방에게 설득당하지 않을 것이다.

　　이념적인 문제도 맹목적 믿음의 전형적인 예이다. 오랜 기간 군부 독재에 시달린 우리의 현대사에서 학생들은 항상 공산주의는 나쁜 것으로 교육받았다. 필자의 경우도 어렸을 때부터 북한에서는 사람들이 굶주림에 시달리며 자유가 없는 노예생활을 하고 있다고 교육받았기에 당연히 그런 줄 알고 있었다. 그러나 대학생이 되어 여러 객관적인 기록들을 접해 보니, 오히려 1972년까지는 북한이 남한보다 국민소득이 높았다는 사실을 알게 되었고, 이는 엄청난 충격으로 다가와 이념에 관련된 여러 문제들을 다시 생각하게 되었다. 이제 보니 공산주의는 무조건 나쁜 것이라는 나의 믿음은, 내가 그 이유를 알기 때문에 생긴 것이 아니라 단지 그렇게 교육받았거나 세뇌되었기 때문이었다. 그럼에도 불구하고, 이러한 믿음이 일단 근원적 믿음이 되면, 이념적인 문제에 관련된 모든 사안에서 이 믿음이 판단의 근거로서 작용하였던 것이다. 이념에 관련하여 맹목적인 믿음을 가지고 있었다는 것을 알게 된 충격에서 세상을 다시 보니 수많은 의문점들이 생기기 시작하였다. 그럼 공산주의가 나쁘기만 한 것이라면 그것은 애초에 왜 생겼으며, (내가 충격을 받은 그 당시에도) 세계의 반쪽이 왜 그러한 이념을 신봉하고 있었는가? 그렇게 좋다는 자유민주주의를 신봉하는 수많은 나라가 독재 또는 내전이나 부패에 시달리고 있었는데, 그것은 또 어떻게 설명되어야 하는가? 필자가 이러한 의문점들

에 대해 고민하였다는 사실은, 이제까지 당연한 것이라 여겼던 믿음의 이유를 따져 보기 시작했다는 것을 보여 주며, 이것이 바로 우리가 말하고 있는 주제인 비판적 사고를 실천한 사례인 것이다

비판적 사고의 또 다른 예로 자기의 장래에 관한 회의(懷疑)를 들 수 있다. 한국전쟁이 끝난 후 태어난 베이비붐 세대의 사람들은 아마도 부모님으로부터 열심히 공부하여 좋은 직장을 잡아서 잘 살아야 한다는 말을 귀가 닳도록 들으며 자랐을 것이다. 배우지 못한 대부분의 부모님들의 입장에서는 자식이 학교에서 교육을 받는 것이 가장 중요한 일이었고, 또 전쟁 후의 어려운 삶에서는 돈을 벌어 잘사는 것이 무엇보다도 시급한 일이었기에, 공부 열심히 하여 돈을 많이 벌라는 염원은 말하는 사람에게나 듣는 사람에게나 너무나 당연한 것이었다. 아마 오늘날에도 많은 부모님들이 자기의 자식에게 같은 말을 하고 있을 것 같다. 이제 한 아이가 어렸을 때부터 학교에서나 집에서나 그런 말을 들으며 성장해, 좋은 직장에 취업하고, 돈을 많이 벌어야겠다고 생각하며 열심히 공부했다고 생각해 보자. 그런데 그 아이가 고등학교에 들어가니 몇몇 선생님들이 인생의 가치가 돈에 있는 것이 아니라고 설득하며, 철학이나 문학 또는 순수과학의 가치를 일깨워 주셨다. 그 학생은 그때까지 대학은 당연히 돈을 잘 벌 수 있는 직업을 가지게 되는 의대나 경영대, 법대(로스쿨)에 가야 한다고 생각해 왔으나, 갑자기 인생의 목적이 돈일 필요가 없다는 생각이 들게 되면서 "왜 내가 꼭 (예를 들어) 경영대에 가야만 하는가?"라는 질문을 할 수 있고, 그 질문에 대해 나름대로의 해답을 찾았을 것이다. 그 학생이 위와 같은 질문을 한 것은, 그때까지 당연하다고 여긴 것에 대

해 의문을 품고 그것이 꼭 그래야만 하는가를 묻는 것이기에 비판적 사고를 한 것이며, 따라서 그러한 물음을 묻는 행위는 철학적 행위라 할 수 있다. 일반인들도 평소에 당연히 여겼던 것에 대해 왜 그런가 하고 질문을 하게 된다면, 그때 그 사람은 비판적 사고를 하는 것이며 철학을 하고 있는 것이다.

지금까지 비판적 사고의 일상적인 예를 들었다. 하지만 비판적 사고는 학문의 영역에도 적용될 수 있다. 왜냐하면 비판적 사고가 우리의 맹목적이고 근원적인 믿음에 대해 "왜?"라고 물어보는 것이라면, 각각의 학문에도 맹목적이고 근원적인 믿음이 있기 때문이다. 예를 들어 사람들은 오늘날의 과학이 이 세계의 궁극적인 비밀 또는 진리를 밝힌다고 당연하게 믿는다. 여기에 누가 "왜(또는 정말) 과학이 진리를 밝힐 수 있는가?"라고 묻는다면 이러한 질문을 하는 사람은 과학에 대한 비판적 사고를 하는 것이다. 그리고 이러한 사고가 철학의 한 분과로서 성립할 때 우리는 이 분과를 '과학철학'이라 부른다. 또 과학에 대한 맹목적인 믿음 중에 하나는 과학이 언젠가는 우리의 정신적 현상까지도 물질적으로 설명할 수 있다는 믿음인데, 이러한 믿음에 회의를 품고 왜 그런가를 물어본다면, 이것도 과학철학의 중요한 주제가 될 것이다.

도덕과 윤리학(倫理學, ethics)의 구별도 비판적 사고가 적용되느냐의 여부에 따른 것이다. 우리는 일상적인 도덕적 믿음들을 ―예를 들어 "거짓말을 하지 마라", "살인을 해서는 안 된다", "약속을 지켜야 한다" 등― 당연한 것으로 여기고, 왜 그래야만 하는지를 따져 보지 않는다. 어렸을 때 읽은 〈늑대와 양치기 소년〉 이야기는 거짓말을 해

서는 안 된다는 것을 보여 주는 예이지만, 모든 거짓말이 나쁜 결과를 가져오는 것은 아니기 때문에 진정한 의미에서 그 이유를 밝히는 것은 아니다. 마찬가지로 어렸을 때 학생들에게 주입되는 많은 도덕적 믿음들은 그러해야만 한다고 세뇌를 받는 것이지, 그 이유를 따져서 학생들을 설득한 것이 아니다. 그러나 대학에서의 윤리학은 우리의 일상적인 도덕적 믿음이 왜 그래야만 하는가를 따지는 과목이다. 예를 들어 "왜 우리는 살인을 해서는 안 된다고 또는 살인은 나쁜 짓이라고 믿는가?"와 같은, 일상적인 도덕적 믿음들에 대해 이유를 묻는 물음에 답하려는 여러 이론들을 배우고 연구하는 과목이 윤리학인 것이다.

우리의 지식에 대한 믿음에 비판적 사고가 적용되면, 인식론(認識論, epistemology)이라는 철학의 영역이 성립한다. 우리가 많은 것을 알고 있다는 믿음은 당연한 것인데, 정말 우리가 그것들을 알고 있는 것인가? 예를 들어 옛날 사람들은 태양이 지구의 주위를 돌고 있다고 알았으나 우리는 그 반대로 알고 있다면, 안다는 것은 무엇인가? 아마도 지구가 태양의 주위를 도는 것이 사실이기에, 옛날 사람들이 잘못 안 것이라고 생각할 수도 있다. 그러나 옛날 사람들에게는 태양이 지구의 주위를 도는 것이 사실이었다면, 여기서 사실이란 무엇인가? 옛날 사람들과 우리에게 사실이 다른 이유는 사실이 당사자가 아는 바에 따라 결정되기 때문이라면, 우리가 아는 것과 무관하게 사실을 밝혀낼 수 있는 것인가? 우리는 흔히 사실(事實, fact)은 우리의 경험에 의해 판정될 수 있다고 생각한다. 그렇다면 우리가 아는 모든 것은 우리의 경험으로부터 나오는 것인가? 사후의 세계나 신의 존재는 우

리가 경험할 수 없다. 그렇다면 이것들에 대해 우리가 무엇인가를 안다고 말할 수 있는가? 그리고 보다 근본적으로, 경험을 통한 지식은 정말로 확실한가? 천동설처럼 옛날 사람들에게 사실이었던 것이 오늘날에는 사실이 아니라면, 오늘날 우리에게는 사실인 것이 언젠가는 사실이 아니게 될 수도 있지 않은가? 이처럼 "지식은 우리가 확실하게 알고 있는 것"이라는 당연한 생각도 비판적 사고를 적용하면 많은 의문점을 드러내는데, 이러한 문제를 다루는 철학의 영역이 인식론이다.

이제 우리는 서양철학의 아버지라는 소크라테스(Socrates, B.C. 469?-399)가 산파술(産婆術)의 창시자라는 말을 설명할 수 있게 되었다. '산파'란 '임산부가 아이를 낳을 때 도와주는 여자'라는 의미인데, 옛날에는 각 마을에 (오늘날로 얘기하면) 산부인과 의사가 없었기에 아이를 받아 본 경험이 많은 아주머니가 아이 낳는 것을 도와주었다. 이러한 기술을 산파술이라고 하는데, 그렇다면 소크라테스의 기술은 무엇을 낳도록 돕는다는 말인가? 소크라테스의 산파술은 우리가 새로운 생각을 하도록, 즉 새로운 생각을 낳도록 돕는 것이고, 이때 새로운 생각이란 우리가 앞에서 말했던 비판적 사고의 결과물이다. 그는 아테네의 광장 양지바른 곳에 앉아 있다가 지나가는 젊은 귀족의 자제를 불러 세워 무엇인가를 물어본다. 자기가 똑똑하고 많은 것을 알고 있다고 자부하는 젊은이는 그 물음에 즉각 대답할 것이나, 우리가 앞에서 본 것처럼 그 대답에 "왜?"를 반복적으로 적용하면 곧 젊은이의 대답은 궁색해질 것이다. 그리고 그가 그 마지막 물음에 대해 진지하게 생각하게 된다면, 그는 이제까지 당연한 것으로 여겨 그 이유를 생각

해 보지 않았던 것을 처음으로 생각하게 되는 것이다. 소크라테스의 산파술이 우리가 말한 비판적 사고이며, 또 비판적 사고가 철학의 방법론이라면, 비판적 사고를 최초로 시도한 소크라테스를 서양철학의 아버지라고 부르는 것은 당연해 보인다.

비판적 사고의 가치

앞에서 비판적 사고의 대상은 우리의 맹목적이고 근원적인 믿음이며, 이러한 믿음은 우리가 믿음을 가지고 있는 각 분야마다 그 근원으로서 하나씩 있다고 하였다. 앞에서 든 비판적 사고의 몇 가지에서 각 분야에 있는 이러한 맹목적이고 근원적인 믿음이 무엇인지가 밝혀졌으며, 따라서 이러한 개개의 근원적 믿음에 비판적 사고가 적용된다는 말은 비판적 사고가 우리의 어떠한 믿음체계에도 적용될 수 있다는 것을 의미한다. 따라서 비판적 사고가 철학의 방법론이라면, 철학은 우리의 어떤 믿음체계에도 적용될 수 있으며, 우리는 철학의 이러한 특색을 "철학은 메타적인 성격을 갖는다"는 말로 표현했다. 특히 우리의 믿음체계에는 당연히 모든 학문의 영역이 포함되기에, 우리가 알고 있는 어떠한 학문에도 철학은 적용될 것이다. 예를 들어 사회학이 있다면 그 위에 사회철학이 성립하며, 과학 위에는 과학철학이, 수학 위에는 수리철학이, 우리의 도덕 위에는 윤리학이 성립한다.

그런데 이러한 비판적 사고의 가치는 무엇인가? 앞의 예들에서 일반인은 따지지 않는 당연한 것을 "왜?"라고 다시 물어보는 것이 어떤 가치를 가지는 것인가? 다시 우리가 앞에서 든 예를 이용하여

이를 설명하자. 한국전쟁 이후에 태어난 베이비붐 세대의 이야기에서, 부모가 자식에게 "좋은 직장을 잡아 돈을 많이 벌어 잘 살아야 한다"는 믿음을 심어 주어서, 그 자식이 그것을 당연한 것으로 믿고 있다가 어느 순간에 "왜 꼭 그래야만 하는가?"를 물을 때 비판적 사고가 성립한다고 설명하였다. 그리고 그 자식은 이 물음에 대한 답을 나름대로 구할 것인데, 어떤 경우에는 인생의 진정한 가치는 돈이 아니라는 결론에 도달하여 그 근원적 믿음을 부정하고 다른 진로를 택할 것이다. 이념의 문제에서도 우리는 당연한 것으로 여겼던 사실을 의심하는 예를 보았다. 공산주의는 무조건 나쁘다라는 신념을 당연하게 여기다가 어떤 이유에 근거하여 그것에 대해 회의하기 시작하고 결국 그 믿음을 포기한다면, 이는 비판적 사고의 대상인 맹목적이고 근원적인 믿음을 부정하는 경우이다.

과학의 경우에도 지동설이 대두한 이유는 천동설의 가정에 대한 맹목적인 믿음을 부정하였기 때문이다. 별들[恒星]은 천구(天球)에 박힌 것들이기에, 천구가 돌면 별들도 항상 그 자리를 지키며 돈다는 천동설의 가설에 대한 반례는 행성(行星)이었다. 행성은 천구에서 자기의 자리를 지키지 않고 매일 밤 그 위치를 바꾸기에, 이를 설명하는 것이 천동설의 과제였다. 물론 어떤 이론에 반례가 있다는 것이 곧 그 이론을 폐기하는 이유가 되지는 않는다. 오늘날의 과학에서도 수많은 연구소가 실험과 연구를 계속하는 이유는 그 이론이 문제가 되는 현상들을 전부 설명하지 못한다는 반증이다. 그러나 이 설명되지 않는 현상들은 그 이론을 폐기해야 하는 이유가 아니라 그 이론이 풀어야 하는 과제인 것이다. 예를 들어 천동설에서는 행성의 궤적을 설

명하기 위해 천구가 하나가 아니라 각기 도는 속도가 다른 여러 개라는 가설이 등장하였다. 이러한 설명은 천동설의 기본 전제를 유지하면서 문제의 현상을 해결하려는 시도였다. 천동설의 기본 전제를 유지하려는 이러한 시도와는 다르게, 지동설은 천동설의 기본 전제 자체에 비판적 사고를 가하여 그것을 부정한 경우이다. 지동설은 천동설과는 완전히 다른 기본 전제에서 출발하기에, 천문학에서의 이러한 이론 교체를 과학철학자 토마스 쿤(Thomas S. Kuhn, 1922-1996)은 과학혁명이라고 불렀다.[01] 그리고 어떤 이론의 가장 기본적인 전제를 패러다임(paradigm)이라 하는데, 과학혁명의 경우에는 이 패러다임이 교체되는 것이다. 그리고 패러다임의 교체는 그 이유가 무엇이든지 간에 비판적 사고가 적용된 경우다.

　　맹목적이고 근원적인 믿음을 부정하는 것이 무슨 가치를 갖는 것일까? 인생의 목적이 돈이라는 맹목적인 믿음을 가진 경우를 생각해 보자. 이러한 믿음을 당연한 것으로 여기고 평생을 살다가 어느 순간에 그 믿음이 잘못되었다는 것을 깨닫게 된다면, 이러한 깨달음을 얻는 순간 그 사람의 인생은 허무해질 것이다. 진정으로 가치 있는 것이 아닌 것에 자기의 일생을 바쳤다고 판단하는 순간, 그 사람의 삶은 잘못 살아온 인생이 된다. 이러한 경우에 당사자가 인생의 목적에 대한 진지한 고려를 좀 더 일찍 하였다면, 그의 과거의 삶은 보다 바람직한 것이 되었을 것이다. 마찬가지의 설명이 신념(믿음)에 따

01　Thomas S. Kuhn, *The Structure of Scientific Revolutions*, Chicago: University of Chicago Press, 1962.

라 폭력적인 행위를 하게 되는 전쟁 등의 극단적인 상황에도 적용될 것이다. 인생의 이른 시기에 한 번쯤 자기가 가지고 있는 맹목적이고 근원적인 믿음을 찾아내고 그것이 옳은가를 점검해 보는 일은 인생을 헛되이 살 가능성을 예방하는 좋은 처방이다. 지금의 예는 인생의 목적에 관한 믿음이지만, 앞에서도 얘기했듯 우리는 각 분야마다 맹목적인 믿음을 가지고 있으므로, 그것을 찾아내고 옳은가를 점검하는 것은 그 분야에서의 우리의 행동이 헛되지 않도록 만드는 중요한 절차인 것이다.

지금까지 비판적 사고의 가치가 맹목적인 믿음을 부정하는 경우에만 성립하는 듯한 오해를 불러일으키기 쉽게 설명되었다. 그러나 비판적 사고의 가치는 맹목적인 믿음을 긍정하는 경우에도 성립한다. 앞에서 예를 든 돈이 인생의 목적이라는 맹목적인 믿음의 경우, 어떤 사람은 "왜 돈이 인생에서 제일 중요한 것인가?"에 대해 진지하게 생각해 본 후에, 자신에게 타당한 어떤 이유를 찾아내서 "그렇다"라고 결론 내릴 수도 있다. 그는 돈이나 물질적인 풍요가 인생에서 가장 중요한 것임을 확인한 것이다. 그 이전에는 그렇다는 것을 암묵적으로 믿었던 것이나, 이제 그는 어떤 근거를 가지고 확신에 차서 그 믿음을 유지할 수 있다. 그렇다면 결국 같은 믿음을 가지게 될 것을 비판적 사고는 뭐하려고 하느냐는 반문이 있을 수 있다. 그러나 같은 믿음일지라도 비판적 사고 이전과 이후에 그 믿음의 성격은 다르다. 돈이 인생의 목적이라는 그의 믿음은 이제 적어도 그에게는 어떤 확실한 이유가 있는 믿음이 되었기에, 그가 헛된 삶을 살 가능성을 배제하는 것이다. 이에 반해 비판적 사고의 과정을 거치지 않은 맹목

적 믿음을 가지는 것은, 앞으로 어느 순간에 자기 과거의 삶을 부정할 가능성을 남겨 두는 것이다. 따라서 비록 맹목적인 믿음을 긍정하게 되는 경우에도 비판적 사고의 가치는 여전히 성립한다.

　　여기서 추가적으로 비판적 사고의 위험성에 대해서 언급할 필요가 있어 보인다. 앞에서 인생의 목적, 이념이나 체제에 대해 비판적 사고를 적용하여 부정적인 결론을 내린 경우들을 예로 들었다. 남북이 아직도 공식적으로는 전쟁 상태에 있는 우리나라의 경우에, 공산주의가 나쁜 것만이 아니라는 생각은 어떤 사람들에게는 매우 불순하고 위험한 사고라고 생각될 것이다. 또 소크라테스가 아테네 지배계층의 자제들을 현혹하여 비판적 사고를 하게 만들었을 때, 그러한 사고의 대상이 그 당시의 사회체제에 대한 것이고, 또 그것에 대해 부정적인 결론을 만들어 낼 확률이 높다면, 소크라테스는 사회체제를 위협할 수 있는 위험한 인물이다. 아마도 소크라테스가 재판을 받아 사약을 먹고 죽은 것은 이러한 이유일 것이다. 그러나 우리가 비판적 사고를 함으로써 그전에는 생각하지 않았던 새로운 가능성을 모색하는 것은 보다 나은 삶이나 사회를 추구하는 데 반드시 필요한 것이다. 우리가 가치를 추구하는 한, 내 인생이 어떠해야 되는가라는 문제와 우리 사회가 어떤 사회를 지향해야 하는가라는 문제에 답하기 위해 비판적 사고는 꼭 필요하다. 나의 삶은 나의 인생의 목적이 무엇인가를 분명히 의식할 때 보다 의미를 가질 수 있을 것이며, 우리 사회는 비판적 사고를 통해 보다 개방적이고, 민주적인 사회로 나아갈 수 있을 것이다.

다시 미학이란 무엇인가?

앞에서 우리는 미학이 무엇인가를 설명하기 위해 미술사학과 미학을 비교하여 설명하였다. 즉 미술사학은 미술을 역사적 관점에서 연구하는 것이며, 미학은 미술을 철학적 관점에서 연구하는 것이다. 그런데 이 설명은 미학의 범위에 대해 오해할 소지를 남긴다. 왜냐하면 미술이 미학의 대상인 것은 분명하지만, 미학의 대상이 미술에 한정되지는 않기 때문이다. 앞에서 '미학'이라는 학문의 이름에 '미(美)'자가 들어가니 아름다움에 대해 연구하는 학문이라고 일반인들도 추측할 수 있다고 말했는데, 이제 우리는 더 분명하게 미학은 아름다움에 대해 철학적으로 연구하는 학문이라고 말할 수 있게 되었다. 아름다움이 그림, 음악 그리고 꽃, 풍경, 석양, 젊은 남녀 등 세상에 수없이 많은 아름다운 것들에 나타난다면, 그러한 대상들을 철학적으로 연구할 때 미학이 성립하는 것이다. 그렇다면 우리는 이제 미술이 미학적 대상의 일부일 뿐이라고 분명히 말할 수 있다.

그러나 철학의 방법론이 비판적 사고라면, 철학의 한 분야인 미학에 비판적 사고는 어떻게 적용되는가? 우리는 아름다움 자체 또는 아름다운 대상에 관련된 많은 믿음을 가지고 있다. 그리고 앞의 예에서도 아름다운 것으로서 미술과 음악을 들었듯이, 전통적으로 미가 나타나는 대상으로서 예술작품이 가장 중요하게 논의되었다. 우리가 미나 예술에 대해 많은 믿음을 가지고 있고 따라서 그러한 믿음에 대해 "왜?"라는 질문을 반복적으로 적용한다면, 우리는 미 자체 또는 미가 나타난 예술작품에 대한 어떤 맹목적이고 근원적인 믿음을 발견하게 될 것이다. 그리고 그러한 최종적인 믿음에 대해 "왜?"라

고 다시 물어본다면 미학에서의 비판적 사고가 성립하는 것이다. 예를 들면, 우리는 보통 예술이 위대하다거나 예술작품은 고귀한 것이라고, 그리고 예술가는 천재라는 믿음을 가지고 있다. 오늘 저녁 연주회에 간다거나 내일 전람회에 갈 약속이 있다면, 훌륭한 예술작품을 감상할 것이기에 가치 있는 시간을 보낼 것이라는 기대를 하게 되며, 또 그런 여가 활동을 하는 자기 자신을 교양 있는 훌륭한 사람이라고 흐뭇해한다. 그러나 "왜 예술작품의 감상이 가치 있는가?"라는 물음에 "예술작품 자체가 가치 있기 때문에"라고 답변한다면 이는 숙고를 요하는 답변일 것이다.

예술작품이 가치 있다면 왜 당신은 어제 본 전람회의 그림들이 무엇을 그렸는지 모르겠고, 또 어떻게 좋은지 모르겠다고 생각했는가? 예술작품이 가치 있다면 왜 어제 저녁의 연주회에서 들은 음악작품이 지루하고 귀에 거슬려 결국은 졸고 말았던 것인가? 어제 본 그림들과 어제 들은 음악은 좋지 않았기에 가치 있는 것이 아니고, 따라서 예술작품이 아닌가? 아마도 그렇지 않을 이유는 이미 그것들이 전시실의 벽에 걸려 있었고, 연주회장에서 연주되었다는 사실이 그것들이 예술작품임을 보증하기 때문이다. 우리는 보통 미술작품이 아닌 것을 전시실의 벽에 걸지 않고, 음악작품이 아닌 것을 연주회에서 연주하지 않는다. 그렇다면 그것들은 예술작품인데, 왜 가치가 없는가? 혹은 나에게는 가치가 없지만, 다른 사람들에게는 가치가 있는 것인가? 이런 식으로 생각하면, 예술작품은 가치 있다는 우리의 믿음에 문제가 있다는 것이 발견되며, 가치 평가의 주관성과 객관성이라는 문제에 부닥치게 된다.

위의 예는 예술과 미에 대한 우리의 상식에 문제가 있음을 보여 주는 많은 경우 중의 하나일 뿐이다. 미학은 예술과 미에 대한 우리의 믿음에 비판적 사고를 적용하여, 관련된 맹목적이고 근원적인 믿음을 찾아내서 이에 대한 적절한 이론을 수립하는 것을 목표로 하는 학문이다.

　1장에서 미학이 무엇인가에 관해 설명하면서, 미학이 미에 대해 철학적으로 연구하는 학문이라는 것을 밝혔다. 그렇다면 이제 미학이 철학적으로 연구한다는 '미(美, beauty)'가 무엇인지를 설명해야 할 차례다. 먼저 미에 관한 전통적인 논의에서 우리가 반드시 구별해야 하는 것은 '아름다움' 자체와 '아름다운 대상'의 구별이다. 1장의 말미에서 필자는 "아름다움 자체와 아름다운 대상"이라는 표현을 이미 썼고, 예리한 독자들은 그러한 표현이 왜 나왔는지 궁금해했을 것이다. 이제 이 구별을 설명할 차례다.

다양한 아름다운 대상들

　서양에서의 미에 관한 역사적 논의에서 보통 맨 처음에 언급되는 것은 플라톤(Plato, B.C. 428-348)의 『향연(Symposium)』이다. 이 대화록

에 나오는 사람들은 어느 날 저녁의 향연(party)에서 사랑의 대상이 무엇인가라는 질문을 제기한다. 이에 사랑의 대상은 미라는 결론에 이르자, '미란 무엇인가'에 관한 논의를 이어 간다. 이 책에서의 논의를 오늘날 식으로 쉽게 설명하자면 다음과 같다. 한 아이가 아름다운 것을 알게 되는 때는 아름다운 이성을 만나면서부터다. 한 남자아이가 유치원에 들어가 예쁜 여자아이를 보고 그 여자아이를 좋아하게 되었다면, 이것은 그 여자아이의 아름다운 자태 또는 육신의 아름다움에 반한 것이다(여기서 아름다움과 예쁨은 같은 것으로 간주될 것이다). 그런데 유치원을 며칠 다니다 보니 그 여자아이뿐만 아니라 다른 여자아이도 예쁘다는 것을 깨닫게 된다면, 이제 이 아이는 예쁜 여자가 세상에 하나뿐이 아니라는 것을 알게 된 것이다. 이 예가 보여 주고자 하는 바는, 어린 나이에 삼각관계에 빠져 인생의 복잡함을 깨닫게 된다는 게 아니라, 아름다움이 어떤 하나의 대상에만 있는 것이 아니라는 점이다. 세상에는 아름다운 신체들이 많이 있으며, 이것들이 아름다움을 공유(共有)하고 있다는 점을 알게 된다는 것이다. 그런데 이 아이가 더 커 가면서 이성을 고르는 기준이 외모만이 아니라는 것을, 즉 성격도 중요하다는 것을 깨닫게 된다면, 아름다움은 육체만이 아니라 정신(이 책의 표현으로는 영혼)에도 있다는 것을 알게 된다. 이제 아름다움은 눈에 보이는 물질적인 것에만 있는 것이 아니라 눈에 보이지 않는 정신적인 것에도 있는 것이다. 그렇다면 이제 우리는 명절에 고향을 찾아가 온 가족이 모이는 행위와 관습도 아름답다고 할 수 있으며, 어떤 자비롭거나 인도주의적인 제도(制度)나 명확한 논리적 체계를 가진 지식 등 눈에 보이지 않는 대상들도 아름답다는 것을 깨닫게 된다. 이

러한 깨달음이 보여 주는 바는 아름다움이 그것을 가진 대상과는 다르다는 점이다. 즉 여러 대상들이 아름다움을 가질 수 있다면, 아름다움 자체는 그 대상들과 구별되어야만 한다.

이러한 예들을 통해 우리는 아름다운 대상은 눈에 보이는 것뿐만 아니라 눈에 보이지 않아 생각할 수만 있는 추상적인 것까지 다양하다는 사실을 알 수 있다. 그리고 당연한 말처럼 들리겠지만, 그것들이 아름다운 이유는 모두 아름다움을 가지고 있기 때문이다. 만약 아름다운 대상들이 아름다움을 공유하고 있기에 아름답다면, 우리의 다음 질문은 그 대상들이 공통적으로 가지고 있다는 아름다움이란 무엇인가가 될 것이다. 이제 우리는 아름다운 대상과는 구별되는 미(아름다움) 자체란 무엇인가라는 질문에 도달한 것이다.

추상의 과정을 통해 찾을 수 있는 미

아름다움 자체가 무엇인가라는 질문은 매우 당혹스럽다. 우리는 아름다운 꽃, 아름다운 풍경, 아름다운 사람, 아름다운 그림 등 눈에 보이는 아름다운 대상들은 잘 알고 있고 아름다운 제도나 영혼(성격) 등 눈에 보이지 않는 것도 알고 있는 듯하지만, 아름다움 자체가 무엇인가에 대해서는 별로 생각해 본 일이 없을 것이다. 우리가 아름다운 대상들을 구별할 수 있기에, 우리는 그것들이 공유하고 있는 아름다움이 무엇인지 알고 있다고 생각할 수도 있다. 그러나 막상 아름다움이 무엇인가라는 질문에 당혹해 한다면, 이는 우리가 아름다움이 무엇인지 모르면서 당연히 알고 있다고 생각했다는 증거이자 앞에서 언급한 비판적 사고의 시발점이 되는 것이다.

이제 아름다움 자체가 무엇인가라는 당혹스러운 질문에 어떻게 답할 것인가를 생각해 보자. 앞에서 여러 가지 아름다운 대상들을 언급했고, 그것들이 모두 아름답다면 그 이유는 그것들이 아름다움을 공유하기 때문이라고 설명했다. 이제 아름다운 대상들이 아름다움을 공유한다는 사실이 어떤 의미를 가지는지를 따져 보자. 앞서 유치원에 들어가면서 인생이 복잡해진 남자아이 창호의 경우를 더 설명해 보자. 창호가 두 여자아이 소미와 슬기가 예쁘다는 것을 깨달았다면, 그때 창호가 알게 된 예쁨은 소미와 슬기의 얼굴 모습 그대로가 아니다. 왜냐하면 만일 예쁨이 두 여자아이 중 하나의 얼굴과 같은 것이라면, 다른 아이는 예쁘지 않게 될 것이기 때문이다. 그리고 창호가 조숙하여 이웃집 대학생 누나도 예쁘다고 생각한다면, 이때의 예쁨은 어린 소녀들의 얼굴에 나타나는 예쁨도 아닐 것이다. 여기서 한 가지 분명해지는 것은 예쁜 얼굴이란 어떤 여인의 얼굴도 될 수 없다는 점이다. 왜냐하면 예쁨이 어떤 한 얼굴의 구체적인 모습이라면, 우리가 예쁘다고 생각하는 다른 모습의 얼굴들은 예쁠 수가 없기 때문이다. 그럼에도 불구하고 창호가 예쁘다고 생각한 세 얼굴은 모두 예쁨을 가지고 있다는 점 또한 분명하다.

이제 예쁨은 우리가 특정한 하나의 얼굴에서만 볼 수 있는 것은 아니지만, 여전히 우리가 머릿속에서 그릴 수 있는 어떤 얼굴의 모습이라고 생각할 수도 있다. 그러나 예쁜 꽃의 경우를 생각해 보면 이러한 생각이 틀렸다는 것을 즉각적으로 알 수 있다. 꽃은 사람의 얼굴 모습을 지니고 있지 않기 때문이다. 그래도 우리 눈에 보이는 예쁜 것들이 틀림없이 공통적으로 가지고 있을 예쁨은 ─만일 그렇

지 않다면, 우리는 그 대상을 예쁘다고 부르지 않았을 것이다.─ 사람의 얼굴 모습이 아니더라도, 여전히 어떤 구체적인 형태일 것이라 생각할 수도 있다. 그러나 예쁨은 어떤 모습도 지니지 않는다는 것이 곧 밝혀질 것이다. 그리고 이러한 설명은 예쁨을 포괄하는 아름다움의 경우에도 마찬가지로 적용될 것이다.

이제까지의 예를 아름다운 대상으로 바꿔서 설명하자. 아름다운 얼굴들이 아름다운 이유는 그것들이 모두 아름다움을 가지기 때문이라면, 그것들이 아름다움을 가지고 있다는 것은 그것들 사이의 공통점일 것이다. 창호가 아름다운 얼굴의 생김새를 알고 싶어 할 때, 그는 얼굴의 아름다움이 그가 아는 세 얼굴의 모습 그대로가 아니라는 점을 깨달았다. 그렇다면 그 아름다움을 어떻게 찾을 수 있는가? 그 아름다운 모습은 아마도 창호가 알고 있는 세 얼굴 모두가 가지고 있는 어떤 것이기에, 그것들 사이의 차이점을 하나하나 배제하면 찾을 수 있을 것이다. 왜냐하면 모두가 가지고 있는 어떤 공통점은 그것들 사이의 차이점을 하나하나 지워 나갈 때 마지막으로 남을 것이기 때문이다. 이런 식의 설명은 창호가 발견한 얼굴의 아름다움이 어떤 구체적인 모습을 띨 것이란 기대를 하게 한다. 하지만 우리의 질문이 얼굴에 나타난 아름다움이 아니라 다른 대상들도 가진 아름다움이라면, 그것이 어떤 모습이어야 할지는 분명하지 않게 된다. 아름다운 풍경과 아름다운 꽃, 아름다운 얼굴의 모습에서 우리가 공통적으로 찾을 수 있는 어떤 자태가 있는가? 앞서 살펴본 것처럼, 아름다움 자체의 모습은 풍경, 꽃, 얼굴의 모습일 수는 없을 것이다. 따라서 겉모습은 아름다움의 요건에서 지워져야 하는 것이다.

아름다움이 눈에 보이지 않는 정신 또는 영혼, 행위, 제도, 지식에도 적용된다면, 이제 아름다움은 더 이상 눈에 보이는 것이 아니라는 점이 확실해진다. 눈에 보이는 아름다운 대상들 모두가 공통적으로 가지고 있는 모습이 무엇인지 파악하기 어렵고, 아마도 어떤 모습도 지니지 않을 것이라고 설명했다. 이제 눈에 보이는 아름다운 대상들과 눈에 보이지 않는 아름다운 대상들의 공통점도 아름다움이라면, 그 아름다움은 더 이상 눈에 보이지 않을 것이다. 왜냐하면 눈에 보이지 않는 대상들이 가진 아름다움이 눈에 보인다면, 그 대상들도 눈에 보여야 하기 때문이다. 마치 투명인간이 옷을 입으면 우리 눈에 보이게 되듯이, 예를 들어 영혼 자체는 보이지 않으나 그 영혼이 가진 아름다움 때문에 영혼이 보이게 될 것이다. 그러나 아름다운 영혼이 눈에 보이는 법은 없기에, 위의 잘못된 결론은 아름다움이 눈에 보인다는 잘못된 가정에서 나온 것이다. 우리가 아름다운 대상을 볼 수 있는 것은, 그 대상이 형체를 가지고 있기 때문이지 아름다움 자체가 모습을 가지고 있기 때문이 아니다. 우리는 아름다움 자체의 모습이 눈에 보이지 않는다는 점을 아름다움 자체가 모습을 가지지 않는다고 이해해도 무방할 것이다.

아름다움 자체가 모습을 가지지 않는다는 주장이 거부감을 불러일으키는 이유는 우리가 개개 대상의 아름다움을 보기 때문이다. 우리가 아름다운 꽃을 본다면, 우리는 그 꽃을 볼 뿐만 아니라 그 꽃 속에 있는 아름다움도 본다고 생각한다. 우리가 아름다운 사람의 얼굴을 본다면, 우리는 그 여인의 얼굴과 함께 그 얼굴 속에 깃든 아름다움도 본다. 그러나 이러한 경우에 우리가 보는 것은 개개의 아름

다움이다. 우리가 지금 찾으려 하는 것은 아름다운 대상들 모두에 들어 있는 보편적인 아름다움이기에, 이것이 모습을 가지지 않아서 보이지 않는다는 주장은 개개의 아름다움이 보인다는 주장과 모순되지 않는다.

　　모든 아름다운 대상들이 공유하고 있는 아름다움 자체를 다른 방식으로 이해하기 위해 다음의 예를 생각해 보자. 필자가 중학생 때 미술 교과서에 나온 추상화의 설명을 보면, 칸딘스키(Wassily Kandinsky, 1866-1944)는 이 세상에 있는 모든 나무들의 모습을 그리고자 네 개의 그림을 그렸다고 한다. 그는 첫 번째 그림으로 어떤 나무의 모습을 그렸다. 그러나 이는 어떤 특정한 하나의 나무 모습이지 모든 나무의 모습일 수는 없기에, 다음 그림에서는 나뭇가지의 숫자를 줄인 보다 간략한 나무를 그렸다. 이 그림은 보다 많은 나무들의 모습을 그리고 있었지만, 그래도 여전히 모든 나무의 모습일 수는 없었다. 그래서 다음 그림에서는 더욱 간략하게 하나의 줄기에서 두 가지가 갈라진 나무의 모습을 그렸지만, 그것 역시 모든 나무의 모습일 수가 없었다. 결국 그가 그린 마지막 나무의 모습은 나무의 모습이 없어진 물감의 범벅인 추상화였다. 이 예가 보여 주는 바는 우리 눈에 보이는 개개의 나무들은 구체적인 모습이 있어도, 그것들 모두가 가진 공통적인 모습을 찾기 위해 그 각각의 모습들의 차이점을 지워 나가다 보면 결국 어떤 모습도 남지 않는다는 사실이다.

　　우리는 그림을 구상화(具象畵)와 추상화(抽象畵)로 구별한다. 구상화란 우리의 눈에 보이는 일상적인 대상의 모습을 다시 나타내는, 즉 재현(再現)하는 그림이고, 추상화는 그림 속에서 일상적인 대상의

모습을 찾아볼 수 없는 그림이다. 우리 주위의 일상적인 대상 하나하나는 틀림없이 구체적인 모습을 가지고 있어 그림이 그것을 다시 나타낼 수 있지만, 칸딘스키의 예에서 볼 수 있듯이 모두가 가지고 있는 공통적인 모습이란 없다. 이때 '추상'이란 말은 모습[象]을 뺀다[抽]는 의미로, 칸딘스키처럼 모든 나무들이 가지는 공통점을 찾아서 개개 나무의 모습들 사이의 차이점을 제거해 나간다면, 결국 나무의 어떤 모습도 남지 않게 된다. 아름다운 대상들의 경우에도 그 모두에게 공통적인 아름다움을 찾기 위해 각 대상들 사이의 차이점을 제거해 나간다면, 이때 각 대상의 모습도 차이점에 포함되기에 결국 아름다움 자체는 어떤 모습도 가지고 있지 않다는 것을 다시 확인할 수 있다.

보편자로서의 미

플라톤은 『향연』에서 이처럼 모습이 없는 아름다움 자체를 '미의 형상(美의 形相, Form of Beauty)' 또는 '미의 이데아(Idea of Beauty)'라고 불렀고, 우리는 이것을 아름다운 대상들에 대한 추상의 여러 과정을 거쳐 찾아낼 수 있다고 설명했다. 이러한 설명에서 다시 한번 중요한 것은 아름다운 대상과 아름다움 자체의 구별이다. 아름다운 꽃, 풍경, 여인, 그림처럼 아름다운 대상들은 우리가 눈으로 볼 수 있거나, 아름다운 선율처럼 귀로 들을 수 있는 것이다. 즉 아름다운 대상들은 우리가 감각을 할 수 있는 것이며, 이때 우리는 그 대상을 하나씩만 감각할 수 있다. 우리는 개개의 꽃을 볼 뿐 모든 꽃을 동시에 볼 수 없고, 하나의 선율을 들을 뿐 모든 선율을 한 번에 들을 수는 없다. 물론 여러 개의 꽃들을 동시에 볼 수 있으나, 여기서 강조하고 있는 것은

그것이 세계에 존재하는 모든 꽃일 수 없다는 점이다. 그러나 아름다움 자체는 어떤 하나의 아름다운 대상에 있는 것이 아니라 모든 아름다운 대상들 속에 있다. 그래서 우리는 아름다움 자체를 생각만 할 수 있을 뿐 감각할 수 없다. 우리는 일반적으로 미를 보거나 들을 수 있다고 생각하지만, 플라톤은 우리가 보거나 들을 수 있다고 생각하는 것은 아름다운 대상이지 아름다움 자체는 아니라고 설명한다. 따라서 플라톤은 예술은 감각적인 것이고, 미는 추상적인 것이라서 아무 관계가 없다고 주장한다.

보통 철학에서는 이러한 구별을 보편자(普遍者, universal)와 개별자(個別者, particular)라는 개념을 도입하여 설명한다. **보편자**는 어떤 사물의 종류에 해당되는 모두를 의미하거나 그런 종류의 원형 또는 대표를 의미한다. 예를 들어 우리가 "사람은 죽는다"라는 말을 할 때의 사람은 모든 사람을 의미하며, 로댕(Auguste Rodin, 1840-1917)의 〈생각하는 사람(Le Penseur)〉이라는 조각에 나타난, 벌거벗고 앉아 한 손으로 턱을 괴고 있는 청년은 특정한 어떤 한 사람이 아닌 사람의 전형 또는 사람의 대표라고 생각한다. 이에 반하여 **개별자**는 우리가 이 세상에서 볼 수 있는 하나하나의 사물이다. 우리가 일상생활에서 사람을 본다면 그것은 어떤 한 사람을 보는 것이며, 여러 사람을 본다 해도 한 사람, 한 사람을 보는 것일 뿐 우리는 결코 사람 전체를 볼 수는 없다. 앞에서 예로 든 로댕의 조각에서 우리는 실제로 하나의 조각을 보는 것이나, 이 조각을 사람의 대표라고 생각하는 것이지 우리가 사람의 대표를 직접 보는 것은 아니다. 우리가 사람 전체나 사람의 원형 또는 대표를 직접 볼 수는 없으니, 그런 것에 대해서는 생각만 할 수 있

을 뿐이다. 보편자와 개별자의 이러한 구분을 보통 보편자는 추상적이나 개별자는 구체적이라고 말한다.

보편자와 개별자의 또 다른 구분은 시공간에 관련된 것이다. 만약 사람 전체 또는 사람의 원형이 있다면 그것은 언제 어디서나 존재할 것이다. 내가 보고 들을 수 있는 공간과 시간을 넘어서 사람은 존재할 것이기에, 보편자는 시공간을 초월한 것이며, 그렇기 때문에 영원한 것이다. 이에 반해 사람의 개별자는 내가 보고 만지고 들을 수 있는 개개의 인간이기에 특별한 시공간 안에 갇혀 있고 생성, 변화, 소멸한다. 사람은 태어나고 자라서 결국 죽어 없어지기 때문이다. 플라톤은 보편자는 영원한 존재이기에 지식의 대상이 되지만, 개별자는 변화무쌍한 것이기에 그것에 대해 아는 것은 의미가 없는 환영이라고 주장하였다. 아마도 우리가 진리는 불변이라는 경구를 옳다고 생각한다면, 당연히 지식의 대상은 보편자이지 개별자여서는 안 된다는 플라톤의 생각에 동의할 것이다.

그렇다면 보편자와 개별자의 관계는 무엇인가? 개별자인 아름다운 대상들과 보편자인 아름다움 자체는 어떤 관계를 맺고 있는가? 플라톤식으로 말하자면 아름다움 자체인 미의 형상 또는 미의 이데아 때문에 개개의 대상들이 아름다울 수 있기에, 아름다운 대상들은 미의 형상을 나누어 가지고 있으며 그것을 보여 주고 있다. 그는 아름다운 대상들이 미의 형상을 분유(分有)하고 예시(例示)한다고 설명하였으며, 아름다운 대상들이 아름다움 자체와 맺는 관계를 대상이 아름다움에 참여하는 것이라고 생각했다. 우리는 이러한 설명을 아름다움만이 아닌 다른 보편자와 개별자에 대해서도 적용할 수 있을 것

이다.

　　아마도 성미 급한 독자는 지금까지의 설명이 궤변에 가깝다고 생각하며, 필자가 미 자체가 무엇이냐에 대한 질문에 여전히 답하시 않았냐고 분개할 것이다. 아름다운 대상들 사이의 차이점들을 제거해 나가면 그것들이 공유하는 공통점이 나온다는데, 도대체 그것이 무엇인지에 대해서는 답하지 않고, 그것은 모습을 가지고 있지 않다는 점만 강조했기 때문이다. 실제로 플라톤은 추상의 과정을 통해 미 자체를 찾을 수 있다고 말하면서도, 그것이 무엇인지는 말하지 않았다. 플라톤이 미 자체가 무엇인지에 대해 말하지 않은 이유는, 미란 단순한 성질이기에 말로 설명할 수 없는 것이라고 생각했기 때문이다. 우리는 아기에게 색의 이름을 가르쳐 줄 때 실제의 색을 보여주면서 예로 '빨강', '노랑'이라고 그 이름을 알려 준다. 이때 삼원색은 논리적으로 가장 원초적이어서 그것을 구성하는 다른 색을 가지고 있지 않다. 그러나 다른 색은 이 삼원색을 섞어서 만들기에 그것을 구성하는 색 조합을 가진다. 예를 들어 우리는 아이에게 주황은 빨강과 노랑을 섞어서 만든다고 설명할 수 있으며, 이 경우에는 색을 말로 설명하는 것이다. 그러나 빨강과 노랑은 그것을 만들어 주는 색 조합이 없기에, 우리는 그것을 말로 설명할 수 없고 단지 보여만 줄 수 있는 것이다. 플라톤도 미는 단순한 성질이기에 말로 설명될 수 없고 따라서 정의될 수도 없으며, 직접 접해야만 알 수 있는 성질이라고 생각한 것이다. 물론 우리가 미를 접하는 것은 색의 경우처럼 보아서 아는 경우가 아니다. 미는 추상적인 것이기에 생각을 통해서만 접할 수 있으나, 플라톤은 누구나 노란색을 보면 노란색이 무엇인지 알 수

있듯이 누구나 미에 대해 제대로 생각한다면 미가 무엇인지를 알 수 있다고 주장했다.

　　아름다움이란 무엇인가에 대한 고대의 또 다른 답변은 미란 조화, 비례, 척도 등이라는 설명이다. 여기에 따르면 앞서 창호가 궁금해했던 아름다운 얼굴은 얼굴의 각 부분이 조화로운 관계를 맺을 때의 얼굴 모습이며, 우리 또한 그렇다고 생각하기도 한다. 우리는 개개의 얼굴에서 눈, 코, 귀, 입과 그것들 사이의 관계를 볼 수 있다. 그리고 여러 얼굴이 아름다울 수 있다면, 그것은 개개의 얼굴을 이루는 요소들 사이의 관계가 조화를 이루었기 때문이다. 이러한 생각은 미가 조화라는 견해를 뒷받침하지만, 미가 비례나 척도라는 생각은 어디서 나온 것인가? 고대 그리스에서는 이 세상이 수학적으로 설명될 수 있다는 피타고라스(Pythagoras, B.C. 580-500)의 사상이 강한 영향력을 발휘했다. 그래서 조화라는 관계도 수학적으로 설명될 수 있다고 생각되었고, 비례나 척도라는 용어도 사용되었다. 플라톤이 이러한 설명을 받아들이지 않은 이유는, 미의 보편자는 눈에 보이지 않는 추상적인 것이라, 눈에 보이는 조화, 비례, 척도가 될 수 없다고 생각했기 때문이다.

　　우리가 미론의 역사를 논할 때 항상 플라톤의 미론에서 시작을 하는 것은 그의 이론이 미에 대한 최초의 논의로서 이후의 미론들에 막중한 영향력을 행사했기 때문이다. 물론 보편자로서의 미에 대한 플라톤의 설명은 미에 대한 여러 설명 중의 하나일 뿐이다. 이후 근대로 올수록 오늘날의 우리가 쉽게 동의할 수 있는 미에 대한 다른 이론들이 등장하지만, 일반인들이 별로 생각하지 않는 추상적인 보편자로

서의 미에 대한 고려는 어느 시대나 상당한 영향력을 행사했다.

플라톤의 이원론

미의 이데아는 보편자이고 아름다운 대상들 속에 있는 미는 개별자라고 설명하면서, 플라톤은 보편자로서의 미의 이데아가 이 세계가 아닌 다른 세계에 존재한다고 주장하였다. 미 자체는 시공간을 초월한 영원불변한 것이기에 이 세상에 존재할 수가 없다. 왜냐하면 우리가 살고 있는 이 세상에 있는 것들 모두는 개별적이고 구체적이어서 우리가 감각할 수 있고, 또 계속해서 생성, 변화, 소멸하기에, 보편적이고 영원불변한 것이 이 세상에 있을 수 없기 때문이다. 이 세상에 존재하지 않기에 당연히 그것은 보이지 않고, 우리가 생각만으로 떠올릴 수 있기에 추상적이다.

플라톤은 두 개의 세계를 상정하였다. 하나는 우리가 살고 있는 시공간에 갇힌 이 세계이며, 다른 하나는 시공간을 초월하여 어디인지는 모르지만 형상들, 즉 이데아들이 있는 세계이다. 플라톤의 이데아에 대한 설명에 따르면, 이 세상의 사물들은 모두 그 종류에 대응하는 이데아로부터 나온 산물이다. 예를 들어 이 세계에 수많은 개[犬]들이 있다면, 그것들이 개라는 종류에 속한 이유는 개의 이데아로부터 나왔기 때문이다. 또 이 세계에 있는 수많은 사람들은 모두 사람의 이데아로부터 나온 것이다. 즉 이 세계에 있는 사물들은 어떤 종류에 속하며, 그러한 종류가 성립하는 근거가 이데아인 것이다. 사람이라는 종이 성립하려면 개개의 사람들을 사람으로 만들어 주는 어떤 공통점이 있어야 할 것인데, 플라톤은 그것을 사람의 형상, 즉

사람의 이데아라고 설명하였다.

　　이러한 설명은 정확하게 말하자면 성질에 대한 것이다. 이 세상에 있는 빨간 우산, 빨간 차, 빨간 꽃 등 우리가 눈으로 볼 수 있는 수없이 많은 빨강은 빨강의 개별자들이며, 그것들이 공통적으로 가지고 있는 보편자로서의 빨강은 어떤 특정한 개별자 속에 있을 수 없기에 이 세계가 아닌 이데아의 세계에 있는 것이다. 마찬가지로 우리가 사람인 이유가 '사람이라는 성질'을 가지기 때문이라면, 이데아에 대한 설명으로 필자가 개, 사람 등 명사로 지칭되는 것을 예로 들었지만, 그것들은 보통 우리가 형용사로 지칭하는 성질에 포함된다.[02]

　　플라톤의 이데아론을 쉽게 이해하기 위해서 거리에서 파는 풀빵을 생각해 보자. 풀빵은 풀빵 틀에서 구워져 나오는데, 이때 개개의 풀빵은 없던 것이 생겨난 것이고 한입 물어 먹으면 그 형태가 변하고, 다 먹어 치우면 이 세상에서 없어진다. 개개의 풀빵이 생성, 변화, 소멸하는 것에 비해 풀빵 틀은 상대적으로 영원하다고 할 수 있다. 수없이 많은 풀빵들이 그 틀에서 찍혀 나와도, 풀빵 틀은 끄떡없이 존재하기 때문이다. 그리고 개개의 풀빵들이 풀빵인 이유는 바로 그 풀빵 틀에서 구워져 나왔기 때문이다. 여기까지의 비유는 플라톤의 이데아론을 이해하는 데 도움이 되나, 한 가지 차이점은 풀빵 틀과 달리 플라톤의 이데아는 형태가 없다는 점이다. 즉 우리의 비유에서 이데아로서의 풀빵 틀은 실제 풀빵 틀과는 다르게 풀빵의 모습을 가지지

02　문법적으로는 명사와 형용사가 구별되지만, 논리학에서는 모두 성질을 지시하는 말로 간주된다. 예를 들어, 키 큰 사람은 어떤 것이 사람이라는 성질과 키가 크다라는 성질을 가지고 있는 것으로 설명된다.

않은 풀빵 틀이며, 그 이유는 추상의 과정에서 모습이 제거되기 때문이라고 설명하였다.

　　두 개의 세계가 존재한다는 플라톤의 주장을 우리는 보통 세계에 대한 **이원론**(二元論)적 설명이라고 말한다. 즉 우리가 보고, 듣고, 만질 수 있는 사물들로 구성되어 있는 이 세계는 감각의 세계이며, 눈에 보이지 않으나 사물들의 근거로서 우리가 생각만 할 수 있는 이데아들이 존재하는 세계는 초월적인 세계이다. 이 두 세계를 다른 말로는 **현상계**(現象界)와 **가지계**(可知界)라고도 한다. '현상'이라는 말은 우리 눈에 보이는 형태라는 의미로, 현상계는 우리가 사는 이 세상을 말하며, 가지계는 그야말로 눈에는 보이지 않지만 우리가 알 수 있는 세계라는 의미로 이데아의 세계를 말한다.

　　지금까지의 설명에 불만이 있는 독자는 그런 이데아의 세계가 어디에 있으며, 왜 우리가 플라톤의 주장을 믿어야 하느냐고 반발할 것이다. 그러나 먼저 '현상'이라는 말의 함의(含意)를 생각해 보자. 이 단어가 의미를 가지기 위해서는 우리의 눈에 보이는 것과 보이지 않는 것의 구별이 필요하다. 우리 눈에 보이는 것이 존재하는 것의 전부라고 생각한다면, 현상계가 당연히 세상의 전부일 것이기에, 세계는 우리가 살고 있는 바로 이 세계 하나뿐이게 된다. 이에 반하여 전통적인 사고에서는 물질과 정신을 구별한다. 우리도 짐승이지만 우리가 다른 짐승들과 다른 것은 우리가 정신 또는 영혼을 가지고 있기 때문이며, 이때 우리의 정신은 눈에 보이지 않는 것이다. 우리는 남의 머릿속에 들어갈 수 없어 남이 무슨 생각을 하는지 알 수가 없고, 영혼이 어떤 것인지를 본 적이 없다. 이러한 사고방식에 따라 세

계가 우리 눈에 보이는 물질적 영역과 우리 눈에 보이지 않는 정신적 영역으로 나뉘어 있다고 본다면, 이는 세계에 대한 이원론적인 사고이며, 이때 우리의 정신은 플라톤식으로 말하면 이데아의 영역에 있는 것이다. 그러나 오늘날의 과학에 따르면 이 세계에는 물질만 있을 뿐 우리가 믿는 정신이라는 것은 따로 존재하는 것이 아니다. 정신의 영역이 따로 있다고 생각하는 것은 아직 과학이 충분히 발전하지 못해 그것을 물질적으로 설명하지 못하기 때문이다. 언젠가 과학이 충분히 발전한다면 우리의 정신적 현상도 물질적으로 환원하여 설명할 수 있게 될 것이다. 따라서 이 세계에 존재하는 것은 물질뿐이며 정신이라는 것은 없다. 우리가 흔히 죽으면 그뿐이고 내세라는 것은 없으니 이 세상에서 잘 먹고 잘 살면 그뿐이라고 생각하는 것도 세상은 우리가 지금 살고 있는 이 세상 하나뿐이라는 일원론적인 사고방식 때문이다.

그러나 이러한 일원론(一元論)적 세계관은 전통적인 사고방식이 아니다. 우리가 물질과 정신을 구분하고 사후의 세계나 신의 세계를 생각한다면, 우리는 우리가 살고 있는 이 세계가 아닌 다른 세계의 존재를 전제하는 것이다. 모든 종교적인 믿음은 다른 세계의 존재를 인정하며, 조상을 모시는 민속적인 제의에서도 조상의 영혼이 있음을 전제한다. 그러한 세계나 영혼은 누구도 감각한 적이 없지만, 우리의 전통적 사고방식에 배어 있어서 우리도 은연중에 "저승이 어떻고 …"라는 식으로 말하거나 생각한다. 지금도 아랍 세계에서 성전(聖戰)을 위해 기꺼이 목숨을 바치는 사람들이나 1992년에 우리나라에서 휴거론(携擧論, Rapture)이 유행하면서 세상의 종말이 곧 올 것이라고 모

든 것을 팔아 치워 교회에 바쳤던 사람들은 이 세상과 구별되는 저 세상의 존재를 믿었던 것이다. 더욱이 그들에게는 이 세계에서의 삶이 아니라 저 세계에서의 영생이 훨씬 더 중요했다. 그러한 믿음이 없었나면 "이 몸이 죽고 죽어 일백 번 고쳐 죽어 …"라는 표현이 쉽게 나올 수 없었을 것이다. 이러한 사고방식에서는 우리 눈에 보이는 현상과 구별되는 어떤 다른 것의 존재를 믿으며, 또 후자가 더 중요한 것이다. 따라서 플라톤의 이데아론은 우리의 전통적인 믿음을 그 나름대로 철학적으로 설명한 것이기에 일부 독자가 생각하듯이 황당무계하고 엉뚱한 소리인 것만은 아니다.

또한 플라톤의 이데아에 대한 설명은 우리의 언어에 전제된 사고방식을 그 나름대로 철학적으로 표현한 것이다. 우리가 쓰는 말은 이 세상에 있는 것들을 지시한다. '사람'은 이 세상에 있는 사람들을 가리키고, '빨강'은 이 세상에 있는 빨간색들을 가리킨다. 그런데 우리가 '이 사람', '저 사람', '그 사람'이라는 표현으로 특정한 한 사람을 가리킨다면, '사람'이라는 표현으로 우리가 가리키는 것은 무엇인가? 앞에서도 보았듯이 "사람은 죽는다"는 표현에서 '사람'은 모든 사람 또는 사람의 원형 또는 수학적으로는 사람의 집합이다. 그리고 우리는 모든 사람이나 사람의 원형을 본 적이 없거나 볼 수 없으며 다만 생각할 수 있을 뿐이다. 수학에서도 사람의 집합은 구체적인 사람이 아니라, 추상적인 것이라고 설명된다. 우리는 이 세상에서 개별적인 사람들만을 볼 수 있으나, 우리의 언어 자체가 이미 '사람'으로서 보편적인 사람을 지시하며, 이는 플라톤식으로 말하면 사람의 이데아를 지시하는 것이다. 따라서 우리의 언어 사용에 있어서도 보편자에

대한 지칭이 전제되고 있기에, 플라톤의 이데아론은 황당무계한 소리가 아니라 우리의 일상적인 사고방식을 그의 철학적 사고방식으로 풀이한 것이다.

보편자로서의 본질

우리가 보편자를 추상의 과정을 통해 찾아낼 수 있다고 설명할 때, 우리는 그러한 보편자의 존재를 이미 가정하고 있다. 즉 개개의 개별자가 왜 그 종류의 개별자인가를 설명하기 위해 보편자의 존재가 필요하다. 예로 우리 모두가 사람일 때, 우리 개개인에게는 무엇인가 우리를 사람으로 만들어 주는 요인이 있을 것이다. 그것이 무엇이든 우리 모두가 그것을 가지고 있기에 사람일 것이고, 만일 우리 중 하나가 그것을 가지고 있지 않다면 그(녀)는 사람이 아닐 것이다. 그리고 그것은 모든 사람들이 가지고 있기에, 사람들 사이의 공통점을 찾으면 나타날 것이고, 따라서 개개인이 또는 몇 사람만이 가지고 있는 성질은 배제될 것이다.

그렇다면 그렇게 해서 찾을 수 있는 사람들 사이의 공통점은 무엇인가? 아리스토텔레스(Aristoteles, B.C. 384-322)의 '인간'의 정의를 예로 들어 보자, 아리스토텔레스는 "사람이란 무엇인가?"라는 질문에 답하고자 모든 사람들 사이의 공통점을 찾으려고 하였다. 그 공통점을 찾으려고 그가 작성한 도표는 세상에 있는 모든 사람들을 가로줄에 넣고(사람1, 사람2, 사람3, …), 세로줄에는 사람이 가질 수 있는 모든 성질들을 표시하였다(성질1, 성질2, 성질3, …). 이런 방법으로 모든 사람이 가지고 있는 어떤 성질을 찾을 수 있다면, 모든 사람이 공통적으로 가

지고 있는 보편자를 찾을 수 있을 것이다. 물론 아리스토텔레스가 실제로 이런 엄청난 도표를 만들 수는 없었지만 머릿속에서 그런 도표를 그려 놓고 생각하였는데, 우리는 이를 사고 실험이라고 부른다. 아리스토텔레스는 이 도표에서 개개의 성질들을 조사해 보니 모든 사람이 공통적으로 가지고 있는 성질이 동물(짐승)이라는 성질과 이성적(생각할 수 있음)이라는 성질이라고 판단하였다. 우리는 이것을 아리스토텔레스가 발견한 인간의 본질이라고 말한다. **본질**(本質, essence)이란 같은 종류의 사물들이 모두 공통적으로 가지고 있으며, 그것들만이 가진 가장 중요한 성질을 뜻한다. 즉 인간의 경우라면 인간 누구라도 반드시 가져야 하고 또 인간만이 가진 중요한 성질이 이성적 동물(생각할 수 있는 짐승)이라는 것이다.

사고 이론 도표

	사람1	사람2	사람3	사람4	사람5	…	사람n
남자다	○	×	×	○	○	…	×
키가 크다	×	×	○	○	×	…	○
동물이다	○	○	○	○	○	…	○
머리가 좋다	○	○	×	×	×	…	○
피부가 검다	×	○	○	×	×	…	×
…	…	…	…	…	…	…	…
이성적이다	○	○	○	○	○	…	○

　　이성적 동물이라는 인간의 본질에서 이성적과 동물이라는 성질은 각각 인간이 되기 위한 필요조건이다. 필요조건이란 어떤 것

이 그 종류가 되기 위해 반드시 가져야만 하는 성질이다. 예를 들어 우리가 인간이기 위해서는 우리는 반드시 동물이어야만 하고, 또 이 성적이어야만 한다. 만일 어떤 것이 동물이 아니고 기계라면, 그것은 아무리 이성적일지라도 사이보그일 뿐 인간은 아닐 것이다. 그리고 어떤 것이 이성적이지 않다면, 그것은 인간이 아니라 개나 소, 돼지 같은 짐승일 것이다. 즉 이 두 성질은 우리가 인간이기 위해서 각각이 반드시 필요하나, 그것 하나만으로는 인간이기에 충분하지 않은 성질이다. 이 두 가지 필요조건이 합쳐친 '이성적 동물'은 어떤 것이 인간이기 위한 충분조건이 된다. 동물이라면 기계가 배제되는 것이고, 이성적이라면 우리는 다른 동물과 구별될 것이다. 즉 이성적 동물이라는 성질은 그것을 가진 것이 사람이 되기에 충분한 성질이다. 결국 아리스토텔레스가 찾은 인간의 본질은 어떤 것이 인간이 되기 위한 충분조건인 것이다. 또 이 성질은 인간이 아닌 다른 것이 가져서는 안 되기에, 우리는 본질이란 같은 종류의 사물들만이 가진 가장 중요한 성질이라고 생각한다. 그리고 모든 인간이 가진 공통점이 인간의 본질이라면, 그것은 플라톤이 말한 인간의 이데아와 같은 것이다.

여기서 잠시 인간의 본질이 이성적 동물이라면, 이 정의가 어떤 함의를 갖게 되는지 생각해 보자. 영화 〈스타워즈(Star Wars)〉에 나오는 여러 외계 생물들은 사람인가 동물인가? 물론 지구에서의 말이나 낙타처럼 단순히 타고 다니는 생물들은 동물이겠지만, 알아듣지 못할 말을 하면서 전투를 수행하거나 회의를 하는 생물들의 경우는? 아리스토텔레스의 인간의 정의가 이성적 동물, 즉 생각할 수 있는 짐

승이라면, 이들은 이성적인 동시에 동물이기에, 정의상 인간이라는 결론이 나와야 한다. 우리가 그것들이 인간이 아니라고 생각했던 이유는 대부분의 경우 그것들의 모습이 우리의 모습과 다르기 때문이었겠지만, 여기서 다시 한번 보편자나 본질은 모습으로 규정되지 않는 추상적인 것이라는 점을 확인할 수 있다.

또 한 가지 '이성적(理性的)'이란 한자어의 한글 번역에 주의하자. 이를 '생각하는'으로 번역하면 안 되는데, 왜냐하면 이 글을 읽으면서 어느 순간부터 아무 생각이 없게 된 독자는 더 이상 인간이 아니게 되기 때문이다. 따라서 '이성적'이란 말은 '생각할 수 있는'이라는 능력을 나타내는 의미여야 한다. "나는 수영할 수 있다"라는 표현은 내가 수영을 할 수 있는 능력이 있다는 의미이다. 그러나 내가 그런 능력을 가지고 있다는 것이 내가 항상 수영을 해야 한다는 것이 아니라, 내가 깊은 물에 빠졌을 때 그 능력을 발휘할 수 있다는 의미이다. 따라서 지금 아무 생각이 없는 독자도 이 책을 접고 일상적인 생활로 돌아가는 순간 다시 생각할 수 있기에 여전히 사람임에 틀림없다.

그렇다면 본질을 찾는 것이 왜 중요한 문제인가? 우리는 이 세계를 살아 나가면서 우리 주위의 사물들을 분류한다. 동물 중에서 상대적으로 커다란 몸을 가진 것을 짐승이라고 부르고, 또 그 짐승 안에 사람, 개, 말, 소, 돼지 등을 구분한다. 우리의 선조들에게 뱀 중에서 독사와 독사가 아닌 것을 구분하거나 풀이나 열매에서 먹을 수 있는 것과 없는 것을 구분하는 일은 생존을 위해 가장 중요한 문제였을 것이다. 이 세계를 살아 나가면서 그들 주위의 대상들을 분류하는 것은 생존을 위한 가장 기초적인 전제조건이었으며, 이러한 분류는 바

로 우리가 쓰는 언어에 녹아들어 있다. 물론 그러한 분류는 처음에는 아마도 문제가 되는 대상의 모습에 따른 것이었겠지만, 점차 인지가 발전하면서 대상의 모습만으로는 완벽한 분류가 이루어지지 않는다는 사실을 깨달았을 것이다. 그리하여 보이지 않는 어떤 성질이 진정한 분류의 기준이라는 생각이 플라톤의 이데아론이나 아리스토텔레스의 본질론에 반영된 것이다.

우리는 이 장에서 "미란 무엇인가?"라는 질문에 대한 플라톤의 답변과 그가 그렇게 생각한 이유를 살펴보았다. 개별적인 미와는 달리 보편자로서의 미 자체란 우리 눈에 보이지 않는 추상적인 것이라는 그의 생각은 얼핏 동의하기 어려운 견해지만, 앞에서 보았듯이 그는 사물이나 성질의 분류에 관련된 우리의 상식을 철학적으로 설명한 것이다. "미란 무엇인가?"라는 질문은 미라는 성질을 어떻게 분류할 것인가에 대한 질문이며, 이는 사물이나 성질의 분류라는 일반적인 문제의 한 특수한 경우인 것이다. 물론 미에 대한 플라톤의 이데아론은 미에 대한 여러 설명 중의 하나일 뿐이지만, 그의 미론(美論)이 이후의 미론들에 엄청난 영향력을 행사하였다는 점에서 그의 이론을 자세히 검토하는 것은 후대의 미론들을 이해하기 위한 토대가 된다. 우리는 후대의 미론들을 7장 〈미 개념의 변천〉에서 살펴볼 것이다.

　　이제 우리는 미학이 무엇인지 그리고 미학에서 논하는 미 자
체가 무엇인지를 이해하게 되었으나, 그 결과가 일부 독자에게는 지
극히 실망스러울 것이다. 왜냐하면 미학에 대한 이해를 통해서 지금
까지는 없었던 심미안(審美眼)을 얻게 된다든가, 예술작품의 감상이나
이해가 수월해지리라 기대를 했는데, 지금까지의 논의는 이러한 기
대에 전혀 부응하지 못했기 때문이다. 많은 독자들은 이러한 논의 중
에 예술에 관한 중요한 언급을 기대했을 것이다. 왜냐하면 오늘날에
는 많은 사람들이 쉽게 예술작품을 접할 수 있고, 또 예술이 무엇인가
깊은 내용을 전달하거나 우리를 즐겁게 해 주기에 가치 있다고 생각
하기 때문이다. 전통적으로도 예술은 아름다운 대상을 표현하기 때
문에 아름답거나 작품 속에 표현된 대상은 아름답지 않더라도 예술
작품 자체는 아름답다고 생각되었기에, 미와 예술의 관계는 아주 긴

밀하였다. 그렇다면 이제 우리 질문의 다음 차례는 예술이란 무엇인가이며, 미학에서는 이러한 질문이 예술에 대한 이론을 통해 나타난다. 왜냐하면 미학은 철학의 일종으로서 메타적 성격을 가지므로 개개의 예술작품을 논하기보다는 예술작품 일반이 가지는 공통적인 특성을 찾으려 하고 이는 예술론으로 나타나기 때문이다.

1) 플라톤의 예술론: 예술에 대한 비판

서양에서는 예술에 대한 논의도 플라톤에서부터 시작되었다. 먼저 플라톤이 이원론적인 세계관에 따라 영원불변한 이데아의 세계와 변화무쌍하기에 아무런 가치가 없는 현상계를 구별했다는 사실을 기억하자. 이러한 구분에 따라 그는 미 자체, 즉 미의 이데아는 가지계에 있고 미의 개별자들은 현상계에 있다고 설명하였다. 그리고 개별자로서의 미는 보편자로서의 미 자체에 대해 아무런 영향력이 없다고 주장하였다. 왜냐하면 예를 들어 이 세계(현상계)에 사람들이 모두 없어진다 하더라도, 사람의 이데아는 저 세계(가지계)에 여전히 남아 있기 때문이다. 이데아는 영원불변하기 때문에 사람이 생겨나기 전에도 그리고 인류가 멸종하여 사람이 없어지더라도 사람의 이데아는 가지계에 남아 있다. 즉 존재론적으로 개별자는 아무런 의미가 없는 것이다. 개개의 사람은 개별자이므로 현상계 속에 있으며, 결국은 사라져 없어질 존재다. 따라서 영원불변한 것만이 진정한 지식의 대상인 플라톤에게 있어서, 우리 눈에 보이는 개개의 인간에 대한 지식

은 인식론적으로 아무 가치가 없다. 같은 논리를 적용하면 플라톤의 관점에서 보편자로서 미에 대비되는, 개별자로서의 미를 표현한 예술작품은 아무런 가치가 없는 것이다.

① 단순 모방론

플라톤의 예술 일반에 대한 비판은 미와 예술 사이에 긴밀한 관계가 성립할 것이라는 우리의 일반적인 직관을 부정한다. 위에서 설명되었듯이 플라톤에게 있어서 미란 보편자로서의 미의 형상을 의미하고, 이것은 가지계에 존재하는 것이다. 미의 형상으로서의 미 자체는 추상적인 것이기에 우리 눈에 보이지 않아서 오직 생각을 통해서만 접근할 수 있다. 이에 반해 예술작품은 현상계에 있기에 우리가 감각적으로 파악할 수 있다. 결국 예술작품은, 생성, 변화, 소멸하기 때문에 존재론적으로 아무 의미가 없는, 따라서 인식론적으로도 우리가 관심을 두어서는 안 되는, 현상계의 사물 중 하나다. 따라서 예술 일반에 대한 플라톤의 부정적인 평가는 그의 이원론적인 세계관에 근거하고 있다.

이에 더하여 플라톤에게는 일부 예술 장르를 비판하는 두 가지 이유가 더 있었다. 첫 번째는 그림에 대한 비판이었다. 그는 그림을, 거울이 대상을 비추듯이 일상적인 사물의 모습을 그대로 전달하는 것이라고 생각하였다. 그림은 우리 눈에 비친 대상의 모습을 그대로 모사한 것에 지나지 않으므로 참되지 않으며, 따라서 현상계의 사물 일반에 적용되는 환영일 뿐이다.

고대 그리스에서는 예술은 모방이라는 생각이 일반적이었다.

즉 예술은 무엇인가를 있는 그대로 베끼는 것이라는 생각이다. 그러한 모사의 대상이 무엇이냐에 따라 모방론의 종류가 나뉘는데, 플라톤의 경우 그림에서 모방의 대상은 우리 눈에 보인 대상의 모습이었던 것이다. 오늘날 우리는 그의 이러한 주장을 **단순 모방론**이라고 부른다. 단순 모방론은 그림에 대한 가장 초보적인 생각이며 또한 가장 전통적인 생각이다.

그림에 대한 가장 초보적인 생각이라는 말은 우리가 그림에 대해 가지는 처음의 생각이라는 말이다. 그림에 대해 아무것도 모를 때 우리는 그림을 무엇이라고 생각했는가? 필자는 중학생 때 가을이면 학교에서 단체로 국전(國展)03이라는, 국가에서 주관하는 미술전람회를 관람하러 가곤 했다. 엄청나게 많은 방으로 구성된 그 전람회장에 가면 각 분야별로(동양화, 서양화, 조각, 공예 등) 앞에서 언급한 구상과 추상의 구분이 있었다. 그곳에서 전람회라고는 처음인, 그림에 대해 아무것도 모르는 중학교 1학년 학생의 반응은 어땠을까? 어느 분야든 추상화가 전시된 방에 들어가서는 거의 모든 학생들이 작품들은 보지도 않고 그냥 다음 출입구로 바쁘게 향했던 기억이 있다. 빨리 전람회를 보고 집에 가고 싶었기 때문이다. 그렇게 바쁘게 걸어가면서 아이들은 대개 두 마디를 하였다. 하나는 "이게 그림이냐?"였고 다른 하나는 독자들도 익히 추측할 수 있듯이 "이런 건 나도 그리겠다"였다. 반면 구상화가 전시된 방에서는 그림들을 나름대로 찬찬히 들

03 대한민국미술전람회(大韓民國美術展覽會)의 약칭. 1949년부터 1981년까지 총 30회 동안 이어진 한국의 관전(官展)이다. 8·15 해방 직후 신진작가를 여럿 배출하여 최고의 권위와 영예를 누렸다.

여다보기도 하고, 잘 그린 그림 앞에는 아이들이 모여 있기도 했다. 이때 잘 그린 그림이란 그림 속의 대상이 실제 대상과 거의 같아 보이는 경우였고, 어떤 경우에는 "와, 이거 어떻게 그렸지? 똑같네!"라고 감탄도 하였다. 여기서 먼저 "이게 그림이냐?"라는 말의 의미를 생각해 보자. 독자가 친구로부터 술집에서 자기의 과거 행적을 과장해서 떠들던 중에 "네가 사람이냐?"라는 질책을 들었을 때의 당혹감을 생각해 보라. 이때 그 질책의 의미는 "(그런 행동 또는 생각을 한) 너는 사람이 아니다"라는 의미였을 것이다. 그렇다면 "이게 그림이냐?"의 의미는 "이것은 그림이 아니다"라는 의미였을 텐데, 그것이 그림이 아니라고 생각한 이유는 무엇인가? 벽에 걸린 그 그림이 추상화라서 일상적인 대상의 모습을 찾을 수 없었기 때문이라면, 이 경우에 어떤 것이 그림이 되는 기준은 대상의 모습을 그대로 베꼈느냐의 여부이다. 일상적 대상의 모습을 모사하는 것이 캔버스에 칠해진 물감의 범벅이 그림이 되는 기준이며, 동시에 그림의 훌륭함을 판단하는 기준도 된다. 그림을 모르는 중1 학생들에게 잘 그린 그림은 실제의 모습과 똑같게 보이는 그림이었던 것이다.

그림에 대한 이러한 사고방식은 전통적인 것이기도 하다. 고구려의 솔거(率居, ?-?)가 뛰어난 화가였다는 사실을 어떻게 증명하는가? 그가 소나무 그림을 그렸더니 학이 날아와 앉으려 하였다는 일화는, 그림 속의 소나무 모습이 너무나 실물 같아서 새도 속을 정도였다는 것이니, 여기서 그림의 훌륭함을 판단하는 기준은 그것이 얼마나 실제처럼 보이는가다. 고대 그리스에서도 제욱시스(Zeuxis, ?-?)라는 화가의 훌륭함을 그가 포도나무를 그렸더니 새가 와서 포도를 쪼아 먹

으려 했다는 일화로 표현했으니, 그림이 실제 사물의 모습을 그대로 나타낼수록 훌륭한 그림이라는 생각은 동서양 모두에서 가장 오래된 생각인 것이다. 즉 단순 모방은 어떤 것이 그림이 되는 기준(분류의 기준)이 되기도 하면서, 또 그것이 훌륭한 그림이 되는 기준(평가의 기준)으로도 작용한 것이다. 이처럼 단순 모방론은 그림의 분류와 평가에 대한 가장 초보적인 생각인 동시에 가장 전통적인 생각인 것이다.

그런데 플라톤의 관점에서는 그림이 단순 모방을 한다는 사실이 철학적으로 상당히 부정적인 결과를 가져온다. 그는 침대의 예를 들어 이를 설명한다. 우리가 사는 이 현상계에 있는 개개의 침대는 가지계에 있는 침대의 이데아를 모방한 것이다. 이제 침대의 그림은 현상계의 개별적인 침대를 있는 그대로 모방한 것이니, 침대의 그림은 침대의 이데아와는 모방의 모방, 즉 이중 모방의 관계에 있는 것이다. 앞에서 설명했듯이 플라톤에게는 이데아만이 영원불변하기에 진정한 지식의 대상이고, 현상계의 사물은 변화무쌍하기에 알 가치가 없는 환영이었다. 그런데 그림은 그러한 환영을 다시 그대로 베낀 환영의 환영인 것이다. 이데아가 진짜이고 이를 모방한 현상계의 사물은 가짜라면, 그것을 그대로 그린 그림은 가짜의 가짜, 즉 이중의 가짜로서 그것의 존재론적 지위는 비난받아 마땅한 것이다.

그림은 이중의 모방이다: 이데아 → 자연의 사물 → 그림

그런데 단순 모방론이 적용되는 앞의 중1 학생들의 예에서도

보았듯이 잘 그린 그림, 즉 묘사된 대상이 실제처럼 보이는 그림은 사람들의 관심을 끌어 모은다. 플라톤에 따르면 우리의 관심은 진정한 대상인 이데아를 향해야 할 것인데, 그림은 그 반대의 방향으로, 가짜의 가짜에게로. 우리의 관심을 유발시킨다. 인식론적으로도 이는 비난받아 마땅하며, 따라서 그림은 그가 꿈꾸는, 이성(理性)이 지배하는 이상국가인 '공화국(Republic)'에서 없어져야 한다.[04]

② 영감론

개별 예술에 대한 플라톤의 두 번째 비판은 시(詩)에 관한 것이다. 고대 그리스에서는 작시(作詩)에 관해 두 가지 견해가 있었다. 하나는 모방의 규칙에 따라 시를 짓는다는 견해였고, 다른 하나는 영감(靈感, inspiration)에 의해 시를 짓는다는 견해였다. 이 두 가지 견해 중 플라톤이 비판한 것은 영감에 의한 작시였다.[05] 우리는 가끔 "(어떤 예술가가) 영감에 사로잡혀 미친 듯이 …했다"라는 표현을 보거나 우리 자신도 그러한 표현을 사용하기도 한다. 여기서 왜 '미친 듯이'가 들어가는 것일까? 이러한 표현에 우리가 아무런 거부감을 느끼지 않는다는 사실은 우리도 영감과 미친 것 사이에 무슨 관계가 성립한다는 것을 은연중에 알고 있기 때문일 것이다. 이 관계를 영어 단어 'inspiration'으로 설명해 보자. 이 단어는 'in(into)'와 'spirit'이 합쳐진 명사다. 즉 무엇인가가 우리의 영혼 혹은 정신에 들어온다는 의미이다. 이러한 상황이 무엇을 뜻하는가? 먼저 우리가 감기에 걸리는 경우를 생각해 보

04 플라톤은 그의 저서 『공화(Republic)』에서 예술 및 예술가의 지위를 논하고 있다.
05 플라톤, 『이온(Ion)』에서 이와 같은 견해를 드러내고 있다.

자. 감기는 감기 바이러스가 우리 몸에 침투하여 걸리는 질병이다. 우리가 일상생활을 하는 중에 무수히 많은 세균들이 우리 몸 안으로 침투해 들어올 것이나 정상적인 경우에는 우리의 백혈구가 우리 몸에 들어온 세균들을 잡아먹어 건강한 상태를 유지한다. 그러나 우리 몸이 침투한 세균에 적절히 대처하지 못하는 경우에 우리는 그 병을 앓게 된다. 감기의 경우에도 우리 몸에 침투한 바이러스를 처리하지 못하기 때문에 감기를 앓게 되는 것이다.

　　마찬가지로 우리의 정신에 무엇인가 우리의 것이 아닌 다른 정신적인 것이 들어와, 그것을 우리의 정신이 제대로 제압하지 못하는 경우를 생각해 볼 수 있다. 이러한 경우에 우리 몸에 침투한 세균이 우리의 신체를 조종하듯이 우리의 정신은 그 다른 것에 제압당하게 되니, 이 경우에 우리가 어떤 행위를 한다면 그것은 우리의 정신에 따른 것이 아닐 것이다. 이를 우리말로는 "제정신이 아니다"라고 표현하며, 간단히 줄여 '미쳤다'라고 할 수 있다. "영감에 사로잡히다"라는 표현은 바로 이러한 상태를 의미하기에 '미친 듯이'라는 수식어와 아무 거리낌 없이 어울릴 수 있는 것이다.

　　그러나 영감에 사로잡히는 것은 단순히 미친 상태가 아니다. 우리는 미친 사람을 위험하거나 문제가 있어 치료가 필요한 사람으로 생각하지만, 영감에 사로잡히는 경우는 이와는 다르다. 영감에 사로잡힌 사람이 하는 행위는 물론 그 사람이 하는 것은 아니지만 —왜냐하면 제정신이 아니므로— 오히려 그 사람이 제정신일 때 할 수 있는 행위보다 훨씬 대단한 것이다. 예를 들어, 무당이 굿을 하는 중에 작두 위에 올라가 춤을 추는 경우를 생각해 보자. 작두는 여물을 베

는 날카롭고 커다란 날을 가진 위험한 기구이기 때문에 우리는 그 위에 올라설 수 없다. 우리가 그 위에 올라선다면 당연히 발을 베이게 될 것이다. 이러한 상황은 무당에게도 마찬가지이나, 굿이 진행되면서 무당에게 신(神)이 내리면 무당은 작두 위에 올라가 경중경중 뛰면서 춤을 출 수 있다. 그리고 굿을 하는 그 집의 조상들의 영혼을 대신하여 후손들에게 전하고 싶은 말을 전달하여 준다. 같은 무당이라도 신 내리기 전의 무당과 신이 내린 후의 무당이 할 수 있는 일에는 엄청난 차이가 있는 것이다. 우리의 눈앞에서 벌어지는 이 부정할 수 없는 현상을 우리나라에서는 "신이 내린다"라고 표현하고 서양에서는 "영감에 사로잡힌다"라고 한 것이다. 고대 그리스에서도 신전에 제사를 드리면서 사제가 신탁을 듣는 경우에 그 내용은 신이 말하는 것이지 사제가 꾸며낸 말이라고 생각하지 않았다. 모든 전통적인 주술에서 무당이나 사제가 제의에서 신을 쉽게 영접하기 위해 일종의 환각제를 복용한다는 것은 잘 알려진 사실이다.

플라톤이 이처럼 영감에 사로잡혀 시를 짓는 경우를 비판한 이유는 이성(理性)에 대한 그의 과도한 강조 때문이었다. 동양에서와 마찬가지로, 이성과 감성(感性)의 대비는 고대 그리스 이래로, 서양에서도 일반적인 구분이었으며, 이러한 대비는 오늘날에도 우리의 상식적인 믿음을 대변한다. 독자들도 중·고등학생 때 수학여행을 갔었다면, 선생님들이 항상 하시던 말씀을 기억할 것이다. "짐승처럼 굴지 말고 이성적으로 행동하라"는 훈계는 충동적으로 행동하지 말고 생각해서 행동하라는 뜻이니, 우리가 감정에 이끌려 행동하는 것은 항상 부정적인 결과를 가져온다는 견해를 반영한 말이었다. 플라톤

의 경우에도 감성은 항상 이성을 방해하는 것으로서 가급적 억제되어야만 하는 것이었다. 그의 이데아론에 따르면 이데아는 우리가 현상계의 개별자들을 보고 생각해야만 도달할 수 있는 추상적인 것이기에, 우리가 진정한 지식을 획득하기 위해서는 우리의 이성적 능력을 개발하여야 한다. 그는 호메로스(Homeros, B.C. 800?-750)의 시를 비롯한 고대 그리스의 서사시들이 모두 영감에 의해 만들어진 것이라고 하면서 이러한 시들은 격한 감정을 유발하여 이성의 개발을 방해한다고 생각했다. 그 당시의 음유시인들이 고을들을 떠돌아다니면서 마을 사람들을 모아 놓고 호메로스의 서사시를 낭송하면, 그 서사시가 전개됨에 따라 그것을 듣는 마을 사람들은 분노나 비탄, 동정심 등 감정의 소용돌이에 휩싸인다는 것이다.

　　플라톤은 이러한 감정의 전파를 자석에 비유하였는데, 영감에 사로잡힌 시인이 느낀 격한 감정이 서사시 속에 담겨져 그것을 낭송하는 음유시인이 격한 감정을 느끼고, 이 감정은 그 낭송을 듣는 감상자들에게 그대로 전달된다는 것이다. 마치 자석이 있으면 그것에 붙는 못들 사이에 자력이 그대로 전달되듯이, 서사시를 낭송함으로써 음유시인이 느끼는 격한 감정은 그것을 듣는 감상자들에게 그대로 전달되어 감상자들이 이성적인 사고를 할 수 없게 만든다. 이성을 중시하는 플라톤에게는 이러한 상황은 매우 위험한 것으로, 마땅히 그가 생각하는 이상국가인 공화국에서 음유시인은 추방되어야 한다.

　　영감에 의한 시에 대한 플라톤의 두 번째 비판은 시가 잘못된 지식을 우리에게 전파한다는 것이다. 호메로스의 서사시들은 전쟁에 대해 얘기하면서 전차를 모는 장면을 묘사하는데, 시인은 사실 전쟁

의 실상이나 전차를 모는 기술에 대해 전혀 아는 바가 없기에 시를 통해 얻는 이러한 지식들은 잘못된 것이다. 더욱이 윤리적으로 문제가 되는 상황에서 어떤 행동이 옳은가 하는 문제는 시인보다는 이성적인 사고를 하는 철학자가 결정해야 할 문제이다. 즉 서사시는 우리에게 왜곡된 윤리의식을 심어 줄 수 있기에 이러한 시들은 절대 허용되어서는 안 된다는 것이 플라톤의 주장이다. 이러한 의미에서 플라톤은 예술작품에 대한 국가의 엄격한 검열을 주장했다.

그러나 시에 대한 플라톤의 이러한 비판은 오직 영감에 의한 시에 한정되는 것이다. 앞에서 언급했듯이 고대 그리스에서는 모방의 규칙을 따라 지은 시들도 있었는데, 이러한 시들은 규칙에 따른 것이고 그러한 규칙을 습득하는 것은 이성에 의한 것이기에, 플라톤이 이러한 시들을 비판한 것은 아니다. 플라톤은 그가 비판하는 예술가들은 모두 그의 공화국에서 추방되어야 한다고 주장했으나, 그도 영감에 의한 시가 규칙에 따라 만들어진 시보다 우월하다는 점은 인정하여, 약간은 모순적인 태도를 보이기도 한다.

2) 아리스토텔레스의 예술론: 예술에 대한 옹호

아리스토텔레스는 플라톤의 제자였지만, 여러 면에서 플라톤과는 대비되는 주장을 펼쳤다. 먼저 그는 플라톤의 이원론적인 세계관을 부정하고, 세계는 우리가 살고 있는 이 현상계가 유일한 세계라고 보는 일원론적 세계관을 주장하였다. 따라서 하찮은 이 세계와 영

원불변하는 저 세계의 구별이 없어짐으로써, 우리가 사는 현상계가 환영일 필요가 없어졌으며, 또 그 속에 존재하는 사물 중의 하나인 예술작품도 아무 가치가 없는 지위에서 벗어날 수 있었다. 그의 이러한 주장은 훗날 영국의 경험론이라는 철학사조와 비슷한 태도를 가진 것으로서 우리가 경험할 수 없는 가지계에 대한 독단적인 믿음을 부정하는 것이다.

그러나 아리스토텔레스 또한 플라톤의 형상론은 받아들였다. 형상, 즉 이데아는 추상적인 것이라 우리 눈에 보이지 않는다고 했는데, 상대적으로 플라톤보다 경험을 중시하는 그가 이를 어떻게 받아들일 수 있었는가? 앞에서 우리는 형상이나 본질에 대한 논의는 이 세상의 사물들을 분류한다는 아주 원초적인 필요에 근거한다는 점을 보았다. 따라서 형상 또는 본질에 대한 논의가 피할 수 없는 것이라면, 그가 주장하는 바는 형상은 존재하되, 플라톤의 주장처럼 가지계에 따로 존재하는 것이 아니라는 것이다. 그렇다면 그것은 어디에 있어야 하는가? 아리스토텔레스는 보편자가 각 개별자 속에 위치해야 한다고 주장한다. 그는 가지계를 부정했기에 형상이 저 세상에 있을 수는 없으니 이 현상계 안에 있어야만 하고, 이때 그것이 있는 곳은 개개의 개별자라고 주장했다. 그에 따르면 이 세계에 존재하는 모든 것은 형상(形相)과 질료(質料)가 결합된 것이다. 예로 사람의 대리석 조각은 질료인 대리석 돌덩어리에 형상인 사람의 모습이 조각된 것이다. 이때 대리석 돌덩어리는 다른 형상이 조각될 수도 있었던 가능성을 가졌던 것이나, 사람의 모습이 적용되어 사람의 조각으로 확정된 것이다. 우리가 사람인 것은 다른 짐승들도 가지고 있는 피와 살

과 뼈라는 질료에 사람의 형상이 적용되었기 때문이다. 이러한 주장은 별로 이상한 것이 아니다. 우리가 사람의 형상 또는 사람의 본질을 개개의 사람을 사람으로 만들어 주는 성질이라고 생각한다면, 그것은 전통적으로는 정신이며 이는 개개의 사람들 안에 있는 것이다. 또는 오늘날의 과학적인 입장에서 사람을 사람 되게 만들어 주는 것이 사람의 DNA 구조라고 한다면, 이것 또한 개개의 사람들 안에 있는 것이다. 그리고 이 본질이 아리스토텔레스에게는 예술이 모방해야 할 대상이었다.

① 본질 모방론

아리스토텔레스는 예술은 본질의 모방이라고 주장한다. 고대 그리스에서 예술이 모방이라는 생각은 당연한 것이었기에, 각 이론가 사이의 차이점이란 그 모방의 대상이 무엇이냐의 차이였다. 플라톤이 예술은 우리 눈에 보이는 것을 그대로 베끼는 단순 모방이라고 예술을 폄하했던 것에 반대하여, 아리스토텔레스는 예술이 본질을 모방하는 것이라 주장하였다. 그렇다면 본질을 모방한다는 것은 어떻게 하는 것인가? 먼저 우리가 본질도 보편자의 일종이고 따라서 눈에 보이지 않는 추상적인 것이라는 점을 상기한다면, 그림이 본질을 어떻게 모방할 수 있는지 궁금해진다. 아마도 원칙적으로는 불가능할 것이다. 왜냐하면 그림은 눈에 보이는 것을 모방하기에 눈에 보이지 않는 것을 모방할 수는 없기 때문이다. 이 문제는 나중에 다시 논의될 테니 먼저 아리스토텔레스의 주장부터 살펴보자.

아리스토텔레스는 그의 저서 『시학(Poetics)』에서 그의 본질 모

방론을 주장한다.[06]『시학』은 당시, 즉 고대 그리스 시대의 연극에 대한 이론서이나, 오늘날의 관점에서는 문학 일반에 대한 이론서라고 간주된다. 왜냐하면 그 당시의 시가 분화되고 발전하면서 오늘날의 문학이 성립하였기 때문이다. 아리스토텔레스는 그때까지의 연극의 역사를 조사하고 개별 작품들을 분석함으로써 연극의 어떤 일반적인 특성을 찾아내려고 노력하였다. 실제의 현상을 중시하여 문제 되는 대상들을 조사하고 분석하려는 아리스토텔레스의 이러한 태도는 그 대상에 대한 관념적인 생각으로부터 논의를 시작하는 플라톤의 태도와 대비된다. 여기에서도 우리는 아래에 있는 현상을 조사하여 위에서 어떤 공통적인 특성을 찾아내려는 아리스토텔레스의 경험론적인 사고방식과 위에서 먼저 어떤 특성을 규정하고 아래의 현상들에 그것을 적용하려는 플라톤의 형이상학적인 사고방식의 대비를 분명히 볼 수 있다. 우리는 오늘날 이러한 연구방식을 각각 '아래로부터 위로 (bottom up)'와 '위에서 아래로(top down)'라고 구분한다.

　　아리스토텔레스는 당시에 있었던 연극들을 비극, 희극, 서사시로 구분하고 그 기원과 역사를 추적하였다. 그에게 연극은 모방이기에, 이러한 구분을 모방의 매체, 모방의 대상, 모방의 방식을 통해서 설명하였다. 모방의 매체란 리듬, 언어, 음조의 구별이며, 모방의 대상은 행위하는 인간들의 구분, 그리고 모방의 방식은 서술, 대화, 연기의 구분이었다. 그러나 시학의 대부분은 소실되어 주로 비극에 관한 논의만이 후세에 전해지고 있다. 그는 비극의 여섯 요소로서 구

06　Aristotle, *On Poetry and Style*, trans. G.M.A. Grude, Massachusetts: Hackett Publishing Company, 1988.

성(plot), 인물, 언어, 사상, 장면, 음악을 꼽고 있는데, 그중에서도 구성에 대한 논의가 중심을 이루고 있다. 그의 논의의 세부사항은 연극은 본질의 모방이라는 우리의 관심사와 별 관계가 없으므로, 본질의 모방이라는 관점을 분명히 보여 주는 그의 비극의 정의에 집중하자.

아리스토텔레스의 비극의 정의는 "비극이란 각 부분마다 즐거움을 주도록 된 언어라는 수단을 통하여 그 자체 완결된 일정한 길이의 훌륭한 행위를 모방하는 일이다; 비극은 그것의 다양한 요소들에서 서술에 의존하지 않고 연기에 의존한다; **연민과 공포를 통하여 비극은 감정의 정화(catharsis)를 성취한다**"이다. 이 정의에서 '즐거움을 주도록 된 언어', '훌륭한 행위', '연기'는 그가 연극을 구분하는 요소인 모방의 매체, 모방의 대상, 모방의 방식에 상응하는 것이다. 그러나 우리 논의의 중점이 되는 것은 "연민과 공포를 통하여 비극은 감정의 정화를 성취한다"는 구절이다.

먼저 비극이 감정의 정화를 성취한다는 아리스토텔레스의 주장을 살펴보자. 우리는 앞에서 영감에 의한 시를 향한 플라톤의 비판을 알아보았다. 그 비판의 요지는 시가 감상자에게 격정을 불러일으켜 이성적인 사고를 못하게 만든다는 점이었다. 이러한 비판에 대해 아리스토텔레스는 그러한 격정이 일상생활에 영향을 끼치지 않기에 무해하다고 옹호한다. '카타르시스'는 원래 설사 또는 설사를 일으키는 약, 즉 하제(下劑)를 의미한다. 이러한 의미를 가지는 '카타르시스'가 감정에 관련하여 쓰일 때 "감정을 토해 내다, 뱉어 내다"의 의미를 나타낸다. 아리스토텔레스가 비극이 감정의 카타르시스를 성취한다고 말했을 때 의도한 바는, 관객이 비극을 감상하는 중에 그 극의 내

용에 따라 격정에 휘말려도 연극이 끝나 극장문을 나설 때는 그러한 감정을 다 쏟아 낸다는 것이다. 따라서 연극을 감상하는 중에 느낀 격정이 일상생활에 영향을 미치지 않기에 플라톤의 비판은 성립하지 않는다는 주장이다. 우리는 일상에서도 깊은 슬픔을 느낄 때 대성통곡을 하고 나면 그 슬픔이 가서 마음이 좀 시원해지거나 안정되는 것을 느낀다.

학생이 기말 시험을 끝내고 망친 시험들을 걱정하면서도 친구들과 어울려 영화관에 가서 영화를 보는 경우를 생각해 보자. 그 영화를 보면서 영화 속에 흠뻑 빠져든 경우에도, 그(녀)는 극장문을 나서면서 그 감정적 소용돌이에서 벗어난다. 그리고 그(녀)가 영화를 보기 전에 가졌던 망친 시험들에 대한 걱정도 함께 잊혀지거나 그 정도가 약해진다. 소위 우리가 "기분 전환했다"라고 말하는 경우에 잊혀지는 것은 그 이전부터 우리의 마음속에 있었던 부정적인 감정이다. 이처럼 마음속에서 쏟아 내는 감정이 예술작품의 감상 중에 일어난 감정이냐, 감상 이전부터 가졌던 감정이냐는 구분되어야 하나, 오늘날에는 두 경우 모두에 '카타르시스'를 적용한다. 아리스토텔레스의 카타르시스 이론은 연극, 보다 넓게는 문학에 대한 플라톤의 비판에 대한 응수이며, 모방론에서 항상 모방의 대상이라는 예술의 객관적인 측면만이 논의되었던 것에 비해 최초로 감정이라는 감상자의 주관적인 측면을 언급한 점도 의미를 가진다. 이는 예술은 감정의 표현이라는 후대의 표현론의 시초가 되기 때문이다.

두 번째로 비극이 연민을 준다는 아리스토텔레스의 주장을 살펴보자. 비극이 어떻게 연민을 줄 수 있는가? 우리가 누군가를 불쌍

하다고 느끼는 것은 그 사람에게 불운이 닥쳤을 때이다. 그러나 연민을 느끼는 여부는 그 당사자가 누구냐에 의해 결정된다. 만일 천하의 악당에게 나쁜 일이 닥쳤다면 우리는 고소함이나 통쾌함을 느끼지, 불쌍함을 느끼지 않을 것이다. 우리는 악한이 그의 나쁜 행위 때문에 처벌을 받는다면 '싸다'라는 표현으로 우리의 동의를 나타낸다. 반면에 너무나도 착한 사람에게 나쁜 일이 일어난다면, "하늘도 무심하시지. 어떻게 이런 일이…"라고 분개하며 신을 원망한다. 따라서 통쾌함이나 분노가 아니라 연민이 일어나는 경우는 그 불운이 닥친 사람이 우리와 같은 보통 사람인 경우, 즉 윤리적으로 착하지도 악하지도 않은 사람의 경우이다. 항상 착하지도 않지만 그렇다고 항상 나쁜 짓만을 하는 것도 아닌, 나름 순리대로 살아가려고 노력하나 가끔은 도덕적으로 실수도 하는 보통 사람에게 불운이 닥칠 때 우리는 그 사람에게 연민을 느끼는 것이다. 우리는 한순간의 분을 못 참아서 나중에는 후회할 행동을 하기도 하고, 순간의 욕망에 사로잡혀 해서는 안 될 짓을 할 때도 있다. 대부분의 경우에는 그러한 행동이 큰 문제가 되지 않고 넘어가지만, 어떤 경우에는 자기도 예상하지 못했던 엄청난 결과를 초래하여 큰 문제가 일어나기도 하며, 극단적인 경우에는 비극에서의 주인공처럼 파멸하기도 한다.

비극이 우리와 동일시할 수 있는 보통 사람에게 인간적 과오에 의해 일어난 불운이 닥칠 때 연민을 불러일으킨다면, 어째서 비극은 우리에게 공포를 불러일으키는가? 우리는 앞에서 보았듯이 나쁜 사람에게 불운이 닥친다면 고소해하고, 또 내가 모르는 사람이 곤궁에 처했다고 해도 대부분의 경우에 무관심하다. 남에게 일어난 불행

은, 그(녀)가 내가 잘 아는 친한 사람이 아니라면, 우리에게 동정심을 불러일으키지 않고, 공포는 더욱 무관한 것처럼 보인다. 남이 망했다고 왜 내가 무서움을 느껴야 하는가? 더욱이 비극의 주인공은 실제 인물도 아닌 가공의 인물로서 이 세계에 존재하는 사람도 아닌데 말이다.

이제 비극의 예로 소포클레스(Sophoklēs, B.C. 496-406)의 『오이디푸스왕(King Oedipus)』의 내용을 아주 간단히 검토해 보자. 고대 그리스의 한 작은 왕국에서 늙은 왕과 젊은 왕비 사이에 학수고대하던 귀한 아들이 태어났다. 그런데 신탁을 들어 보니 이 아이가 제 아비를 죽이고 제 어미와 결혼한다는 끔찍한 소리가 나왔다. 왕은 고민 끝에 신하를 시켜 숲에 가서 아이를 죽이고 오라고 명하였다. 그러나 마음 약한 신하는 숲에서 아이를 죽이지 못하고 그냥 버려두고 온다. 어차피 굶어 죽거나 짐승에게 잡아먹힐 것이라고 생각했기 때문이었다. 그런데 마침 그곳을 지나가던 목동이 우연히 그 아이를 발견하여 데려다 키웠고, 그 아이는 늠름한 청년이 되었다. 그 청년 오이디푸스가 어느 날 길에서 마차를 탄 낯선 늙은이를 마주쳤다. 그런데 그 늙은이가 너무 무례하게 대하는 바람에 분을 참지 못하고 한 대 쳤는데 그냥 죽고 말았다. 오이디푸스는 죽은 늙은이의 부인을 자기의 배필로 삼고, 그 늙은이가 왕이었던 왕국의 왕이 되었다. 부인과의 사이에는 딸이 하나 태어나 행복한 삶을 누리는 듯했으나, 우연히 자기가 한 짓이 어떤 짓이었는가를 알게 된다. 길에서 죽인 늙은이가 제 아비였고, 자기와 결혼한 왕비가 제 어미였던 것이다. 그는 자기의 운명을 저주하며, 양눈을 찔러 맹인이 된 후, 자기의 동생이기도 한 딸

의 손을 잡고 정처 없는 유랑의 길을 떠난다.

　우리가 이 비극을 보면서 오이디푸스를 불쌍해하는 이유는 그의 행동이 의도하지 않았던 끔찍한 결과를 초래하여 스스로를 파멸시켰기 때문이다. 어떤 결과를 가져올지 모르고 한 행위의 주체에 대해 우리는 보통 그 책임을 묻지 않거나 묻더라도 정상을 참작한다. 그러나 그 결과가 너무나 심대한 경우, 우리는 그 행위자를 엄하게 처벌할 수밖에 없는데, 그런 경우에 우리는 그(녀)에게 동정심을 느끼는 것이다. 그런데 왜 우리는 오이디푸스의 파멸을 보면서 두려움을 느끼는가? 파멸한 사람은 오이디푸스이지 내가 아닌데 말이다. 이 질문에 대한 답은 우리도 오이디푸스처럼 파멸할 수 있다는 느낌을 받기 때문이다. 시공간적으로 아득한 거리에 있는 오이디푸스의 파멸에 대해 어떻게 우리가 그러한 느낌을 가질 수 있는가? 3,000여 년 전의 고대 그리스라는 곳에서 일어난 일이 현재의 대한민국에 사는 나와 무슨 관계가 있단 말인가?

　여기서 우리는 문학작품 또는 일반적으로 이야기(허구)가 우리에게 무엇을 전달해 주는가를 생각해 보아야 한다. 간단히 TV 드라마를 생각해 보더라도, 드라마는 우리와는 시공간적으로 떨어진 가공의 작중인물들 사이에 일어나는 일들을 우리에게 보여 준다. 그리고 우리가 그 이야기 속에 빠져든다면, 우리는 극 중의 상황에 따라 작중인물과 함께 즐거워하고 분노한다. 우리가 작중인물, 주로 주인공과 같은 감정을 느끼는 것을 감정이입(感情移入)이라 하는데, 이러한 일이 일어날 수 있는 것은 주인공과 우리 자신을 동일시하기 때문이다. 만일 우리가 그 극을 보면서 주인공의 생각, 행동, 감정을 이해할 수 없

다고 느낀다면, 그것은 내가 주인공이 처한 상황에 있다면 저렇게 생각하고 느끼지 않을 테니까 저런 행동을 하지 않을 것이라고 생각하기 때문이다. 이러한 경우에 우리는 그 이야기 속에 빠져들 수 없고 주인공과 우리 자신을 동일시할 수 없다. 이해되지 않고 공감할 수 없는 주인공이 나오는 책이라면 우리는 읽던 도중에 집어던져 버릴 것이며, 영화라면 (돈이 아깝지 않은 경우) 즉시 극장문을 나설 것이다. 즉 주인공과 같은 환경에 처하게 된다면 우리도 그(녀)처럼 생각하고 느끼고 행동했을 것이라고 생각하기에 주인공과 우리 자신을 동일시하여 그(녀)의 감정을 느낄 수 있는 것이다.

우리에게도 주인공이 처한 환경이 주어진다면 그(녀)처럼 생각하고 느끼고 행동했을 것이라는 믿음은, 곧 우리와 같은 보통 사람이라면 그러한 환경에서 그렇게 할 수밖에 없다는 믿음이기도 하다. 즉 누구라도 비슷한 환경에서 그러한 행동을 하게 된다면, 문학작품 또는 허구는 인간사에서 모든 사람에게 적용될 수 있는 보편적인 면을 보여 주고 있는 것이다. 문학이 이러한 일을 한다는 주장은, 시대와 장소를 불문하고 인간들 사이에 성립하는 관계에 어떤 공통적인 면이 있다는 믿음에 근거한다.

인간들 사이에 일어나는 같은 종류의 사건들은 세부적인 면에서는 다 다르지만, 그 배후에는 어떤 공통점이 있어서 같은 종류로 묶인다. 아리스토텔레스가 생각하는 문학은 이런 보편적인 측면을 보여 주는 것이다. 보편적인 면을 보여 주기 위해서는 사건들의 개별적인 측면이 배제되어야 한다. 예를 들어 사람 사이의 사랑이라는 관계는 어느 시대, 어느 지역에서나 있었으며 앞으로도 있을 것이지만,

그 수많은 사랑이라는 관계에 어떤 공통점이 있기 때문에 우리는 그러한 사건들을 사랑이라고 부를 것이다. 이때 그 관계를 맺는 사람이 누구냐와 언제, 어디서 일어나는가는 개개의 사랑마다 모두 달라 배제될 것이다. 하지만 어떤 사랑에서나 공통적으로 처음에는 불같은 열병이 일어나고 헌신과 무한한 자기희생의 이상을 추구하려는 노력이 있다면, 이것을 보여 주는 것이 사랑을 주제로 하는 이야기가 추구해야 할 바인 것이다. 예를 들어, 『로미오와 줄리엣(Romeo and Juliet)』은 중세 시대 언젠가 이탈리아 베로나에서 일어난 일이며, 『춘향전(春香傳)』은 조선 시대 언제쯤 남원에서 일어난 일이지만, 그것들에 우리가 공감하는 이유는 특정한 두 사람 로미오와 줄리엣, 그리고 이몽룡과 성춘향에게만 일어난 일 때문이 아니라, 그들 사이에 있었던 사랑이라는 관계가 보여 주는 어떤 보편성 때문이다. 우리가 작품들을 읽으며 나에게도 그런 사랑이 왔으면 하고 바라는 것은, 주인공 같은 환경이 주어지면 그러한 사랑은 누구에게나 올 수 있다고 생각하기 때문이다. 유명한 고전작품들을 현대적으로 각색한 경우에 주인공이 처한 세부적인 환경은 바뀌더라도 작중인물들 사이의 인간적인 관계는 변하지 않는 것이며, 이것이 문학작품이 전달하고자 하는 인간사의 보편적인 면이다.

우리는 이제 비극이 우리에게 공포를 가져다준다는 아리스토텔레스의 주장이 결국 문학의 보편성에 대한 주장이라는 것을 알게 되었으며, 오늘날에는 이를 확대해석하여 예술의 보편성에 대한 주장으로 간주한다. 그리고 이러한 보편성이 성립할 수 있는 이유는 아리스토텔레스의 모방론이 본질 모방론이기 때문이다. 비극 또는 문

학이 모방하는 것은 우리 눈에 보이는 인간사의 피상적인 면이 아니라, 그 개개의 인간사 뒤에 보편적으로 존재하는 본질인 것이다.

예술가가 본질을 모방해야 된다면, 그(녀)는 눈에 보이는 것을 넘어서야 한다. 단순 모방론을 주장한 플라톤을 따른다면, 눈에 보이는 것을 그대로 옮겨 그릴 때 훌륭한 화가라고 인정받을 것이다. 그러나 우리가 아리스토텔레스의 본질 모방론을 따른다면 예술가는 피상적인 모습 너머에 있는 본질을 찾을 수 있는 혜안을 가져야 한다. 흔히 우리가 '손재주만 있는 화가'라는 말로 누군가를 비난할 때, 우리는 그림에서 단순 모방 이상의 무엇인가를 찾는 것이다. 단순 모방론에 따를 때 화가는 그(녀) 앞에 있는 한 사람을 그리라는 요구에 아무런 부담이 없을 것이다. 그러나 모방을 하되, 사람의 본질을 모방하라는 아리스토텔레스의 요구는 어떻게 해결할 것인가? 사람의 본질이 생각할 수 있는 짐승이라면 눈에 보이지 않는 성질인 이것을 어떻게 그림으로 나타낼 수 있는가? 우리가 앞에서 보았듯이 로댕은 〈생각하는 사람〉이라는 조각작품으로 이러한 요구에 답했으나, 이는 수많은 생각과 통찰이 있어야만 나올 수 있는 해결책이기에 아무나 할 수 있는 일이 아닌 것이다.

문학의 경우에도 작가는 수없이 많은 개개의 사건들을 관찰한 후 그 배후에 성립하는 인간사의 어떤 보편적인 면을 찾아낸다. 예로 위대한 인물의 일생을 다루는 전기를 생각해 보자. 우리는 위인전에서 그 사람의 일생을 알게 되며, 그(녀)가 어떤 면에서 뛰어난 사람인지를 알게 된다. 그런데 이것을 우리는 어떻게 알게 되는가? 다시 초등학교에서 방학 숙제로 쓴 일기를 기억해 보자. 특히 저학년 때 쓰

는 일기는, "8시에 일어나 9시에 아침 먹고, 나가서 놀다가, 1시에 점심 먹고, 다시 나가서 놀고, 저녁에는…" 등 일상의 반복적인 사건들을 기록하는 데 그쳤다. 그러나 성인이 된 지금은 어떤 독자라도 그렇게 일기를 쓰지는 않을 것이다. 일기란 그날 특별하게 일어난 의미 있는 사건을 기록하고 그것에 대해 자기가 느낀 바를 쓰는 것으로 족하기 때문이다. 마찬가지로 전기도 그 사람의 일생 중에 일어났던 중요한 몇몇 사건들의 정황을 설명하고 그래서 그 사람이 그 사건에 대해 어떻게 생각하고 반응했는가를 통해, 우리는 그 사람의 됨됨이를 알 수 있게 된다. 즉 우리는 어떤 인물을 평가하기 위해 그 사람의 일생 중에 일어난 중요한 사건들에 대해서만 알면 충분하지, 그에게 일어난 모든 자질구레한 사건들까지를 알 필요는 없는 것이다. 따라서 한 인물을 이해하기 위해서는 적당한 두께의 책 한권이나 두 시간짜리 영화로 충분한 것이다. 만일 이 경우에 플라톤의 단순 모방론에 따라 실제로 그 사람에게 일어난 모든 일을 기록해야 한다면, 우리는 60년짜리 영화를 만들어야 할지도 모른다. 그러나 이것이 말이 안 된다면, 이는 무엇이든 있는 것을 그대로 베끼라는 플라톤의 단순 모방론이 예술을 설명하기에 적절하지 않은 이론임을 다시 한번 보여 주는 것이다. 이에 비해 아리스토텔레스의 본질 모방론에 따르면 작가는 주위의 수많은 인간사들을 관찰하여 그 본질을 찾아낼 수 있는 혜안을 가진 사람이어야 한다.

작가는 인간사의 보편적 본질을 파악해 내야 할 뿐 아니라 또한 사람들의 성격에 대해서도 통찰할 수 있어야 한다. 작가는 개개의 사람들이 독특한 성격을 가지고 있는 듯해도 거기에는 몇 가지 유형

이 있다는 것을 파악하여, 그(녀)의 작품 속에 그 유형들을 적절한 작중인물로 설정해야 한다. 본질 모방론에 따르면 이러한 일들을 할 수 있는 예술가는 상당히 탁월한 지적 능력을 가지고 있어서, 그(녀)가 창조한 작품 또한 인지적인 성격을 가지게 된다. 왜냐하면 예술작품은 단순히 눈에 보이는 것을 전달하는 게 아니라 그 너머에 있는 무언가를 보여 주는 것이기에 감상자에게도 높은 수준의 지적 능력을 요구하기 때문이다. 이러한 주장은 예술의 감상은 단순히 보고, 듣고, 느끼는 것이 전부라는 생각에 대비되는 견해, 즉 예술작품의 감상은 지적으로 심오한 능력을 요구한다는 견해의 시초인 것이다.

이제 마지막으로 본질은 보편자라서 추상적인 것인데, 어떻게 예술이 이것을 전달할 수 있는가라는 문제로 돌아가 보자. 이미 일부 독자들은 앞에서의 설명으로 그 답을 추측할 수 있었을 것인데, 먼저 원칙적으로 예술작품이 보편자를 보여 줄 수 없다는 점은 분명해 보인다. 그림뿐만이 아니라 소설에서 보여 주는 주인공도 하나의 특정한 사람이지, 보편자인 사람의 유형이나 사람의 본질은 아니기 때문이다. 우리는 '춘향'으로 어떤 하나의 개별적인 사람을 생각하지 그 이름이 추상적인 어떤 것에 적용된다고 생각하지 않는다. 또 춘향은 분명 줄리엣과는 다른 사람이며, 이 둘은 각기 다른 개인이라고 생각한다. 그렇다면 예술이 어떻게 본질을 전달할 수 있다는 말인가? 앞에서 우리는 로댕의 〈생각하는 사람〉의 예를 들었다. 그 조각에 나타나 우리가 볼 수 있는 그 사람은 분명 하나의 특정한 사람이지만, 우리는 그것을 사람의 전형 또는 사람의 대표로 생각한다고 설명했다. 또한 우리는 『춘향전』에서의 춘향이나 『로미오와 줄리엣』에서 줄리

엣을, 하나의 특정한 여인임에도 불구하고, 사랑하는 여인의 전형으로 생각할 수도 있다. 다른 식으로 말하자면 『춘향전』에서의 사랑과 『로미오와 줄리엣』에서의 사랑은 세부적으로는 각기 다른 사랑이지만, 두 사랑 모두 모든 사랑이 공통적으로 가지고 있는 어떤 보편적인 특성을 보여 주고 있다고 생각할 수 있다. 예술작품이 우리에게 보여 줄 수 있는 것은 개별자뿐이지만, 그 개별자를 통해 문학은 보편자를 제시하는 것이다. 그리고 이 과정에서 추상적인 보편자를 파악하는 일은 감상자의 지적 능력을 요구하기 때문에 예술작품은 인지적 성격을 가지게 된다. 〈생각하는 사람〉이라는 조각에서 어떤 젊은이가 벌거벗고 앉아 무릎 위에 턱을 괴고 있는 모습만을 보는 것과 그런 자세를 보여 줌으로써 로댕이 인간의 이성적 특성을 나타내려고 했다는 점을 파악하는 것은 전혀 다른 차원의 예술 감상인 것이다.

② 고전주의

모방론이 예술 현상을 설명하는 이론이라면, 이러한 이론이 적용되는 예술 현상을 아주 넓은 의미로 '고전주의(古典主義, classicism)'라고 부른다. 여기서 말하는 고전주의는 고대 그리스·로마의 예술부터 시작하여 18세기 말, 경우에 따라서는 19세기 중반까지의 예술을 포함한다. 따라서 이러한 의미의 고전주의는 각 예술 장르의 역사를 설명하면서 언급되는 좁은 의미의 고전주의와 다른 경우가 많다.

먼저 고전주의에서 말하는 '고전(classic)'이란 고대 그리스·로마의 예술이다. 르네상스 시대에 서양인들은 고대의 유물들과 유적들이 아름답다는 사실을 새롭게 발견하였다. 이 말은 십자군 원정의 영

향으로 그리스와 근동 지방에 있는 유적들이 새롭게 알려졌다는 의미도 있지만, 그 이전부터 알고 있었던 유적들도 폐허가 아니라 한때는 찬란한 모습을 지녔다는 사실을 깨달았다는 의미다. 즉 그들이 고대를 발견하였다기보다는 고대의 아름다움을 발견했다고 보는 것이 옳다. 이 과정에서 르네상스 시대의 사람들은 고대의 예술작품들이 너무나 위대하다는 것을 깨닫고, 자기들의 예술은 단지 고대 예술의 경향을 추종하는 것으로 족하다고 생각하였다. 그래서 '고전주의'는 고대 그리스·로마의 예술을 추종하는 그 이후의 모든 예술을 일컫는 명칭이 된 것이다.

고전주의는 **아름다운 자연의 이상적 모방**을 지향한다. 고대에는 건축의 근원이 자연이기에 미술 일반의 근원도 자연이라고 여겼다. 고전주의는 모방론이 적용되는 예술사조이기에 자연의 모방이라는 것은 알 수 있지만, 왜 그것이 이상적인 모방이어야 하는가? 여기서 우리는 후대의 고전주의가 수용한 모방론이 아리스토텔레스의 본질 모방론임을 알 수 있다. 우리는 앞에서도 플라톤의 단순 모방론은 그야말로 너무나 단순하여 예술의 이론으로서는 적합하지 않음을 보았다. 그 당시에는 예술이 미를 나타내는 것이라고 생각되었기에 아름다운 자연을 모방한다는 것은 수긍할 수 있으나, 르네상스 시대의 사람들에게는 이것으로 족하지 않고 그 모방이 이상적인 것이어야 했다. 즉 이상적 모방이란 단지 아름다운 자연을 모방하는 것이 아니라 이상적으로 아름다운 자연을 모방하는 것이었다. 우리가 르네상스 시대의 그림을 보면 목가적인 풍경이 많지만, 이것들은 실제의 풍경이 아니라 화가가 머릿속에서 생각한 이상적인 풍경인 것이다.

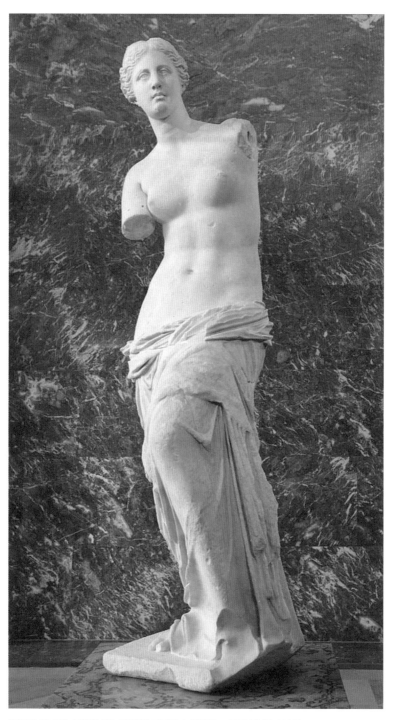

〈밀로의 비너스〉, 기원전 130–120년경, 대리석, 높이 202cm, 파리 루브르 미술관.

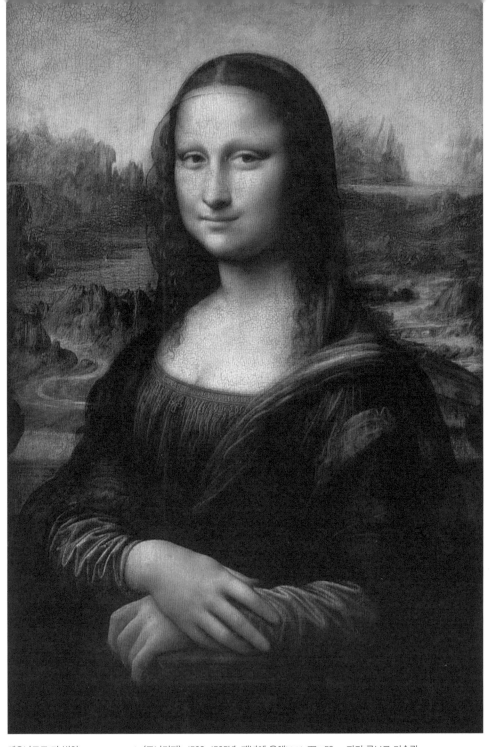

레오나르도 다 빈치(Leonardo da Vinci), 〈모나리자〉, 1503-1505년, 패널에 유채(油彩), 77×53cm, 파리 루브르 미술관.

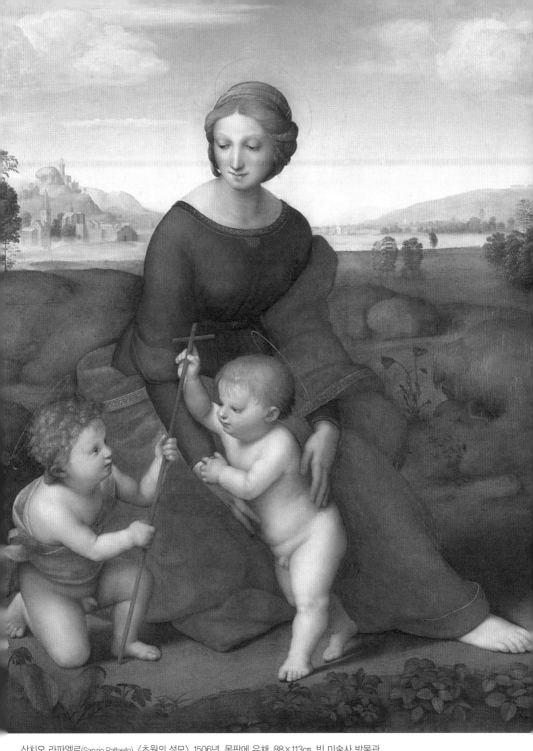

산치오 라파엘로(Sanzio Raffaello), 〈초원의 성모〉, 1506년, 목판에 유채, 88×113cm, 빈 미술사 박물관.

당시에는 물감을 담는 튜브가 없어서 야외에 나가서 그림을 그릴 수도 없었지만, 그들이 그런 것을 생각조차 안 한 이유는, 재료의 한계와 함께 그림에 대한 생각이 오늘날의 우리와 달랐기 때문이다. 이상적인 자연이 자연의 본질이라고 생각한다면, 이것은 아리스토텔레스의 본질 모방론의 영향이고, 또 화가가 그것을 파악하기 위해서는 그의 지적 능력을 사용하여야 한다.

인간도 자연의 산물이기에, 이상적인 자연이라는 개념이 인간에게 적용된다면, 그 모방의 대상은 이상적인 인간일 것이다. 그렇다면 이상적 인간이란 어떤 인간인가? 우리는 도덕적으로 올바른 사람이 착한 사람, 즉 이상적인 사람이라고 생각하기에, 이상적 인간이란 도덕적인 인간이 될 것이다. 이런 생각에서 고전주의는 예술이 도덕적 가치를 나타내야 한다고 주장하며, 우리는 권선징악의 주제를 가진 소설들을 그 예로 떠올릴 수 있다. 이러한 도덕적 가치가 본질적인 것이라면, 그것은 피상적인 수많은 인간사 가운데서 예술가가 혜안을 가지고 찾아내야 하는 것이다. 하지만 이 과정에서 예술가는 본질이 아닌 것을 본질로 오해할 수도 있다. 따라서 아리스토텔레스의 본질 모방론에서는 예술가가 본질을 제대로 파악했느냐와 같은 참의 문제, 진리의 문제가 대두된다. 또 미술의 경우를 보면 이상적인 미는 수학적인 비례로 나타낼 수 있다고 생각되었기에, 고전주의는 수학적 이상과도 관계를 맺는다. 이때 비례는 선으로 나타낼 수 있는 것이기 때문에, 색은 상대적으로 경시되는 결과를 낳았다.

고전주의가 추구하는 이상적인 자연의 파악이 지력(知力)의 문제라면, 고전주의가 추구하는 고전적 미란 이성적이고 관념적인 미

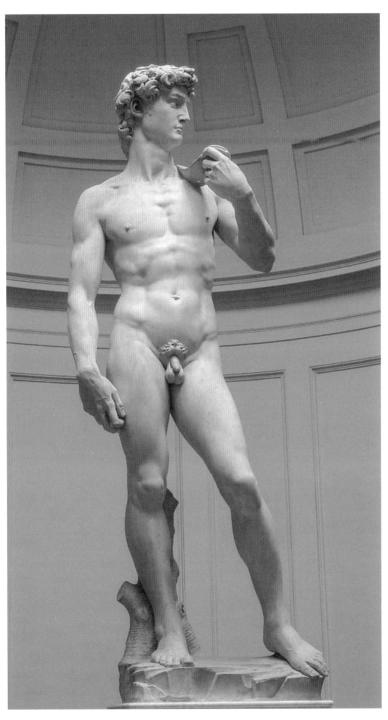

미켈란젤로(Michelangelo), 〈다비드〉, 1501–1504년, 대리석, 높이 517cm, 피렌체 아카데미아 미술관.

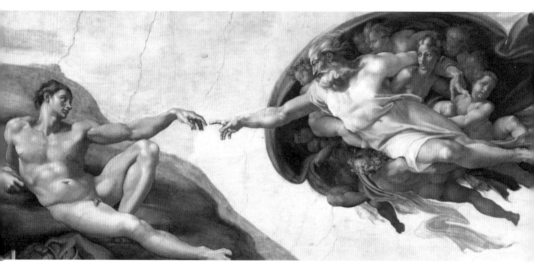

미켈란젤로, 〈시스티나 예배당 천장화〉, 1508-1512년, 프레스코, 40.5×14m, 바티칸 시스티나 경당.

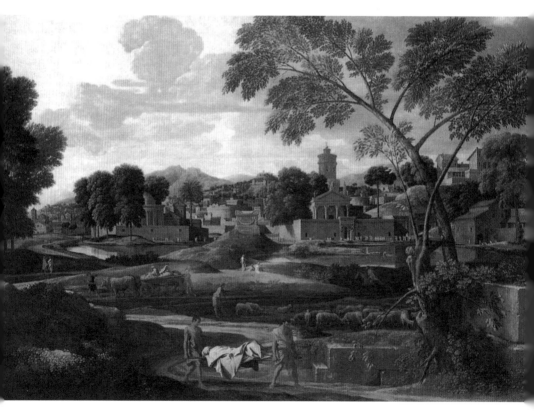

니콜라 푸생(Nicolas Poussin), 〈포기온의 매장〉, 1648년, 캔버스에 유채, 114×175cm, 웨일즈 카디프 국립박물관.

이다. 고전주의 시대의 예술은 합리성을 중시하며 그런 합리성에서 나오는 규칙과 양식을 고집한다. 따라서 고전주의는 예술이라면 반드시 그러한 규칙과 양식을 따라야 한다고 강요하기에, 다른 예술사조에 비해 규범성이 강하다. 그리고 이러한 규범성은 상대적으로 작가의 개성을 무시하게 되어, 후대에 이에 반발하는 낭만주의가 대두하게 된다.

4

예술이란 무엇인가 = 표현론

표현론의 대두

모방론은 서양에서 고대 그리스 시대 이래 근 2,000년 이상을 예술에 관한 유일한 이론으로 군림하였다. 그러나 18세기 후반, 즉 1700년대 후반부터 이러한 모방론에 대한 도전이 일어났는데, 그 이유는 그 당시부터 나타나기 시작한 많은 예술작품들이 단순 모방을 하는 것도 아니고 본질을 모방하는 것 같지도 않았기 때문이다. 무릇 이론이란 현상을 관찰한 후에 그것을 설명하려고 생겨나는 것인데, 새로운 예술 현상이 대두하였으니 새로운 예술론이 필요하게 된 것이다. 이를 다른 말로 하자면, 이때부터 이제 모방론은 모든 예술 현상을 설명할 수 없게 된 것이다. 이는 어떤 예술작품은 모방론으로 설명되지 않는다는 말이기도 하다. 이것이 왜 문제가 되냐 하면, 모방론이 이론이라면 그것이 모든 예술 현상을 설명할 수 있다고 주장

하기 때문이다.

우리는 자연과학의 경우에 예로 만유인력의 법칙이 모든 중력 현상을 설명한다고 주장하였다는 사실을 알고 있다. 따라서 만일 만유인력의 법칙으로 설명되지 않는 중력 현상이 발견된다면, 이러한 현상은 만유인력의 법칙이 틀렸다는 반례(反例)가 된다. 왜냐하면 문제가 되는 영역의 모든 현상을 설명한다는 주장이 틀렸음을 보이기 위해서는 그 설명이 적용되지 않는 하나의 현상을 보이는 것으로 족하기 때문이다. 마치 "이 강의실의 학생은 모두 남학생이다"라는 주장이 틀렸음을 보이기 위해서 한 명의 여학생이 강의실에 있으면 되는 것처럼 말이다. 따라서 자연과학의 이론들은 반례가 제시되기 전까지 유효하며, 반례가 제시된 후에는 다른 보다 나은 이론으로 대체되기에 자연과학이 끊임없이 발전한다는 생각은 자연과학에 대한 일반인들의 상식이다.

자연과학의 주장에는 반례에 대한 이러한 엄격함이 적용되지만, 인문학이나 사회과학의 이론에서는 사실 이러한 엄격함이 적용되지는 않는다. 우리의 주제인 예술 현상의 경우에도 서양에서 모방론이 지배했던 2,000여 년 동안 모든 예술작품이 모방론으로 깔끔하게 설명되었던 것은 아니다. 우리가 앞에서 보았듯이 플라톤도 영감에 의한 시가 격정을 불러일으킨다고 했고, 아리스토텔레스도 이 문제에 답하려고 하였다면, 고대 그리스에서도 예술이 감정과 밀접한 관계가 있었음을 몰랐을 리가 없었을 것이다. 다만 이론으로서의 모방론이 그러한 문제를 도외시했을 뿐이다. 감정의 문제와 관련하여, 고대 그리스 말기 헬레니즘 시기에는 감정을 표현하는 예술작품들이

득세한 적도 있었으며, 아마도 어느 시기에나 감정의 표현을 더 중시하는 소수의 작품들이 있었을 것이다. 그래도 우리가 그 모든 시기를 모방론의 시기로 간주하는 이유는 대부분의 예술작품들이 모방론의 범주에 속한다고 판단되기 때문이다. 모방론이 18세기 후반의 예술현상을 더 이상 설명할 수 없게 된 이유는 그 당시의 중요한 예술작품들 대부분이 감정의 표현에 주력하였기 때문이다.

　　표현론은 예술작품이 예술가의 감정을 표현한다고 주장한다. 우리가 플라톤과 아리스토텔레스의 예술론에서 보았듯이 모방론이 이성을 중시하는 이론이었다면, 표현론은 작가의 감정 그리고 그러한 감정의 원천인 작가의 개성을 중시한다. 이제 예술작품은 있는 것을 그대로 베끼거나 본질을 베끼는 것이 아니라, 예술가가 삶의 경험에서 느낀 감정을 전달하는 것이다. 그림으로 말하자면, 이제 그림은 눈에 보이는 모습이나 대상의 본질을 모방하는 것이 아니라 형태의 왜곡과 변형 그리고 강렬한 색채를 통해 작가의 감정을 표현한다. 그림이 눈에 보이는 모습이나 본질을 나타낸다면 눈에 보이는 것은 누구에게나 같아 보일 것이고, 이성적인 추리를 통해서 본질을 찾아낸다면 누구나 동일한 본질을 찾아낼 것이기 때문에, 모방론에 입각한 그림은 객관적인 것이다. 이에 반해 그림이 작가의 감정을 표현한다면, 그 감정이란 사람마다 다른 것이기에 그림은 주관적인 성격을 띠게 될 것이다.

낭만주의

전통적으로 어느 문화에서나 이성(理性)과 감정(感情)을 대비시

켜서, 이성은 우리의 본성이고 감정은 우리의 이성적 활동을 방해하는 장애물로 폄하되었다. 서양에서도 모방론이 지배한 2,000여 년 동안 이러한 생각에 변화가 없었으나, 근대에 들어서면서 이러한 생각에 반발하여 18세기 말부터 작가의 감정을 강조하는 표현론이 대두되었다.

표현론이 적용되는 예술사조는 낭만주의(浪漫主義, romanticism)다. 일반적으로 낭만주의는 고전주의의 이성중심적 경향에 반발하는 예술적 경향이라고 설명된다. 특히 고전주의의 마지막 주자로서 대두되었던 당시의 신고전주의와 비교해 보면 낭만주의의 특성이 잘 드러난다. 신고전주의는 이성을 강조하는 당시의 계몽주의 사상과 밀접한 연관을 가진다. 극단적으로 장식적이고 귀족적인 로코코 양식에 대한 반발로 대두되었던 신고전주의는 이성과 도덕으로의 회귀를 주장하였고, 이러한 운동은 고전주의의 부활로 나타났다. 앞 장의 마지막 부분에서 설명한 고전주의의 특성을 가진 신고전주의와 달리, 낭만주의는 무엇보다도 작가 마음의 상태를 표현하려는 시도이다. 낭만주의자는 작가 마음의 상태가 꿈속의 세계나 무한하고 신비한 예감의 형태로 나타난다고 주장하였고, 이러한 예를 중세 기사들의 무용담에서 찾으려 하였다. 고전주의가 고대를 이상으로 삼았다면, 낭만주의는 중세를 동경의 대상으로 삼은 것이다. 개성 또는 개인적 감정과 기분을 중시하는 낭만주의는, 고전주의의 고정된 법칙과 형식보다는 변화하는 자연과 신비로운 종교적 감정을 동경하였다. 또한 그러한 신비로운 현상들을 통해 예술이 궁극적인 세계를 나타낸다고 주장하기도 하였다. 니체(Friedrich Nietzsche, 1844-1900)는 이러한 대

립에 대해 낭만주의는 활기, 강렬함, 의기양양함 등 디오니소스적 성
질을 나타내고, 고전주의는 평온, 질서 등 아폴론적 성질을 나타낸다
고 설명하였다.

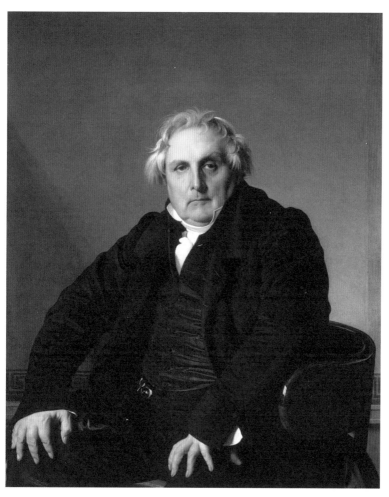

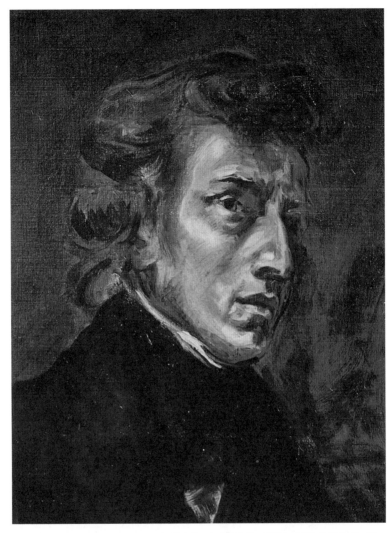

낭만주의 – 들라쿠르아(Eugène Delacroix), 〈프레데리크 쇼팽의 초상〉, 1838년, 캔버스에 유채, 45×38cm, 파리 루브르 미술관.

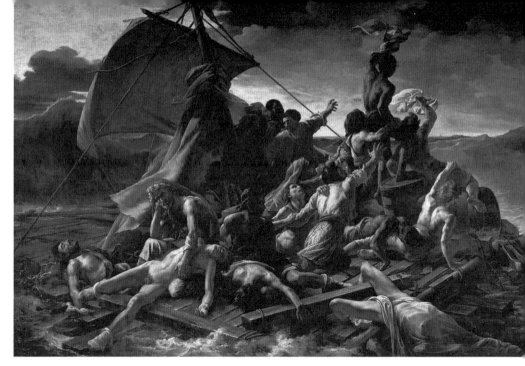

테오도르 제리코(Théodore Géricault), 〈메두사호의 뗏목〉, 1819년, 캔버스에 유채, 491×716㎝, 파리 루브르 미술관.

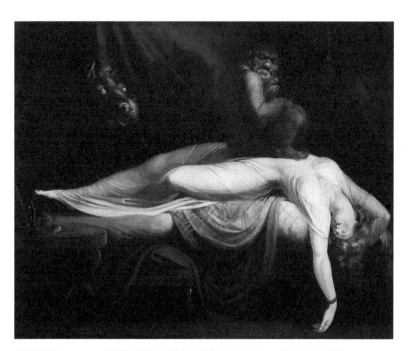

헨리 퓨젤리(Henry Fuseli), 〈악몽〉, 1781년, 캔버스에 유채, 101.7×127.1㎝, 디트로이트 미술관.

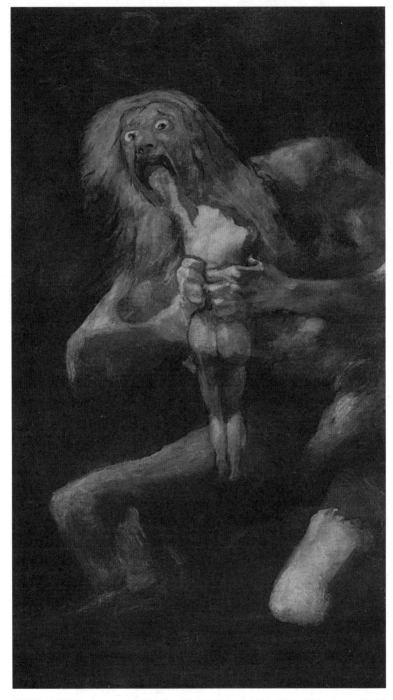

프란시스코 고야(Francisco de Goya), 〈아들을 삼키는 사투르누스〉, 1820–1823년, 143.5×81.4cm, 벽화가
캔버스로 옮겨짐, 마드리드 프라도 미술관.

그런데 이러한 설명 중에 우리가 쉽게 납득할 수 없는 부분은 예술이 궁극적인 세계를 나타낸(표현한)다는 부분이다. 예술이 작가의 감정을 표현하는 것이라면, 예술이 어떻게 감정을 통해 궁극적인 세계를 나타낼 수 있단 말인가? 우리는 플라톤이 이데아를 상정함으로써 궁극적인 세계의 존재를 주장하려 했다는 것을 앞에서 보았으나, 이는 이성을 통한 것이지 감정을 매개로 한 것이 아니었다. 그리고 모든 이원론적인 세계관에서 우리가 살고 있는 현상계 너머에 궁극적인 세계가 정말로 존재한다는 믿음은 항상 우리의 생각에서 나온 것이지 우리의 느낌에서 나온 것이 아니라고 간주되었다. 그렇다면 낭만주의에서는 어떻게 이런 반전통적인 사고가 가능했던 것인가?

철학적 낭만주의

철학적 낭만주의란 철학의 역사에서 예술사조로서의 낭만주의 시대에 대두한 몇몇 사상가들의 주장이다. 이러한 주장을 한 철학자로서 피히테(Fichte), 쇼펜하우어(Schopenhauer), 니체 등이 주로 언급되나, 필자는 여기서 그들의 형이상학적이고 난해한 이론을 직접 설명하지는 않을 것이다. 다만 그들의 주장의 배경이 되는 철학적 맥락 중에서 이 책에 필요한 부분만을 그들의 전문적, 철학적 용어를 배제한 채 가급적 쉽게 설명하려 한다.

철학적 낭만주의는 그 당시까지 눈부신 발전을 거둔 자연과학에 대한 맹신, 경험론적인 사고방식에 대한 반발로서, 인간의 경험적한계를 극복한다는 믿음을 표명한 철학사조이다. 그런데 인간의 경험적 한계란 무엇인가? 도대체 우리의 경험에 한계라는 것이 있기는

한가? 이러한 질문에 대한 답을 구하기 위해 먼저 귀납법을 생각해 보자.

우리는 귀납법이란, 많은 개별적인 경우를 본(관찰한) 후 그것들 사이에 성립하는 일반적인 법칙을 추론해 내는 방법이라고 알고 있다. 예를 들어, 최초로 한반도에 도착한 인간의 무리가 한 종류로 묶일 수 있을 정도로 비슷한 모양의 새들을 수없이 많이 보았고 또 그것들을 잡아먹었다고 가정해 보자. 그 새들 각각이 모두 까맣기에 '까마귀'라고 이름 붙였고, 이제 우리는 까마귀가 까맣다고 알고 있다. 그런데 "까마귀는 까맣다"라는 문장으로 우리가 세상의 모든 까마귀는 까맣다는 주장을 한다면, 우리가 세상의 모든 까마귀를 본 적이 있는 것인가? 아마도 한반도 최초의 인류는 그들이 한 번도 간 적이 없었던, 그들이 살고 있던 산 너머에 있는 까마귀가 까만지 알 수 없었을 것이다. 오늘날의 우리도 아직 인류가 가 본 적이 없는 오지의 까마귀나, 인류가 나타나기 이전의, 그리고 인류가 멸망한 후에도 살아남을지도 모를 까마귀가 여전히 까말지는 알 수 없는 것이다. 물론 우리가 지금까지 봐 온 까마귀들이 모두 까맣다는 것은 사실이지만, 이러한 사실이 우리가 본 적이 없는 까마귀들까지도 까말 것임을 논리적으로 보장해 주는 것은 아니다. 우리는 이 세계에 있는 모든 까마귀들을 보고 그것들 모두가 까맣다는 것을 확인하지도 않은 채 "까마귀는 까맣다"라는 문장으로 모든 까마귀가 까맣다고 주장하고 있는 것이다. 그러나 우리는 이 세계에 있었거나, 지금 있거나, 앞으로 있을 모든 까마귀를 볼 수가 없다. 인간의 경험은 유한하기에 이 세계에 있는 까마귀들 중 일부만을 관찰할 수 있을 뿐이다.

이제 이 세상에 까마귀가 100마리만 있었고, 이것들을 한반도에 처음으로 온 인간의 무리가 모두 잡아먹었다고 가정해 보자. 아마도 그들이 살던 지역에만 이 세상의 모든 까마귀들이 있었던 모양이다. 이런 경우에 우리가 "까마귀는 까맣다"고 주장할 때, 이 주장이 틀릴 확률은 0%이다. 왜냐하면 그들이 잡아먹은 까마귀가 이 세상 까마귀의 전부였고 그들은 이 세상에 있는 모든 까마귀가 까맣다는 것을 확인했기 때문이다. 그러나 실제로는 우리가 이 세상의 모든 까마귀를 관찰하는 것은 불가능하다. 우리가 이 세상에 있는 모든 까마귀를 관찰할 수 없다는 사실을, 철학적으로는 인간 경험의 한계 때문에 우리는 문제가 되는 현상의 모든 경우를 관찰할 수 없다고 말한다. 이러한 사정은 우리가 경험하는 모든 현상에 적용된다. 앞에서 "인간의 경험적 한계"라는 말이 의미한 바는 이러한 한계인 것이다.

따라서 귀납법에 의해 확립된 지식이 모든 경우에 맞을 것이라는 논리적 보장은 없다. 아마도 지금까지 봐 온 까마귀들이 모두 까맸기 때문에, 앞으로 우리가 새로 발견할 까마귀들도 까말 확률은 지극히 높겠지만, 우리가 모든 까마귀가 까맣다고 장담할 수 있는 근거는 없는 것이다. 앞에서도 보았듯이 "모든 까마귀가 까맣다"는 주장은 한 마리라도 희거나 얼룩덜룩한 까마귀가 있다면 논리적으로 틀린 주장이 된다. 실제로 우리는 백조가 희다고 알고 있었으나, 호주에는 검은 백조가 산다는 것이 경험적으로 확인되었다.

우리는 경험을 통해서 이 세상이 어떠한가를 알아 간다. 인류가 처음에 한반도에 들어와 봄, 여름, 가을, 겨울을 겪고 이것이 반복된다는 것을 안 후에 한반도에는 사계절이 있다는 것을 알게 되었을

것이다. 우리가 우리 주위의 사물을 종류별로 구분하는 것도, 문제의 대상들을 무수히 접한 후에 그것들 사이의 어떤 공통점을 파악함으로써 가능해졌을 것이다. 즉 우리가 일상적 지식을 얻는 가장 기초적인 방식은 우리의 경험을 일반화하는 것이다. 그러나 우리 경험의 일반화는 일상적 지식에만 한정되지 않는다. 자연과학의 모든 법칙들도 마찬가지이다. 예로 뉴턴(Isaac Newton)은 지구상의 모든 낙하하는 물체를 보고 그것들 사이의 공통점, 즉 그 모든 현상에 적용되는 법칙인 만유인력의 법칙을 찾아낸 것이다. 여기서 뉴턴에게 영감을 주었다는 사과뿐만 아니라 배도 떨어지고, 감도 떨어지고, 낙엽도 떨어질 때, 그 모든 현상 사이에 성립하는 공통점을 찾기 위해 차이점들을 배제해 나가면, 우리가 알고 있는 추상적인 만유인력의 법칙이 나오는 것이다.

모든 자연과학의 법칙이 우리의 경험을 일반화한 것이라면 앞에서 본 까마귀의 예에서처럼 인간 경험의 한계가 적용된다. 만유인력의 법칙의 경우에도 지금까지 우리가 지구 위에서 봐 온 물체는 중력의 작용을 받아 땅으로 떨어졌지만, 우리가 보지 않은 경우에도 항상 그럴 것이라는 논리적인 보장은 없다. 우리는 이러한 한계를 가지는 자연과학의 법칙을 지식으로 받아들이지만, 귀납법을 통한 이러한 지식은 모든 경우에 적용된다는 보장이 없는 것이다. 경험을 통해 귀납법으로 획득한 지식, 즉 모든 자연과학의 법칙에는 인간 경험의 한계가 적용되기에 반례의 가능성이 항상 존재하는 것이다.

귀납법에 의해 얻어진 규칙이나 법칙은 확실할 수 없다. 여기서 확실하다(certain)는 말은 그것이 참인 정도가 100%라는 의미로, 예

외가 없다는, 즉 반례가 있을 수 없다는 의미다. 일부 독자는 우리가 아는 지식이 100% 확실해야만 한다는 것이 왜 그렇게 중요한 것이냐고 반문할 수도 있다. 앞에서 든 까마귀의 예에서 지금까지 우리가 본 까마귀가 모두 까맣다면, 앞으로 우리가 볼 까마귀가 까말 확률도 지극히 높아 99.999% 정도이기에, 그 차이가 뭐 그리 대단하냐고 불만을 토로할 것이다. 그러나 전통적인 사고방식에서는 인간이 이성을 사용하여 무엇인가를 알게 되었다면, 그렇게 얻어진 지식은 확실해야 한다는 믿음이 있었다. 중세 시대에는 인간이 신의 은총으로 이 세계에 대해 알게 된다고 생각하였는데, 신이 가르쳐 준 지식이 조금이라도 잘못될 가능성이 있다는 것은 허용될 수 없는 생각이었다. 근대에 와서 인간이 신의 힘을 빌리지 않고 인간의 이성만으로 이 세계를 알아낼 수 있다고 주장되었을 때에도, 인간의 이성은 동물의 본능과는 다른 것이고, 신이 생각하는 것처럼 생각해야만 하는 것이라고 믿었기 때문에 그 확실성이 의심되지 않았다. 오늘날의 우리에게는 이러한 차이가 대단한 문제가 아니라고 생각될 수 있지만, 전통적인 관점에서는 경험론이 의문시한 우리 지식의 확실성을 증명하는 문제는 절박한 사안이었다.

　　인간의 경험이 한계를 가진다는 것을 다른 식으로 설명해 보자. 우리는 코끼리를 만난 세 맹인의 이야기를 안다. 코끼리의 배를 더듬은 맹인은 코끼리가 벽과 같다고 말했고, 발을 더듬은 맹인은 굵은 기둥 같다고 말했고, 코를 더듬은 맹인은 굵은 밧줄 같다고 말했다. 그러나 그들의 주장은 모두 틀렸는데, 왜냐하면 코끼리의 전체 모습을 볼 수 있는 우리는, 코끼리가 어떻게 생겼는지 알 수 있기 때

문이다. 이제 우리와 방울뱀과 박쥐를 비교해 보자. 우리는 이 세계가 어떻게 생겼는지 가시광선을 통해 볼 수 있고, 방울뱀은 적외선으로 쥐의 위치를 파악해서 잡아먹고, 박쥐는 초음파를 쏴서 나방의 위치와 비행 속도를 알아낸다. 우리와 방울뱀과 박쥐가 이 세계를 파악하는 방식이 달라서 세계의 모습에 대해 서로 다른 주장을 한다면 누구의 주장이 맞는 것일까? 이 경우에 우리의 처지는 코끼리를 만진 세 맹인 중의 하나가 되는 것이고, 이 세계의 참모습을 아는 존재에 의해 누구의 주장이 맞는지 또는 모두 틀린지가 결정될 것이다. 세계의 참모습을 알 수 있는 존재는, 코끼리 모습의 경우 맹인은 못 보는데 우리는 볼 수 있듯이, 우리보다 월등히 우월한 능력을 가진 존재, 아마도 신일 것이다. 신이 아는 세계와 인간이 아는 세계가 다르다면, 그리고 인간이 이 세계를 아는 것이 인간의 경험을 통한 것이라면, 인간의 경험은 다시 한번 진정한 세계를 파악하는 데 한계를 가진 것이다.

영국 경험론(British Empiricism)

근세 또는 근대철학을 이야기할 때, 우리는 흔히 대륙의 합리론과 영국의 경험론을 구분한다. 이러한 구분이 그 당시에 영국과 유럽 대륙에서 행해진 철학이 다른 경향을 가졌음을 가리킨다는 것을 짐작할 수 있으나, 정확히 그 차이는 무엇인가? 아마도 '경험론'이기에 경험을 중시하는 철학이라는 것까지도 짐작할 수 있겠으나, 정확히 철학에서 경험을 중시한다는 것이 어떤 것인지 살펴볼 필요가 있다.

영국 경험론의 핵심적인 주장은 인간이 아는 모든 것은 경험

을 통한 것이라는 주장이다. 앞에서 우리는 인류가 경험을 통해 일상적 지식을 획득했다는 예를 보았고 또 자연과학에서 귀납법을 통해 발견한 과학적 법칙들이 우리 지식의 정수라고 생각되기에, 이 주장은 당연한 듯이 보인다. 그러나 앞에서 '모든'이라는 표현이 문제를 일으켰듯이 여기서도 마찬가지의 문제를 일으킨다. 우리의 지식은 정말로 모두 예외 없이 경험을 통한 것인가?

우리가 경험한다는 것이 무엇인가? 우리가 경험한다는 것은 보고, 듣고, 냄새 맡고, 맛보고, 만져 보는 것이다. 즉 다섯 가지의 감각기관을 통해 외부의 자극을 받아들이는 것이 경험이다. 그리고 우리는 이러한 경험을 통해 새로운 것을 알게 된다. 외국에 처음 가서 보는 것이 그 나라를 경험하는 것이고, 바나나를 먹어서 바나나 맛을 알게 되는 것이 바나나를 경험하는 것이다. 그리고 이러한 경험을 가장 고차원적으로 일반화한 것이 자연과학의 법칙이다. 그러나 신을 언제 우리가 보았는가? 사후의 세계는 누가 갔다 와서 우리에게 그곳이 어떻다고 말해 주었는가? 만일 우리가 신과 사후 세계에 대해 알고 있다고 생각한다면, 경험론자는 이러한 지식들은 우리의 경험을 통해 얻어진 것이 아니기에 진정한 지식이 아니라고 주장할 것이다.

영혼에 대해서 우리가 무엇인가 알고 있다고 주장한다면, 이러한 지식도 우리의 잘못된 지식의 예이다. 어떤 이들은 이 세계에서 선하게 살아야 하는 이유가 다음 생에서 잘 살기 위해서라고 말한다. 그러나 같은 논리를 적용하면 나의 전생의 삶이 나의 현생의 삶을 결정했을 터인데, 우리는 전생의 나에 대해 알지 못한다. 마찬가지로 내세의 나도 현생의 나를 기억하지 못할 것이다. 그렇다면 기억도 없

는 전생의 그 사람이 왜 나이고, 현생의 나를 알지 못할 내세의 그 사람이 왜 나인가? 누구인지도 모를 사람이 잘 사는 것이, 아니 최소한 끔찍하게 살지 않는 것이, 지금의 나와 무슨 관계가 있단 말인가? 이런 질문에 대해 전통적인 사고는 전생의 사람이 나인 것은 우리가 같은 영혼을 가지고 있기 때문이라는 것이다. 즉 우리의 전통적인 사고에서 개인의 정체성을 결정하는 것은 그 사람의 영혼이다. 플라톤도 우리의 영혼은 영원하기에 이데아의 세계에 있고, 우리의 육신은 갈아입는 외투에 불과하다고 말했다. 불교에서는 내가 다음 생에 반드시 사람으로 태어나는 것도 아니다. 내가 현생에서 수없이 나쁜 짓을 한다면, 내세에 벌레로 태어날 수도 있다. 내세의 그 벌레가 현생의 나를 알지 못할 것이나, 그래도 내가 내세에 벌레로 태어나는 것을 두려워한다면, 그 이유는 그 벌레가 나의 영혼을 가지고 있기 때문이다. 이러한 모든 설명은 경험론에 따르면 우리의 경험으로 확인할 수 없는 것이기에 거짓 지식인 것이다.

로크, 버클리, 흄으로 이어지는 영국 경험론의 마지막 주자이자 영국 경험론을 완성시켰다고 평가받는 흄(David Hume, 1711-1776)은 경험론의 원칙을 철저히 적용하여 우리가 알고 있다고 믿는 많은 것들이 사실은 아는 것이 아님을 밝혔다. 그는 사후 세계나 영혼의 존재뿐만 아니라 우리가 당연히 있다고 생각하는 많은 것들이 경험만을 통해서는 그 존재를 증명할 수 없음을 밝혔다. 플라톤식으로 말해서 현상계 너머 이데아의 세계에 있는 모든 추상적인 것은 흄에 의하면 형이상학적인 헛소리인 것이다. 예를 들어 사람의 이데아나 사람의 원형 또는 모든 사람은 우리가 본 적이 없는 것들이다. 왜냐하면

우리가 볼 수 있는 것은 개개의 사람들과 그들이 모인 몇몇뿐이기 때문이다. 그러나 플라톤의 이데아론이 플라톤 자신만의 독특한 견해가 아니라 사실은 우리의 상식을 그 나름대로 철학적으로 풀이한 것이라면, 흄의 주장은 우리 상식의 대부분이 잘못되었다는 지적이기도 하다.

우리 눈에 보이지 않는 사후의 세계나 신, 그리고 추상적인 것의 존재를 부정하는 것은 당시의 사람들과는 달리 오늘날의 우리에게는 일리가 있어 보일 수도 있다. 하지만 흄의 비판은 여기서 그치지 않고 우리에게도 지극히 당연해 보이는 많은 상식이 근거 없음을 지적한다. 여기에는 앞으로 논의할 우리의 도덕적인 믿음 외에도, 예를 들어 물질의 존재에 대한 믿음이 포함된다. 우리는 사물이 존재한다는 것을 그것을 봄으로써 확인한다. 내 앞에 컴퓨터가 있다는 것을 내가 어떻게 아느냐고 누가 물어본다면, 나의 대답은 내가 그것을 지금 보고 자판을 두드리고(만지고) 있기 때문이라고 대답할 것이다. 우리는 우리 주위의 사물을 봄으로써 그것들이 거기 있다는 것을 알며, 어떤 것이 더 이상 보이지 않는다면 그것이 없어졌다고 생각한다. 이를 버클리는 "존재한다는 것은 지각되는 것이다(To be is to be perceived)"라고 표현하였다. 그렇다면 당신이 있다는 것을 내가 당신을 보고 있는 동안 알 수 있다면, 내가 당신을 보고 있지 않을 때에는 당신이 있다는 것을 어떻게 알 수 있는가? 내가 당신을 3일 전에 본 후에 지금 다시 당신을 보고 있다면, 내가 당신을 보고 있지 않았던 그동안에 당신이 이 세상에 있었다는 것을 내가 어떻게 증명할 수 있는가? 존재의 증명이 그것을 보는 것이라면, 나는 그동안 당신을 보지 않았기에

당신의 존재를 증명할 길이 없는 것이다.

　　많은 독자들은 이런 황당한 주장에 혼란스러워할 것이다. "아니, 그 사람이 없어질 수 있다구? 어떻게 없어져? 어딘가에 있었겠지"라고 생각하면서 말이다. 그러나 흄은 그 사람이 나를 만나기 직전에 펑 하면서 만들어져서 내 앞에 나타난다고 해도 그 사람이 계속 존재했었을 것이라는 우리의 믿음에는 변화가 없을 거라고 지적한다. 우리는 보지 않는 동안에도 그 사람이 계속 존재했었다고 믿는 것이 너무나 당연하다고 생각하지만, 그 사람이 실제로 어딘가에 계속 존재했었다는 게 정말로 이 세계에서 일어났던 사실인지 여부가 경험으로 증명되지 않는 것이다. 어떤 사실이 성립한다면 그것을 믿는 것은 너무나 당연하지만, 지금 문제가 되는 것은 과연 그러한 사실 자체가 있었느냐의 여부인 것이다. 그 사람이 우리와 헤어진 후에 이 세계에서 사라졌다가 우리 눈앞에 나타나기 직전마다 펑 하고 생겨나도 우리는 그 사람이 계속 존재했었다고 믿을 수 있는 것이다. 이러한 논리적 가능성을 염두에 둔다면 우리의 경험만으로는 그 사람이 계속 존재한다는 것을 증명할 수 없다. 따라서 이러한 믿음에는 근거가 없다는 것이 흄의 지적이다.

　　그렇다면 우리는 왜 우리가 보지 않는 동안에도 문제의 대상이 존재한다고 믿고 있는 것일까? 영국 경험론의 첫 주자인 로크(John Locke, 1632-1704)는 전통적인 관점을 따라 물질과 정신을 구분하여 물질, 즉 물리적 세계가 우리와는 무관하게 독립적으로 존재한다고 주장하였다.[07] 그는 이 세상의 사물이 우리 눈에 보이지 않는 작은 입자들로 구성되어 있다는, 당시의 자연과학의 가설을 받아들였다. 그리

고 이런 입자들의 덩어리인 외부 대상을 우리가 감각함으로써 그 대상이 어떠한가를 알 수 있게 된다고 보았다. 예를 들어 외부 대상의 모습은 그것에서 반사된 빛에 의해 우리 눈의 망막에 그 모습이 맺히고, 이 정보는 신경을 통하여 우리의 뇌로 전달된다. 여기까지의 과정은 기계적인 것으로서 정신과는 상관 없는 물질적인 영역이다. 이때 외부 대상이 원인이 되어 우리의 머릿속에 생기는 어떤 인식을 그는 감각관념(idea of sensation)이라 불렀는데, 이것은 물질적인 것이 아닌 정신적인 것으로서 물질적으로 설명될 수 없다고 주장하였다.

또한 그는 사물의 1차 성질(the primary quality)과 2차 성질(the secondary quality)을 구분하였는데, 사물이 우리 눈에 보이지 않는 미세한 입자로 구성되어 있다고 보았기 때문에 이런 구분이 필요했다. 먼저 2차 성질이란 사물 자체가 가지고 있지 않은 성질이지만, 우리에게는 마치 사물이 가진 것처럼 느껴지는 성질이다. 우리가 원자의 세계를 '작은 소우주'로 부르듯이 핵과 전자 사이에 엄청난 공간이 있다면, 그러한 허공들이 모여 이루어진 물체가 어떻게 딱딱하거나 부드러운 질감을 가질 수 있는가? 또 이런 것들이 어떻게 맛과 냄새를 만들어 낼 수 있는가? 따라서 로크는 이러한 성질들은 사물 자체가 가지고 있는 것이 아니라 우리에게만 그렇게 느껴지는 사물의 2차 성질이라 하였다. 소리도 과학적으로는 공기의 파동이나 우리에게는 소리로 들리는 것이며, 색도 광자의 진동수에 따라 우리 눈에 보이는 것

07 존 로크, 『인간지성론』, 추영현 역, 동서문화사, 2011. 로크는 우리가 경험을 통하지 않고서도 가질 수 있는 관념을 실체(実体) 관념이라고 하였다. 물질(물체) 관념은 세 가지 실체 관념 중 하나다.

이기에 사물 그 자체의 성질이 아닌 것이다. 예로 꽃이 가지는 붉은 색은 특수한 범위의 광자의 진동이지만, 우리에게는 꽃이 가진 성질로 파악되는 것이다.

사물의 1차 성질이란 사물 자체가 가지고 있으며 또한 우리에게도 그렇게 파악되는 성질이다. 사물의 길이와 부피[이 둘을 합쳐 연장(延長, extension)이라 부른다]는, 사물을 구성하는 각 입자들의 길이와 부피의 합이라고 생각될 수 있다. 또 사물의 무게는 그 사물을 구성하는 입자들 무게의 합이라고 할 수 있다. 로크의 이러한 설명은 오늘날의 우리의 상식과 아주 유사해서 많은 독자들이 그의 주장은 아무 문제가 없다고 생각할지도 모르겠다.

그러나 그가 경험론자로서, "우리가 아는 모든 것은 경험에서 나오기에 갓난아이의 머리는 백지장 같다"고 말했음을 상기하면, 그가 물질이 눈에 보이지 않는 작은 입자들로 구성되었다는 것을 어떻게 알았느냐고 우리는 반문할 수 있다. 왜냐하면 우리는 눈에 보이지 않는 입자들을 말 그대로 볼 수 없고, 따라서 그것들이 모여 물질을 구성하고 있음을 경험할 수 없기 때문이다. 우리가 아는 모든 것은 경험으로부터 나온다는 경험론의 원칙에서 벗어나 로크는 경험할 수 없는 물질의 존재를 주장하였고, 이러한 주장은 자가당착적인 것이다. 또한 물질이 경험으로 설명될 수 없다면, 물질적 세계가 우리와 무관하게 독립적으로 존재한다는 주장도 그 근거가 없다.

왜 우리가 보지 않는 동안에도 대상이 존재한다고 믿는가에 대한 로크의 대답이 만족스럽지 않았다면, 경험론의 두 번째 주자인 버클리(George Berkeley, 1685-1753)의 대답을 살펴볼 차례이다.[08] 버클리는

이 문제와 관련하여 먼저 로크의 물질과 정신의 구분을 부정한다. 로크는 앞에서 보았듯이 눈에 보이지 않는 작은 입자들이 뭉친 외부 대상이 우리 눈에 비치면 우리의 머릿속에 관념을 만들어 낸다고 주장하였다. 이때 우리의 의식은 우리의 머릿속에 생성된 관념만을 파악할 수 있고 직접적으로 외부 세계를 알 수는 없다. 머릿속에 생성된 관념이 외부 대상을 대신한다는 이러한 지각 이론(the representative theory of perception)은 "그렇다면 우리가 정말로 외부 대상을 있는 그대로 파악하고 있는가"라는 문제를 제기하며, 이미 앞에서 보았듯이 로크는 1차 성질의 경우에만 그렇다고 대답할 것이다. 뒤집어 말한다면, 우리는 대상의 2차 성질의 원인에 대해서는 알 수가 없다. 우리가 확실하게 말할 수 있는 것은 우리가 분명하게 의식하는 머릿속에 생성된 관념뿐이기 때문에, 대상 그 자체는 우리의 지각을 유발할 뿐 우리와 독립적으로 존재한다고 로크는 생각했던 것이다.

그러나 우리가 경험할 수 없는 대상이 경험론에서 부정된다면, 즉 대상의 물질성이 부정된다면, 우리의 지각을 촉발하는 대상은 무엇인가? 물질적 대상이 우리의 외부에 있어서 우리의 머릿속에서 생기는 정신적 관념을 촉발하는 것이 아니라면, 우리가 외부에 존재할 것이라고 전제하는 대상은 어떤 것인가? 이 문제에 대해 버클리는 물질이 경험적으로 증명될 수 없다면, 우리의 관념에 대응하여 우리 밖에 있는 것 또한 관념일 수밖에 없다고 주장한다. 로크는 물질이 눈에 보이지 않는 작은 입자들로 이루어져 있다는 가정하에 1차 성질

08 George Berkeley, *A Treatise concerning the Principle of Human Knowledge*, 1710.

과 2차 성질을 구분하였다. 그러나 경험론의 원칙에 의해 그러한 입자의 존재가 부정된다면, 이제 1차 성질과 2차 성질의 구분 또한 성립할 수 없기에 우리가 파악하는 대상의 성질이 바로 대상 자체가 가지고 있는 성질이 되는 것이다. 쉽게 말해 현대과학의 입자론적 설명이 로크의 설명과 흡사한 것에 비해, 버클리의 주장은 우리 눈에 비친 세계의 모습이 바로 세계의 참모습이라는 순박함을 보이고 있다.

경험론의 지각 이론에 따르면 우리가 대상을 본다는 것은 우리 머릿속의 관념을 보는 것이며, 이제 버클리에 따르면 외부에 있는 것도 머릿속의 관념에 대응하는 똑같은 관념이기에 이 세계는 관념들의 집합이 될 것이다.

이제 다시 왜 우리가 보지 않는 동안에도 대상이 존재한다고 믿는가라는 원래 문제로 돌아가자. 우리가 대상을 보는 것이 우리의 머릿속에서 그것의 관념을 의식하는 것이라면, 우리가 대상을 보지 않는다는 말은 대상이 우리의 머릿속에 촉발하는 관념이 없어서 그 관념을 의식할 수 없다는 말과 동일하다. 이러한 맥락에서는 내 앞에 없는 사람을 내가 볼 수 없는 이유는 나의 머릿속에 그 사람의 관념이 없어서 의식할 수 없기 때문이다. 그 사람의 관념이 내 머릿속에 없어도 그 사람은 존재할 것이라는 믿음, 즉 대상을 보지 않는 동안에도 그 대상이 존재한다는 믿음을 로크는 관념과 독립적인 물질로서 설명하였다면, 버클리는 이것을 어떻게 설명할 수 있을까? 버클리의 경구 "존재한다는 것은 지각되는 것이다"가 맞다면, 내가 지금 보지 않고 있는 대상들의 존재를 어떻게 증명할 수 있는가? 또는 인간이 한 번도 간 적이 없는 오지의 사물들은 과연 존재하는 것일까? 또

앞에서 흄이 언급한, 내가 보기 직전에 갑자기 나타나는 사물들의 예를 생각해 보면, 나는 지금 내 앞에 있는 컴퓨터가 지속적으로 존재한다는 것조차 확신할 수 없다. 왜냐하면 내가 잠시 고개를 돌려 시계를 보는 동안 그 컴퓨터가 사라졌다가 고개를 다시 돌려 앞을 보기 직전에 갑자기 생겨나도, 나는 컴퓨터가 계속 내 앞에 있었다고 믿을 수 있는 것이다. 버클리의 경구를 따라서 내가 내 컴퓨터의 지속적인 존재를 증명하려면, 눈을 부릅뜬 채 한순간도 다른 곳을 보아서는 안 될 것이다. 그렇다면 이 세상의 수없이 많은 사물들을 한순간도 쉬지 않고 봐 줄 수 있는 존재는 우리 인간이 아닌 전능한 존재, 즉 신이어야만 한다. 성공회의 주교이었던 버클리가 자기의 철학이 신의 존재를 증명할 수 있다고 주장하였던 이유는 바로 이러한 것이었다.

왜 우리는 보지 않는 동안에도 대상이 존재한다고 믿는가라는 문제에 대한 버클리의 대답은 로크의 대답만큼이나 경험론의 입장에서는 문제가 있는 대답이다. 독자들도 이미 짐작했듯이 신의 존재를 경험론에서는 인정할 수 없기 때문이다. 누구도 신이 있는지 또는 그것이 어떤 성질을 가지고 있는지를 경험할 수 없다. 그렇다면 이 문제에 대한 흄의 해결책은 무엇인가? 흄은 경험론의 원칙을 끝까지 밀고 나가 우리가 외부의 대상이 지속적으로 존재한다는 것을 증명할 수 없다고 솔직히 인정한다.[09] 우리는 사물이 존재한다는 것을 우리가 그것을 보고 있는 동안에만 알 수 있으며, 우리가 보지 않는 동안에는 그것이 존재하는지 알 수 없다. 그렇다면 우리는 왜 우리가 대

09 David Hume, *Treatise of Human Nature*, 1739.

상을 보지 않는 동안에도 그것이 계속 존재한다고 믿는 것인가? 아주 극단적으로 말하자면, 우리가 보는 대상들이 항상 없어졌다 펑 하고 생겨나도 논리적으로는 아무 문제가 없지만, 그런 논리적 가능성을 인정하면 우리 삶이 너무 복잡해지기 때문에 마음 편하게 우리가 보지 않는 동안에도 계속 존재할 것이라고 믿을 뿐이다. 대상의 영속성은 우리가 만들어 낸 것일 뿐, 이 세계에서 성립하고 있는 사실이 아니다. 그러한 사실이 성립하지 않음에도 우리의 천성이 그렇게 믿도록 되어 있다는 것이 흄의 자연주의 철학의 설명이다.

흄은 경험론의 원칙을 철저히 추구하는 경우, 우리의 모든 지식이 확실하지 않다고 주장했다. 왜냐하면 경험론에서는 경험을 통하지 않은 지식이란 없고, 경험을 통하여 얻는 지식은 모두 귀납법의 한계를 지니기 때문이다. 그리고 심지어 너무나 당연해 보이는 상식까지도 대부분의 경우 근거가 없음을 밝혔다. 그래서 전통적으로 흄의 철학은 회의주의라고 비판받았으나 오늘날에는 그의 철학이 인간의 본성은 경험을 통해 그런 성향을 가지게 되었다는 것을 밝힌 자연주의 철학으로 평가받기도 한다. 이제 우리가 아는 모든 것은 경험을 통한 것이라는 경험론의 원칙이 흄의 경우에서 보듯 우리의 상식과 너무 많은 부분에서 상충되기에 문제가 있다고 생각된다면, 이를 극복하려는 시도는 어떤 것이어야 하는가? 경험론의 문제가 "모든 지식은 경험을 통한다"의 "모든"에서 나왔다면, 그 해결책은 아마도 어떤 지식은 경험을 통하지 않고도 우리가 얻을 수 있다는 주장에서 비롯될 것이다.

대륙의 합리론(Continental Rationalism)

우리는 대륙의 합리론이 영국의 경험론과 대립된다고 배웠는데, 어떤 점에서 정확히 대립되는 것인가? 앞의 단락에서 언급되었듯이 합리론은 우리의 지식 중 어떤 것은 경험을 통하지 않는다는 입장이다. 합리론의 시조이며 근세철학의 아버지라 불리는 데카르트(René Descartes, 1596-1650)는 이러한 지식을 '본유관념(本有觀念, innate idea)'이라고 불렀다. 그는 우리가 아는 모든 것을 검사하여 조금이라도 의심의 여지가 있는 것은 모두 버리자는 회의론의 방법을 가지고 우리 지식의 확실성을 확립하고자 하였다. 예로 우리의 눈에 보이는 어떤 것이라도 악마가 나를 홀리고 있어서 그렇게 보일 수 있는 가능성이 있다면, 우리가 알고 있다고 믿는 어떤 것도 의심할 수밖에 없을 것이다. 그러나 그렇게 속고 있을지도 모른다고 의심하고 생각하는 나의 존재는 부정할 수 없기에, 유명한 그의 명제 "나는 생각한다. 고로 존재한다(Cogito ergo sum)"가 성립한다. 데카르트는 이 확실한 명제를 우리 지식의 기초에 놓고 연역법의 방식으로 지식을 쌓아 나가면 우리는 확실한 지식의 체계를 가질 수 있다고 생각하였다.

우리 논의의 맥락에서 보자면, 경험론자인 로크가 물질(입자)의 존재를, 버클리는 신의 존재를 상정했으나, 정작 이것들의 존재는 경험을 통해서 증명될 수 없다는 것이 문제였다. 그러나 만일 물질이나 신이 존재한다는 것을 우리가 경험을 통해서는 증명할 수 없지만 다른 방법을 통해 알 수 있다면, 문제는 간단히 해결되어 로크의 주장이나 버클리의 입장이 일관성이 있게 될 것이다. 아마도 오늘날의 일반 대중은 현대과학의 업적을 신봉하고 "신은 죽었다"는 니체의 경구에

동의할 것이다. 아마도 이런 사람들은 물질이 존재하지 않는다는 흄의 주장은 너무나 이상하게 들리기에 로크의 입장에 동조하고, 신의 존재를 전제하는 것에는 반감을 가질 것이다. 신이 존재한다는 것을 어떻게 우리가 알 수 있는가?

앞에서 우리는 지식은 믿음과는 달리 사실에 근거해야 한다고 말했다. 그런데 신이 존재한다는 것이 사실인가? 사실이란 우리가 보고, 듣고, 만지는 등 경험하여 확인할 수 있는, 이 세계에서 성립하고 있는 사태이다. 그런데 우리가 확인할 길이 없는 이데아나 신의 존재를 알고 있다고 누가 주장한다면, 우리가 그런 주장을 받아들여야 하는가? 그런 주장의 문제점은 그 주장이 사실에 입각하지 않았기에 맞는지를 우리가 판별할 길이 없다는 점이다. 따라서 경험론의 성향을 가진 독자는 우리가 어떤 지식을 경험을 통하지 않고도 알 수 있다는 합리론의 주장에 거부감을 느낄 것이다.

그러나 앞에서 플라톤의 이데아론이 이상하게 들려도 상당 부분 우리의 상식을 반영하고 있음을 보았듯이, 어떤 지식은 경험을 통하지 않는다는 합리론의 주장도 우리의 상식을 반영하는 것이다. 어린 시절 노인분들이 끔찍한 일을 저지른 파렴치한에 대한 뉴스가 신문이나 라디오에서 나오면, "저런 짐승 같은 놈!"이란 말씀을 하시곤 했다. 그 파렴치한이 짐승 같다는 말은 그가 사람이 아니라는 뜻일 것이다. 어째서 그는 사람이 아닌가? 아마도 사람이라면 그런 짓을 할 리가 없는데, 왜냐하면 그런 짓은 절대 해서는 안 될 정도로 나쁘다는 것을 알기 때문이라는 의미일 것이다. 그런데 만일 그 사람이 그런 짓이 나쁘다는 것을 몰랐다면?

여기서 우리는 늑대소년의 이야기를 생각해 볼 수 있다. 늑대의 무리에 의해 자라난 소년이 나중에 문명사회에 사는 사람들에게 발견되었다는 이야기를 우리는 알고 있다. 만일 그 소년이 인간의 언어와 행동들을 배우기 시작한 지 얼마 되지 않았을 때 본능에 이끌려 범죄를 저지른 뒤, 그런 짓이 나쁘다는 것을 몰랐다고 주장한다면, 우리는 어떻게 해야 할 것인가? 늑대의 무리에서는 그런 일이 아무 문제가 되지 않기에 인간사회에서 그런 짓을 하는 것이 나쁘다는 것을 몰랐다고 그가 주장하고 있다고 가정해 보자. 그런데 우리가 죄인을 벌주는 이유는 그(녀)가 그런 짓이 나쁘다는 것을 알면서도 행동으로 옮겼기 때문이다. 우리가 양심의 가책을 느끼는 경우도 우리가 한 짓이 나쁘다는 것을 알기 때문이다. 그런데 늑대소년은 한 번도 그런 행동이 나쁜 짓이라는 것을 배운 적이 없기에 그것이 나쁘다는 것을 알지 못했다고 주장한다면, 우리는 어떻게 해야 하는가?

우리가 경험론의 원칙을 따른다면 그는 그것이 나쁘다는 것을 배운 적이 없기에, 즉 경험한 적이 없기에 그는 그것이 나쁘다는 것을 알지 못하며, 따라서 우리는 그를 처벌할 수 없을 것이다. 그러나 우리는 전통적인 관점에서 여전히 그를 처벌하려 할 것이다. 왜냐하면 그가 사람이라면, 그런 짓이 나쁘다는 것을 모를 리가 없기 때문이다. 이러한 생각이 노인분들이 파렴치한을 보고 "짐승 같은 놈!"이라고 하셨던 이유다.

그러나 늑대소년이 누구도 가르쳐 주지 않은 것을 어떻게 알수 있단 말인가? 필자가 어린 시절 어르신들이 젊은 사람을 꾸짖을 때 쓰시던 말 중에 "머리(또는 이마)에 피도 안 마른 놈이 …"라는 표현

이 있었다. 아마도 이 말은 어린아이가 태어날 때 어머니의 자궁에서 나오면서 머리에 묻은 피가 아직 마르지도 않은 애송이라는 비유적인 의미일 것이다. 그렇다면 젊은이가 아직 아이이고 어른이 아니라면, 언제 그 피가 말라 어른이 되는 것인가? 다시 독자의 청소년기를 떠올려 보자. 누구라도 사춘기에는 부모님에게 한동안 반항하다가, 어느 순간 철이 들어 가족의 소중함을 깨닫고 의젓한 행동을 하기 시작한다. 예를 들어, 어렸을 때는 방을 항상 어지럽혀 어머니가 청소하라고 말씀하셔도 들은 척도 안 하다가, 철이 든 후에는 어머니가 고생하시는 모습이 안타까워 스스로 방 청소를 하게 된다. 독자가 방 청소를 처음 한 날, 어머니가 그것을 보시고서 하셨던 말씀이 무엇인가? "아이구, 우리 ○○○, 사람 됐네!" 말썽만 부리던 아이가 드디어 사람이 되었다. 그 이유는 자기가 할 일을 누가 말해 주지 않아도 스스로 알아서 하기 때문이다. 즉 사람은 누가 말해 주지 않아도 해야할 일과 하지 말아야 할 일을 저절로 알게 되는 것이다. 따라서 늑대소년도 그가 사람이라면, 즉 그의 머리에 피가 말랐다면, 당연히 무엇이 옳고 무엇이 그른지를 그 스스로 알 수 있는 것이다.

이처럼 우리의 전통적인 사고방식에도 사람이라면 저절로 알게 되는 어떤 것을 가정하고 있다. 물론 이러한 생각은 도덕적인 면에서 가장 확실하게 나타나지만 보편자나 물질의 존재, 사후의 세계, 신과 같은 다른 분야에서도 적용되어 우리의 상식을 구성하고 있다. 그렇다면 도덕적인 경우에 무엇이 옳고 무엇이 그른지를 어떻게 알 수 있는가? 경험론의 원칙이 적용되지 않는다면 어떤 것이 옳다는 주장을 어떻게 확인할 수 있는가? 이에 대한 합리론의 답변은 우리가

그것을 직관한다(intuit)는 것이다. 인간 모두에게 주어진 어떤 정신적인 능력으로써 무엇이 옳고 무엇이 그른지를 알 수 있으며, 따라서 그 판단은 모든 사람에게 똑같이 일어난다는 가정이다. 만일 어떤 사람에게는 그런 것이 정신적으로 보이지 않는다면, 합리론자는 어떻게 대답할 것인가? 앞에서 살펴본 "저런 짐승 같은 놈!"이란 표현은 합리론의 가정이 우리의 전통적인 사고에도 배어져 있음을 보여 준다.

칸트

우리는 예술이 궁극적인 세계를 표현한다는 낭만주의에 대한 설명을 이해하기 위해 그 이론적 근거인 철학적 낭만주의에 주목하였다. 그리고 철학적 낭만주의가 인간의 경험적 한계를 극복하려 하였다는 점을 설명하기 위해 지금까지 경험론과 합리론이 특색을 필자의 관점에서 간단히 살펴보았다. 이제 우리가 짐작할 수 있는 것은 합리론에서 말하는, 인간이라면 누구라도 가지고 있다는 본유관념이나 경험론의 원칙 모두 문제가 있어 인간의 지식에 대한 설명이 딜레마적인 상황에 처하게 되었다는 점이다. 물론 사람들은 각자의 성향에 따라 경험론이나 합리론을 믿을 수 있고, 또 현대의 철학적 상황도 그러하다. 그러나 이러한 상황을 극복하는 한 방식을 제시한 칸트(Immanuel Kant, 1724-1804)의 철학을 우리 논의의 맥락에서 아주 간단히 살펴보는 것은 의미가 있을 것이다. 왜냐하면 칸트의 철학은 그 자체로도 철학사에서 매우 커다란 의의를 가지며, 이후에 논의될 미 개념의 변천에서도 중요한 위치를 차지하기 때문이다.

필자는 고등학교에서 대륙의 합리론과 영국의 경험론을 종합

한 것이 칸트의 철학이라고 배웠다. 그런데 어떤 의미에서 두 철학을 종합하였다는 말인가? 먼저 칸트는 당시 독일의 형이상학적인 경향과는 달리 영국의 경험론에 주목하였고 특히 흄에게서 많은 영향을 받았다. 그는 흄을 읽고 형이상학의 독단론에서 깨어났다고 말했으나, 흄의 철학이 우리의 모든 지식이 확실하지 않다는 회의론적인 결론에 이른 것에는 동의할 수 없었다. 그렇다고 본유관념에 의해 우리 지식의 근저는 확실하다는 데카르트의 주장에도 동의할 수 없었는데, 왜냐하면 그런 본유관념은 경험을 통해 증명되지 않아 독단적인 성격을 가지기 때문이다.

이러한 상황을 극복하여 그 나름대로 우리 지식의 확실성을 확립하는 방법은 **형식과 내용의 구분**이었다.[10] 우리는 '형식'과 '내용'이라는 용어를 짝지어 대비적으로 사용하는데, 형식이란 불변하는 어떤 틀이고 내용은 그 틀을 채우는 것이다. 예를 들어 소설의 형식이란 문장들의 연결로서 어떤 이야기를 전달하는 틀이라면, 내용은 그 틀을 채워 넣는 각각의 이야기이다. 쉽게 '되[升]'를 생각해 보자. 되에는 쌀도 들어갈 수 있고, 다른 잡곡류도 들어갈 수 있고, 액체인 기름도 들어갈 수 있다. 필자가 어렸을 때에는 쌀과 잡곡을 파는 싸전(쌀가게)에서 정육면체의 되를 사용하였고, 참기름이나 석유를 파는 기름집에서도 되를 사용하였다. 싸전에는 한 되 들이, 한 말 들이 되가 있었고, 원통형의 막대기로 되 위를 고르게 밀어내면 소정의 부피가 되는 것이다. 그렇지만 곡식을 사면 덤으로 되 위에 곡식을 수북

10 이마누엘 칸트, 「순수이성비판 1」, 백종현 옮김, 아카넷, 2006.

이 더 얹어 주는 것이 상례이었다. 싸전에 가서 쌀 한 되를 사서 저녁을 지어 먹어야 하는 가난한 사람에게 야박한 싸전 주인이 되 위를 싹 밀어서 정확히 한 되의 쌀을 주는 경우를 가정해 보자. 이렇게 정확히 한 되를 되에 채우는 경우 우리가 그 되를 정면의 눈높이에서 본다면 우리는 그 내용물이 무엇인지 볼 수 없을 것이다. 그런 식으로 각기 다른 곡물과 기름을 넣은 되가 우리 눈높이에 있다면, 우리는 각 되에 무엇이 들어 있는지 알 수 없다. 그래도 한 가지 확실하게 우리가 말할 수 있는 것은 그 내용물이 무엇이든 그것이 정육면체의 모습을 하고 있다는 점이다. 즉 우리는 어떤 것의 내용은 몰라도 그 형식은 항상 같을 것이라는 점을 확실하게 알 수 있다. 우리가 수없이 많은 소설을 읽어도 그 소설들은 전부 소설의 형식을 지키고 있으며, 달라지는 것은 그 형식을 채우는 내용인 것이다. 만일 소설이 소설의 형식을 지키지 않는다면, 그것은 시가 되든지 수필 또는 만화가 되지 소설이라고 불리지 않을 것이다.

이처럼 칸트는 사고의 형식과 내용을 구분했다. 우리 사고의 내용은 우리가 어떤 세계에 사느냐에 따라, 즉 우리가 무엇을 경험하는가에 따라 달라진다. 초원지대에 살면서 밀농사를 하거나 유목을 하는 사람과 우기가 있어 벼농사를 하면서 사는 사람과 극지에서 사는 사람들은 각기 주어진 환경에 따라 다른 경험을 할 것이다. 또 앞으로 우리의 후손이 우주선을 타고 다른 행성에 가서 산다면 그들이 하는 경험은 이 지구상에서의 경험과는 다른 것일 것이다. 그러나 우리의 생각에 형식이라는 것이 있다면, 이는 항상 똑같기에 그 내용, 즉 경험의 차이에도 불구하고 형식에 대한 우리의 지식은 확실할 것

이다. 그런데 사고의 형식, 즉 사고의 틀이란 도대체 무엇인가?

이제 우리 모두가 아는 삼단논법을 생각해 보자.

사람은 죽는다.	돼지는 날아다닌다.
소크라테스는 사람이다.	저팔계는 돼지다.
고로 소크라테스는 죽는다.	고로 저팔계는 날아다닌다.

처음의 삼단논법은 아무 문제가 없으나, 두 번째 삼단논법에 어떤 독자는 고개를 갸우뚱할 것이다. 두 번째 삼단논법이 맞느냐는 질문에 학생들의 답변은 대개 반반씩이었는데, 맞다고 대답한 경우는 첫 번째 삼단논법과 같은 구조이기 때문이고, 틀렸다고 대답한 경우는 돼지가 날아다니지 않기 때문이다. 우리가 삼단논법이 맞는가를 판단할 때의 기준은, 주어진 전제들이 참이라고 가정할 때 결론이 전제들로부터 논리적으로 따라 나오는가이다. 물론 처음의 삼단논법에서의 첫 번째 전제(대전제)는 앞에서 보았듯이 귀납법에 의해 확립된 지식이며, 이는 확실하지 않으나 여기서는 그것의 참이 전제되는 것이다. 따라서 두 삼단논법 모두, 주어진 전제들로부터 결론이 나오기에 맞는 것이다. 두 삼단논법 모두 문제가 되는 집단의 구성원 전부가 어떤 성질을 가진다면, 그 전체에 속하는 어떤 하나도 그 성질을 가질 것이라는 주장이기에 이는 반드시 맞을 것이다. 두 번째 삼단논법에 혼란스러웠던 독자는 첫 번째 전제가 참이 아니라서 결론도 참이 아니기에 논증 자체도 틀렸다고 생각했던 것이다. 하지만 논증은 전제의 참·거짓을 따지지 않는다. 논증(論證, argument)이란 전제들로부터 결론이 논리적으로 따라 나오는 것을 보이는 주장이며, 삼단논법도 이

런 논증의 한 종류다. 논증에서 전제와 결론 사이의 논리적 관계가 옳은 경우에 그 논증을 타당하다(valid)고 하며, 타당할 뿐 아니라 그 전제들이 참인 경우에 논증을 건전하다(sound)고 한다. 그러나 우리가 논증이 맞느냐를 따지는 경우 문제가 되는 것은 그 논증의 타당성이지 건전성이 아니다. 왜냐하면 논증의 전제가 참이냐는 우리의 경험이 결정할 문제이므로 이는 우리가 어떤 세계에 사느냐에 따라 달라지기 때문이다. 아마도 돼지가 우리가 사는 이 세계에서는 날아다니지 못하지만, 저 먼 우주의 어떤 행성(철학에서는 이를 가능세계라고 한다)에서는 날아다닌다면, 이 논증의 건전성은 정해져 있는 것이 아니기 때문이다. 그러나 이 논증의 타당성은 어떤 세계에서도 변하지 않을 것이다. 이처럼 이 세계에서는 참이지만 다른 세계에서는 성립하지 않을 수도 있는 참을 우연적(偶然的, accidental) 참이라고 하며, 모든 세계에서 변치 않고 성립하는 참을 필연적(必然的, necessary) 참이라 한다.

우리가 사고의 형식과 내용을 구분할 때 그 형식을 연구하는 학문이 논리학이다. 위의 두 삼단논법은 같은 형식을 가지고 있으며, 그 둘 사이의 차이는 그 형식을 채우는 내용의 차이이다. 따라서 그 내용에 따라 논증의 건전성은 달라질 수 있으나 그 형식은 어떤 내용을 가지느냐에 상관없이 항상 타당할 것이다. 이제 우리는 "논리학의 법칙은 특정 세계에 대해 말해 주는 것이 없으나, 어떤 세계에서도 통용된다"라는 말의 의미를 이해할 수 있다. 논리학의 법칙을 아는 것으로는 문제의 세계가 구체적으로 어떻다는 것을 알 수 없다. 그러나 그것이 어떠한 세계인가에 상관없이 우리가 인간으로서 그 세계에 대해 생각을 하는 한, 논리학의 법칙은 어느 세계에 대해서나 항상 예

외 없이, 즉 필연적으로 성립해야만 한다.

칸트는 필연적인 지식이 성립할 수 있는 근거를 우리 사고의 형식에서 찾은 것이다. 한편으로는 흄의 지적을 따라 경험만으로는 우리가 결코 필연적인 지식에 다다를 수 없음을 인식하고, 다른 한편으로는 경험론의 회의주의에서 벗어나 모든 가능세계에서 성립하는 확실한 참, 즉 사고의 형식이 가지는 참이 가능하다는 점을 보이려고 했던 것이다. 데카르트의 본유관념이 "그냥 그런 것이 있어"라는 식의 형이상학의 독단적인 성격을 가지고 있다면, 칸트는, 일반인들에게는 너무나 어려워 이해하기 힘들지만, 방대하면서도 치밀한 논증을 펼쳐 사고의 형식이 존재한다는 것을 증명하려 하였다.

칸트는 또한 현상계와 본체계를 구분하였다. 현상계란 플라톤의 이론에서도 이야기되었던 우리가 살고 있는 이 세계, 즉 우리가 경험을 통하여 알 수 있는 세계다. 본체계(本體界, the noumenal world)란 그가 물자체(物自體)의 세계라고도 부르는 궁극적인 세계다. 칸트는 외부의 대상을 우리의 머릿속에서 만들어진 관념을 통해 알 수 있을 뿐, 대상 자체의 진정한 본질 또는 성질은 우리가 알 수 없다는 영국 경험론의 주장을 받아들였다. 따라서 물자체의 세계는 현상계의 배후에 있는 우리가 알 수 없는 세계라고 할 수 있다. 경험론의 영향을 받아 형이상학의 독단에서 깨어났다는 칸트가 어떻게 이런 주장을 할 수 있었을까?

먼저 칸트가 이런 주장을 하게 된 연유를 살펴본 후에 위의 질문에 대한 답을 살펴보자. 첫 번째 이유는 앞에서 보았듯이 우리는 대상의 본질, 또는 전통적인 용어로는 실체(實體, substance)에 대해 알

수가 없다는 생각이다. 예를 들어 철학에서는 항상 우리 지각의 신뢰성이 문제 되어 왔다. 일상적으로도 대부분의 경우 우리가 본 것은 사물의 참모습이지만, 환영 등 잘못된 경우도 없지는 않다. 만일 우리가 본 것 중에 어느 것이 환영인지를 구분해 내지 못한다면, 우리는 사물의 참모습을 알 수 없을 것이다. 데카르트가 모든 것을 회의하는 방법론을 들고 나온 것도 악마에 의해 모든 것을 잘못 보는 논리적 가능성 때문이었다. 만약 우리가 보는 것이 단지 우리에게만 그렇게 보이는 현상에 그치는 것이라면, 사물의 참모습은 우리가 알 수 없는 것이다. 그러나 그것은 있어야만 할 것 같은데, 왜냐하면 우리가 헛것을 보지 않는 이상 우리의 외부에서 무엇인가가 우리의 지각을 촉발해야 하기 때문이다.

칸트가 본체계를 상정한 두 번째 이유는 우리 인간의 자유의지를 설명하기 위해서였다. 우리는 물질적인 면에서는 다른 짐승과 다를 바 없다. 의학이 발전함에 따라 돼지의 장기를 이식받을 수도 있고, 인공 관절로 무릎을 대신할 수도 있다. 생물학적으로는 기계적으로 설명될 수 있는 우리의 신체가 우리의 모든 것이라면, 우리는 다른 짐승과 다를 바가 없을 것이다. 아마도 오늘날은 많은 사람들이 그러한 주장을 기꺼이 받아들이겠지만, 전통적인 기독교의 사고방식을 옹호하고자 한 칸트에게 이는 반드시 극복해야 할 문제이었다. 만일 우리가 순전히 물질적으로 설명될 수 있다면, 이 세계의 모든 물질이 자연의 법을 따라 움직이듯이, 우리의 정신적인 영역까지도 자연적인 규칙을 따라야 할 것이다. 우리가 높은 곳에서 뛰어내린다면 우리의 몸은 다른 모든 사물들처럼 우리의 의지와 상관없이 만유인력

의 법칙에 따라 떨어지겠지만, 우리의 정신은 자연의 법칙을 따르지 않고 자유롭게 시공간을 누빌 수 있다. 이것이 우리와 다른 동물들을 구별해 주는 점이며, 이는 우리가 윤리적인 행위를 할 수 있다는 점에서도 증명된다. 동물들은 본능에 따라 행동할 뿐이지만, 우리는 이성의 지시에 따라 자연의 법칙인 본능을 초월할 수 있다. 이러한 현상을 설명해 줄 수 있는 것이 자유의지이며, 이러한 자유의지를 가진 우리의 영혼은 이 세계에 존재할 수가 없다. 왜냐하면 이 현상계에 적용되는 법칙은 자연의 법칙뿐이기 때문이다. 이에 따라 칸트는 우리의 영혼 또는 정신의 영역인 본체계의 존재를 주장하였다. 그렇다면 칸트가 그러한 세계를 경험하였단 말인가? 이 질문에 대한 칸트의 답변은 이렇다. 우리는 본체계를 경험할 수 없기에 그것이 존재하는지 알 수 없으나, 그러한 세계가 위와 같은 이유로 있어야만 한다는 것이다. 우리의 경험적 지식은 현상계에 한정된 것이기에 본체계의 존재는 **알 수 없으나**, 우리가 짐승이 아니라 자유의지를 가진 인간이라는 점이 성립하기 위해서는 본체계의 존재가 **요청된다**는 주장이다.

사실과 가치의 구분

칸트가 현상계와 본체계를 구분한 계기를 보다 일반적으로 설명하자면 사실과 가치의 구분으로 설명할 수 있다. 사실과 가치의 구분은 어떤 사고의 체계에서나 윤리학과 미학의 근거를 설명하는 데 중요하다. **사실**(事實, fact)은 실제로 이 세계에서 성립하고 있는 **사태**(事態, states of affairs)이다. 예를 들어 지금 창밖의 날씨를 생각해 보자. 지금 창밖에는 비가 올 수도 있고, 구름이 낄 수도 있으며, 구름 한 점 없이

맑을 수도 있다. 그런데 실제로는 지금 맑은 날씨라고 해 보자. 이 경우에 사태란 여러 가능한 날씨의 양태를 말하며, 사실은 그러한 사태 중 실제로 이 세계에서 일어난 양태를 말한다. 우리가 이 세계가 어떻다는 것을 아는 것은 이 세계에서 성립하는 사실이 무엇이냐를 경험을 통해 아는 것이고, 이러한 지식의 정수는 앞에서도 보았듯이 자연과학의 법칙이다. 그리고 자연과학의 법칙은 귀납법을 통해 얻어지며, 반례가 발견되면 그것은 틀린 것으로 배척된다.

그렇다면 도덕의 법칙을 우리가 알아내는 경우에도 똑같은 과정을 거치는 것일까? 앞서 늑대소년의 경우에서 보았듯이 우리의 상식은 그렇지 않다. 우리는 도덕의 법칙은 경험을 통하지 않고 직관적으로 알 수 있다고 생각한다. "살인을 하지 마라"는 도덕의 법칙이 옳다면, 그것의 옳음은 경험을 통한 일반화로 증명될 수 없다. 우리의 주위에서 매일 수많은 사람이 수많은 사람을 죽이기에, 이런 사실을 자연과학의 경우처럼 반례로 간주한다면 그것의 옳음은 경험을 통해서 입증될 수 없는 것이다. 따라서 어떤 행위가 옳은 것인가는 **가치**(價値, value)의 영역이고, 이것의 근거는 우리 경험의 대상인 이 세계(현상계)가 아니라 어떤 절대적인 다른 세계(가지계)여야만 한다. 왜냐하면 앞에서 보았듯이 우리가 경험하는 것은 우연적으로 참이지만, 도덕법칙의 참은 필연적이라고 생각되기 때문이다. 이 세계에서 돼지가 날아다니지 못하고, 지금 날씨가 맑은 것은 참이나 그것은 여러 가능성 중에서 지금 이 세계에서만 성립하는 참이다. 즉 우리가 살고 있는 이 현상계는 우연적 참만을 보증할 뿐이다. 그러나 도덕법칙은 어느 세계에서나 인간이라면 보편적으로 적용되는 법칙이어야 한다고

생각한다면, 그러한 필연적 참의 근거는 우연적 참만을 보증하는 이 세계에 있을 수가 없게 된다.

이런 식으로 생각하는 어떤 전통적인 체계에서도 사실의 영역과 가치의 영역은 완전히 구분되는 별개의 영역이며, 우리의 도덕적 행위의 옳음과 심미적 판단의 옳음은 가치의 영역에서 보증된다. 따라서 인간이 뭇짐승들과 다를 것이 틀림없기에 우리의 영혼이나 정신의 근거가 이 현상계가 아닌 다른 세계에 있어야 한다는 것이 칸트가 본체계를 상정한 이유라고도 설명할 수 있다. 경험론자로서 흄은 물론 이러한 생각에 반대한다. 그는 경험론의 원칙에 따라 도덕법칙의 근거가 절대적인 세계에 있다는 것을 인정하지 않는다. 그렇다면 우리는 어떻게 우리가 가지고 있는 도덕법칙들을 만들어 내었는가? 흄에 따르면 우리가 함께 모여 사는 사회를 유지하기 위해 그러한 법칙들을 만들어 내었을 뿐, 그 근거가 우리가 경험으로 확인할 수 없는 것에 있는 것이 아니다.

잘못된 낭만주의의 유산

지금까지 우리는 인간의 경험적 한계를 극복하려 한다는 철학적 낭만주의를 이해하기 위하여 근대(근세)철학의 영국 경험론과 대륙의 합리론, 그리고 칸트의 주장까지 간단히 살펴보았다. 예술이 궁극적인 세계를 표현한다는 낭만주의의 주장이 성립하려면, 먼저 우리가 궁극적인 세계를 알아야 하는데 이는 결코 경험을 통해서는 이루어질 수 없음을 앞에서 살펴보았다. 따라서 철학적 낭만주의가 경험주의와 과학적 지성에 대해서 반발하였다는 것은 이해할 수 있는 일

이나, 정작 문제가 되는 것은, 그렇다면 우리가 어떻게 궁극적인 세계를 알 수 있느냐일 것이다.

이에 대한 낭만주의의 답변은 예술가의 통찰력이 그런 일을 할 수 있다는 다소 과격한 또는 조금은 엉뚱한 주장이다. 예술가는 궁극적인 세계를 우리에게 알려 줄 수 있는 능력[천재(天才, genius)]이 있는 사람이며 그러한 지식을 그(녀)의 감정을 통해 우리에게 전달한다. 이제 감정은 이 현상계에 대한 경험적인 지식이 아니라 궁극적인 세계에 대한 고차원적인 지식을 획득하는 데 관련되기 시작한 것이다. 전통적으로 지식은 이성을 통해 획득할 수 있는 것이며, 감정은 지식과는 아무 상관이 없는 것이었다. 사람이 어떠한가 또는 사람의 본질이 무엇인가를 알려면 많은 개개의 사람들을 보고 추상을 통한 일반화의 과정을 거쳐야 한다. 이는 이성이 하는 일이지 감정이 개입할 여지가 없다. 그런데 감정이 그런 경험적인 지식이 아니라 보다 고차원적이라고, 또는 보다 근원적이라고 주장된 궁극적 세계에 대한 지식에 관여하게 된 것이다. 예술가가 하늘이 내려 준 재능에 의해 현상계 너머에 있는 궁극적인 세계를 직관적으로 알 수 있다는 이러한 주장은 일종의 신비주의이고 어떤 종교적 분위기에 호소하는 것이다.

예술사조로서의 낭만주의를 이론화한 표현론은 감정의 중요성을 강조하였다는 점에서는 긍정적인 평가를 받을 수 있다. 전통적인 관점에서는 항상 이성만이 강조되고 감정은 폄하되었으나, 실제의 우리 삶을 돌아보면 우리는 이성보다는 감정에 의해 좌우되는 경우가 더 많다. 젊은이들에게 가장 중요한 문제인 사랑의 경우에도 상대방의 선택은 결국 감정에 의해 좌우되며, 실연의 상처는 인생에 깊

은 자국을 남기기도 한다. 감정은 우리 인생의 심각한 부분만이 아니라 사소한 부분에서도 많은 경우 이성보다 먼저 작용한다. 예를 들어 점심으로 무엇을 먹을까라는 작은 문제도 우리의 기분에 따라 결정된다. 표현론은 이러한 일상생활에서의 감정을 예술이 다루는 주제로 부각시켜 우리의 감정을, 그리고 우리의 삶을 되돌아보게 만들었다. 또한 표현론은 이성을 강조하는 모방론과 달리 예술의 감정적 측면과 예술이 사람들에게 감동을 주는 방식을 설명하려고 시도하였다. 예를 들어 표현론자라고 할 수 있는 톨스토이(Lev Tolstoi)는 "예술이란, 어느 사람이 어떤 외적 기호를 수단으로 하여 자신이 살아가며 경험해 온 감정을 다른 사람들에게 의식적으로 전달하고, 그들은 이러한 감정에 의해 감염되어 역시 그것을 경험하게 되는 데에 그 본질이 있는 인간 활동이다"라고 정의하였다. 그리고 이러한 정의는 플라톤의 영감에 대한 설명과도 흡사하다는 점에서 예술에서 감정의 역할이 사실은 어느 시대에나 주목받았음을 알 수 있다.

표현론의 부정적인 측면은 예술가의 역할에 대한 낭만적 신비주의로부터 나온다. 예술가의 통찰력이 궁극적인 세계를 파악한다는 낭만주의의 주장은 예술가가 천재라는 과장된 전제를 기반으로 하고 있다. 물론 낭만주의의 이러한 주장은 전혀 근거가 없는 것이다. 만일 어떤 독자가 "예술가는 천재이다"라고 믿고 있다면, 그 문장을 "사람은 죽는다"와 비교해 보라. 몇몇 뛰어난 예술가는 천재라고 불릴 정도로 훌륭하다는 점을 인정하더라도, 이것이 모든 예술가가 천재라는 것을 함축하지는 않는다. 예술가는 본질을 파악할 수 있는 통찰력을 가진 사람이어야 한다고 주장한 아리스토텔레스도 예술가의 통찰력

을 높게 샀으나, 이때의 통찰력은 이성의 사용에서 나오는 것이었다. 감정을 통한 통찰력의 존재를 우리가 인정하더라도, 이것이 타인의 심리 상태가 아닌 궁극적인 세계를 밝힌다는 근거가 어디에 있는가?

　　낭만주의가 감정에 대해 새롭게 부여한 역할, 즉 궁극적 세계에 대한 지식을 우리에게 전달하는 통로라는 역할은 신비주의적이고 독단적인 전제일 뿐이나, 앞에서도 보았듯이 오늘날에는 많은 사람들이 예술가는 천재라고 믿고 있는 것이다. 그렇다면 왜 우리는 예술가는 천재라고 믿고 있는가? 필자가 보기에 그 원인은 학교 교육에 있다. 독자는 서양음악에 대해 학교에서 배울 때 누구를 배웠는가? 하이든, 모차르트, 베토벤, 브람스, 등등. 서양미술에 대해서는? 다 빈치, 렘브란트, 반 고흐, 피카소, 등등. 문학에 대해서도 마찬가지로 이름만 들어도 알 만한 대문호들과 그들의 작품이 언급된다. 이들 예술가들이 정말로 훌륭하여 천재라고 불릴 만하고 또한 그들의 작품들도 매우 가치 있다는 점을 인정하더라도, "예술가는 천재이다"라는 믿음은 논리적으로 일반화의 오류를 범한 것이다. 사실 우리 주위의 예술가들을 생각해 보면, 천재라고 불릴 정도로 뛰어난 사람이 몇이나 되는가? 위에서 언급된 예술가들이 살았던 시대에도 수없이 많은 무명의 예술가들이 있었을 것이다. 오늘날 예술가에 대한 잘못된 믿음과 함께 붙어 다니는 예술작품에 대한 믿음, 즉 "예술(작품)은 가치 있다(또는 훌륭한 것이다)." 또한 일반화의 오류를 범했기에 잘못된 것임이 분명하다. 천재인 예술가가 창조했기에 그 작품은 당연히 가치 있을 것이라는 예술작품에 대한 잘못된 믿음은 나중에 언급될 '예술' 개념의 성립과정에서도 상당한 영향력을 행사하였다. 우리가 예술가와

예술작품의 대해 이렇게 잘못된 믿음을 가지게 된 이유는 낭만주의 시대에 확립된 이러한 믿음이 오늘날까지도 영향력을 발휘하기 때문이며, 우리는 이것을 잘못된 낭만주의의 유산이라고 부를 수 있다.

숭고

우리는 예술이 궁극적 세계를 표현한다는 낭만주의에 대한 설명을 낭만주의 예술작품을 통해 보다 쉽게 이해할 수 있다. 영국의 풍경화가 터너(J. M. William Turner, 1775-1851)는 아름다운 풍경을 그린 것이 아니라 폭풍이 치는 바다 위에 떠 있는 배를 그렸고, 독일의 풍경화가 프리드리히(Caspar David Friedrich, 1774-1840)는 안개 낀 음울한 묘지나 폐허 또는 바닷가의 풍경을 재현하고 있다. 터너의 작품에서는 폭풍이 치는 광대한 바다 위에 일엽편주처럼 떠 있어 언제 침몰할지 모르는 배를 보면서 우리는 인간이 대적할 수 없는 자연의 거대한 힘에 공포를 느끼며, 이는 곧 어떤 무한자나 절대자의 존재를 의식하게 만든다. 프리드리히의 작품에서도 우리는 안개 낀 폐허를 보면서 찬란했던 건축물이 폐허가 되었다는 사실에 인간의 노력이 유구한 시간의 흐름 앞에 무력하며, 그 어스름하고 불길한 광경 뒤에 무엇인가 더 절대적인 것이 있지 않을까 생각하게 된다. 그의 음울한 공동묘지 그림에서도 인간의 유한함을 느끼게 되고, 그가 그린 안개 낀 바닷가의 수도승이나 거대한 암벽에서도 자연의 위대함을 느끼게 된다.

낭만주의 시대에 특히 이러한 그림들이 유행하게 된 배경은 그것들이 우리에게 공포의 감정을 주기에 그러한 감정을 표현하려 하였다는 점도 있으나, 그런 그림들이 아름다운 풍경을 그린 전통적

윌리엄 터너(J. M. William Turner), 〈노예선〉, 1840년, 캔버스에 유채, 90.8×122.6cm, 보스턴 미술관.

윌리엄 터너, 〈눈보라: 항구어귀에서 멀어진 증기선〉, 1842년, 캔버스에 유채, 91.4×121.9cm, 런던 테이트모던.

프리드리히(Caspar David Friedrich), 〈눈 덮인 수도원 공동묘지〉, 1819년, 캔버스에 유채, 120×173㎝, 베를린 구 국립미술관.

프리드리히, 〈떡갈나무 숲에 있는 수도원〉, 1809–1810년, 캔버스에 유채, 110.4×171㎝, 베를린 구 국립미술관.

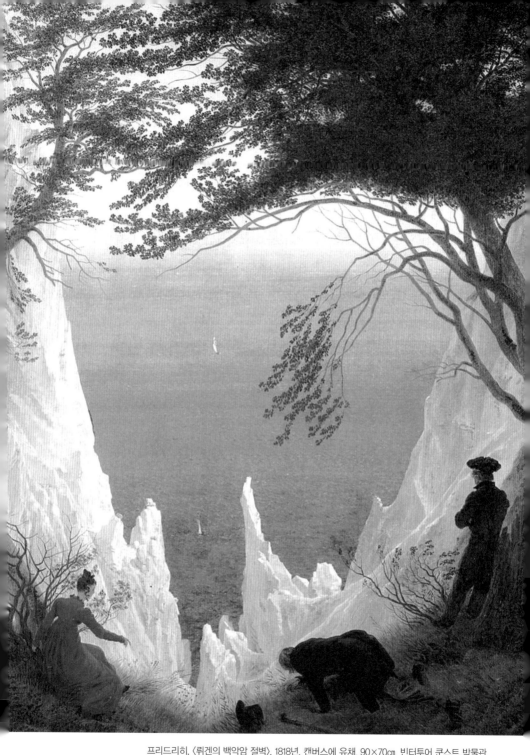

프리드리히, 〈뤼겐의 백악암 절벽〉, 1818년, 캔버스에 유채, 90×70㎝, 빈터투어 쿤스트 박물관.

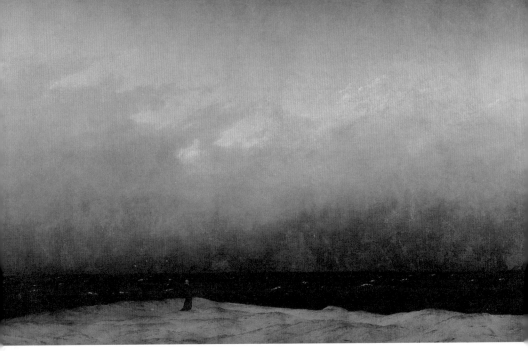

프리드리히, 〈바닷가의 수도사〉, 1808~1810년, 캔버스에 유채, 110×171.5cm, 베를린 구 국립미술관.

인 풍경화만큼이나 우리에게 즐거움을 준다는 사실을 깨닫게 되었기 때문이다. 우리는 바닷가에 서서 광활한 바다를 바라보며 자연의 광대함 앞에 느껴지는 인간의 왜소함과 이에 따른 자신의 하찮음에 위축되면서도, 한편으로는 가슴이 툭 트이는 듯한 시원한 감정을 느낀다. 다른 거대한 자연현상을 마주하면서도 우리는 이와 유사한 감정을 느낀다. 우리는 공포로부터 연유되는 이러한 즐거움을 **숭고**(崇高, the sublime)라고 한다. 낭만주의 이전에도 숭고에 대한 논의가 있었으나, 그것이 크게 주목을 받지 못했던 이유는, 그 즐거움이 아름다운 대상을 보았을 때의 즐거움과 같은 종류로 간주되었기 때문이다. 그러나 낭만주의 시대에 이르러 숭고는 미와 다른 종류의 즐거움을 주는 것으로 간주되어 이에 대한 설명이 시도되었다.

버크(Edmund Burke, 1729-1797)는 숭고는 고양된 생명감에서 나온 다고 주장하였다.[11] 우리가 인간의 능력을 넘어서는 자연현상이나 위험한 물건에 맞닥뜨렸을 때 우리는 공포를 느끼지만 우리가 안전하다는 것을 알게 되면 우리는 그러한 상황을 극복할 수 있다는 믿음을 가지게 되어 즐거움을 느낀다는 것이다. 앞의 예에서 우리가 폭풍우가 치고 있는 바다 위에 쪽배를 타고 있다면, 우리는 생명의 위협을 느끼고 공포에 압도당해 다른 것은 느끼지 못할 것이다. 그러나 우리가 바닷가 절벽 위에서 안전하게 폭풍우가 치고 있는 바다를 보고 있다면, 우리는 자연의 위대한 힘에 압도당해 공포를 느끼면서도 그것을 극복할 수 있다는 믿음에 즐거움을 느낀다는 설명이다.

버크는 숭고를 공포와 함께 나의 안전한 상황에서 나오는 즐거움으로 설명하였으나, 그보다 앞선 세대를 산 애디슨(Joseph Addison, 1672-1719)은 다른 설명을 시도하였다.[12] 버크의 설명에 따르면 박물관에 전시된 옛날의 잔인한 고문 도구는 나에게 공포를 불러일으키지만 우리가 그것으로부터 안전하다는 것을 알기 때문에 숭고한 감정이 일어나야 하나, 실제로 숭고한 감정은 일어나지 않는다. 따라서 숭고는 위의 두 조건으로 충분하게 설명되는 것이 아니다. 애디슨에 따르면 숭고는 우리가 이성을 가지고 있다는 것을 일깨워 줌으로써 즐거움을 준다. 전통적으로 인간의 능력은 감성, 오성(또는 지성), 이성으로 구분된다. 감성(感性, sensibility)은 우리가 외부로부터 오는 자극을

11 E. Burke, *A Philosophical Enquiry into the Origin of Our Ideas of the Sublime and Beautiful*, ed. J. T. Boalton, New York: Routledge & Kegan Paul, 1958.
12 J. Addison, *The Spectator*, No.412, 1712.

느껴 외부의 대상을 파악할 수 있는, 즉 경험할 수 있는 능력이다. 오성(悟性, understanding)은 감성이 습득한 자료에 대해, 즉 우리가 경험한 것에 대해 생각할 수 있는 능력, 또는 이론화하는 능력이다. 좁은 의미의 이성(理性, reason)은 우리가 경험한 것 너머에 있는 것, 즉 무한한 것에 대해 생각할 수 있는 능력이다. 앞에서 우리가 인간 경험의 한계에 대해 이야기했듯이 오늘날의 자연과학은 오성의 산물이고, 이성의 영역은 형이상학이다. 참고로 넓은 의미의 이성은 오성을 포괄한다. 넓은 의미의 이성은 어떤 대상이든지 그것에 대해 우리가 생각할 수 있는 능력을 의미한다. 인간이 '이성적'이라고 할 때, 그 말이 의미하는 바가 '생각할 수 있는'이라면, 이것은 넓은 의미의 이성을 말하는 것이다. 애디슨의 주장은 우리가 숭고를 경험하면서 우리의 경험 너머에 있는 절대적 존재자, 즉 신을 생각할 수 있다면, 이는 우리가 좁은 의미의 이성을 가지고 있다는 증거가 되는 것이다. 그리고 우리가 그런 절대자를 생각할 수 있는 것은 바로 우리 안에 무한한 이성이 있기에 가능한 것이고, 이러한 사실을 알게 됨으로써 우리가 즐거움을 느낀다는 설명이다. 즉 숭고는 우리 자신이 무한하다는 것을 깨닫는 데서 오는 즐거움인 것이다.

숭고에 대한 버크의 설명은 미학에 있어 후대에 지대한 영향을 끼쳐 오늘날에도 많은 예술작품을 숭고로 설명하려는 경향이 있다. 독자들도 알다시피 오늘날의 예술작품 중에 아름답다고 할 만한 것은 사실 별로 없기 때문이다. 이러한 작품들을 어떻게 설명하느냐의 문제는 미적 가치의 문제이고, 이에 대한 설명은 별도의 자리를 필요로 한다.

추상화의 대두

서양에서 20세기 초에 들어서면서 추상화가 본격적으로 대두하자 이제 새로운 이론이 필요하게 되었다. 모방을 하지도 않고 감정을 표현한다고도 볼 수 없는 그림들이 득세하기 시작하자, 모방론이나 표현론이 이런 작품들을 더 이상 설명할 수가 없었기 때문이었다. 물감의 범벅일 뿐 일상적 대상의 모습을 찾을 수 없는 추상화라도 어떤 격렬한 또는 흥겨운 또는 우울한 느낌을 전달하면 그 그림이 감정을 표현하고 있다고 해석될 수 있다. 그러나 예로 냉철한 기하학적 도형만이 나타나는 그림은 어떤 감정도 표현한다고 말할 수 없기에, 이를 설명하기 위한 새로운 이론이 필요하다. 그리고 그 새로운 이론을 우리는 형식론(形式論, formalism)이라 부른다.

형식론을 설명하기 전에 먼저 우리가 추상화에서 무엇을 보

는가를 생각해 보자. 3장에서 단순 모방론을 설명하기 위해 예로 들었던 전람회에 간 중학생의 경우로 돌아가 보자. 그 학생이 추상화가 전시된 방은 바쁘게 걸어 지나갔다고 얘기했지만, 이제 그가 커서 다시 그런 경우에 닥쳤다고 가정해 보자. 그러나 이번에는 그의 옆에 애인이 있어 그냥 마구 걸어갈 수만은 없는 상황이다. 그냥 마구 걸어가면 교양이 없는 사람처럼 비칠 것 같아, 그는 그림 앞에 서서 감상하는 척하고 있다. 또는 그가 정말 그림에 조예가 깊어져서 진짜로 그림을 감상하는 경우도 생각할 수 있다. 두 경우 모두에서 감상자가 추상화 앞에서 보고 있는 것은 무엇인가? 추상화이기에 일상적 대상의 모습이 나타나 있지 않을 것이고, 또 그 추상화가 감정을 표현하는 것도 아니라면, 감상자는 화면 위에 칠해진 물감밖에 볼 것이 없다. 그리고 그 물감들 사이에 어떤 관계가 성립할 것이므로, 추상화 앞에서 우리가 보는 것 또는 감상하는 것은 **물감 자체와 그것들이 이루는 관계**라고 할 수 있다. 따라서 추상화를 설명하는 이론인 형식론은 예술작품의 가치는 그 작품을 이루는 매체 자체(물감)와 그 작품을 이루는 부분들 간의 관계에 있다고 주장한다.

그렇다면 물감 자체와 그것들이 이루는 관계는 어떻게 볼 만한 것인가? 구상화에서는 물감을 가지고 화폭 위에 일상적 대상의 모습을 나타내는 화가의 기교나 그(녀)가 표현한 대상의 감정적인 면을 감상할 수 있으나, 물감 자체와 그 관계를 본다는 것이 어째서 좋고 의미 있는 감상인가? 어떤 사람들은 추상화를 감상하는 것을 구상화를 감상하는 것만큼이나 또 어떤 경우는 그 이상의 가치가 있는 것으로 여기기 때문에, 추상화의 감상이 왜 가치 있는가는 반드시 설명되

바실리 칸딘스키(Wassily Kandinsky), 〈인상 3〉, 1911년, 캔버스에 유채, 77.5×100㎝, 뮌헨 렌바흐하우스 시립미술관.

피트 몬드리안(Piet Mondrian), 〈빨강, 파랑, 노랑에 의한 구성〉, 1930년, 캔버스에 유채, 45×45㎝, 취리히 쿤스트하우스 미술관.

어야 할 문제이다. 그러나 이 문제를 설명하기 위해 우리는 먼저 매체라는 개념을 살펴보아야 한다.

의미의 전달 수단인 매체

매체(媒體, medium)란 그것을 통하여 의미를 전달하는 수단이다. 예로 우리는 '대중매체(mass media)'라는 용어로 대량으로 소식을 전하는 신문, 라디오, TV, 인터넷 등의 매개체를 지칭한다. 이때 대중매체가 전달하는 소식은 의미를 가지고 있다. 빛은 우리에게 사물의 형태와 색채를 전달하기에 매체이며, 공기는 우리에게 소리를 전달하는 매체이고, 언어는 그 사용자의 생각을 전달하는 수단이기에 매체이다. 그리고 그림의 경우 물감은 화가가 그것을 통해 사물의 형태와 색채를 나타내기에 매체라고 할 수 있다. 즉 매체는 무엇인가를 전달하는 수단이다.

이제 매체라는 개념을 이용하여 다음의 경우를 생각해 보자. 어떤 대학교에 괴짜 건축가가 설계한 유별난 건물이 있다. 그 건물 각 층의 마지막 끝 강의실의 벽, 복도를 연장한 방향의 벽은 밖을 내다볼 수 있게 한 장의 통유리로 되어 있고, 칠판은 그 방향에서 90도 되는 벽에 걸려 있다. 그 강의실에서 필자가 〈미학의 이해〉라는 제목으로 교양 강의를 하고 있는데, 필자의 강의를 듣고 있는 한 남학생이 강의의 내용이 너무 어려워 좋은 학점은 포기한 상태다. 게으름 탓에 수강 신청 변경 기간도 놓쳤으나 수업에는 꼬박꼬박 출석하고 있다. 왜냐하면 강사가 출석만 잘 해도 최소한의 학점은 주겠다고 약속했기 때문이다. 그 학생은 수업에 들어와 처음에는 열심히 들으려 하

나, 강의가 어느 순간부터 무슨 이야기인지 이해가 되지 않기 시작하자 시선을 90도 돌려 창밖을 내다본다. 창밖에는 화창한 봄날의 풍경이 펼쳐져 있고 또 가끔 아름다운 여학생들도 지나가서 정말로 볼만했기에 이제 강의는 안중에도 없다고 해 보자. 이때 그 학생이 본 바깥의 풍경은 통유리를 통해서 본 것이고, 이 경우 그 통유리는 매체의 역할을 한다. 바깥의 풍경과 그 학생 사이에 있는 통유리가 바깥의 풍경을 그 학생에게 전달해 주고 있는 것이다.

　　이제 오늘 수업은 지난밤에 끝난 봄 축제 후의 첫 수업이다. 그런데 지난밤에 술에 만취한 몇몇 학생들이 이 강의실에 들어와 다시 술을 마시면서 장난을 치다 그만 그 커다란 통유리를 깨 버렸다. 놀란 학생들은 다 달아났고, 아침에 이를 발견한 건물 관리인이 유리의 파편을 깨끗이 청소했다. 무심히 보면 여전히 통유리가 있는 듯하지만, 사실 오늘 이 강의실의 한쪽 벽은 뻥 뚫린 허공이다. 그리고 이날 따라 외부의 기온과 실내의 기온이 같고, 또 바람도 전혀 없다고 가정해 보자. 문제의 그 학생은 오늘도 수업에는 착실히 참석하여 한오 분쯤 수업을 듣는 척하다 곧 흥미를 잃고 여느 때처럼 고개를 90도 돌려 창밖을 바라본다. 그리고 창밖에 펼쳐진 봄 풍경은 오늘도 여전히 볼만하다. 그러나 그 학생이 보는 바깥의 풍경은 지난주에 본 바깥의 풍경과 다르다. 왜냐하면 오늘은 그 풍경을, 유리창을 통하지 않고 직접 보고 있기 때문이다. 그러나 그 학생은 그 차이를 모르고 있는데, 지난주에 본 풍경과 오늘 본 풍경이 모두 유리창을 통해서 보는 것이라고 생각하는 것이다. 오늘 보고 있는 풍경은 직접 보는 것이라서 어떤 차이를 만들어 내야 하는데, 아무런 차이가 없기에

그는 오늘도 유리창을 통해 바깥의 풍경을 보고 있다고 생각한다. 유리창을 통해 보는 것과 유리창 없이 직접 보는 것 사이에 아무 차이가 없다면, 이는 그 유리창이 아무런 역할도 하지 못했다는 것을 의미한다. 왜냐하면 바깥의 풍경과 그 학생 사이에는 유리창이 있었으나, 그 유리창은 바깥의 풍경을 그 학생에게 전달해 주는 데 아무 차이를 만들지 못했기 때문이다. 이러한 경우에 우리는 그 유리창을 **투명한** (transparent) **매체**라고 한다. 투명한 매체란 그 매체가 전달하는 의미(내용)에 어떤 영향력도 미치지 못하는 매체를 말한다. 앞의 예에서 바깥의 풍경은 그 유리창의 존재로부터 어떤 영향도 받지 않기에, 그 유리창은 투명한 매체가 된다.

　이제 필자는 필자의 강의 시간에 창밖을 내다보는 학생이 문제의 그 학생만이 아니라 수강생 중 다수라는 것을 알게 되어, 학교 당국에 학생들이 강의에 집중할 수 있도록 그 통유리 창에 색을 입혀 달라고 요구하였다. 그래서 학교 당국에서 그 유리창에 색을 입혔는데, 그 정도가 미약하여 마치 선글라스를 통해 바깥의 풍경을 보는 듯하게 되었다. 그리하여 문제의 그 학생은 오늘 수업에서도 여느 때와 마찬가지로 바깥 풍경을 내다보고 있으나, 오늘 보고 있는 바깥 풍경은 투명한 유리를 통해 볼 때의 풍경과는 다르다. 먼저 바깥의 풍경이 약간의 푸른 끼를 띠고 있는 것은 유리창에 입힌 선팅 때문이라는 것을 알고 있다. 이 경우에 이 유리창은 매체로서 색조의 변화라는 어떤 역할을 한다. 바깥의 풍경을 전달하기는 하되 있는 그대로 전달하지 않는 것이다. 이처럼 매체로서의 전달 역할을 하면서도 어떤 차이점을 만들어 내어 그 자체의 존재를 드러내는 매체를 **부분적으로**

투명한(또는 불투명한) **매체**라고 한다.

　　필자는 유리창에 색을 입혔음에도 학생들이 수업 중에 계속 창밖을 내다보기에 다시 학교 당국에 조치를 취해 줄 것을 요구하였다. 그래서 이번에는 학교 당국에서 그 통유리 창에 까만 페인트를 두껍게 발라 버려 아무것도 보이지 않게 만들었다. 통유리가 완전히 까맣게 된 이후의 첫 수업에서 문제의 그 학생은 오늘도 창밖을 내다보고 있다. 그동안의 습관 때문에 그는 이 강의실에 앉으면 자동적으로 고개가 90도 돌아가기 때문이다. 그런데 오늘 그는 무엇을 보게 될까? 그는 오늘 창밖의 풍경을 보고 있는 것이 아니다. 왜냐하면 창밖이 보이지 않기 때문이다. 오늘 그 유리창은 창밖의 풍경이 유리창을 통해 그 학생에게 전달되는 것을 완전히 막고 있다. 그가 오늘 볼 수 있는 것은 유리창의 검은색뿐이다. 이 경우에 그 유리창은 매체이기는 하지만, 아무것도 전달하지 않고 그 자신의 존재만을 알려 주고 있다. 이러한 경우 우리는 그 매체를 **완전히 불투명한 매체**라고 부른다.

　　이제 그림으로 돌아와, 물감이 대상의 색채를 전달하는 수단이라는 점에 주목하면서 앞의 예를 적용해 보자. 우리나라에 아주 유명한 화가가 있었는데, 사람들은 그의 성이 오(吳)씨라 오 화백이라고 불렀다. 하루는 오 화백이 아주 극사실적인 해바라기의 그림을 그렸다. 너무나 사실적이라 그 그림에서 마치 실제의 해바라기를 보는 듯하여 앞에서 예를 든 전람회에 간 중학생들이 "정말 잘 그렸다!"라고 감탄할 만한 그런 그림이었다. 그 해바라기 그림에서 해바라기의 꽃잎을 나타내는 노란색이 있는데, 감상자는 그 노란색에서 무엇을 보고 있는가? 감상자는 이 그림을 보는 것이 진짜 해바라기를 보는 것

과 같다고 생각하기에, 그가 보고 있는 노란색이 실제의 해바라기 꽃잎의 색이라고 생각할 뿐 노란색이라는 물감 자체에는 주의를 기울이지 않는다. 이 경우에 그 노란색은 매체로서의 물감의 역할만 할 뿐, 즉 실제 대상의 색을 그대로 전달하고 있을 뿐 자기 자신의 존재는 드러내지 못하고 있다. 따라서 이 경우 그 노란색은 투명한 매체이다.

어느 날 이번에는 오 화백이 반 고흐풍의 해바라기를 그렸다고 해 보자. 실제의 해바라기 모습도 약간 변형되었고, 색조도 실제와 조금 다르며 물감을 덕지덕지 발라 어떤 곳에서는 붓자국도 볼 수 있다. 이 그림에서 해바라기의 꽃잎을 보는 감상자는 그 꽃잎의 색이 실제의 색과 다르지만 그래도 그 노란색이 해바라기 꽃잎의 색을 전달하고 있다는 것을 알 수 있다. 이 경우에 그 노란색은 해바라기 꽃잎의 색조를 전달하는 매체로 기능하면서도 그 자체의 존재를 드러내기에 부분적으로 투명한 매체이다.

다시 며칠이 지난 어느 날 밤 만취한 오 화백이 갑자기 영감에 사로잡혀 화폭 위에 마구 물감을 칠해 추상화를 그렸다고 가정해 보자. 일상적 대상의 모습이 나타나지 않은 이 그림에 우연히 앞의 두 작품에서 쓰였던 같은 색조의 노란색이 있다고 가정하자. 감상자는 이 경우에 그 노란색을 통해 무엇을 볼 수 있는가? 당연히 이 그림은 해바라기를 그린 그림도 아니고 또 다른 일상적 대상을 그린 것이 아니기에 아무것도 볼 수가 없다. 그가 볼 수 있는 것은 노란색 자체뿐이다. 이 경우에 그 노란색은 매체로서 어떤 대상의 색도 전달하지 않으므로 완전히 불투명한 매체다.

매체에 대한 세 가지 구별을 노래에 한번 적용해 보자. 노래의 가사는 가수의 음성을 통해 우리에게 전달된다. 우리가 어떤 가수가 그 노래를 부르는가에는 전혀 신경을 쓰지 않고 노래의 가사에만 집중한다면, 가수의 역할은 아무것도 없기에 가수의 목소리나 창법은 투명한 매체가 될 것이나, 실제로 이런 일은 불가능하다. 우리는 노래의 가사와 함께 가수의 목소리와 창법에도 신경을 쓰는데, 이런 경우 가수의 목소리나 창법은 가사를 전달하는 부분적으로 불투명한 매체이고, 이것이 실제로 우리가 노래를 듣는 일반적인 상황이다. 매체로서의 가수의 목소리나 창법이 완전히 불투명해서 우리에게 아무것도 전달하지 않는 경우란 그것이 전달하는 노래 가사의 의미를 우리가 모르는 경우이다. 우리가 모르는 외국어 가사의 경우에 그 가사의 의미를 알 수 없기에 우리는 가수의 목소리와 창법밖에 신경 쓸 수 있는 것이 없다. 우리는 오페라 아리아나 많은 경우 대부분의 팝송에서 그저 그 노래를 부르는 가수의 목소리를 즐기고 있는 것이다.

우리는 매체란 무엇인가 의미 있는 것을 전달하는 수단이라고 하였다. 한국어를 전혀 모르는 외국인 학생이 내 강의실에 들어와 강의를 듣고 있다면, 그(녀)는 내 강의의 내용을 전혀 이해하지 못할 것이다. 다른 학생들이 내 강의를 듣고 이해하는 것은 그들이 한국어를 알기 때문이며, 이때 한국어는 내가 말하고자 하는 바를 학생들에게 전달하는 수단이다. 한국어를 모르는 외국인 학생에게 한국어는 아무런 의미도 전달하지 않는 완전히 불투명한 매체이고, 그 학생은 단지 그(녀)에게는 의미가 없는 나의 목소리만을 듣고 있는 것이다. 이 경우에 내가 말한 한국어는 원래의 목적인 의미의 전달이란 역할을

하지 못하고 있다. 그 학생이 내 강의를 열심히 듣고 있다면 그(녀)는 내가 내는 목소리를 통하여 전달되는 의미에 집중하는 것이 아니라 전달의 수단인 매체에만 주의를 기울이는 것이다. 앞에서 예를 든 오화백의 구상화에서도 우리는 그 노란색을 통하여 전달되는 바, 즉 그것이 의미하는 바가 해바라기 꽃잎이라는 것을 파악한다. 그리고 그 색이 해바라기 꽃잎이라는 의미를 전달하고 있다는 것을 알았기에 그저 그 노란색 자체에만 주의를 기울이는 것이 아니다. 반면 추상화에서의 그 노란색은 어떤 대상의 모습도 전달하지 않기에 아무런 의미가 없고, 우리는 노란색 자체에만 주목할 수밖에 없다. 노래의 경우에도 가사는 의미를 가지고 있으며, 우리는 가수의 목소리를 통해 그 의미를 전달받는다. 그러나 우리가 모르는 외국어 가사인 경우에 가수의 목소리는 단지 의미 없는 소리일 뿐 의미를 전달하는 수단이 아니다. 따라서 이 경우에 가수의 목소리는 의미를 전달하는 수단으로서의 매체의 역할을 하지 못하고 있다. 그리고 이러한 상황은 우리가 기악음악을 듣는 경우에도 성립한다. 우리는 악기의 소리만을 듣고 즐기지 그 소리의 의미를 파악하려 하지 않는다. 왜냐하면 피아노로 도, 레, 미를 친다고 해서 그 각각의 음이 어떤 의미를 가지는 것은 아니며, 이는 다른 악기의 경우에도 마찬가지이기 때문이다. 마치 모르는 외국어 노래의 경우, 가사의 의미와 상관없이 가수의 목소리만을 즐기는 것처럼, 기악음악의 경우에도 우리는 각 악기가 만들어 내는 소리만을 즐기는 것이다.

수단으로서의 매체와 목적으로서의 매체

우리가 기악음악의 경우에 소리만을 즐긴다는 사실은 별로 놀라운 일이 아니다. 왜냐하면 기악음악의 소리는 의미를 지닐 수 없기에 우리가 음악을 즐긴다는 것은 소리 자체에 집중하는 것이기 때문이다. 우리가 교향곡, 협주곡, 실내악, 독주곡을 감상할 때 우리는 악기들이 내는 소리와 그 소리들 사이에 성립하는 관계, 즉 소리의 구조를 즐기는 것이다. 그리고 우리는 훌륭한 음악작품을 가치 있는 것으로 여긴다. 그렇다면 그림은 어떠한가? 그림의 매체인 물감도 완전히 불투명한 매체로서 작용하는 경우에, 물감 자체와 그것들 사이의 관계밖에 우리가 감상할 수 있는 것이 없다는 것을 보았다. 그러나 기악음악과 달리 많은 경우에 사람들은 추상화를 별로 좋아하지 않는다. 우리가 앞에서 보았듯이 그림을 전혀 모르는 사람은 "이것도 그림이냐?" 하고, 이 정도는 아니라고 해도 추상화를 즐기는 사람은 별로 많지 않은 것 같다. 그렇다면 추상화가 가치 있다고 주장하는 사람들은 어떤 근거로 그런 주장을 펼치는가?

우리는 매체가 원래의 목적인 의미의 전달을 멈추고, 그 자체에 우리의 주의를 요구하는 경우에 완전히 불투명해진다는 사실을 보았다. 그리고 예술에 관한 논의에서 완전히 불투명한 매체를 **순수한 매체**라고 한다. 어떤 사람들은 음악이 순수한 예술이고 다른 예술들은 음악의 상태를 동경한다고 말한다. 이때 음악이 순수한 이유는 그것이 어떠한 의미도 전달하지 않고 그 자체에만 우리의 주의가 집중되기를 요구하기 때문이다. 그림의 역사도 이러한 방향으로 발전하였음을 알 수 있다. 처음에는 단순 모방론에 따른 고지식한 재현이

었다가, 보다 지성적인 본질의 모방을 추구하고 더 나아가 감정을 표현하기 위해 형태의 왜곡과 과장된 색채의 사용 등 점차 매체로서의 물감이 강조되는 방향으로 발전하여, 결국 매체 자체만에 주의 집중을 요구하는 추상화가 대두된 것이다. 추상화에서 물감은 완전히 불투명하기 때문에 우리는 추상화를 감상하면서 물감 자체밖에 주목할 것이 없다. 이제 추상화에 이르러서는 그림의 경우에도 음악과 같은 순수함을 갖게 된 것이다.

그런데 매체가 완전히 불투명하다는 것이 왜 순수한 것인가? 앞의 예들에서 짐작할 수 있듯이 아마도 그 이유는 매체가 전달의 수단으로서의 역할을 멈추고, 그 자신에게 우리의 주의가 집중되기를 요구하기 때문일 것이다. 그런데 매체가 원래의 목적인 의미의 전달을 멈추는 것이 얼마나 긍정적인 일이기에 순수하기까지 해야 되는가?

그림에서 매체로서의 물감의 역할을 생각해 보자. 추상화가 나오기 전까지 그림은 대상의 모습을 다시 나타내는 것이 그 목적이었고, 물감은 그 목적을 실현하기 위한 수단이었다. 그림의 목적이 재현인 이상, 물감은 완전히 투명하든가 또는 부분적으로 투명하여, 그림의 목적인 재현을 위한 수단이었다. 그러나 추상화의 경우에 물감은 이제 그러한 목적에 기여할 수가 없기에 그 자체가 가장 중요한 것이 되며, 그 자체가 목적이 된다. 그런데 어떤 것이 수단이었다가 목적이 되는 것이 어떤 면에서 그렇게 좋아서 순수하게 된다는 말인가?

우리는 1장에서 수단과 목적의 위계를 살펴보았다. 수단은 항상 목적을 성취하기 위한 방편이기에 그 자체로는 중요하지 않고, 항상 대체가 가능하다. 갑수가 시내의 약속 장소에 나가야 한다면, 그

곳까지 가는 교통편은 여러 가지가 있을 수 있고, 그중에 어떤 것을 타고 갈 것인가는 다른 사정에 달려 있다. 급하면 지하철이 좋을 것이고, 시간이 남는다면 버스를 타고 창밖의 시내 풍경을 즐길 수도 있다. 그림의 경우에도 재현을 위해 물감을 사용하여 유화를 그릴 수도 있지만, 연필 스케치를 그려도 되고 펜화나 파스텔화를 그려도 된다.

이제 갑돌이와 갑순이 사이의 연애를 생각해 보자. 갑돌이는 갑순이를 정말 사랑하지만 갑순이는 시큰둥하다. 그래도 갑순이가 갑돌이를 만나는 것은 따로 다른 남자가 있는 것도 아니고, 또 혼자 지내자니 심심해서다. 한마디로 갑돌이는 갑순이에게 심심풀이 땅콩 같은 애인인 셈이다. 왜냐하면 갑순이에게 갑돌이는 완전히 만족스럽지는 않지만 무료한 시간을 효과적으로 보낼 수 있는 수단이기 때문이다. 물론 이런 경우, 갑순이에게 이상형인 남자가 나타난다면 갑순이는 갑돌이를 그 즉시 차 버리고 새로운 애인에게 올인할 것이다. 왜냐하면 새로운 애인과 함께하는 시간이, 갑돌이와 함께하는 시간보다 훨씬 즐거울 것이기 때문이다. 즐거운 시간을 보낸다는 갑순이의 목적에 갑돌이는 그 목적을 성취하는 하나의 수단이지만, 새로운 애인에 비해서는 열등한 수단이기에 얼마든지 대체될 수 있다. 왜냐하면 갑돌이는 그 자체로 갑순이에게 귀중한 존재인 것이 아니기 때문이다. 그런데 갑순이가 갑돌이를 만나면서 그를 알게 되면 알게 될수록 그의 새로운 면모를 발견하게 되어 그에게 홀딱 빠지게 되었다고 가정해 보자. 이제 갑순이에게 갑돌이는 더 이상 수단이 아니고 목적이다. 그 이전에는 갑순이에게 갑돌이는 함께 밥 먹고, 영화 보고, 커피를 마시며 잡담하는 수단이었다. 더구나 그 모든 경비를

갑돌이가 감당해 왔다고 해 보자. 과거엔 그만한 경비를 지불하기만 한다면 다른 사람이 그 자리에 있었다고 해도 갑순이에게 크게 문제가 되지 않았을 것이다. 왜냐하면 갑돌이는 심심풀이 땅콩 같은 애인일 뿐 그 자체로 매력적인 사람은 아니었기 때문이다. 그러나 이제는 갑순이에게 갑돌이를 만나는 것 자체가 중요한 일이 되었다. 갑돌이네 집이 갑자기 망해서 갑돌이가 더 이상 데이트 경비를 지불할 능력이 없다고 해도, 갑순이는 기꺼이 그녀의 지갑을 열 것이다. 그가 어떤 것에도 돈을 쓸 형편이 아니어서 그냥 하염없이 거리를 걸으며 데이트를 한다고 해도 갑순이는 갑돌이와 함께 있는 것 자체가 좋기에 기꺼이 그렇게 할 것이다. 이제 갑돌이는 갑순이에게 더 이상 무료한 시간을 보내기 위한 수단이 아니다. 갑돌이는 갑순이에게 그 자체가 목적인 진정한 애인이 된 것이다. 갑돌이는 갑순이에게 어떤 다른 것을 위한 수단이 아니기에 갑순이의 주의는 갑돌이 자체에 집중된다. 갑돌이는 갑순이의 진정한 애인이기에, 갑순이는 갑돌이의 가난한 가정 사정 때문에 그녀의 사랑을 포기하지 않을 것이다. 우리는 지금의 갑순이의 사랑을 순수한 사랑이라고 부를 것이며, 그런 사랑을 가치 있다고 여긴다.

어떤 것이 수단의 역할을 하는 것이 아니라, 그 자체가 목적이 될 때 그것을 순수하다고 하고 가치 있게 여긴다면, 이를 그림에 적용해 보자. 전통적인 관점에서 그림은 그림 그 자체가 아닌 다른 어떤 것을 재현하는 수단이었다. 그것이 우리의 주의를 끈다 해도 수단으로서의 역할 때문이었지, 다른 이유는 없었다. 그러나 이제 추상화로 넘어오면서 그림은 재현이라는 목적에 봉사하기를 멈추고 그 자체에

주목하기를 요구한다. 이제 그림은 어떤 대상의 모습을 전달하는 것이 아니다. 우리가 화폭 위의 물감밖에 주목할 것이 없다면, 그림은 **이차원의 평면 위에 있는 물감(들) 그 자체**가 되어야 한다. 그리고 그것은 순수하기에 가치가 있다. 이러한 사고방식은 추상화가 본격적으로 대두하기 시작한 20세기 이래 현대미술을 옹호하는 논리가 되었다.

도구적 가치와 본유적 가치

여기서 **도구적 가치**와 **본유적 가치**를 구별해 보자. 도구적(道具的, instrumental) 가치란 어떤 것이 수단으로서 가지는 가치이다. 갑돌이가 갑순이의 심심풀이 땅콩 애인이었을 때에도 갑돌이는 갑순이에게 가치 있는 존재였다. 왜냐하면 갑돌이가 없었다면 갑순이는 심심했을 테니 말이다. 그러나 이때 갑돌이가 가지는 가치는 수단으로서의 가치일 뿐, 갑돌이 자체가 가치 있는 것은 아니다. 갑돌이가 아닌 다른 사람이라도 그녀와 함께 재미있게 시간을 보내 줄 수 있다면, 그 남자도 갑순이에게 필요한 사람이기 때문이다. 즉 수단으로서의 가치는 그것이 성취하려는 목적 때문에 가지게 되는 가치이고, 그러한 가치만을 가지는 것은 항상 더 효과적인 다른 수단으로 대체될 수 있다. 수단으로서의 가치의 근거는 그 자체에 있는 것이 아니라 그것이 성취하려는 외부의 목적으로부터 오는 것이기에, 도구적 가치를 **외재적**(外在的, extrinsic) 가치라고도 부른다. 반면 갑돌이가 갑순이의 진정한 애인일 때에 갑돌이가 가지는 가치는, 갑돌이가 갑순이를 위해 할 수 있는 행위에 있는 것이 아니라 갑돌이 자체에 있다. 이제 갑돌이

라는 사람 자체가 갑순이에게 소중하고 가치 있다. 이때 갑돌이가 가지는 가치는 갑돌이 자체, 즉 갑돌이 안에 있기에 그러한 가치는 본유적(本有的, inherent)이고 **내재적**(內在的, intrinsic)이다.

우리는 1장에서 수단과 목적의 위계를 논하였다. [출석 → 수강 → 학점 → 졸업 → 취직 → … → 행복]의 관계에서 하위에 있는 것은 상위에 있는 것의 수단이기에 항상 외재적인 가치를 가진다. 그러나 그 상위의 것도 다시 그 위의 것에 대해서는 수단이기 때문에, 이것 또한 외재적 가치를 가질 뿐이다. 그러나 가장 상위에 있는 행복은 그것을 수단으로 삼는 상위의 것이 없기에, 만일 가치를 가진다면 그 자체에 있을 것이다. 행복의 경우에 "왜 너는 행복하게 살려고 하느냐?"는 질문에 답이 없다면, 그것은 그러한 믿음이 너무나 당연하기에 그 이유가 없는 것이다. 어떤 믿음이 이유가 없다는 것은 그 믿음에 따른 행위가 수단으로서 성취하려는 목적이 없다는 말과 같다. 평범한 학생이 강의에 출석을 하겠다고 생각한다면, 그 이유는 수업을 들으려 하기 때문이며, 이때 수강은 출석의 이유이자 목적이다. 그러나 우리가 걱정하는 그 젊은이가 강의실에는 앉아 있는데 그 이유를 모르고 있다면, 이때 그의 행위에는 목적이 없는 것이다. 그리고 그 경우 그의 행위가 어떤 가치를 가지고 있다면, 그것은 그 행위의 목적으로부터 나올 수 없기에 그 자체에 있어야 할 것이다. 다시 평범한 경우에 출석이 수강이라는 목적을 성취하기 위한 수단이라면, 행복하게 사는 것은 무엇을 위한 수단인가? 보통의 경우 우리는 행복하게 사는 것보다 더 중요한 다른 것(목적)이 없으며 그 자체로 중요하다고 생각한다. 수단과 목적의 위계에서 맨 위의 자리를 차지

하는 행복은 아래에 있는 모든 것의 목적이며, 그 가치는 그 자체에 있어야만 한다. 우리는 행복이 그 자체에 본유적으로 가치를 가지고 있기에 내재적 가치를 가지고 있다고 생각한다.

우리가 대상이 가지는 가치를 외재적인 것과 내재적인 것으로 구별한다면, 우리 주변의 대상들은 어떤 가치를 가지는가? 지금까지 우리는, 어떤 것이 수단으로서 가지는 가치는 외재적 가치이고 그 자체로 가치 있는 것이 아니라는 점을 보았다. 그리고 우리의 위계에서 행복을 제외하고는 전부 수단으로서의 가치를 가지는 것을 보았다. 따라서 아마도 우리 주변의 대상들 대부분이 외재적 가치를 가지고 있다고 유추할 수 있다. 우리는 일상생활을 하면서 마주치는 수많은 대상들을 수단으로서 이용한다. 출근을 하기 위해 전철을 타고, 정신을 맑게 하기 위해 커피를 마시며, 계약을 성사시키기 위해 바이어를 만난다. 여기에서 "…을 위해"라는 수식어가 적용될 수 있는 대상은 전부 어떤 목적을 성취하기 위한 수단이기에 외재적 가치를 가질 뿐이다. 앞의 예문에서도 볼 수 있듯이 여기에는 사물뿐 아니라 사람도 포함된다. 출근을 위한 수단이 전철이듯이 우리가 사회생활에서 마주치는 수많은 사람들도 거의 전부 어떤 목적을 위한 수단일 뿐이다. 아침에 내가 산 커피를 판 사람도 내가 커피를 마시기 위한 수단이며, 점심을 먹을 때 잠시 정겹게 이야기를 나눈 식당의 종업원도 내가 점심을 먹기 위한 수단이다. 날씨가 추워지면 추위를 막기 위한 수단으로 외투를 이용하듯이, 나는 사물뿐만 아니라 사람들을 이용하며 사회생활을 하고 있는 것이다.

이 말에 어떤 독자는 거부감을 느낄 수도 있다. "내가 사람을

이용하다니, 나는 그렇게 하지 않는다"라고 생각할지도 모르겠다. 그러나 필자가 사람을 수단으로서 이용한다고 말한 것은 사실을 지적한 것일 뿐이다. 대상을 수단으로서 대하지 않는다는 것이 어떤 함의를 가지는가? 대상이 수단이 아니라 목적 그 자체라는 말은, 마치 갑순이가 진짜 애인으로서 갑돌이를 대하는 태도와 같다. 우리가 일상 생활에서 만나는 사람들 모두에게 이런 태도를 취할 수 있는가? 대상을 수단으로서 대한다는 것은 그 대상의 한 측면에만 주목한다는 뜻이다. 아침에 탄 전철이 신형이었던가, 구형이었던가? 아마도 많은 경우에는 생각나지 않을 것인데, 왜냐하면 나는 그것에 신경을 쓰지 않았기 때문이다. 내가 신경 쓴 것은 전철이 제시간에 와서 제때에 목적지에 닿는가였으며, 이것이 내가 그 전철을 이용한 목적이었기 때문이다. 우리가 집에 가기 위해 정류장에서 버스를 기다리는 경우를 생각해 보자. 저 멀리에서 버스가 다가오고 있을 때, 우리는 버스의 무엇을 보는가? 당연히 버스 앞에 쓰인 노선 번호를 본다. 그리고 첫 자리부터 다르다면 우리의 고개는 다시 돌아가 더 이상 그 버스를 보지 않는다. 그리고 우리는 번호 이외의 다른 것에는 신경 쓰지 않는다. 그 버스가 새 차인지 오래된 차인지, 무슨 색을 칠했는지, 어느 회사에서 나온 버스인지 등은 우리의 관심사 밖이다. 왜냐하면 우리의 목적은 집에 가는 것이기에 문제의 버스가 그 목적을 수행할 수 있는가만이 우리의 관심사이기 때문이다. 우리가 수단으로서의 대상에 주목할 때, 그 주목의 초점은 주어진 목적을 성취하기 위한 수단의 측면뿐이다. 다시 전철의 예로 돌아가서, 그 전철의 객실 안에서 내가 본 사람들의 얼굴이 어떻게 생겼던가? 아마도 오늘은 멋진 사람을 보

지 못했기에 아무 기억도 없을 것이다. 나는 틀림없이 그 객실 안에서 주변의 많은 사람들을 보았지만, 그들은 나와 아무 관계도 없기에, 즉 수단도 목적도 아니기에 어떤 관심도 두지 않았고, 그래서 지금 기억하려면 아무것도 생각나지 않는 것이다.

수단으로서의 대상에는 그 목적에 따른 한 측면에 우리가 주목한다면, 대상이 목적 그 자체인 경우에 우리는 어디에 주목하는가? 갑순이는 그녀의 진정한 애인이 된 갑돌이의 어떤 측면에 주목하는가? 갑돌이가 심심풀이 땅콩 같은 애인이었을 때 그녀의 관심사는 갑돌이의 경제력과 그가 얼마나 그녀를 재미있게 해 줄 수 있는가였다. 그 외의 면은 그녀와 아무 상관없는 일이기에 신경 쓰지 않았다. 그러나 이제 그녀는 갑돌이에게 홀딱 빠졌고, 갑돌이를 위해 무엇이든지 할 수 있다고 생각한다. 그렇다면 그녀가 신경 쓰고 주목하는 것은 갑돌이 그 자체이기에, 갑돌이의 모든 면이라고 할 수 있다. 대상 그 자체에 주목한다는 것은 그 대상의 모든 면에 주목하는 것이다.

그렇다면 우리가 그러한 태도로 대하는 사람은 매우 한정되어 있을 것이다. 우리가 사회생활에서 만나는 모든 사람마다 그 사람의 모든 면에 주의를 집중한다면, 우리의 뇌는 정보의 과잉으로 폭발하여 미쳐 버릴 것이다. 필자의 수업을 들었던 학생들이 시험준비를 하기 위해서는 시간 중에 노트 필기한 내용을 열심히 외우고 이해하려는 것으로 족하지, 내가 어떤 사람이고 무엇을 생각하고 내 가족이 누구인지까지 알려고 한다면 오히려 내가 그 학생을 걱정할 것이다. 그 (녀)는 시험을 잘 본다는 목적에서 벗어나는 엉뚱한 일로 시간과 노력을 낭비하고 있는 것이며, 만일 다른 모든 일들도 그런 식으로 처리

한다면 인간의 한계를 넘는 것을 시도하고 있는 것이다. 필자의 수업을 들었던 학생에게 나의 존재는 학점을 따기 위한 수단이었으며, 그 이상의 존재가 되기를 내가 학생에게 요구한다면 그것은 내가 이상한 것이다. 마찬가지로 나도 학생들을 내 수업을 듣는 학생 이상으로 간주하여 특별한 관심을 보인다면, 나의 선의는 곡해되어 학내에 이상한 소문이 돌았을 것이다.

우리가 만나는 모든 사람을 목적으로 대할 수 없으며 또 그것이 당연하다면, 우리가 그 자체가 가치 있기에 온갖 주의와 관심을 기울이는 사람은 아마도 우리의 가족, 진정한 친구 그리고 진정한 애인 정도일 것이다. 나의 자식들이 아버지를 돈을 벌어 가족을 부양하는 수단으로 간주한다면, 이제 더 이상 그 일을 할 수 없는 나보다 그 일을 더 잘 할 수 있는 다른 사람을 아버지로 모실 수도 있다. 만약 그런 일이 일어난다면, 나는 인생을 헛살았다고 한탄하며 절망에 빠져 부끄러워할 것이다. 왜냐하면 우리에게 가족은 어떤 일을 수행하기 때문에 소중한 사람인 것이 아니기 때문이다. 우리에게 가족, 친구, 애인은 그 자체로 가치 있는 사람들이기에 우리는 우리 자신을 희생하면서까지 그들에게 헌신할 수 있다.

그렇다면 행위의 경우에는 어떠한가? 앞에서 든 위계의 연속에서 우리가 하는 모든 행위는 어떤 목적을 위한 수단이었다. 그리고 우리가 일상적으로 하는 행위도 대부분은 어떤 것을 위한 수단이다. 몸무게를 줄이기 위해 수영을 한다면, 수영은 수단으로서 가치가 있다. 그런데 등산이 수영보다 몸무게를 줄이는 데 더 효과적이라면, 나는 기꺼이 수영을 그만두고 등산을 시작할 것이다. 왜냐하면 몸무

게를 줄인다는 목적에 더 효과적인 수단을 선택하는 것이 합리적이기 때문이다. 그러나 어떤 사람들에게는 등산이 그 자체로 가치 있다. 그들은 설사 등산이 건강에 해롭다고 해도 등산 자체를 좋아하기에 등산을 계속할 것이다. 일반적으로 말해 우리가 취미활동이라고 부르는 행위들은 어떤 목적 때문에 행하는 것이 아니다. 그 자체가 좋기 때문에 그것을 한다면, 그러한 행위들은 내재적 가치를 가진다고 할 수 있다.

사물들의 경우는 어떠한가? 앞에서 든 여러 예들에서 사물들은 수단으로서의 가치를 가졌다. 우리는 출근하려고 전철을 타며, 추위를 피하기 위해 외투를 걸친다. 그러나 어떤 경우에는 그 자체만으로도 가치를 가지는 사물이 있다. 소위 마니아라는 사람들에게 대상은 그 자체로 가치를 가지고 있는 것이다. 자동차 마니아는 거금을 들여 포르셰를 사서는 닦고, 조이고, 기름 쳐서는 고이 모셔 둔다. 다른 사람들에게 그 차는 신나게 달리는 수단이겠지만, 그에게는 그 자체로 가치가 있어 고이 모셔 두고 감상해야 할 존재다. 그것은 달리기 위한 수단이 아니라 그 자체가 목적이기에 내재적 가치를 가진다. 수집광들에게도 수집의 대상은 어떤 목적을 위한 수단이 아니다. 우표 수집의 경우 우표는 편지를 부치는 수단이 아니라, 그 자체로 모셔 두고 보관해야 될 대상이다. 음반 수집광은 희귀한 음반을 통해 음악을 듣는 것이 목적이 아니라 그 음반을 소유하고 있다는 사실 자체에 가치를 둔다.

우리가 수단이 아니라 목적으로서 대하는 가장 전형적인 대상은 예술작품이다. 예술작품을 감상할 때 우리는 어떤 목적을 가지지

않는다. 우리는 음악을 감상하며 "왜 이 음악을 듣지?"라는 질문을 하지 않는다. 그 질문에 답이 있다면, 그것은 그 음악을 듣는 이유이며 곧 그 음악을 듣는 목적이기도 할 것이다. 그러나 그 질문에 대한 우리의 대답은 "그냥, 좋아서"다. 이에 대비하여 국문학과 강좌의 숙제로서 소설을 읽는 경우를 생각해 보자. 이 경우에 나는 그 소설의 구성을 파악하라는 숙제를 해야 한다는 목적이 있다. 음대의 강의를 듣다가 악곡을 분석하라는 숙제를 하기 위해 음악작품을 감상해야 하는 경우도 어떤 목적 때문에 음악을 듣는 경우이다. 전람회를 보고와서 감상문을 제출하라는 숙제 때문에 그림을 보고 있는 학생의 경우도 마찬가지이다. 그러나 이러한 경우들은 특수한 경우이고, 일반인들이 예술작품을 감상하는 것은 그냥 그것을 즐기기 위한 것이다. 즉 일반적인 감상의 경우 예술작품은 다른 목적을 위한 수단이 아니기에 그 자체가 목적이며, 그 자체가 소중하기에 우리는 예술작품의 모든 면에 주의를 기울인다.

예술의 자율성

예술은 그 자체가 목적이기에 내재적 가치를 가진다는 말은 예술이 다른 어떤 것을 위한 수단으로 쓰여서는 안 된다는 뜻이다. 예술은 그 시초에는 항상 다른 어떤 것을 위한 수단으로서 기능하였다. 고대사회의 음악은 제의에서 가사를 싣는 수단이었고, 춤 또한 의식의 일부로 행해졌다. 그림도 재현을 위한 수단이었다. 예술이 애초에는 그 자체가 아닌 다른 것을 위한 수단으로 이용되었다는 것은, 예술이 항상 그것이 봉사하는 목적에 구속된다는 뜻이다. 그렇다면

예술이 수단이 아니라 그 자체가 목적이 되었다면, 예술은 이제 그 자체가 아닌 다른 것으로부터 간섭받지 않게 되었다는 의미가 된다. 처음으로 이러한 상태에 도달한 예술이 음악이었다. 음악은 17세기에 들어서부터 더 이상 교회의 의식을 위해서만 있는 것이 아니라 본격적인 감상을 위하여 작곡되고 연주되었다. 따라서 음악은 그 자체가 목적이 되었으며, 순수한 예술로서의 지위를 획득하였다.

음악의 뒤를 이어 다른 예술의 장르들도 음악의 순수한 상태를 추구하기 시작하였고, 이러한 운동이 사회적으로 인정받아 공인된 상태에서 예술은 자율성(自律性)을 획득하였다. 우리는 이를 19세기 후반의 '예술을 위한 예술(art for art's sake)' 운동에서 찾아볼 수 있다. 이 운동은 예술이 다른 무엇을 위한 것이 아니라 예술 자체를 위한 것이어야만 한다고 주장한다. 예술이 다른 것에 의해 구속되어서는 안 된다면, 예술을 다스리는 것은 예술 자체이기에 예술은 자율성을 획득하게 된다. 이러한 생각은 오늘날 우리의 생각이기도 하다. 내가 화가라면 나는 어떤 그림을 그려야 하는가? 내가 작가라면 어떤 소설을 써야 하는가? 대부분의 사람들은 "내가 그리고 싶은 그림을 그리고, 내가 쓰고 싶은 소설을 쓰면 된다"고 대답할 것이다. 나는 예술가이기에 어떤 간섭도 받지 않는다는 생각이다. 그러나 중세까지의 예술가들은 그들이 하고 싶은 예술을 마음대로 했던 것이 아니며, 오늘날까지도 사회주의국가의 예술가들에게는 그들이 의무적으로 해야 할 일이 있다. 그들에게 있어서 예술은 이상적인 사회주의체제의 구축을 위한 수단으로서 인민들을 계몽하고 격려하여야 하기 때문이다. 그렇다면 예술이 자율적이라는 생각은 19세기 이후의 자본주의사회

에서 확립된, 비교적 짧은 시기와 한정된 영역에서 유효한 사고방식이다.

　　그렇다면 그 당시 왜 이런 운동이 일어나게 되었을까? 역사적인 관점에서 보면 그때에 유행했던 도덕주의에 대한 반발이 가장 큰 요인이었다. 디킨스(Charles John Huffam Dickens, 1812-1870)의 소설처럼 대부분의 19세기 유럽 소설이 권선징악적인 내용을 가진 것에 반발하여, 예술은 어떤 내용을 가져도, 심지어 일부러 퇴폐적인 내용을 가져도 상관없다는 유미주의(唯美主義)가 득세하기 시작하였다. 다른 주요한 요인은 우리가 낭만주의를 논하면서 살펴본 반이성주의와 18세기 산업혁명 이후에 성립한 부르주아 사회이다. 17세기 이래 이성을 강조하여 인간의 지성이 사회를 개혁할 것이라는 계몽주의의 보급과 눈부신 발전을 이룩한 자연과학에 대한 맹신은 감정의 표현이라는 예술로부터의 반발을 불러일으켰다. 또 산업혁명으로 자본가가 사회의 지배층이 되면서 수단과 목적의 관계에서 효율성(유용성)만을 추구하는 부르주아의 사고방식이 사회를 지배하게 되었으나, 예술은 이를 수용할 수 없었다. 결국 사회를 지배하는 주요 이념에 대해 반발한 예술은 사회와의 관계를 단절할 수밖에 없었고, 이에 따라 사회의 지배를 받지 않게 되었기에 자율성을 획득할 수 있었던 것이다. 필자가 어렸을 때에는 딸이 화가나 음악가에게 시집을 간다면 집에서 적극 말렸는데, 그 이유는 예술가는 경제력이 없어 딸을 고생시킬 것이라는 걱정 때문이었다. 자기가 마음대로 그리고 싶은 것을 그리는 화가는 예술이 자율적이라는 것을 보여 주기는 하겠지만, 그러한 그림을 사 줄 고객이 없다면 경제적으로 가난할 수밖에 없게 될 것이다.

그가 돈을 벌고 싶다면 고객이 원하는 그림을 그려야 할 것이지만, 이는 예술의 자율성을 포기하는 부끄러운 일로 여겨졌다. 우리는 17세기 이래 이성의 강조와 이에 따른 계몽주의를 모더니즘이라고 부르는데, 예술에서의 모더니즘(modernism)은 이러한 생각과 정반대되는 반계몽주의, 반부르주아의 경향을 가리키는 용어이다. 독자가 현대 예술에 대한 논의에서 '포스트모더니즘(post-modernism)'이라는 단어를 접했다면, 포스트모더니즘은 현대가 모더니즘의 이성 중심적 경향을 넘어섰기에 어떤 새로운 사고방식이나 태도가 요청된다고 주장하는 입장이다.

　'모던(modern)'이라는 단어는 "새로운, 최신의, 현대의"라는 의미이기에, 사실 어느 시대에나 적용될 수 있는 애매한 의미를 가지고 있다. 어느 시대를 살았던 사람들에게도 그들의 당대가 가장 새로운 시대이기 때문이다. 그럼에도 불구하고 역사적으로 17, 18세기에 이 단어가 특히 강조되었기에, 우리는 이 시기의 사유방식을 모더니즘이라고 부른다. 그러나 우리는 형식론의 예술 이론으로서 모더니즘이라는 용어를 사용하기도 한다. 특히 20세기 중반 이후 미국에서 유행한 추상표현주의의 그림들을 설명하는 미술 이론을 좁은 의미에서 모더니즘이라 부르기도 하고, 넓게는 20세기 이후 서구 예술 전반을 모더니즘이라고도 부른다. 20세기 이후의 추상적인 그림의 경향을 '아방가르드 예술'이라고도 부르는데, '아방가르드(avant-garde)'란 원래 군사용어로서 본대에 앞선 전위부대 또는 척후병이란 의미다. 예술에서는 과거에 반발하는 새로운 경향의 예술을 의미하기에 '전위예술(前衛藝術)'로 번역된다. 따라서 모더니즘이란 말은 그것이 쓰인 문

맥에 따라 알맞게 해석되어야 하는 단어다.

예술의 자율성에 대한 비판

우리는 예술이 그 자체가 목적이기에 다른 것에 구속되지 않으며, 따라서 자율적이라는 논리를 살펴보았다. 그러나 이런 생각이 옳은지를 한번 생각해 보자. 오늘날 우리는 예술이 그 자체로 가치 있고, 따라서 다른 것에 구속되어서는 안 된다는 서양의 사고방식에 젖어 있기 때문에 그러한 주장이 너무나 당연하게 들린다. 그러나 우리는 어떤 것이 그 자체가 목적이어서 수단이 되어서는 안 된다는 예로 진정한 애인으로서의 갑돌이의 경우를 들었다. 칸트의 도덕률에서도 사람을 목적으로 대하지 수단으로 대해서는 안 된다는 주장이 있다.

그러나 우리가 본유적 가치를 인정해야 할 존재에 사물이 포함되는가? 우리는 물감이 수단으로서의 매체가 아니라 그 자체가 목적이 되는 과정을 살펴보았는데, 이 과정에서 우리는 물감을 의인화한 것이다. 물감이 우리에게 자기를 수단으로 대하지 말고, 목적으로 대해 달라는 요구를 추상화에서 수용한 것이다. 우리는 사람이 그러한 요구를 한다면 당연하다고 생각할 것이다. 갑순이가 자기를 심심풀이 땅콩 같은 애인으로, 무료한 시간을 보내기 위한 수단으로 취급한다는 것을 알게 된 불쌍한 갑돌이가 갑순이에게 "제발, 나를 있는 대로 봐 줘!"라고 부탁할 때, 갑돌이는 그 자신을 수단으로 대하지 말고 그 자체로 대해 줄 것을, 즉 목적으로서 대해 줄 것을 애원한 것이다. 이러한 생각이 사물에게도 적용될 수 있을까?

여기서 '예술작품'이라고 번역되는 영어 'a work of art' 또는 'an artwork'를 생각해 보자. 우리말의 '작품(作品)'에도 사람이 만든 것이라는 의미가 있고, 영어에서도 'work'에는 사람이 일한 결과물이라는 의미가 있다. 우리말 '예술작품'이라는 단어에는 그렇게 사람이 만든 것인데 예술에 속한다는 의미가 더해지며, 영어 'a work of art'도 사람이 일해서 만든 것인데 기술(art)에 의해 만들어진 것이라는 의미가 더해진 것이다. 사람이 일해서 만든 것에는 어떤 것들이 있는가? 아마도 우리 주위의 모든 인공물이 해당될 것이다. 우리가 그것들을 왜 만들었는가? 대답은 당연히 "우리가 쓰려고 만들었다"라면, 그것들은 수단이지 그 자체 목적일 수 없다. 앞에서 우리는 마니아들의 경우에는 사물이 수단이 아니라 목적이라고 언급하였지만, 그들은 예외적인 경우이지 모든 사람이 그런 것은 아니다. 우리는 편지를 부치기 위해 우표를 사용하며, 속도감을 느끼기 위해 포르셰를 탄다.

그렇다면 예술작품도 사람이 만들었는데, 왜 다른 인공품들과는 달리 우리가 사용하기 위한 수단이 아니라 그 자체에 가치가 있어야 하는가? 예술작품도 사람이 공들여 만든 것이라면 틀림없이 어떤 것에 기여하려고, 아마도 인간의 복지에 기여하려고 만든 것이지 그 자체를 위해서 만들었다는 말은 이상하게 들린다. 즉 '예술을 위한 예술'이라는 모토는 '인간을 위한 예술'로 바꾸어야 한다. 만일 어떤 독자가 예술은 특별한 것이기에, 다른 인공물들과 달리 그 자체로 가치 있다는 주장을 할 만하다고 생각한다면, 필자는 이러한 생각이 낭만주의의 잘못된 유산에서 비롯된 것임을 지적하고 싶다. 그렇다면 예술이 자율성을 획득하기 이전, 사회에 봉사하였던 역할로 돌아가야

한다는 말인가? 필자는 예술이 그런 역할로 돌아가야 한다고 주장하는 것이 아니다. 예술이 수단으로서 봉사해야 할 역할은 우리의 시대에 적합한 것으로 새롭게 정립되어야 하며, 예술의 목적이 무엇이어야만 되는가는 우리 모두가 진지하게 고민해야 할 과제인 것이다. 19세기에 예술이 사회와 단절됨으로써 자율성을 획득하였지만, 예술작품이 인간의 산물인 이상, 그 기원으로부터 완전히 격리될 수는 없다. 왜냐하면 예술의 자율성이라는 모토가 그 이전의 예술 전통에 반발하려는 의도였다면, 그러한 의도 자체가 사회에서 예술의 역할을 변화시키려는 것이지 사회와 완전한 단절을 추구하는 것이 아니기 때문이다. 여기서 필자가 지적하고 싶은 것은 예술작품도 인간의 산물이라면, 그것도 대개의 경우 엄청난 공을 들인 것이라면, 그것은 결코 그 자체로 가치 있어서는 안 된다는 점이다. 왜냐하면 예술작품이 그 자체로 가치 있다면, 엄청난 자원을 낭비하면서 어떤 면에서 보더라도 인간에게 백해무익해도 그 자체가 목적이라는 핑계로 그러한 예술 관행이 지속되어야 한다는 주장이 있을 수 있기 때문이다. 오늘날 '현대'라는 접두어가 붙는 현대미술, 현대음악, 현대연극 등의 행사에 대부분의 사람들이 전혀 관심을 보이지 않는 현상은, 예술은 그 자체로 가치가 있으니 무엇을 해도 괜찮다는 관행이 빚은 부작용으로 보인다. 필자는 이러한 관행이 예술이 사회에서 경시되고 마침내는 무시되는 결과를 가져오지 않을까 걱정하는 것이다.

현대미술의 계기가 된 인상주의

필자는 19세기 전반기의 낭만주의 그림을 설명한 후 50년을

홀쩍 뛰어 20세기 이후의 추상화를 설명하였다. 낭만주의의 그림들이 감정을 표현하기 위하여 대상의 형태를 왜곡하고 변형하였다고 하더라도, 그것과 대상의 형태를 아예 찾아볼 수 없는 추상화 사이에는 엄청난 간극이 있어 보인다. 그렇다면 그림은 그 사이에 어떤 과정을 거쳐서 추상화가 되었는가? 서양미술이 추상의 길을 걷게 되는 데는 인상주의가 그 시초라는 것이 일반적인 설명이다. **인상주의**(印象主義, impressionism)는, 그림은 빛과 대기의 변화를 있는 그대로 충실히 묘사해야 한다는 모토를 가지고 19세기 후반에 등장한 유파이다. 인상주의는 얼핏 보면 단순 모방론 계열에 속하는 주장을 한 것 같으나, 이에 입각한 예술활동은 전혀 뜻하지 않은 결과를 가져왔다.

먼저 그림이 빛과 대기의 변화를 충실히 묘사해야 한다는 것이 어떤 의미를 가지는지 살펴보자. 우리는 병아리는 노랗게, 석탄은 검게 그린다. 석탄 더미에서 노는 병아리에 석탄이 잔뜩 묻어 검게 보여도 우리는 그 병아리를 여전히 노랗게 그린다. 그리고 석탄 더미에 내리쬔 햇빛이 반사되어 반짝 빛나는 부분이 있어도 우리는 그 석탄 더미를 검게 그린다. 이는 우리뿐만 아니라 당시의 화가들에게도 어느 정도 적용되는 현상이었다. 또 멀리 보이는 산은 사실 푸르게 보이지 않지만, 산에는 나무가 있다고 생각하니까 푸르게 그리는 것도 마찬가지 현상이다. 즉 우리는 색의 측면에 있어서 우리 눈에 보이는 대로 그리는 것이 아니라 우리가 알고 있는 대로 그리는 것이다. 우리가 알고 있는 대상의 색을 그 대상의 고유색이라고 한다. 여기서 인상주의의 주장은 그림이 대상의 고유색을 나타내는 것이 아니라 우리 눈에 비친 그대로의 색을 나타내야 한다는 것이다.

이러한 사정은 대상의 형태에 있어서도 마찬가지이다. 우리는 안개 낀 강변의 여러 대상들을 흐릿하게 그리지 못하고 우리가 아는 대로 또렷한 경계를 가진 것으로 그린다. 모네는《루앙 성당 연작》을 통해서 동틀 때, 한낮, 그리고 해 질 녘의 루앙 성당의 모습을 나란히 그려 그 성당의 모습이 빛의 각도와 세기에 따라 우리에게 얼마나 다르게 보이는가를 알려 주었다. 결국 인상주의의 주장은 대상을 우리 눈에 비친 대로 그리라는 주문이었으며, 그들의 그림은 그때까지의 그림들이 대상을 얼마나 아는 대로 그린 것인가를 폭로하였다.

이 문제와 관련하여 감각과 지각의 구분을 다음의 이야기를 통하여 살펴보자. 19세기 후반 언제쯤 서양의 선교사가 아프리카의 오지에 들어가 원주민들을 만났다. 선교사는 원주민들의 환심을 사기 위해 추장의 사진을 찍어 그들에게 보여 주었다. 그런데 그들은 그 사진을 제대로 보지 못했다. 즉 그들은 그 사진에서 추장의 얼굴을 못 보고 얼룩덜룩한 명암만을 본 것이다. 아마도 사람의 모습이 그런 이상한 물건 위에 옮겨질 수 있다는 것은 그들의 상상을 초월한 것이었기에, 그들은 추장의 모습을 볼 수 없었을 것이다. 믿기지 않는 이러한 일이 실제로 일어났던가는 차치하고, 이 경우에 그들은 무엇을 보고 무엇을 못 본 것인가? 원주민들이나 선교사나 모두 그 사진을 보고 있었다면, 그들의 눈에는 모두 추장의 모습이 비쳤을 것이다. 그러나 그 사진을 원주민은 그냥 얼룩덜룩한 무늬로서 보고, 선교사는 추장의 모습으로 본 것이다. 앞의 경우에 원주민과 선교사 모두의 눈에 같은 모습이 비쳤을 때, 그들은 **감각**(感覺, sensation)을 한 것이다. 즉 감각은 외부의 자극을, 이 경우는 얼룩덜룩한 무늬 ─철학

클로드 모네(Claude Monet), 〈인상: 해돋이〉, 1872년, 캔버스에 유채, 50×65cm, 파리 마르모탕 미술관.

클로드 모네, 《루앙 성당 연작》

〈아침 햇살〉, 1893년, 캔버스에 유채, 106.5×73.2cm, 파리 오르세 미술관.

〈햇빛 가득〉, 1893년, 캔버스에 유채, 107×73.5cm, 파리 오르세 미술관.

〈햇빛 강한 오후〉, 1892년, 캔버스에 유채, 100×65cm, 파리 마르모탕 미술관.

에서는 이를 감각자료(感覺資料, sense-data)라 한다— 를 수용하는 과정이다. 그러나 원주민들은 그들의 눈에 들어온 것을 아무 의미 없는 무늬 그 자체로 본 것에 반해, 선교사는 그것을 추장의 얼굴로 보았다면, 이때 선교사는 *지각*(知覺, perception)을 한 것이다. 즉 지각은 감각된 것을 해석하여 보는 것이기에, [감각 + 해석]이라고 할 수 있다. 선교사는 감각된 것의 의미를 파악하여 그것을 추장의 모습으로 본 것이다. 글자를 모르는 사람과 글자를 아는 사람이 같은 문장을 보고 있다면, 둘 모두에게 흰 것은 종이요 검은 것은 글자이나, 후자만이 그 의미를 읽을 수 있듯이 말이다.

이러한 구별은 생소할 수 있다. 우리가 감각과 지각의 구별을 지금까지 별로 생각하지 않았던 이유는, 시각의 경우 우리가 항상 지각을 하기 때문이다. 앞의 이야기에서의 원주민처럼 우리가 무엇을 보고 그것이 무엇인지 모르는 경우가 얼마나 있는가? 그러나 감각과 지각의 구별이 청각의 경우에는 생각보다 흔하다. 앞에서 예를 든 외국어 가사의 오페라 아리아나 많은 팝송의 경우 우리는 그 의미를 모르면서 소리만을 듣고 있는 것이다. 시각의 경우에도 추상화에서 우리는 화폭 위의 색을 감각하고 있는 것이다. 그렇다면 인상주의의 주장은, 그림은 우리가 감각한 것을 그대로 나타내야 한다는 주장으로 간주될 수 있다. 지각에는 우리가 아는 바가 개입하기에, 이러한 지식이 있는 그대로 감각하는 것을 방해할 수 있기 때문이다.

이러한 인상주의의 주장은 지금까지의 그림의 전통에 반하는 뜻하지 않은 결과를 가져왔다. 그 첫 번째는 그림에 있어서 주제(主題, subject)의 약화이다. 모네가 《루앙 성당 연작》을 그려서 그 성당의 모

습이 빛의 각도와 세기에 따라 얼마나 다르게 보이는가를 우리에게 알리려 했다면, 사실 모네는 이러한 목적을 위해 꼭 루앙 성당을 주제로 선택할 필요가 없었다. 그는 들판 가운데 서 있는 나무를 그려도 되었고, 쓰러져 가는 헛간을 그려도 되었다. 그것들도 모두 빛의 각도와 세기에 따라 달리 보일 것이기 때문이다. 이에 반해 그때까지의 전통적인 그림에서는 그림의 주제로서 항상 중요한 대상이나 극적인 장면이 선택되었다. 가장 많은 주제가 기독교의 인물이나 사건, 신화에 나오거나 역사에 나오는 영웅이나 극적인 사건이었다. 낭만주의 시대에는 격정적인 감정이 폭발하는 순간이나 망상적이거나 이국적인 분위기가 전달되는 장면이었다. 그러나 인상주의 그림의 목표가 변화하는 빛과 대기의 정확한 묘사라면, 그 목표가 되는 빛과 대기 뒤에 있는 대상은 어떤 것이 되었든 크게 상관이 없는 것이다.

　　인상주의가 가져온 두 번째 결과는 재현(再現, representation)의 약화이다. 재현은 대상을 다시 나타낸다는 의미이기에 전통적인 그림, 즉 구상화의 기능이다. 그러나 우리가 감각한 것을 그대로 나타내라는 인상주의의 요구는 그림이 대상의 모습을 제대로 나타내지 못하는 결과를 가져왔다. 우리는 앞에서 대부분의 경우 검은 병아리도 노랗게 그린다고 하였는데, 이러한 일은 그림을 그릴 때만이 아니라 우리가 병아리를 볼 때에도 일어난다. 우리는 병아리가 원래 노랗다는 것을 알기에, 검댕이 묻은 병아리도 노랗게 보는 것이다. 우리는 사물을 볼 때 우리가 아는 대로 보지, 감각하지 않는다. 즉 우리는 우리 눈에 비친 사물의 모습을 우리가 아는 대로 고쳐서 보는 것이다. 따라서 사물을 우리 눈에 비친 그대로 그려야 한다는 인상주의의 주장

은, 얼핏 단순 모방론의 주장을 반복하는 것처럼 들렸어도 정반대의 결과를 초래하게 되었던 것이다. 인상주의 그림의 많은 경우는 대상의 모습을 전달하는 듯하면서도, 실제의 모습을 충실히 재현하지 않아 색조각들의 범벅처럼 보인다.

에두아르 마네(Edouard Manet), 〈롱샹에서의 경주〉, 1866년, 캔버스에 유채, 44×84.2㎝, 시카고 미술관.

인상주의가 결국 그림이 우리가 알고 있는 대상의 모습을 정확히 전달하지 않아도 된다고 주장한다면, 이제 대상의 모습은 중요한 것이 아니고 이로부터 벗어나는 것도 크게 문제되지 않을 것이다. 그림이 이러한 방향으로 발전하기 시작하여 대상의 모습이 완전히 없어지는 추상화에 도달하기까지는 그리 먼 길이 아니었다.

6

예술 개념의 성립

이 장에서는 예술이라는 개념이 성립한 역사를 살펴보려고 한
다. 우리가 예술을 어떻게 이해하고 있는가, 또는 우리가 예술(작품)에
대해 무엇을 생각하는가는 우리가 어떤 예술 개념을 가지고 있느냐
에 좌우될 것이다. 먼저 "예술이라는 개념이 성립되었다"는 말은 그
런 개념이 그 이전에는 없었다는 말과 같다. 그렇다면 가령 예술이라
는 개념이 18세기에 확립되었다고 한다면, 17세기까지는 예술이 없
었다는 말인가라는 의구심이 들 것이다. 17세기까지 오늘날 예술이
라고 간주되는 미술, 음악, 문학, 연극 등 다양한 예술작품이 없었다
는 말인가? 분명 그런 것이 아니라면, 예술 개념이 성립되었다는 말
이 의미하는 바는 그 이전까지 그러한 작품들에 대한 사람들의 생각
이 오늘날 우리가 그것들을 예술 또는 예술작품이라고 생각하는 것
과 달랐다는 의미일 것이다. 다시 말하면, 오늘날 예술의 각 장르에

속하는 작품들과 그에 관련된 관행들은 고대 이래 쭉 있어 왔으나, 그런 것들에 대한 생각이나 태도가 오늘날과 달랐다는 것이다. 그렇다면 그것이 어떻게 달랐고, 그것이 어떤 과정을 거쳐서 오늘날의 것에 이르게 되었는지를 살펴보는 것이 이 장의 목표이다.

기술로서의 예술

먼저 '예술'이라는 말에 해당되는 영어가 'arts' 또는 'fine arts'라면, 여기서 'art'라는 말의 의미는 기술이다. 'art'라는 영어 단어의 기원은 고대 그리스어의 'techne'에서 나온 라틴어의 'ars'이다. 고대 그리스어에서 '테크네'의 뜻은 넓은 의미의 기술이다. 이때의 기술이란 법칙에 입각한 합리적 과정의 제작활동을 의미하며, 여기에는 오늘날의 기술자에 해당되는 직인(匠人)의 육체적 기술뿐만 아니라 정신적인 활동의 산물인 과학까지 포함된다. 쉽게 말해 대장장이가 농기구를 만드는 경우에 그는 쇠를 두드리는 육체적 노동을 하지만, 무작정 노동만을 하는 것이 아니다. 쇠를 다루는 기술을 알아야만 그의 노동은 제대로 된 농기구를 만들어 낼 수 있다. 또한 석수장이는 돌을 다루는 기술을 알아야만 제대로 돌을 쫄 수 있다. 따라서 그들의 노동은 그러한 기술을 규제하는 법칙에 입각한 것이며, 그 기술은 노동을 통해 적용되기에 육체적 기술이라 할 수 있다. 그리고 법칙에 입각한 합리적 과정의 제작활동에는 정신적인 노동도 포함된다. 오늘날 '화이트칼라(white-collar)'라고 불리는 정신노동자는 그(녀)의 업무에 적용되는 법칙을 알아야만 어떤 성과물을 낼 수 있으며, 이러한 정신적 노동의 정수가 과학이다. 그리고 오늘날 우리가 예술의 각 장르라고 알

고 있는 것들, 즉 미술, 음악, 연극 등도 모두 기술의 영역에 속한 것이었다. 앞에서 플라톤이 영감에 의한 시를 비판하였다는 것을 살펴보았는데, 시나 음악의 경우에 기술에 의해 만들어진 것과 영감에 사로잡혀 만들어진 것의 구별이 있었지만, 일반적으로 오늘날의 예술에 해당되는 활동들은 기술로 간주되었다.

　　고대 그리스어에서의 '테크네'는 너무나 폭 넓은 범위의 기술을 가리키는 바람에 한 가지 중요한 구별을 놓치고 있었다. 왜냐하면 농부가 농지에서 잡초를 뽑는 경우조차도 호미를 효과적으로 사용해야 하는 요령을 알고 있어야 하기에, 그것을 단순한 노동이 아니라 합리적인 제작의 과정이라 말할 수 있기 때문이다. 따라서 인간이 무엇을 만들든지 간에 거의 대부분의 경우에 그것은 법칙에 입각한 합리적 과정의 제작활동이라고 할 수 있다. 그러나 어느 사회에서나 계급의 구분은 있었고, 고대 그리스 사회도 마찬가지였으나, '테크네'는 이러한 구분을 반영하지 못한 것이다. 그래서 그 당시에도, 기술을 육체적인 노동이 주를 이루는 천한 기술(vulgar arts)과 정신적인 노동만이 요구되는 고귀한 기술(liberal arts)로 다시 구분하였다. 이러한 구분은 중세에도 이어져, 중세 때 지배층의 자제들이 배우는 고귀한 기술에는 문법, 수사학, 논리학, 대수, 기하, 천문학, 음악이 속하였다. 여기서 음악은 실기가 아닌 이론으로서의 음악이며, 음악이 포함된 것은 고대 그리스 시대 이래 음악은 수학으로 특히 비례로 설명될 수 있다는 피타고라스의 영향 때문이었다. 피타고라스에 따르면, 화음이 우리 귀에 아름답게 들리는 이유는 각 음들을 내는 현의 길이가, 즉 각 소리의 진동수가 비례에 맞게 적절하기 때문이며, 불협화음이 귀

에 거슬리는 이유는 그 비례가 적절하지 못하기 때문이다.

　사회의 지배층이 배우는 기술인 고귀한 기술에 음악이 포함되어 있으나, 그저 이론으로서의 음악이었다면, 실기로서의 음악은 어디에 속하는가? 그것은 당연히 천박한 기술에 속하였는데, 우리가 영화에서 보듯이 고대사회의 연회에서 악기를 연주하는 사람이나 춤을 추는 사람은 노예이거나 천한 신분이었기 때문이다. 천한 신분의 사람이 배우는 기술이 고귀한 기술일 리가 없었을 것이다. 만일 그렇지 않다면, 그것은 지배층이 배울 것이기 때문이다. 오늘날 우리가 예술에 속하는 것으로 알고 있는 다른 장르의 활동, 즉 그림, 조각, 시 낭송, 연극 등도 전부 이 시기에는 천한 기술로 분류되었다.

　이러한 사고방식은 동양에서도 마찬가지였다. 수(手)공업적 기술을 가지고 물건을 만드는 사람을 가리키는 '장인(匠人)'이라는 말에서 나온 '~장이'는 오늘날로 치면 육체 노동자의 계급에 속하는 사람을 가리키며, 그러한 사람을 낮잡아 부르는 말이다. 또 우리말에는 화가를 가리키는 말로 '환쟁이'가 있는데, '~장이'에서 파생된 듯한 '~쟁이'라는 접미어에도 여전히 그런 일에 종사하는 사람을 낮잡아 부르는 의미가 있다. 판소리를 부르는 사람을 가리키는 '소리꾼'이라는 단어에도 나무를 전문적으로 하는 사람이란 의미의 '나무꾼'처럼 낮은 지위의 사람이란 의미가 깔려 있다. 오늘날의 음악과 무용에 해당되는 것은 옛날에는 기방에서 기생이 연주하는 것이고 춤추는 것이었다. 물론 조선 시대에는 선비들이 그리는 문인화(文人畵)라는 범주가 있었고, 선비들이 거문고나 단소를 연주하기도 했지만 이것은 여흥으로 하는 것이었다. 따라서 오늘날 우리가 예술이라고 생각하는 활

동을 직업으로 삼아 그것에 전적으로 종사하는 사람들은 전부 천한 신분의 사람이었고, 그러한 활동의 산물 또한 대단한 것이 아니었다.

일부 독자는 〈진품명품〉이라는 TV 프로그램을 떠올리며, 그 프로그램에 나오는 도자기, 그림, 서예 등은 훌륭한 작품이고 그 당시의 평가도 그러했을 것 같은데, 이는 어떻게 된 것이냐고 반문할 것이다. 우리는 어느 분야나 영역에서든 특출한 것은 가치 있게 여긴다. 학생은 공부하는 사람이고 평범한 학생은 그 자체로는 특별히 좋거나 나쁜 것이 아니지만, 우리나라에서 제일 공부를 잘하는 학생은 우리 관심의 대상이고, 훌륭하다고 평가받는다. 물건도 마찬가지로 대부분의 물건이 실용적인 가치 외에 다른 가치가 없다 해도 그중에서 뛰어난 것은 그 가치를 평가받을 것이다. 당시의 도자기는 대부분 실생활에서 사용되는 용기로 만들어진 것이고, 실제로 그렇게 사용되었으나, 뛰어나게 잘 만들어진 것은 그 당시에도 훌륭한 것으로 평가받았을 것이다. 그리고 그런 물건을 만든 사람도 훌륭한 장인으로 평가받았을 것이나, 이러한 사실이 다른 평범한 장인들도 같은 평가를 받았다는 말은 아니다. 그림에서 문인화를 제외한 많은 경우는 장식과 의례(儀禮)를 위해 그려진 것이지, 그 자체로 가치 있는 것이 아니었다. 그러나 오늘날의 경우에는 도예가가 만든 모든 도자기가 가치 있고, 화가가 그린 모든 그림이 가치 있다고 생각된다. 그중에는 별로 가치가 없는 것도 있겠지만, 그것들이 예술작품이라는 이유로 그 가치를 보증받고 있는 것이다. 그리고 화가나 도예가 중에는 실제로 별 재능이 없는 사람들도 많을 것이지만, 예술가이기에 모두 뛰어난 사람이라고 생각된다. 필자가 여기서 말하고자 하는 바는, 오늘날 예

술이라 불리는 활동을 하는 사람, 즉 우리의 예에서는 도예가나 화가는 원칙적으로는 천한 신분의 사람이었고, 그들이 만든 것 또한 죽세공(竹細工)으로 만들어진 바구니처럼 실용적인 가치를 가지기는 했겠지만, 오늘날처럼 모두가 그 자체만으로 가치 있다고 여겨지지는 않았다는 점이다.

그리고 이러한 천한 기술을 가지고 있는 사람들은 다른 기술자와 구분되지 않았다. 즉 환쟁이는 목수, 석수장이, 미장이와 똑같은 천한 기술자였으며, 소리꾼이 짐꾼보다 나은 지위에 있었던 것이 아니다. 어느 돈 많은 양반이 새로 집을 짓기 위해 목수, 석수장이, 미장이, 환쟁이를 불렀고, 잡일을 위해 막일꾼을, 그리고 그들이 쉴 때 기운을 북돋기 위해 소리꾼을 불렀다고 해 보자. 그들은 모두 천한 노동자이기에 사랑방이나 헛간에서 같이 자고, 먹고 했을 것이다. 오늘날에는 화가가 목수나 미장이보다 훌륭한 사람이라고 생각되며, 인간문화재인 판소리 명창이 나무꾼이나 짐꾼과 같은 사회적 지위를 가진다면 모두가 의아해할 것이다. 그러나 옛날에는 오늘날의 예술에 해당되는 분야는 모두 천한 계급의 사람들이 익히는 기술이었으며, 또 이들 사이에 아무런 연관도 없었다. 환쟁이와 기생 또는 소리꾼은 오늘날에는 미술과 음악 그리고 무용을 하는 사람으로서 모두 예술가이나, 그 당시에는 미술, 음악, 무용을 하나의 범주로 묶어 주는 '예술'이라는 개념이 없었기에 모두 서로 상관없는 기술일 뿐이었다. 미술이 음악과 가지는 관계는 미술과 구두장이가 가진 기술만큼이나 서로 무관한 것이었다.

예술의 사회적 지위의 상승

오늘날의 예술에 해당되는 각 분야가 천한 신분의 사람들이 익히는 천한 기술이었다면, 그것이 어떻게 오늘날처럼 긍정적인 가치를 가지게 되었는가? 여기에는 르네상스 시대에 이탈리아에서 설립된 미술 아카데미(Accademia del Disegno)가 결정적인 역할을 하였다. 즉 그 당시에 처음으로의 회화, 조각, 건축을 전문적으로 배우는 학교가 생긴 것이다. 그런데 그런 미술 학교가 생겼다는 것이 어떤 의미이기에 미술, 더 나아가 예술의 사회적 지위를 상승시켰단 말인가?

먼저 우리나라에서 옛날에 학교가 어떤 곳이었는지 생각해 보자. 조선 시대에 오늘날의 학교에 해당되는 곳은 서당이었다. 서당에는 주로 양반 등 사회적으로 신분이 높은 집안의 자제들이 다녔고, 서당에서 배우는 내용은 사서삼경(四書三經) 등 그 사회의 지도층이 되려면 반드시 알고 있어야 하는 것들이었다. 서양의 경우에도 지배층의 자제들은 고귀한 기술에 해당되는 7과목을 수도원이나 교회에 부속된 학교에서 배웠다. 동서양을 막론하고 학교에서 배우는 것들은 중요하고 가치 있는 것으로 간주되었다. 그렇다면 가난한 집안의 아이들은 어디서 무엇을 배웠는가? 대부분의 경우 그들은 아무것도 배우지 않았다고 말할 수 있다. 그러나 앞에서 말한 '~장이'가 가진 것도 기술이기에 배워야 하는 것이라면, 그것은 학교에서 배울 만한 것이 아니었다. 어느 가난한 집의 아이가 서너 살이 되었을 때 부모가 집에서 굶길 수는 없기에 대장장이에게 가서 "심부름이나 시키고, 밥이나 먹여 주소"라면서 아이를 맡기면, 그 아이는 거기서 자라면서 차츰차츰 대장장이 기술을 배워 대장장이가 되는 것이었다. 지나가는

남사당패에 맡기면 나중에 광대가 되는 것이고, 여자아이의 경우 맡기는 곳이 기방(妓房)이라면, 그 아이는 나중에 악기와 춤을 배워 기생이 되는 것이었다. 천한 사람들이 배우는 천한 기술은 중요한 것이 아니기에 아름아름 배우는 것이지, 이것을 교과목으로 배우는 학교라는 것이 있을 수가 없었다. 서양의 경우에도 마찬가지로 천한 기술에 해당되는 것들은 아이가 공방(工房)에서 일을 하면서 하나씩 배워 가는 것이었다.

미술의 경우에도 마찬가지였다. 그림을 배운다는 것은, 어렸을 때 대가의 공방에서 잡일로 시작했다가 조금씩 그리는 법을 배워, 재능이 있는 경우, 혼자서도 모든 단계를 감당할 수 있게 되는 과정이었다. 이것이 다른 천한 기술을 배우는 과정과 별로 다르지 않다면, 그림을 그리는 기술 역시 천한 기술의 지위를 벗어나지 못한 것이다. 그런데 이러한 기술을 학교에서 정식 교과목으로 가르친다면, 이는 이 기술이 중요하고 가치 있게 되었다는 의미다. 왜냐하면 그 당시에 학교라는 것은 중요한 것을 체계적으로 가르치는 기관이었기 때문이다. 이제 회화, 조각, 건축은 미술이라 하여 고귀한 기술에 추가되었고, 이를 계기로 미술의 사회적 지위는 엄청나게 상승했다고 할 수 있다.

미술이 이렇게 가치 있는 학문의 영역에 속하게 된 또 다른 근거는 그 당시의 미술이 추구하는 바가 고전적인 미의 표현이었기 때문이다. 이때의 미란, 본질 모방론에 따라서 이성을 통해 발견될 수 있는 이상적인 미이었다. 이성을 통해서 우리가 발견해야 하는 미란 감각적인 것이 아닌 관념적인 것이기에, 미술은 이성적 활동과 연관되어 있다는 생각이 일반적이었다. 따라서 미술이 단순한 기술(손재주)

에 의해서만 행해지는 활동이 아닌 어떤 정신적인 활동의 산물이라는 사고방식은 미술이 고귀한 기술의 영역에 편입되는 데에 심각한 거부감을 느끼지 않게 해 주었다. 미술이 정신적 활동과 연관되어 있다는 것을 주장하는 작품으로 레오나르도 다 빈치(Leonardo da Vinci, 1452-1519)의 〈비트루비우스적 인간(Vitruvian Man)〉이 있다. 다 빈치는 이 그림을 통해 인체의 표현에도 비례가 적용되며, 따라서 화가가 인체를 표현할 때에는 수학이라는 어떤 정신적인 영역이 개입함을 보여 주려 한다. 그는 이 그림 외에도 인체의 해부에 관련된 여러 스케치를 남겨 화가가 많은 연구를 해야만 제대로 된 그림을 그릴 수 있다는 것을 보여 주고 있다.

　　이제 미술이 고귀한 기술에 편입되었다면, 예술의 다른 장르들은 어떻게 고귀한 지위를 획득하게 되었는가? 문학의 경우에는 문학과 미술의 연관성을 강조하여 새로운 지위를 추구하였다. 여기에는 첫째, 16세기 중엽에 아리스토텔레스의 『시학(poiētikos)』이 유럽에 새롭게 소개된 것이 결정적인 역할을 하였다. 로마가 게르만족이라는 야만인들에 의해 멸망한 후 흔히 암흑 시대라고 불리는 중세 시대 동안 단절되었던 고대의 문화가 십자군 원정으로 유럽에 알려지기 시작하자 그 당시의 사람들은 찬란한 고대 그리스의 유적에 감탄하였다. 그리하여 14세기 르네상스 시기에는 고대의 문화가 그들의 뿌리이며, 당대의 문화가 너무나 뛰어났던 고대의 문화를 능가할 수 없었기에, 고대의 것을 모방하는 것이 이상적인 미에 도달하는 유일한 방식이라고 생각되었다. 그러나 고대의 유적으로 유럽에 알려진 것은 신전 같은 건축물이나 벽화뿐이고 문헌은 거의 소멸되어 없는 상

레오나르도 다 빈치, 〈비트루비우스적 인간〉, 1487년경, 종이에 잉크, 35×26㎝, 베네치아 아카데미아 미술관.

레오나르도 다 빈치, 〈어깨와 목의
해부학〉, 1510–1511년, 종이에 잉크
와 펜, 29.2×19.8cm, 왕립 도서관,
윈저성.

레오나르도 다 빈치, 〈자궁의 태아
스케치〉, 1511년, 종이에 잉크와 펜,
30.4×22cm, 왕립 도서관, 윈저성.

태였다. 그러나 고대 그리스와 로마의 정신적인 유산은 그동안 아랍 세계에서 문헌으로 전수되고 있었기에, 16세기에 아리스토텔레스의 『시학』이 아랍어에서 라틴어로 번역되어 유럽에 소개된 것이다. 아리스토텔레스는 그 책에서 비극을 만드는 규칙을 논하고 있었고, 당시의 사람들은 시에 대한 새로운 관점을 발견한 것이다. 중세 동안에는 음유시인에 의해 시가 만들어진다고 생각했기에, 시의 이성적인 면보다는 감성적인 면이 강조되었고, 이에 대한 설명은 플라톤의 영감에 대한 설명과 유사하였다. 그러나 이제 시가 영감보다는 규칙에 의해 제작된다는 체계적인 설명이 발견되자 시는 정신적 활동의 산물이라는 견해가 득세하기 시작하였다. 그리고 이 시대의 시란 오늘날의 관점에서는 문학에 가까운 것이기에, 문학에 대한 새로운 관점이 확립된 것이다.

문학이 고귀한 기술에 편입된 두 번째 계기는 고대 로마의 시인인 호라티우스(Quintus Horatius Flaccus, B.C. 65 - B.C. 8)가 남긴 문헌에 적힌 '시는 그림과 같이(ut pictura poesis: as a picture, so a poem)'라는 문구의 발견이었다. "그림은 말 없는 시이고, 시는 말하는 그림이다(painting is a mute poetry and poetry is a speaking picture)"라는 문장은 시의 지위 상승을 노리는 사람들에게 미술과 시가 같은 부류에 속해야 된다는 주장의 강력한 근거가 되었다. 그리하여 회화, 조각, 건축, 음악, 시가 하나의 부류로서 새롭게 결합하여 고귀한 기술에 편입되었다. 여기서 음악은 원래 고귀한 기술에 속해 있었던 것이기에 큰 문제가 없었다. 그리고 이것들이 이렇게 합쳐져 고귀한 기술이 된 이유는 그 모두가 관념적인 미, 즉 이상적인 미를 모방하기 때문이었다.

관념적인 미를 모방한다는 회화, 조각, 건축, 음악, 시가 함께 묶여 하나의 부류를 형성한다는 생각은 17세기에 와서 확립되었다. 그리고 이것들이 하나의 부류로 묶어 고귀한 기술이 되자, 이제 다른 천한 기술들과 구별되어야 했기에, 새로운 이름이 부여되었다. 그래서 영어에서는 기술(art)에 '좋은', '섬세한'이란 의미의 말이 덧붙어 'fine arts'가 되었고, 불어에서는 '아름다운'이 덧붙어 'beaux-art'가 되었다. 이것들이 다른 천한 기술과 구분되는 이유는 이 기술들은 관념적 미를 나타내기 위한 이성적 활동이며, 또 이성적이기에 법칙에 따라 진리를 추구하는 것이라고 생각되었기 때문이다. 이제 예술은 이성적 활동에 따라 진리를 추구하는 영역이 되었으나, 이성적 활동이란 과학의 방법이었기에, 둘 사이의 구별이 필요하였다. 그리하여 그 당시에 대두된 예술사조인 신고전주의는 예술은 진리를 과학과는 다르게 감각적으로 나타낼 수 있는 것이라고 주장하였다.

이제까지 오늘날 우리가 예술이라고 생각하는 분야들이 어떻게 함께 묶이게 되었고, 또 그것들의 천한 지위에서 어떻게 벗어날 수 있었는가를 살펴보았지만, 17세기의 예술에 대한 관념은 한 가지 점에서 오늘날 우리의 생각과 결정적으로 차이가 있다. 그것은 우리가 오늘날 예술을 이성적인 활동의 산물이라고 생각하지 않는다는 점이다. 오히려 우리는 예술을 감정과 표현의 문제라고 생각하기 때문에, 오늘날의 예술 관념이 성립하기 위해서는 한 가지 과정이 더 필요했다. 이러한 변화의 계기는 17세기에 벌어진 신구(新舊) 논쟁이다. 신구 논쟁을 아주 간단히 설명하자면, 고대와 근대 중 어느 시대가 더 나은 것인가에 대한 논쟁이었다. 고대의 찬란한 문화를 동경하던 근대인

에게 근대는 고대보다 못한 시대여서, 고대를 극복할 수 없는가에 대한 고민이 깊어졌고, 이에 따라 두 시대를 비교하는 논의가 활발하게 펼쳐졌다. 그리고 그러한 논의의 결론은, 근대는 과학에서 앞섰으나 예술에서는 그렇지 않다는 것이었다. 그 당시에 본격적으로 발전하기 시작한 자연과학의 측면에서는 근대가 우월하나, 예술의 측면에서는 찬란한 문화를 가진 고대보다 근대가 우월하다고 할 수 있는 근거가 없다는 것이다. 그렇다면 예술과 과학은 이제 모두 이성적 활동으로서 설명될 수 없다. 만일 두 분야가 모두 이성적 활동에 따른 것이라면, 위와 같이 상반된 결론이 나올 수가 없기 때문이다. 그런데 과학이 이성적 활동의 산물인 것은 틀림없다면, 예술은 어떻게 설명되어야 하는가? 이때 마침 18세기 말에 등장한 낭만주의가 해답을 제공했다. 낭만주의는 예술을 이성적인 것이 아니라 감정과 상상력에 관련된 활동이라고 주장하여, 예술이 과학과 구분되는 기준을 제공하였다. 특히 앞에서 살펴본 철학적 낭만주의는 예술이 상상력을 통하여 제공하는 궁극적인 지식은, 과학이 제공하는 현상계에 대한 지식과는 차원이 다른 것이라 주장하여, 예술과 과학의 구분을 분명히 하였다. 이러한 구분이 확실하게 확립되면, 예술에 대한 관념은 오늘날 우리가 가지고 있는 것과 같은 것이 되는 것이다. 그리하여 1747년 샤를 바퇴(Charles Batteux, 1713-1780)가 '아름다운 기술'이라는 단어를 사용하였을 때에 그 단어가 의미하는 바는 오늘날 우리가 '예술'이라는 말로 의미하는 바와 거의 같은 것이었다. 우리는 이러한 과정을 예술 개념의 확립이라고 부른다.

　　예술 개념이 확립되는 과정을 다시 살펴보자. 처음에는 천한

기술이었던 미술이 먼저 학교가 설립됨으로써 고귀한 지위를 얻을 수 있었고, 시가 미술과의 친연성을 주장하며 고귀한 기술에 편입되었다. 실기로서의 음악을 포함하여, 서로 무관했던 천한 기술들이 이성적 활동을 통해 관념적인 미를 모방한다는 명분으로 하나로 묶이면서 고귀한 지위를 획득하게 된 것이다. 그러나 이성적인 활동이라는 명분은 과학과 예술의 구별을 모호하게 만들었다. 그래서 예술은 그것의 지위 상승에 필요했던 명분인 이성적 활동이라는 규정을 신구 논쟁을 계기로 포기하고, 상상력과 감정의 문제라고 주장하였다. 우리 또한 오늘날 예술에 대해 이러한 관념을 가지고 있으며, 이는 우리에게 낭만주의의 영향이 얼마나 깊은가를 깨닫게 한다.

7

미
개
념
의
변
천

　　우리는 2장 〈미란 무엇인가〉에서 플라톤의 이데아론과 아리스토텔레스의 본질론을 살펴보았다. 그들이 말하는 미란 우리가 감각할 수 있는 개개의 미가 아니라 미 그 자체 또는 미의 본질이라고 할 수 있는 것이며, 이는 추상의 과정을 거쳐서 우리가 찾아내야 하는 관념적인 것이었다. 우리의 주제가 이처럼 추상이라는 이성적 활동을 통해 찾아내야 하는 미라면, 이러한 미의 판단은 객관적일 것이다. 즉 시험문제의 답안이 하나로 정해져 있듯이, 올바른 이성적 사고의 과정과 결과는 하나이기 때문이다. 만약 미가 우리가 생각하여 찾아내는 것이라면, 생각이라는 것은 우리 머릿속에서 일어나기에 사람마다 다르며, 따라서 주관적인 것이 아니냐는 의문이 생길 수도 있다. 그러나 시험문제의 답안을 우리가 머릿속에서 생각하더라도 그 답안은 우리 밖에 이미 정해져 있다. 우리는 단지 그것을 눈으로

보아 찾아내는 것이 아니라 생각하여 찾아낼 뿐이다. 미란 추상적인 것으로서 우리 밖에 객관적으로 존재하며, 우리가 그것을 파악하는 과정은, 그것이 눈에 보이지 않기에 감각을 통한 것이 아니라 이성적 활동을 통한 것일 뿐이다. 그러나 미가 감각의 문제인 경우에는 문제가 약간 복잡하다.

일반적으로 우리는 일상에서 미가 객관적이냐 주관적이냐는 문제에 대해 양면적인 태도를 취한다. 우리가 일상에서 거론하는 미는 개별적인 미다. 일반인들이 미 자체나 미의 원형을 논하는 일은 없기에, 우리가 흔히 의견이 갈리는 경우는 어떤 구체적인 대상이 아름다운가에 대한 문제이다. 우리는 이 문제에 대해서 양면적인 태도를 취하고 있다. 이 시대의 가장 아름다운 배우가 김갑순이라고 한다면, 많은 사람들이 김갑순은 아름답다는 데 동의할 것이다. 이런 경우에 우리는 미의 판단이 객관적이라고 생각한다. 그렇다면 당신의 애인은 어떠한가? 물론 당신에게는 그(녀)가 아름답겠지만, 혹시 절친한 친구로부터 정신 차리라는 충고를 받는다면? 우리 속담에도 이러한 경우를 "짚신도 짝이 있다"라고 하고, "제 눈에 안경"이라는 말을 하기도 한다. 우리는 이러한 경우에 미의 판단은 주관적이라는 생각을 가지는 것이다. 즉 우리의 상식은 미를 감각적인 것이라고 생각하며, 이러한 미의 판단에 대해 양면적인 태도를 취한다.

서양에서의 미에 대한 이론은 크게 보면 고대와 중세 동안 관념적이고, 추상적이고, 객관적인 것이었다가, 그 후 점차 감각적이고, 구체적이고, 주관적인 것으로 변화하는 과정을 거쳤다. 앞에서 보았듯이 미를 관념적인 것으로 생각할 때 그 판단이 객관적인 것은 분명

하지만, 미가 감각적이고 구체적인 것이라고 생각할 때 그것에 대한 판단은 주관적일 수도 있고 객관적일 수도 있다. 따라서 미에 대한 이론이 객관적인 것에서 주관적인 것으로 바뀐다는 것을 설명하기 위해서는, 먼저 관념적인 것이 감각적인 것으로 바뀐 과정을 살펴보고, 다음으로 감각적인 것을 주관적이라고 생각하게 된 연유를 설명하는 것이 필요하다. 이 장에서는 이러한 과정이 어떻게 일어났는가를 간단히 살펴볼 것이다.

근대 이전의 미 이론

우리는 2장에서 플라톤이 이원론적 세계관에 입각하여 형상 (Idea)으로서의 미를 어떻게 설명하였는가를 보았다. 이에 따르면 미 자체는 우리가 추상을 통하여 생각만 할 수 있는 추상적인 것이며, 모든 개별적 미적 현상의 근거이기에 보편적인 것이다. 미 자체는 이성적 활동을 통해 파악될 수 있기에 예지적이라고도 할 수 있으며, 이는 일상적 대상에서 우리가 볼 수 있는 개별적인 미와 구별되어야 한다. 플라톤의 이원론적 세계관에 따르면 우리가 사는 이 현상계는 영원하지 않아 가치 없는 것이기에, 예술작품을 포함하여 현상계에서 우리가 감각할 수 있는 대상은 환영일 뿐이다. 진정한 미 또는 미의 이데아는 감각되는 것이 아니라 오직 생각만 할 수 있는 것이다.

플라톤은 현상계의 아름다운 대상들을 환영이라고 폄하하였음에도 그것들이 어떤 특성을 가지는가를 설명하였다. 그의 조사에 의하면, 미를 지니는, 즉 아름다운 사물들은 단순한 경우에는 항상 통일성(unity)을, 복잡한 경우에는 통일성의 한 형태인 척도(measure)와 비

례(proportion)를 가지고 있다. 단순하다는 말은 그 대상을 이루는 구성 요소가 하나라는 의미이며, 복잡한 경우는 그 구성 요소가 여럿이어서 그것들 사이에 관계가 성립한다는 의미이다. 예를 들어, 하나의 색만이 칠해진 추상화의 경우에 그 그림이 아름답다면 통일되어 있기 때문이고, 여러 색이 칠해진 그림의 경우에는 그것들 사이의 비례가 적절하기 때문이다. 결국 아름다운 대상들은 넓은 의미의 통일성을 지니고 있다는 주장이다. 그러나 플라톤에 따르면 통일성은 아름다운 대상들이 아름다운 이유를 설명하는 성질이 될 수 없다. 왜냐하면 그것들이 아름다운 이유는 그것들이 가지계에 있는 미의 이데아, 즉 미 자체를 분유(分有)하기 때문이다. 아름다운 대상들이 미의 이데아로부터 나왔기에 아름답다면, 그것들이 가지고 있는 통일성은 어떻게 설명되어야 하는가? 플라톤의 결론은, 통일성은 미에 **동반**되는 성질이라는 것이다. 통일성은 아름다운 대상에서 항상 발견할 수 있는 성질이나, 이것으로 그 대상의 아름다움이 설명될 수 없다는 것이다. 예를 들어 어떤 스토커가 어떤 사람 A를 항상 쫓아다닌다면, 우리는 A를 볼 때마다 그 스토커도 볼 수 있다. 그렇지만 우리는 A가 어떤 사람이냐를 그 스토커의 정체를 통해 설명할 수는 없다. 이와 마찬가지로 통일성은 미를 정의하는 성질이 아니라 미에 동반되는 성질일 뿐이다. 플라톤은 그의 이원론적 세계관에 따라 감각으로 파악할 수 있는 성질인 통일성과 추상적 성질인 미 자체를 엄격히 구분하였다.

플라톤에 이어 미를 논의한 두 번째 중요한 인물은 플로티노스(Plotinos, 205-270)다. 플로티노스는 신플라톤주의의 창시자라고 불리는데, 그 이유는 플라톤 사후에 고대 사상계를 지배했던 아리스토텔

레스의 사상이 그 영향력을 잃어 갈 때, 다시 플라톤주의가 득세하도록 만든 인물이기 때문이다. 그의 사상은 플라톤의 사상을 발전시킨 것이었기에, 플라톤의 사상보다 더 관념적이고 더 신비적이다. 그는 **일자**(一者)로서의 형상이 만물의 근거라고 주장하였다. 일자로서의 형상은 이데아의 이데아라고 할 수 있다. 우리가 세상의 개들을 모아 놓은 후에 그것들 사이의 공통점을 추출한다면 개의 이데아를 얻을 수 있듯이, 모든 이데아들 사이의 공통점을 추상한다면 이데아의 이데아를 얻을 수 있을 것이고, 이것은 가장 근원적인 하나일 것이다. 왜냐하면 이 세상의 만물이 이데아들로부터 나왔고, 또 그 이데아들이 이데아의 원본, 또는 이데아 그 자체로부터 나왔다면, 이데아의 이데아는 하나이고 만물의 근원일 것이다.

 플로티노스는 일자와 이데아 그리고 이데아로부터 나온 사물들 사이의 관계를 **빛의 유출**에 유비한다. 예로 뚜껑이 없는 세 개의 직육면체 그릇을 생각해 보자. 이것들의 높이가 서로 달라, 가장 높은 것부터 차례로 틈이 없게 붙여 놓고 가장 키가 큰 그릇에 수도 호스를 연결하여 물을 채운다고 가정하자. 그러면 처음 그릇에 물이 가득 찬 후에는 두 번째 그릇으로 물이 넘쳐흐를 것이고, 그것도 가득 차면, 세 번째 그릇에 물이 찰 것이다. 이 경우에서 물 대신 빛이 차 넘쳐흐른다고 생각하면, 그것이 일자와 이데아 그리고 이 세상의 만물들 사이에 성립하는 관계이다. 그리고 물이 흐를수록 상류의 깨끗한 물이 더러워져 흐려지듯이, 빛도 일자의 세계에서의 빛은 사물의 본성을 분명히 보여 주나 우리가 살고 있는 이 세상을 채우고 있는 빛은 너무나 더러워져 사물의 본성을 거의 보여 주지 못한다. 따라서

우리가 보는 것은 변화무쌍한 환영일 뿐이다. 그럼에도 불구하고 감각의 세계는 어느 정도 형상을 반영하고 있다고 플로티노스는 주장한다. 흐릿한 시계 속에서도 우리가 대상의 원래 모습을 어느 정도 파악할 수 있듯이, 감각적 대상을 세심하게 관찰하고 심사숙고함으로써 우리는 형상을 파악할 수 있다. 이렇게 대상을 세심하게 관찰하고 주의를 기울이는 것을 플로티노스는 **관조**(觀照, contemplation)라고 하였는데, 이후 이 단어는 미나 예술을 감상할 때의 태도를 가리키는 전형적인 용어가 되었다.

플로티노스는 보다 신비주의적인 그의 신플라톤주의에서 뜻하지 않게 플라톤보다 감각을 용인하는 언급을 하였으나, 여전히 미 자체는 우리가 사고함으로써 도달할 수 있는 추상적인 것이라는 점에서는 플라톤주의를 벗어나지 않고 있다. 또 그가 처음 사용한 관조라는 단어는 후세에 예술 감상의 태도를 기술하는 가장 대표적인 용어가 되었으나, 이것이 경건한 명상이라는 의미를 가지고 있기 때문에 오늘날에는 맞지 않는다는 비판도 있다. 왜냐하면 이러한 의미는 궁극적인 세계를 알려 준다는 철학적 낭만주의의 경우처럼 미나 예술에 대한 어떤 근엄하고 과장된 태도를 암시하나, 오늘날 우리는 미나 예술에 대해 그렇게까지 경건한 태도를 취하지는 않기 때문이다.

미 이론의 변천에서 세 번째로 중요한 인물은 토마스 아퀴나스(St. Thomas Aquinas, 1225-1274)다. 중세의 교부(敎父)인 아퀴나스는 아리스토텔레스주의자로, 그 이전에 플라톤주의에 따라 기독교의 교리를 설명하였던 아우구스티누스(St. Augustine, 354-430)의 자리를 대체하였다. 3장에서 보았다시피 아리스토텔레스는 일원론적 세계관을 주장하였

고, 이에 따라 미 자체에 대한 설명도 달라졌다. 형상, 즉 이데아는 우리가 감각하는 대상 속에 있다는 아리스토텔레스의 주장은 자연과 예술에 대한 우리의 관심이 새로운 조명을 받게 해 주었다. 아퀴나스는 미란 **보여질** 때 즐거움을 주는 것이라고 말하였다. 그는 또한 아름다운 것이란 **보여지거나** 알려짐으로써 욕망을 진정시켜 준다고도 말하여, 미가 우리 눈에 보일 수도 있음을 용인하였다. 미가 알려진다는 것은 미가 관념적인 것이라는 전통적인 관점을 답습한 것이나 여기에 더하여 미가 감각적인 것일 수도 있음을 용인한 것이다. 그러나 우리가 아무것이나 보기만 하면 즐거운 것은 아니기에, 우리에게 즐거움을 주는 대상에 어떤 제한이 필요하다. 그리하여 그는 우리에게 기쁨을 주는 대상, 즉 아름다운 대상의 성질을 열거하였는데, 그것들은 완전성 또는 완전무결함(unimpairedness), 비례(proportion) 또는 조화(harmony), 그리고 빛남(brightness) 또는 명료성(clarity)이었다. 여기서 완전성은 결함이 없는 것을 의미하며, 비례 또는 조화는 그리스 시대 이래 아름다운 것의 속성이었고, 빛도 기독교 교리와 플로티노스의 빛의 유출에서 보았듯이 가치 있는 성질이다. 우리 눈에 보이는 대상이 이 세 성질을 가지고 있을 때 우리에게 즐거움을 준다면, 이 성질들은 미의 객관적 조건이라 할 수 있다. 그러나 아퀴나스의 주장에서 중요한 것은 우리에게 즐거움을 준다는 미의 규정이다. 이러한 규정은 미의 주관적 조건을 처음으로 도입한 것이기 때문이다. 우리가 즐거움(쾌, 快)을 느낀다는 것은 우리 안에서 일어나는 일이며, 이것은 대상의 성질에 상관없이 일어날 수 있는 일이기에 지금까지 객관적인 성질만을 나열했던 미의 설명과는 완전히 다른 관점인 것이다. 즐거움이

라는 요소의 도입은 객관적이던 미에 대한 사고에서 주관적인 미에 대한 사고로 변하는 중요한 첫걸음이었다.

르네상스 시기에는 다시 아리스토텔레스주의가 쇠퇴하고 신플라톤주의가 부활하였다. 이 시기에 미에 관한 이론가로는 피치노와 알베르티가 있다. 피치노(Marsilio Ficino, 1433-1499)는 신플라톤주의의 부활에 기여하여, 형상론을 주장하였다. 그의 이론에서 주목할 점은 플로티노스의 관조를 강조하여, 예술작품의 감상도 관조를 하는 것이라는 주장이다. 플로티노스에게서 관조란 현상계의 사물을 보고 이데아를 찾아가는 계기였다면, 이제 예술작품도 이데아를 찾아가는 중요한 통로가 될 수 있다. 이것이 중요한 이유는 피치노가 플라톤주의자였음에도 불구하고, 예술작품은 모방의 모방, 즉 가짜를 베낀 가짜이기에 나쁜 것이라는 플라톤의 예술 비판에 반하여 예술작품의 중요성을 인정하였기 때문이다. 이제 예술작품은 현상계와 가지계를 이어 주는 연결고리의 역할을 하게 된 것이다.

알베르티(Leon Battista Alberti, 1409-1472)는 원근법을 설명한 그의 회화론으로도 유명하지만, 미에 관련해서는 "미란 어떤 변화가 생기면 해가 되는 부분들의 조화"라는 주장을 한 것으로도 유명하다. 이러한 주장은 아퀴나스가 미의 조건으로서 제시한 완전성 또는 완전무결함을 떠올리게 하는데, 미는 이미 부분들의 완전한 조화이기에 그것을 건드리면 오히려 이전의 상태보다 못하게 된다는 것이다. 아마도 누구라도 이러한 상태에 있다면 그 사람에게는 성형수술이 필요하지 않을 것이며, 이러한 상태는 모든 사람의 이상일지도 모르겠다. 여하튼 알베르티의 주장에서 주목할 점은 우리 눈에 보이는 대상의 속성,

즉 조화로 미를 정의한 것이다. 플라톤이 아름다운 대상은 모두 통일성을 가지고 있으나, 이것은 미를 정의할 수 있는 속성이 아니고, 단지 미에 동반되는 속성이라고 한 점을 상기하자. 플라톤에게는 미가 관념적인 것이기에 감각적인 속성인 통일성이 미를 정의하는 속성이 될 수 없었으나, 이제 알베르티는 미가 감각적이라는 점을 용인한 것이다. 물론 부분들 간의 조화란 누구라도 볼 수 있는 객관적인 속성이기에 미를 주관적인 것으로 보는 관점과는 아직 거리가 있지만, 이러한 주관화의 전제조건인 미의 감각화가 그의 주장 속에 들어 있음은 앞으로의 이론 전개에서 의미가 있는 것이다. 또한 그는 미를 지각할 수 있는 특수한 미의 감관(sense of beauty)이 있다고 주장하였는데, 이에 대한 설명은 다음 절에서 할 것이다.

18세기 영국 취미론

우리는 서양에서의 미에 대한 이론이 크게 고대와 중세 그리고 근대 초기까지 관념적이고 추상적이고 객관적인 것에서, 점차 감각적이고 구체적이고 주관적인 것으로 변화하는 과정을 거친다고 언급하였다. 이러한 변화에 획기적인 계기를 마련한 것이 18세기 영국 취미론이었다. **취미론**(趣味論, philosophy of taste)이란 그 당시 영국의 철학을 규정짓는 경험론의 한 분파로서 특히 미에 대한 담론을 따로 떼어 부르는 이름이다.

우리는 앞 절에서 알베르티가 미를 지각할 수 있는 특수한 미의 감관(sense of beauty)이 있다고 주장했던 점을 언급하였는데, 이러한 생각이 그 후 더욱 일반화되고 발전하여 18세기 영국에서는 미를 규

정하는 가장 핵심적인 요소가 되었다. 먼저 알베르티가 주장한 미를 지각할 수 있는 특수한 미의 감관에서 '특수한'이라는 표현에 주목하자. 이 말은 미를 보는 또는 감각하는 일이 일반적인 감관을 통하지 않는다는 의미다. 감관(感官)이란 감각기관인 눈, 코, 귀 등을 의미할 것이다. 그렇다면 시각의 경우, 눈이라는 일반적인 감각기관이 아닌 특수한 감각기관은 무엇이며, 그것을 통해 우리가 어떻게 미를 감각할 수 있다는 말인가? 우리는 아름다운 풍경이나 꽃을 보는 것이곧 그것의 아름다움을 보는 것이라고 생각한다. 그런데 미를 보는 다른 눈이 있다는 주장은 아름다운 대상과 아름다움을 구별하여, 아름다운 대상은 우리 눈으로, 아름다움은 이 특수한 눈으로 볼 수 있다는 의미로 읽힐 수도 있다. 그러나 영국 경험론을 바탕으로 하는 취미론에서 우리 눈에 보이지 않는, 즉 우리가 경험할 수 없는 추상적인 미(아름다움)를 인정할 리가 없으니, 이 특수한 눈이 미 자체를 본다는 의미는 아닐 것이다. 그렇다면 이 특수한 눈이 볼 수 있는 것은, 우리가 상식적으로 우리의 일반적인 눈으로 볼 수 있다고 생각하는 감각적인 미일 것이다. 그렇다면 알베르티가 한 말은 우리가 눈으로 미를 본다는 것이 아니니 우리는 무엇으로 미를 본다는 것인가?

우리가 무엇인가를 눈으로 보지 않고 다른 것으로 본다는 말이 가능한 경우란 아마도 우리가 심안(心眼)으로 무엇인가를 파악하는 경우일 것 같다. 예를 들어 우리의 육안(肉眼)으로는 사람들과 그들의 피상적인 행동을 보지만, 그 모습을 통해 그들 사이의 미묘한 관계를 파악하였다면, 이때 우리는 그들 사이의 관계를 심안으로 본다고 말할 것이다. 두 젊은 연인의 표정과 행동을 보는 것은 우리의 눈이지

만, 그들 사이의 관계가 밀당의 관계라는 것을 파악하는 것은 우리 마음의 눈이다. 그런데 이런 경우에 우리가 심안으로 파악하는 것은 사람들과 그들의 피상적인 행동이 아니라 다른 대상, 즉 그들 사이의 관계이며, 이것은 우리의 마음속에 있어야 한다는 주장도 가능하다. 왜냐하면 우리의 외부에 있는 대상은 우리의 육안이 볼 것이기에, 심안이 보는 것은 육안으로 볼 수 없는 것이며, 이는 그 대상이 우리 마음속에 있기 때문이라고 생각할 수도 있기 때문이다.

미를 특수한 감관으로 본다는 알베르티의 말을 이 경우에 적용해 보면, 우리는 외부의 대상, 즉 아름다운 풍경이나 꽃은 육안으로 보지만, 그것의 미는 우리의 심안으로 본다는 주장이 성립한다. 그리고 더욱 놀라운 점은 심안의 대상이 우리 마음속에 있는 것이라면, 심안의 대상인 미가 우리 마음속에 있다는 점이다. 아름다운 대상과 아름다움을 이렇게 구별하는 것은 지금의 우리 상식과는 상당한 거리가 있다. 왜냐하면 우리는 아름다운 꽃을 볼 때 그것의 아름다움은 그 꽃 속에 있다고 생각하기 때문이다. 우리는 꽃의 아름다움을 직접 본다고 생각하지만, 취미론에 따르면 우리는 육안으로 꽃을 봄으로써 심안으로 우리 마음속의 미를 보는 것이다.

이러한 취미론의 주장을 인정하더라도, 미가 마음속에 있다면 대체 그 미란 무엇이어야 하는가? 전통적으로 미는 플라톤의 이데아나 아리스토텔레스의 본질 같은 어떤 추상적인 속성이든가, 비례, 조화, 통일성 등 우리 눈에 보이는 감각적인 속성으로서 우리의 외부에, 우리의 마음과 상관없이 객관적으로 존재한다고 생각되었다. 그런데 이제 취미론에서 미가 우리 마음속에 있다고 주장한다면, 그러한 미

는 도대체 어떤 것인가? 여기서 우리는 아퀴나스 이래 미를 규정하는 하나의 방식, 즉 미는 보여질 때 즐거움(쾌)을 준다는 언급을 상기할 필요가 있다. 취미론에서 미란 다름 아닌 우리의 마음속에서 일어나는 즐거움이다. 그리고 즐거움은 우리의 마음속에서 일어나는 것이기에 그것을 보는 것은 우리 마음의 눈이 되어야 할 것이다. 우리는 아름다운 풍경을 육안으로 보고, 그것을 볼 때 우리 마음속에서 일어나는 즐거움을 심안이 보는 것이다. 우리는 일상적으로 어떤 대상이 아름답다고 말하지만, 취미론자에 따르면 그 말은 우리의 마음속에서 일어나는 즐거움을 우리가 파악한 후에 그 대상을 아름답다고 하는 것이다. 즐거움이 미라면, 엄밀하게 말해서 미는 대상에 있는 것이 아니라 우리 마음속에 있으나, 우리 언어의 일상 용법은 그것을 대상에 덧씌워서 그 대상이 아름답다고 하는 것이다. 이제 미의 감각은 외적인 것이 아니며, 취미론자들은 그들이 이제까지는 몰랐던, 하나의 새로운 내적 감관을 발견하였다고 주장하였다.

이러한 경향은 그 당시 대륙에서의 미학의 동향과는 매우 다른 것이었다. 독일에서는 바움가르텐(Alexander Baumgarten, 1714-1762)이 '미학(Ästhetik/Aesthetics)'이라는 학명을 창시하였으나, 그에게 미학은 감각적 인식의 학(science of sensory cognition)이었다. 즉 미학은 감각을 통해서 알 수 있는 것에 대한 학문이었다. 예를 들어 우리가 사람들을 봄으로써 개개인의 얼굴 모습을 알 수 있으니 우리가 봄으로써 무엇을 알 수 있게 된다는 말은 맞다. 그러나 이렇게 알게 되는 정보는 각각의 얼굴이 어떻게 생겼다는 개별자에 대한 지식일 뿐이고, 사람의 얼굴 모습 일반에 대한 지식은 개개의 얼굴들로부터 공통점을 찾아내

는 이성의 작용이 있어야 한다. 그래서 바움가르텐은 감각적 인식을 지식 습득의 저급한 수단이라고 하며, 감각을 인식과 연결시켰다.

그러나 취미론은 감각이 인식과 상관이 없다는 입장을 취하였다. 앞에서 우리가 구별한 감각과 지각의 구별에 따르면, 지각은 [감각 + 해석]이다. 즉 감각은 아직 인식적 요소가 들어가 있지 않은 상태이다. 취미론에서 미의 파악, 즉 미의 판단은 감각능력의 소관 사항이기에 어떤 인식적 요소도 없는 것이다. 취미론의 이와 같은 주장은 이후 미의 주관화에 결정적인 역할을 하고 또 마지막 취미론자라고 할 수 있는 칸트에게도 깊은 영향을 주어 현대미학의 기틀을 마련하였다고 할 수 있다.

취미론이 취미라는 내적인 감관의 존재를 주장한 이유를 사실과 가치의 구분으로 설명할 수도 있다. 사실은 우리가 살고 있는 이 현상계에서 성립하고 있는 객관적인 사태지만, 가치의 영역인 도덕과 미는 현상계에서 발견할 수 있는 것이 아니다. 새로 무리의 우두머리가 된 수컷 사자가 그 이전의 다른 우두머리에서 나온 새끼 사자들을 물어 죽이는 것은 단순히 자연의 법칙이라고 여겨 도덕적으로 비난하지 않는다. 하지만 사람이 사람을 죽이는 것이 도덕적으로 잘못된 것이라면, 그 근거가 우리 눈앞에서 성립하고 있는 사실에 있을수 없다. 왜냐하면 사자가 사자를 죽이는 것도, 사람이 사람을 죽이는 것도 우리 눈앞에서 일어나는 사실이기 때문이다. 마찬가지로 어떤 것이 아름답다는 것도 이 세상에서 성립하고 있는 사실이 아니다. 모든 사물이 저마다의 형태와 색을 가지고 있는데, 우리가 그중에서 어떤 것들만 아름답다고 한다면, 우리는 그 기준을 물리적인 이 세계

에서 찾은 것이 아니다. 또한 해충(害蟲)과 익충(益蟲)은 우리가 나눈 기준이지, 자연적인 관점에서는 그러한 구분이 없다. 따라서 어떤 의미에서는 가치의 영역, 즉 도덕적 옳음과 미는 가치 있다고 여기는 바를 이 세상에 덧씌운 것이라 생각할 수 있다. 그리고 이것을 우리 안에서 찾아내는 감각기관은 사실을 발견해 내는 우리의 육안이 될 수없다. 실제로 취미론에서 취미라는 내적 감각기관의 역할은 도덕적 행동의 옳음과 대상의 미를 직관하는 것으로 설명된다. 그리고 인간의 삶을 설명할 때, 그 중요성에 따라 항상 사실의 문제를 먼저 밝히고 그다음에 도덕적 문제를, 그리고 나서 미의 문제를 밝히는 것이 순리이다. 진(眞), 선(善), 미(美)라는 가치체계도 이러한 순서에 따른 것이다. 취미론자들도 취미로써 먼저 도덕적 문제의 해결을 시도하였고, 미에 관한 논의는 여기서 파생된 경우가 대부분이다.

샤프츠버리

여기서 우리가 취미론자가 아닌 샤프츠버리(Third Earl of Shaftesbury, 1671-1713)를 먼저 다루는 이유는 비록 과도기적이지만 그가 18세기 취미론의 모든 기초를 취미론에 앞서 먼저 제시하였기 때문이다. 그는 경험론이 득세하기 이전의 사람이라 르네상스 시대 이래 영국에서도 그 영향력을 행사하고 있었던 신플라톤주의를 신봉하였고, 따라서 미에 대한 플라톤의 설명도 수용하였다. 그는 취미론의 주요 논지를 플라톤주의적으로 설명하고 있으나, 여기서 그러한 플라톤주의적 색채를 빼고 경험론적 색채를 입힌다면, 이후의 취미론의 주장과 거의 일치한다. 따라서 그의 주장을 살펴보는 것은 취미론을 이해하는 핵

심이다.

먼저 그는 우리 인간에게 앞에서 설명한 **취미**라는 내적 감관이 있다는 점을 주장하였다. 그런데 미가 우리 마음속에 일어나는 즐거움이라는 점은 취미론과 같지만, 그러한 즐거움을 일으키는 외부의 대상은 초월적인 대상, 즉 이데아다. 그에 따르면 우리가 이데아를 관조할 때 우리의 마음속에서 즐거움이 일어나는 것이다. 후대의 취미론에서 이 플라톤적 대상이 일상적인 대상으로 바뀌면, 우리가 위에서 본 취미에 대한 설명이 되는 것이다.

샤프츠버리의 두 번째 기여는 그가 최초로 **숭고**(崇高, the sublime)에 주목하였다는 점이다. 필자가 4장 〈예술이란 무엇인가 II: 표현론〉에서 낭만주의를 설명하면서 소개한 숭고는 우리를 압도하는 자연의 위력 앞에서 느끼는 공포와 즐거움이었다. 샤프츠버리는 이러한 감정이 신의 창조물로서의 이 세계가 가진 방대함과 불가해성에서 나온다고 기독교적으로 해석하였다. 또 샤프츠버리는 숭고를 미의 일종으로 간주하여, 그때까지의 미론의 통일성을 유지하려 하였다. 이것이 왜 문제가 되냐 하면, 숭고를 미와는 다른 종류의 즐거움으로 취급할 때 유발되는 이론적인 문제가 후대의 미론에 결정적인 영향을 끼쳤기 때문이다. 어쨌든 후대에 영향을 끼치게 된 이러한 계기는 그가 숭고에 최초로 주목했기 때문이다. 미와 숭고의 구별은 곧 설명될 것이다.

샤프츠버리의 세 번째 기여는 그가 **무관심성**(無關心性, disinterestedness)을 제시하였다는 점이다. 이 무관심성은 후대의 **미적인 것**(the aesthetic)이라는 개념의 핵심이기에 매우 중요하다. 여기서 '관심'이라는 말

은 우리가 일상적 의미에서 쓰는 '주의를 기울이다, 좋아하다'의 관심이 아니다. 영어의 'interest'에는 이자, 이익이라는 의미도 있는데, 이에 따라 '무관심성'에서의 '관심'은 개인의 이익이라는 의미로 쓰인 말이다. 따라서 'interested'는 '개인의 이익을 따지는' 정도의 의미이고, 'disinterested'는 '개인의 이익을 따지지 않는'이라는 의미가 된다. 그렇다면 '무관심성(disinterestedness)'은 어떤 대상에 관심이 없거나 좋아하지 않는다는 의미가 아니라 그러한 대상을 대할 때 자기의 이익 또는 손해를 따지지 않는 상태라는 의미가 된다.

이러한 의미의 무관심성을 가지고 샤프츠버리가 먼저 논한 것은 도덕적인 경우이다. 그는 어떤 행위가 도덕적인 장점(moral merit)을 가지기 위해서는, 단순히 그것의 좋은 결과를 내는 것뿐만 아니라, 행위자가 오로지 이기적 동기에 의해서만 움직여서는(motivated) 안 된다고 주장한다. 우리가 도덕적으로 옳은 행위를 한다면, 그 결과 또한 대부분의 경우에 좋을 것이다. 우리가 불쌍한 사람을 돕는다면, 그 사람은 우리의 도움 덕분에 곤경에서 벗어나게 되고 그 결과는 좋은 것이라 할 수 있다. 그러나 그 결과만을 보고 우리의 행위가 옳은 것이라고 말할 수는 없는데, 왜냐하면 우리가 자신의 이익 때문에 또는 주위의 시선 때문에 선행을 하는 경우도 많기 때문이다. 정치인들이 봉사활동을 한다고 해서 그 사람의 행위가 옳다고 생각해 주는 사람은 없을 것이며, 또 그 사람이 올바른 사람이라고는 더더욱 생각하지 않을 것이다. 아마도 십중팔구 그들은 자신들의 이익을 위해 그리고 다른 사람들의 시선 때문에 선행을 베푸는 것이기 때문이다. 어떤 행위가 정말 옳은 행위가 되기 위해서는, 그 행위자가 사익을 위한 다른

조건들을 따지지 않아야 할 것이다. 즉 자신의 이익을 고려하지 않는다는 것은 설혹 그(녀)의 선행 때문에 금전적, 시간적으로 손해를 보더라도 이를 감수한다는 의미이며, 다른 사람의 시선을 고려하지 않는다는 것은 아무도 그(녀)의 선행을 모른다 해도 이에 괘념치 않는다는 뜻이다. 우리가 진정으로 도덕적이라면, 선행은 아무 조건 없이 그 자체로 가치 있다는 동기에서 행해져야 한다.

샤프츠버리는 이러한 무관심성의 개념을, 플라톤의 미의 이데아와 그것의 희미한 그림자에 불과한 현상계의 아름다운 사물 사이의 차이를 설명하기 위해 도입하였다. 그는 미의 이데아가 아름다운 사물보다 우월하다는 것을 유비적으로 보이기 위해, 감각적인 대상을 관조하는 것과 그것을 소유하려는 욕망을 대조시키고 있다. 이러한 유비로 미의 이데아가 현상계의 감각적인 대상보다 우월하다는 것을 샤프츠버리가 정말로 증명했는가는 논란의 여지가 있고 또 우리의 관심사도 아니다. 다만 취미론의 관점에서 중요한 것은 그가 유비로 보인 아래의 네 가지 예이고, 그것들로부터 미적 감상에는 무관심성이 반드시 필요하다는 결론이 나왔다는 사실이다.

감각적인 대상의 관조는, 감상자가 대상을 자기의 이익을 고려하지 않은 채 주목하는 경우, 즉 무관심적인 상태에서 주목하는 경우에 성립하며, 그 대상을 소유하려는 욕망은 감상자가 자기의 이익을 고려하는 상태, 즉 관심적인 상태에서 주목하는 경우에 성립한다. 샤프츠버리는 자기의 이익을 고려하면서 미를 감상하면 항상 그것을 소유하려는 욕망이 일어난다고 주장한다. 들판에 핀 아름다운 꽃들을 보고 즐기는 것으로 끝내지 않고, 꼭 꺾어서 집에 가져가려는 사

람이 있듯이, 우리는 아름다운 대상을 보면 그것을 가지려는 경향이 있다. 그는 우리가 그러한 소유욕 없이 대상에 주목할 때에만 진정한 미의 감상이 성립한다고 주장한다. 그는 네 가지 예를 들었는데, 그 첫 번째는 대양(大洋)의 관조와 그것의 소유욕이다. 대양을 자기의 손익에 관련된 어떤 고려도 없이 바라볼 때 그 대양의 아름다움을 볼 수 있고, 만일 대양을 지배하겠다는 욕심에서 그 대양을 보면 그 사람은 대양의 아름다움을 볼 수 없다는 주장이다. 해군의 제독이 아닌 일반인들에게는 대양을 지배하겠다는 생각이 무엇인지 잘 이해가 안 되기에 이 예는 적절해 보이지 않는다. 그가 든 두 번째 예는 토지의 관조와 그것의 소유욕이다. 우리가 야외에 나가 아름다운 풍경이 펼쳐진 곳을 만나면 아마도 가던 길을 멈추고 그 광경에 감탄할 것이다. 그런데 만일 우리가 이 땅에 호텔이나 카페를 지어 장사할 생각을 하면서 이 풍경을 본다면, 그러한 생각을 한 순간부터 그 풍경의 아름다움이 보이지 않게 된다. 세 번째 예는 숲의 관조와 나무들의 열매에 대한 소유욕이다. 우리가 가을에 잘 익은 과일이 주렁주렁 열린 과수원을 지나간다면, 우리는 나무들의 모습에서 아름다움을 느낄 것이다. 그런데 누군가는 그 과일을 따서 먹겠다든지, 가지겠다든지, 또는 저것들을 팔면 돈이 얼마가 되겠다든지 하는 자기의 이익과 관련된 생각을 하며 그 나무들을 본다면, 그는 그 과수원의 아름다움을 볼 수 없다는 것이다. 네 번째 예는 인체미의 관조와 성적 소유의 욕망이다. 우리가 아름다운 젊은 여인이나 청년을 재현한 그림이나 조각을 볼 때, 인체의 아름다움을 느낄 것이다. 하지만 그러한 작품을 무관심적 태도로 보지 않고 자기의 이익이라는 관점에서 본다면 우리

는 성적인 욕망을 느끼게 되어 그 작품의 아름다움을 볼 수 없다는 것이다.

우리는 이 네 가지 예에서 샤프츠버리가 의도한 바, 즉 아름다운 대상의 관조와 그것을 소유하려는 욕망 사이의 차이를 분명히 볼 수 있다. 이러한 무관심성이라는 관념은 현대까지 이어지는 이후의 미학에서 가장 핵심적인 것이기에 샤프츠버리의 기여는 주목받아 마땅하다. 그리고 그것의 영향력이 큰 만큼이나, 지금까지도 많은 이론에서 그것의 옳음은 전제되고 있다. 그러나 몇몇 이론가들은 이 관념이 잘못된 것이고, 따라서 현대의 이론에 부정적인 영향력을 행사하고 있다고 불만을 토로하기도 한다.

샤프츠버리는 이기적인 또는 관심적인 태도로 대상을 보면 그것을 소유하려는 욕망이 일어난다고 생각했는데, 문제가 되는 부분은 그러한 욕망이 미적 감상을 파괴한다는 그의 주장이다. 그는 대상을 소유하려는 욕망이 그 대상의 아름다움을 느끼는 관조에 조금도 적합하지 않다고 주장함으로써, **욕망과 관조의 양립 불가능성**을 강조한다. 그리고 이러한 생각은 오늘날 우리가 예술작품을 감상할 때에도 적용된다는 것이 일반적인 믿음이다. 그러나 필자는 우리가 아름다운 젊은 여성과 남성을 재현한 그림이나 조각을 볼 때, 아마도 대부분의 사람들이 성적인 욕망을 느낄 것이라고 생각한다. 물론 우리는 미술관의 누드화 앞에서 떳떳하게 젊은 여인의 나체를 주시하는데, 이렇게 하는 것이 조금도 부끄럽지 않은 이유는 우리가 지금 예술작품을 감상하기 때문이다. 우리는 포르노 잡지나 야동(야한 동영상)에서 나체를 보는 것은 부끄러운 행위라고 생각하기에 몰래 숨어

서 본다. 왜냐하면 포르노 잡지나 야동을 보는 것은 그 행위가 성적 자극만을 목적으로 하기에 무언가 떳떳하지 못하다고 생각하기 때문이다. 반면 우리가 미술관의 누드화를 감상하면서 그런 생각을 안 하는 것은, 예술작품의 감상에서는 그런 일이 절대 일어나지 않는다고 생각하기 때문이다. 그러나 정말 우리는 누드화를 감상하면서 성적인 욕망을 조금도 느끼지 않는가? 전람회에 간 중학생들이 누드화 앞에 몰려 있었던 것은 단지 어린 학생들만의 성적 호기심 때문이었을까? 고대 그리스 이래 서양미술에 나타난 수많은 인체 조각과 그림들은 단지 관조의 대상으로만 만들어졌던 것인가? 필자는 그러한 작품들이 아름답기도 하지만 또한 우리의 성적 욕망을 만족시키기에 어느 시대에나 꾸준하게 만들어졌다고 생각한다.

샤프츠버리는 우리가 성적 욕망을 조금이라도 느끼면 그러한 조각이나 그림에서 인체의 아름다움을 볼 수 없다고 주장하지만, 필자는 우리가 그런 욕망을 느끼면서도 여전히 그것의 아름다움을 볼 수 있다고 생각한다. 즉 예술작품의 감상에서도 욕망을 느끼는 것은 정도의 문제이지 전부가 아니면 무(無)라는 극단적인 이분법은 성립하지 않는다. 우리가 질투심에 사로잡혀 말도 안 되는 짓을 한 경우를 생각해 보라. 우리가 극단적인 질투심을 느낄 때 올바른 판단을 못한다는 것이 사실이겠지만, 그 정도가 약한 경우에는 그렇지 않다. 우리는 밀당의 관계에 있을 때 상대방이 다른 사람을 만나거나 다른 사람에 대해 호의적으로 언급하면 질투심을 느끼지만, 그 질투심의 정도가 심하지 않은 경우에는 얼마든지 이성적으로 상황에 대처할 수 있다. 극단적인 질투심에 눈이 먼 경우로부터, 질투심을 느끼는

모든 경우에 우리가 이성적 판단을 못한다는 결론이 따라나오는 것은 아니다. 샤프츠버리의 주장에 따르면, 우리는 무관심적인 상태로 애인을 볼 때에만 애인의 아름다움을 느낄 수 있을 것이다. 그는 우리가 애인을 보면서 성적 욕망을 느낄 때 상대방의 아름다움을 보지 못하게 된다고 주장하지만, 실제는 어떠한가? 오히려 애인에게 성적 욕망을 어느 정도 느끼기 때문에 상대방이 더욱 아름답게 보이지 않는가? 물론 성적 욕망이 극단적인 경우에는 상대방을 가리지 않을 수도 있으나, 이러한 경우로부터 모든 성적 욕망이 미를 보지 못하게 한다는 결론이 나오는 것은 아니다. 극단적인 욕망은 관조를 방해할 것이지만, 이러한 극단적인 경우로부터의 일반화는 논리적 오류이다.

그렇다면 왜 샤프츠버리는 이렇게 과격한 주장을 하였을까? 아마도 그 이유는, 첫째, 모든 욕망의 정도를 동등하게 취급하는 그 당시의 청교도주의(puritanism)의 영향일 것이다. 간음한 여인에 대하여 "죄 없는 자만이 저 여인에게 돌을 던져라!"라고 예수가 말했을 때, 아무도 던지지 못했다는 성경의 이야기는 이러한 극단주의의 전형이다. 실제로 간음을 한 것과 마찬가지로 그런 생각만 한 것도 똑같은 죄라는 관점은 욕망의 정도를 무시하는 극단적인 순결주의이다. 두 번째 이유는 그가 감각과 욕망을 모두 경시하는 플라톤주의자였기 때문일 것이다. 정신적인 것을 강조하는 플라톤주의에서 욕망의 정도를 나누는 것은 별로 중요한 문제가 아닐 것이다. 샤프츠버리의 무관심성은 이러한 문제를 가지고 있음에도 후대의 미학 이론에 절대적인 영향력을 행사하여 오늘날 예술 감상에 대한 우리 상식의 근저를 이루고 있다.

허치슨

허치슨(Francis Hutcheson, 1694-1746)은 취미론을 영국 경험론의 관점에서 완성하였다. 앞서 샤프츠버리가 플라톤주의의 관점에서 취미론의 핵심을 제시하였으나, 허치슨은 그러한 설명에서 플라톤적 형이상학의 색채를 완전히 배제하고 경험론의 관점에서 취미론을 설명하였기에, 그의 이론은 취미론의 표준적인 설명으로 간주된다.

앞에서 취미가 내적인 감각기관인 관계로, 취미의 대상인 미도 우리 마음속에 있는 것이고, 결국 이것이 즐거움이라는 결론에 도달했는데, 허치슨은 이 점을 분명히 하고 있다. 그에 따르면 미는 우리의 마음속에 환기되는 관념(idea)이다. 미란 우리가 어떤 종류의 외부 대상을 지각할 때 우리의 개인적 의식 안에서 환기되는 것, 즉 즐거움(쾌)이다. 따라서 보통 우리는 '관념'이라는 말로 머릿속에서 의식되는 것을 지칭하지만, 여기서 그가 말하는 미의 관념이란 일종의 느낌이라고 할 수 있다.

그렇다면 허치슨의 다음 문제는 어떤 종류의 외부 대상(또는 외부 대상의 어떤 특성)이 미의 관념을 일으키는가였다. 왜냐하면 우리가 어떤 대상을 보든 간에 항상 즐거워지는 것은 아니기 때문이다. 이 질문에 대한 그의 답은 **다양의 통일**(uniformity in variety)이다. 미가 다양의 통일에서 나온다는 주장은 대상의 여러 요소들이 비례나 척도를 가지고 있을 때 아름답다는 전통적인 관점과 유사한 것이다. 허치슨은 우리가 다양의 통일이라는 성질을 가진 대상을 보면, 우리 마음속에 즐거움이 일어나고, 내적 감관인 취미가 이 즐거움을 파악한다고 설명한다. 앞에서도 설명하였듯이 취미론에 따르면, 엄밀하게 말해서

미란 대상 속에 있는 것이 아니지만, 우리 언어의 일상적인 용법은 우리의 마음속에 즐거움을 불러일으키는 대상을 아름다운 대상이라고 부른다.

미가 우리의 마음속에서 일어나는 즐거움이라면, 이제 미는 주관적인 것이 되었단 말인가? 오늘날의 관점에서 예를 들어 보자. 우리가 어떤 여인을 보았을 때 그 여인의 아름다움은 사람마다 다르게 판단될 것이다. 취미론에 따라 설명한다면, 사람들이 그 여인을 보았을 때 어떤 사람의 마음에는 즐거움이 일어나지만 다른 사람에게는 그런 느낌이 일어나지 않을 것이다. 그러나 취미론 일반에서, 따라서 허치슨에게도 미의 판단은 여전히 객관적인 것이었다. 어떤 대상을 보았을 때 마음속에서 느껴지는 즐거움이 미라면, 같은 대상을 보더라도 사람마다 다른 느낌이 일어날 것 같은데, 어떻게 미의 판단이 객관적일 수 있는가? 이 질문에 대해 허치슨은 내적 감관들은 **지각적**(perceptual)이라기보다 **반응적**(reactive)이라는 주장이다. 먼저 허치슨은 취미가 하나가 아니라 여럿이 있다고 보고 있다. 선을 판단하는 취미도 있고, 미를 판단하는 취미도 있다는 식으로 그 대상에 따라 여러 개의 내적 감관이 있다는 것이다. 우리는 5장 〈예술이란 무엇인가 Ⅲ: 형식론〉에서 인상주의를 설명하면서, 감각(sensation)과 지각(perception)을 구분하였다. 그 구분에 따르면, 감각은 외부의 자극을 있는 그대로 받아들이는 것이기에 객관적이고, 지각은 [감각 + 해석]이기에 지각하는 사람의 지적 능력에 따라 달라질 수 있다. 따라서 지각은 주관적이라고 할 수 있다. 반면에 허치슨이 내적 감관들은 지각적이라기보다 반응적이라고 했을 때, '반응적'이란 감각적이란 의미

이다. 즉 허치슨의 주장은 우리가 다양의 통일이라는 성질을 가진 대상을 보았을 때, 우리의 마음속에서 일어나는 즐거움을 파악하는 과정이 감각적이기 때문에 모든 사람이 동일한 판단을 내린다는 것이다. 따라서 허치슨의 또는 취미론 일반의 미에 대한 설명은 사람마다 미에 대해 다른 판단을 내린다는 주관주의와 관련이 없다.

필자는 이 장의 도입부에서 미에 대한 판단이 주관적이 되려면 몇 가지 단계를 거쳐야 한다고 설명하였다. 먼저 판단의 대상이 관념적인 것이 아니라 감각적인 것이 되어야 하며, 다음으로 그것이 감각적인 것이라서 우리의 외부에 있다 하더라도 그 판단의 근거는 우리의 내부로 옮겨 와야만 주관화의 가능성이 생긴다고 설명하였다. 예를 들어, 우리가 노란 꽃을 볼 때 그 꽃이 노랗다는 것은 누구나 볼 수 있는 사실이다. 왜냐하면 그 꽃이 노란 근거는 그 꽃잎에서 반사되는 빛의 파장에 의해 결정되기 때문이다. 이 경우 감각적인 것의 판단은 그 근거가 우리 밖에 있기에 객관적이다. 어떤 사람이 그 꽃의 노란색을 볼 수 없다고 하더라도, 그것이 노란색의 판단이 주관적이라는 것을 보여 주는 것은 아니다. 단지 그가 색맹이라는 사실을 알려 줄 뿐이고, 그는 색에 관한 판단에서 자격이 없는 사람으로 논의에서 제외된다. 그러나 같은 감각적인 경우라도 미의 판단은 달리 설명될 수 있다. "제 눈의 안경"이라는 말처럼 나의 애인은 나에게만 아름답게 보일 수 있다. 누가 보더라도 내 애인의 얼굴은 같은 모습이겠지만, 그 모습이 나에게만 아름답게 보인다면, 이때 그 아름다움의 기준은 나에게만 해당되는 기준이거나 또는 최소한 모든 사람에게 통용되는 기준은 아니다. 이러한 경우에 그 판단의 기준이 우리 안에

있으면서 각기 다를 수 있기에 미의 판단은 주관적이라고 말할 수 있을 것이다. 그러나 지금 우리가 논의하고 있는 허치슨의 경우는 비록 그 판단의 기준이 우리 안에 있다 하더라도, 미의 파악은 감각적인 것이기에 여전히 객관적이라는 입장이다. 우리는 미의 판단이 객관적인 것에서 주관적인 것으로 바뀌는 데 있어 두 단계가 필요하다고 말할 수도 있다. 첫째, 그 판단의 기준이 우리 밖에서 우리 안으로 옮겨와야 하며, 둘째, 그 기준이 사람마다 다른 것이어야 한다. 허치슨의 이론은 이 두 단계의 요구 중에 첫째 요구만을 만족시키기에, 미의 주관화에 반만을 기여한 셈이고, 그래서 사람들은 그의 이론을 **미의 반**(半)**주관화**라고 부른다.

그렇다면 왜 허치슨은 우리의 마음속에 일어나는 미의 파악이 감각적이라고 주장했는가? 앞에서 우리는 감각과 지각을 구분하면서 감각은 객관적이고 지각은 주관적이라고 하였다. 이와 관련된 구별은 허치슨보다 앞선 시대의 도덕적인 논의에서 먼저 쟁점이 되었다. 사회계약론으로 유명한 홉스(Thomas Hobbes, 1588-1679)는 우리의 선한 행동은 이기적 동기에서 나온다는 이기주의설(self-love theory)을 주장하였다. 이에 반대하여 먼저 샤프츠버리가 선의 인식은 사고에 의해 영향을 받지 않는다고 주장하였고, 허치슨 또한 샤프츠버리의 입장에 동의하여 이 논의를 미 이론에 적용한 것이다. 자연적인 상태에서의 인간은 항상 이기적이라는 홉스의 주장에 대한 샤프츠버리의 주장은 동양의 성선설(性善說)에 가까운 것이다. 아무리 흉악한 악한일지라도 우물가에서 뒤뚱뒤뚱 우물 쪽으로 걸어가는 어린아이를 안아 멀찍이 옮겨 놓을 것이라는 이야기는 인간의 본성이 착하다는 징표이다. 그

런 일을 함으로써 어떤 이익을 얻을 수 없다 하더라도 그 악한은 본능적으로 아이를 옮겨 놓은 것이다. 그가 그런 일을 하면서 어떠한 손익도 따져 보지 않았다는 사실, 즉 샤프츠버리식으로는 그가 무관심적인 상태에서 그 일을 했다는 사실은, 인간이 선한 행위를 꼭 이기적 동기에서만 한다는 홉스의 주장에 대한 반례가 된다. 그리고 자기의 손익을 따져 본다는 것은 인지적인 활동이기 때문에 이런 계산에 따라 어떤 행위가 옳은가를 판단한다면, 그 판단은 지각적일 것이다. 그러나 우리는 단순히 우리에게 이익이 되는 행위라는 이유로 이를 선한 행위라고 생각하지 않는다. 나에게는 이로운 결과를 가져왔으나 내 생각에도 나쁜 짓을 한 후에, 주위의 사람들에게 상황을 잘 설명하여 이해를 구하고, 자기 자신에게도 어쩔 수 없는 일이었다고 아무리 합리화를 한다고 해도 양심의 가책으로 괴로운 경우가 있다. 이러한 경우는 어떤 행위의 옳고 그름이, 합리화나 그 행동이 나쁜 짓이 아니었으면 좋겠다는 개인적인 욕망으로 바뀔 수 있는 것이 아님을 보여 준다. 우리는 어떤 일이 옳고 어떤 일이 그른가를 즉각적으로 알고 있기에, 선에 대한 판단은 감각적이라 할 수 있다.

허치슨은 이러한 논의를 그대로 미의 판단에도 적용하여, 미를 인지하는 것은 감각적이기에 사고나 욕망에 의해 매개되지 않는다고 주장한다. 어떤 대상이 아름답다는 판단은, 마치 어떤 것이 내 눈에 노랗게 비친다면 그것을 노란색으로 볼 수밖에 없듯이, 수동적이고 자동적으로 일어난다. 미의 판단에 있어서 나의 손익을 따지지 않는다는 것은 무관심적으로 그 대상을 대한다는 것이기에 지적인 요소를 배제하는 것이다. 어떤 사람이 아름다운가 추한가는 그 사람

이 어떤 사람이고, 어떤 지위에 있는가를 아는 것에 따라 바뀌지 않는다. 그러나 후대에 미에 대한 이러한 설명이 예술의 감상에도 적용되어, 마치 예술 감상의 경우에도 지적인 요소가 개입되어서는 안 된다는 잘못된 생각을 초래하였다. 이러한 생각이 잘못된 이유는 실제로 우리가 예술작품을 감상할 때에는 많은 배경지식이 요구된다는 점을 간과하기 때문이다. 예로 고전음악을 제대로 감상하려면 그 이전에 많은 고전음악작품을 들어야 하며, 추상화를 제대로 감상하기 위해서는 그 이전에 많은 그림들을 보고 그 이론에 대해서도 조금은 알아야 한다. 그럼에도 불구하고 허치슨의 이론이 중요한 이유는 미 개념이 변화해 왔던 역사를 이해하는 데 있어 필수적인 취미론의 정수를 깔끔하게 보여 준다는 점에 있다.

버크

우리는 4장 〈예술이란 무엇인가 II: 표현론〉에서 숭고(崇高, the sublime)를 설명하면서 버크의 숭고론을 아주 간단히 설명하였다. 그의 숭고론을 보다 자세히 설명하자면, 먼저 그는 당시에 유행했던 특별한 내적 감관으로서의 취미를 부정하고 미와 숭고를 즐거움과 고통이라는 일반적인 현상으로 설명하였다. 그리고 이전까지 미란 우리 마음속에서 느껴지는 즐거움의 한 종류로 간주되었던 것에 비하여, 그는 우리가 마음속에서 느끼는 즐거움을 적극적인 것과 상대적인 것으로 나누었다. 그는 우리가 느끼는 즐거움이 사회의 보전에 필요한 정열에 관련된 것과 개인이 보전에 필요한 정열에 관련된 것 두 가지가 있다고 주장하며, 전자는 아름다운 대상을 보고 느끼는 즐거

움이고 후자는 숭고한 대상을 보고 느끼는 즐거움이라고 설명하였다. 그는 미에서 나오는 즐거움이 사랑(love)이고, 숭고에서 나오는 즐거움이 유적(delight)이라고 구분하였는데, 전자는 적극적인 쾌이고 후자는 상대적인 쾌이다. 사랑은 아름다운 대상을 보면 조건 없이 느껴지기에 적극적인 데 반하여, 유적은 고통의 제거에 의한 만족 그리고 고통의 위협의 제거에 의한 만족이라는 조건이 붙기에 상대적이다. 그리고 유적은 공포가 기쁨으로 인도되는 경험에서 나온다. 이러한 즐거움은 인간과 대상 사이에 조화의 결여에서 오는 고양된 생명감, 즉 삶의 의지에서 나온다. 이것은 앞에서 예를 든 것처럼 음침한 대상이나 거대한 크기의 대상으로부터 우리가 안전할 때 느끼는 감정이다.

버크의 숭고론이 중요한 이유는 숭고 자체에 대한 그의 설명보다는 그가 숭고를 미와 대립되는 것으로 간주하였다는 점이다. 앞에서 보았듯이 샤프츠버리도 숭고의 현상에 대해 주목했지만, 그는 숭고를 미의 일종으로 간주하여 미에 대한 이론의 통일성을 유지하려 하였다. 그러나 버크는 우리에게 기쁨(쾌)을 주는 것을 전통적인 미에서 미와 숭고의 두 종류로 구분하였다. 이러한 구분은 미 이론의 통일성을 붕괴시킨다는 점에서 매우 중요하다. 쉽게 말해 오늘날 왜 우리는 아름답지도 않은 예술작품을 감상하는가라는 질문에 대해, 그것이 아름답기 때문이라고 대답할 수는 없다. 만약 우리가 그런 작품들이 미와는 다른 가치를 가지기 때문에 감상한다고 대답한다면, 숭고와 같은 다른 가치가 도입될 수 있는 계기를 버크의 이론이 마련한 것이다. 우리는 길을 가다가 아름다운 풍경이 펼쳐진 곳에서 걸음

을 멈추고 그 풍경을 감상하듯이, 장엄한 풍경이 펼쳐진 곳에서도 그 풍경을 감상한다. 그리고 그 풍경이 미가 아닌 숭고라는 가치를 가진다면, 이제 우리가 즐거움을 느끼는 현상을 미(美)만으로는 설명할 수 없다. 미와는 다른 숭고라는 가치가 인정되면, 그때까지 모든 즐거움을 미로 설명하려던 이론적 둑이 터져 새로운 가치가 등장할 수 있는 계기가 마련된다. 그 당시에도 숭고 외에 풍려(豐麗, the picturesque)라는 새로운 가치가 등장했으니 말이다. 이후에는 비극미, 희극미, 그리고 현대에 이르러서는 심지어 추(醜)까지도 우리가 감상하는 가치로 인정되었다. 이제 우리가 느끼는 즐거움이 미만으로 설명될 수 없다면, 이를 전통적인 미의 개념이 약화되었다는 의미에서 **미 개념의 퇴조**라고 부른다.

버크의 숭고론을 계기로 우리가 어떤 대상을 관조할 때 느끼는 즐거움을 미로 설명할 수 없다면, "우리에게 즐거움을 불러일으키는 대상이 가지는 가치는 무엇인가?"라는 질문에 대한 대답은 "그것은 미, 숭고, 풍려, 비극미, 희극미 등"일 것이다. 이렇게 우리에게 즐거움을 불러일으키는 대상이 가지는 가치가 여럿이 있다면, 우리는 그것들 모두를 가리키는 새로운 이름이 필요할 것이다. 그것이 바로 '**미적인 것(들)**(the aesthetic)'이다. 이제 우리는 위의 질문에 대해 "그것은 미적인 것(들)이다"라고 간단하게 대답할 수 있다. 그러나 앞으로도 예술작품이나 자연의 감상에 관련된 예에서 대부분의 경우 아름다움을 이야기할 것인데, 이는 아름다움만이 미적 가치라서가 아니라 아름다움이 가장 대표적인 미적 가치이기 때문이다.

그리고 미적인 것에 포함되는 가치들의 범위는 미적 범주

(aesthetic category)일 것이다. 따라서 미적 범주를 기준으로 생각하면, 미 개념의 퇴조가 일어나기 전까지는 미적 범주에 미만이 유일하게 있었고, 그 이후에는 미 외에 여러 다른 가치가 들어왔기에 우리는 이러한 현상을 **미적 범주의 확장**이라고 부를 수 있다. 미학사의 관점에서 버크의 숭고론이 가지는 의의는 미 개념의 퇴조와 미적 범주의 확장을 가져오는 계기가 되었다는 점이다.

연상주의와 미의 완전한 주관화

우리는 앞의 18세기 영국 취미론에서 취미가 무엇인지를 설명하였다. 그리고 허치슨의 이론을 설명하면서 그가 취미를 여러 개라고 생각했고, 또 버크의 경우는 취미라는 내적 감관의 존재를 부정하였음을 언급하였다. 여기서 얼핏 짐작할 수 있듯이 18세기 영국 취미론에서 취미에 대한 의견이 일치하는 것이 아니었다. 초기의 취미론자들이 새로운 내적 감관을 발견했다면, 왜 그 이전의 사람들은 그것을 몰랐으며, 또 오늘날의 우리도 그 존재를 모르냐는 반문에 부딪힌다. 먼저 그 당시의 취미라는 내적 감관에 대한 설명을 보면, 첫째로 각각의 내적 감정, 즉 선, 미, 숭고 등의 가치에 상응하는 취미의 감관이 있다는 입장과, 둘째로 이러한 내적 대상들을 파악하는 하나의 감관이 있다는 입장, 그리고 셋째로 특별한 별개의 내적 감관이 있는 것이 아니라 일상적인 인식능력과 정감능력이 색다른 방식으로 작용한다는 입장이 있었다. 세월이 흐름에 따라 취미에 대한 설명이 더 복잡해지고 정리가 되지 않으면서, 사람들은 그러한 내적 감관이 정말로 있는가에 대해 회의하게 되고 세 번째 입장이 더욱더 득세하게 되

었다. 이제 취미라는 내적 감관은 없기에 취미가 하던 일을 일상적인 인식능력과 정감능력이 색다른 방식으로 작용함으로써 대신한다고 했을 때, 그 색다른 방식이란 무엇인가? 그것은 그 당시에 새롭게 주목받기 시작한 연상(聯想, association)이었다.

연상이란 하나의 생각에 다른 생각이 따라 붙는 것으로, 이러한 연결의 고리에는 일정한 법칙이 없다. 연상의 고리는 각 개인의 과거 경험에서 결정된다. 대중가요의 가사에 있듯이, 애인이 자기를 차 버리면서 안개꽃을 주고 갔다고 해 보자. 일반적인 사람들은 안개꽃을 보면서 아름답다고 느끼거나 꽃다발에서 배경으로 깔리는 꽃으로는 나름대로 괜찮다고 생각할 것이다. 그러나 그 불쌍한 사람은 그 사건 후에 안개꽃을 볼 때마다 옛 애인을 떠올리며 이를 간다면, 그는 안개꽃의 아름다움을 볼 수 없다. 가난한 연인들이 추운 겨울밤 돈이 없어 거리의 포장마차에서 따뜻한 어묵 국물을 마시면서 몸을 녹였다면, 그들은 후에 어묵 국물을 볼 때마다 그 시절의 추억에 젖을 것이다. 다른 사람들에게는 하찮은 어묵 국물이 그들에게는 소중한 가치를 가지는 것이라면, 이제 어떤 대상이 아름답거나 가치 있게 되는 것은 그 사람이 그 대상을 어떻게 생각하느냐에 달려 있다. 또 안개꽃의 예에서처럼 다른 사람들에게는 아름다운 것이 어떤 사람에게는 끔찍한 것이 될 수도 있다. 따라서 일단 적합한 연상이 주어진다면, 어떠한 사물도 아름다워질 수 있다는 연상주의 이론은 나름대로 일리가 있다.

우리가 연상주의 이론을 받아들인다면, 연상에 따라 아름답다고 판단될 수 있는 사물들의 폭이 무한히 확장된다는 점도 인정해야

한다. 사람마다 각자의 과거 경험에 따라 아름다운 사물이 서로 다르다면, 세상에 아름답지 않은 사물이 거의 없을 것이기 때문이다. 따라서 이제 미는 대상이 가지는 성질이 아니라, 그것을 생각하거나 보는 사람에 의해 결정되는 성질이 되었기에 지극히 산만한 개념이 되었다. 전통적으로 어떤 대상이 무엇인가라는 질문은 그 대상을 정의하는 것이고, 이는 그 대상이 가진 특성을 알아내는 것이었다. 아리스토텔레스가 "인간이 무엇인가?"라는 질문에 답하기 위해, 이 세상의 모든 사람들이 공통적으로 가진 성질을 조사하여 '이성적'과 '동물'이라는 특성을 찾아냈을 때 그는 인간이라는 대상이 가진 특성을 찾아낸 것이다. 그러나 연상주의 이론에서 미는 이러한 전통적인 정의의 방식을 따르지 않기에 대상의 특성이 문제되는 것이 아니라 그 대상을 대하는 주체의 태도가 문제가 된다. 또 앞에서 보았듯이 우리에게 즐거움을 주기에 소중한 것이 미뿐만이 아니라면, 연상을 통해 우리에게 즐거움을 주는 가치는 다른 것도 될 수 있으므로, 연상주의 이론은 자연스럽게 미적 범주의 확대와도 잘 어울린다.

칸트는 미는 상상력과 오성(지성)의 자유로운 유희로부터 나온다고 설명하였다. 칸트의 인식론에 따르면, 우리는 먼저 상상력(또는 구상력)을 통해 외부의 대상으로부터 자극을 받아들이고 이 자극을 오성이 우리가 알고 있는 개념에 따라 분류한다. 아주 쉽게 비유를 하자면, 우리가 감각한 것을 지각할 수 있게 해 주는 것은 우리의 오성 또는 지성의 개입이다. 그리고 이렇게 오성이 감각한 것에 개념적으로 개입하는 절차는 정해져 있다. 우리는 특정한 형태와 색을 가진 동물을 개, 말, 또는 우리가 아는 다른 짐승으로 분류하며 이 과정은 정해

져 있기에 누구에게나 동일할 것이다. 그런데 우리가 감각한 것에 오성이 자유롭게 엉뚱한, 그러나 적절한 개념을 적용한다면, 이것이 칸트가 말하는 상상력과 오성의 자유로운 유희이다. 예를 들어 우리가 개구리를 잡아 입술에 가져다 댄다면, 우선 개구리의 차가움과 피부의 미끄러움이 느껴지고 비릿한 냄새가 날 것이다. 이것이 우리가 알고 있는 개구리에 대한 지식이며, 이것은 우리 오성의 작용이다. 그리고 그 개구리에 입을 맞추어도 개구리는 개구리일 뿐 변하지 않을 것이나, 동화에서는 개구리에게 키스를 하니까 멋있는 왕자님으로 바뀌었다. 개구리와 왕자님은 정상적인 경우에 개념적으로 어울리지 않으나, 동화의 세계에서는 이러한 상상력과 오성의 자유로운 유희가 허용된다. 그리고 그것이 자유로운 유희인 경우에 우리는 즐거움을 느낀다. 그러나 어떤 이야기가, 우리가 전혀 이해할 수 없다거나 그 내용에 혐오감을 느낀다면, 그것은 자유로운 유희가 아니다.

　　이제 취미론이 연상주의로 대체되고, 또 우리가 무관심적인 태도를 취하면 우리에게 즐거움을 주는 것은 모두 미적 가치로 허용되었기에, 시간이 흐를수록 미적 범주는 무한히 확장되었다. 이러한 상황에 대해 19세기에 쇼펜하우어는 "우리가 미적 관조를 하면 그 대상은 아름답다"고 표현하였다. 즉 어떤 대상이든지 그것의 특성과는 상관없이 우리가 그 대상을 미적으로 관조하면, 그것은 아름답다는 주장이다. 아무리 혐오스럽거나 기이한 것이라도 우리가 그것에 대해 미적 관조를 한다면, 그것은 아름다운 것이다. 이러한 생각은 현대의 미적 태도론(the aesthetic attitude theory)으로 이어진다. 미적 태도론에 따르면, 어떠한 대상이든 우리가 미적 태도를 취하여 그 대상을 대

한다면 그것은 아름답다. 이제 미가 대상의 특성과 상관없이 주체의 태도에 의해 결정되는 것이라면, 우리는 **미의 완전한 주관화**가 달성되었다고 말할 수 있다. 물론 쇼펜하우어의 미 이론은 그의 형이상학적인 철학체계로부터 나온 것이기에, 그런 형이상학적인 가정을 거부하는 20세기의 미적 태도론과는 그 성격에 있어 많이 다르다. 그러나 미의 주관화라는 역사적인 관점에서는 두 이론이 매우 밀접한 관계를 가지고 있음을 알 수 있다.

8

미적 태도론

우리는 미에 대한 관념이 이론적으로 완전히 주관화되는 과정을 앞 장에서 살펴보았다. 18세기 영국 취미론을 통해 그 정초가 마련되고 19세기 쇼펜하우어의 미론을 통해 절정에 도달하면서 이론적으로 확립된 미의 완전 주관화와 함께 미적 범주가 확대되면서, 오늘날의 미학 이론에서는 미적 태도론(the aesthetic attitude theory)이 득세하였다. 미적 태도론이란 우리가 어떤 대상에라도 미적 태도를 취한다면 그 대상은 미적 가치를 가지게 된다는 이론이다. 이 장에서는 미적 태도론의 가장 전형적인 사례로 꼽히는 제롬 스톨니츠(Jerome Stolnitz, 1925-)의 이론을 중점적으로 살펴봄으로써 미적 태도론 일반이 주장하는 바를 소개하고 그 문제점을 지적할 것이다.[13] 미적 태도론은 오

13 Jerome Stolnitz, *Aesthetics and Philosophy of Art Criticism*, 1960; 『미학과 비평철학』, 오병남 역, 이론과 실천, 1991.

늘날 가장 중요한 문화활동이라고 생각되는 예술 감상과 관련된 우리의 생각을 반영하여 그것을 이론화한 것이다. 따라서 미적 태도론을 이해하는 것은 예술에 대한 현대의 독특한 사고방식을 이해하는 데에도 도움이 될 것이다.

미적 태도론은, 미학의 가장 기초적 개념이라고 태도론자가 간주하는 '미적 태도'를 먼저 정의한 후, 이에 근거하여 다른 주요한 미학의 개념들도 정의될 수 있고 주장한다. 미적 태도가 정의된다면, '미적 대상'은 우리가 미적 태도를 취하는 대상이고 '미적 경험'이란 우리가 미적 태도를 취할 때 얻게 되는 경험이다. 그리고 '미적 가치'는 미적 경험과 미적 대상이 가지는 가치인데, 여기에는 앞에서 본 미적 범주의 확장에 따라 미뿐만이 아니라 숭고, 희극미, 비극미, … 그리고 오늘날에는 추까지도 포함된다.

미적 태도

태도 또는 자세(set)는 지각을 방향 짓고 조정하는 방식이다. 우리가 어떤 사람에게 긍정적인 태도 또는 자세를 취하면, 그 사람의 장점은 잘 보이고 단점은 잘 보이지 않는다. 또 우리가 부정적인 태도 또는 자세를 취한다면, 그 반대의 현상이 일어날 것이다. 이처럼 태도 또는 자세는 지각을 긍정적으로나 부정적으로 방향 짓고 조정한다.

우리는 이 책의 관점에서 태도를 실천적(또는 실제적) 태도와 미적 태도로 구분할 수 있다. **실천적 태도**(practical attitude)란 우리가 일상생활에서 수단과 목적의 관계로 대상을 대할 때 취하는 태도이다. 필자가 5장 〈예술이란 무엇인가 III: 형식론〉의 '도구적 가치와 본유적

가치'란 항목에서 설명하였듯이 우리가 대상에 대해 실천적 태도를 취한다면, 우리가 그 대상에 대해 주목하는 부분은 우리의 목적과 관련되는 곳이다. 즉 우리는 일상생활에서 수단과 목적의 관계로 대상을 이용하기에 우리에게 필요한 대상의 측면만을 파악한다.

실천적 태도에 대비되는 미적 태도는 대상을 수단과 목적의 관점에서 대하지 않고 그 자체로 대하는 것이다. 따라서 **미적 태도**(aesthetic attitude)란, 일반적으로 "그것이 어떤 대상이든지 간에 인지의 대상을 그 대상 자체를 위하여, **무관심적**(無關心的, disinterested)으로, 공감적으로 주목"하는 태도라고 정의될 수 있다.[14]

이 정의에서 먼저 '무관심적'이라는 용어를 다시 살펴보자. 앞에서 우리는 7장 〈미 개념의 변천〉에서 샤프츠버리가 행위를 동기의 관점에서 분석하면서 무관심성이란 관념을 도입하였고, 미의 관조에 있어서 무관심적이지 않은, 즉 이기적인 동기는 미의 관조를 파괴한다고 주장했음을 설명하였다. 이러한 무관심성이란 관념은 이후의 미학에 그 영향력을 확대하면서 특히 현대의 미적 태도론에서는 무관심성이 동기에 적용되는 것이 아니라 우리의 지각에 적용된다는 주장으로 변형되었다. 즉 우리가 무관심적인 태도를 취할 때 성립하는 특별한 지각, 즉 미적 지각이 있다는 것이다. 우리는 이러한 특별한 지각이 정말 있는지를 이 장의 후반부에서 검토해 볼 것이다.

미적 태도의 정의에서 "대상을 수단과 목적의 관점에서 대하

14 Jerome Stolnitz, 앞의 책, 1991, 38쪽. 스톨니츠는 미적 태도의 정의에 '관조'라는 개념도 포함시키나, 필자가 앞에서 설명했듯이 오늘날에는 이 개념이 예술 감상에 적합하지 않기에 생략하였다.

지 않는다"는 말은 대상 그 자체가 목적이 아닌 다른 목적, 즉 저변 (ulterior)의 목적을 위해서 대상을 대하지 않는다고도 표현할 수 있을 것이다. 즉 미적 태도란 **대상 자체**를 경험한다는 목적 외에 다른 어떠한 목적도 없는 태도이다. 우리가 가짜 애인을 만나러 나갈 때에는, 갑돌이와 갑순이의 경우에서 보았듯이 상대방이 누구냐는 중요한 문제가 아니었으나, 진짜 애인을 만나러 나간다면 상대방을 보는 것 자체가 목적이 되고 그(녀)와 무엇을 할 것인가는 부차적인 문제가 된다. 그렇다면 미적 지각에서는 대상이 그 자체로 가치 있기에 대상의 모든 측면에 주목하게 된다. 이와 대비되게 실천적 지각에서는 수단과 목적의 관점에서 목적을 만족시키는 대상의 측면만이 가치 있다고 여겨 그 수단적 측면에만 주목한다.

미적 태도론자는 우리가 무관심적 태도로 대상을 대한다면, 많은 종류의 관심이 미학으로부터 제외된다고 주장한다. 첫 번째 경우는 품위와 위신 또는 이익을 위해 예술작품을 소유하려는 관심이다. 어떤 부자가 그림 한 점을 사서 소장하고 있으나, 그러한 소장의 이유가 예술작품으로서의 가치보다는 작가의 명성을 등에 업고, 나중에 그 그림값이 오르리라는 기대 때문이라면, 이러한 태도는 그림 그 자체, 즉 그 그림의 감상이 목적인 것이 아니다. 또 주위의 사람들로부터 교양 있다는 평가를 받으려는 의도에서 난해한 그림을 소장하고 있다면, 이 또한 그림 그 자체가 목적인 것이 아니다.

두 번째 경우는 인식적 관심이다. 기상학자가 특별한 형태의 구름을 보면서, 그 구름이 어느 정도의 높이에서 형성되며, 그 형성의 원인이 무엇이고 이후의 날씨에 어떤 영향을 미친다는 것에 관심을

두고 그 구름을 본다면, 이 경우에도 그(녀)는 그 구름 자체를 보는 것이 목적이 아니다. 이에 반해 기상학적 지식이 없는 일반인들이 푸른 하늘에 뭉게뭉게 펼쳐진 구름의 모습만을 보고 그 아름다움에 감탄한다면, 이 경우에 구름 자체에 주목했기 때문에 구름의 아름다운 모습을 볼 수 있다는 설명이다. 마찬가지로 역사학자가 그 당시의 사회상이 어떠했나를 알기 위해 당대의 고전소설을 읽는다면, 이때에도 그의 목적은 소설을 읽는 것 자체에 있는 것이 아니다.

세 번째 경우는 대상을 판단하려는 관심이며, 이는 비평가의 경우에 전형적으로 적용된다. 미술 비평가가 신문이나 잡지에 논평문을 기고하기 위해 전시회에 가서 그림을 본다면, 그가 그림을 보는 목적은 논평문을 쓰기 위해서이기에 그림의 감상이 목적은 아니다. 따라서 그(녀)가 논평문을 의식하면서 그림을 본다면 그 비평가는 그림의 아름다움을 볼 수 없다. 미적 태도론자는 이러한 예들로부터 미적 태도에 있어서는 수단과 목적의 관점에서 사물들이 분류되거나 연구되지 않으며, 판단되지도 않는다고 주장한다.

현대의 미적 태도론자들이 이러한 예를 들어서 강조하는 바는, 일반인들은 위에서 나열된 목적이 없이 예술작품을 감상하기에 예술작품의 감상 그 자체가 목적이고 따라서 예술작품을 제대로 감상하나, 위의 여러 예에서 제시된 다른 목적을 가진 사람들은 예술작품의 또는 자연의 미를 올바르게 감상하지 못한다는 것이다. 필자는 앞에서 샤프츠버리의 무관심성을 비판하였고, 독자들도 여기서 든 여러 예에서 이상한 점을 발견했을 것이다. 무엇보다도 비평가의 경우에 그(녀)가 다른 목적을 가지기에 그림을 제대로 감상할 수 없다

는 주장은 쉽게 동의하기 힘들다. 우리는 상식적으로 비평가는 우리 일반인보다 예술작품을 올바르게 감상할 수 있는 능력이 있는 사람이라고 생각한다. 그런데 그(녀)가 다른 목적을 가지고 있기 때문에 그림 앞에 서 있어도 제대로 감상할 수 없다는 말은 매우 이상하게 들린다. 물론 태도론자들은 이러한 경우에 비평가가 그의 목적을 잠시 잊은 상태에서는 수단과 목적의 관점을 취하는 것이 아니기에 그림을 제대로 감상할 수 있으나, 다시 본래의 목적을 의식하면 감상이 성립하지 않는다고 설명한다. 그렇다면 비평가는 그림 앞에 서서 자기의 주목을 두 가지 목적에 따라 왔다갔다 해야 한다는 소리인데, 실제로 비평가에게 그런 일이 일어나는지는 매우 의심스럽다. 미적 태도론의 설명에 따르면, 비평가가 그림 자체에 주목하여 미적 태도를 취할 때는 그(녀)가 미적 지각을 하기에 그림의 아름다움이 보인다. 그러나 그(녀)가 논평문의 기고를 의식하는 순간 실천적 태도를 취하기에 실천적 지각을 하는 것이고, 따라서 그림의 아름다움이 보이지 않는다. 이러한 설명이 별로 설득력이 없어 보이는 이유는, 비평가가 후자의 경우에도 여전히 그림을 감상할 수 있을 것 같기 때문이다. 그리고 앞에서 살펴본 그림을 소장하고 있는 부자의 경우에도, 그 사람은 그림도 감상하면서, 그림값이 오르기를 기대하고 또 자기에 대한 주위의 평판이 좋아질 것이라는 기대를 함께 할 것이다. 이러한 경우에 후자의 경우들을 잊는 경우에만 감상이 성립한다는 주장은 실제로는 맞지 않을 것 같다. 그 사람은 그림값이 오르거나 떨어진다는 소식에 기대나 실망을 하면서도 그 그림 앞에서 그림을 감상할 수 있을 것이다. 필자는 앞에서 샤프츠버리를 비판하면서 욕망은 정도의 문제이

기에, 가벼운 욕망은 관조와 충분히 양립할 수 있다고 주장하였다. 위에서 언급된 예시 중에서 비평가는 자기의 목적을 의식하면서도 그림을 감상할 수 있다고 설명하는 것이 훨씬 자연스러울 것이고, 다른 예들의 경우에도 같은 방식의 설명이 적용될 수 있을 것이다.

　　미적 태도의 정의에서 두 번째로 살펴볼 단어는 '공감적'이다. 사실 이 용어는 우리가 대상 그 자체가 가치 있다는 무관심성의 의미를 확실히 이해한다면, 그것으로부터 함축되는 측면의 강조다. 이 용어로 태도론자들이 강조하는 바는 대상을 있는 그대로 받아들여야 한다는 점이다. 앞에서 이야기 했듯이 우리는 일상생활에서 정치적 견해가 다른 사람의 주장은 들으려 하지도 않는다. 대부분의 경우에 그런 사람과의 논쟁은 싸움으로 끝나기 마련인데, 왜냐하면 상대방의 주장을 그대로 받아들이지 않고 서로의 입장만을 고집하기 때문이다. 그러나 진짜 애인이 나와 생각이 다른 경우에 나는 상대방의 의견을 무조건 무시하지 않고 적어도 이해해 보려고 노력할 것이다. 이와 마찬가지로 예술작품의 감상에서도 우리가 작품을 제대로 감상하고 싶다면, 대상을 있는 그대로 받아들여야 한다. 만약 자신의 신념이나 종교관과 맞지 않는 작품을 감상하면서 자기의 입장을 고집한다면, 그 작품을 제대로 감상할 수 없을 것이다.

　　이러한 설명은 대체로 맞는 듯하나, 문제가 아주 없는 것은 아니다. 아마도 대부분의 경우에 우리는 자신의 신념이나 종교관에 맞지 않는 작품을 감상하려고 하지도 않을 것이며, 또 감상을 시도하는 경우에도 자기의 관점에서 작품의 의미나 작가의 의도를 의식적으로 또는 무의식적으로 곡해할 것이다. 이슬람교를 모독하는 살만 루

시디(Salman Rushdie, 1947-)의 소설 『악마의 시(The Satanic Verses)』를 있는 그대로 감상하라는 미적 태도론자의 주장은 무슬림에게는 수용될 수 없는 것이다. 미적 태도론자는 예술의 자율성이라는 전통적인 사고를 받아들여 예술작품은 현실과 무관하며 그 자체의 고유한 영역 안에 있다는 생각을 전제하여 이러한 주장을 하는 것이나, 예술이 현실세계와 무관해야만 한다는 주장이 옳은지는 한번 따져 보아야 할 문제인 것 같다. 그리고 우리가 대체로 같은 입장인 경우에도 상대방의 의견이 내 의견과는 미세한 차이가 있는 경우, 나는 나의 입장에서 상대방의 의견을 곡해할 수 있고, 이는 예술작품의 감상에서도 마찬가지이다. 예로 멜 깁슨(Mel Gibson, 1956-)이라는 배우가 감독한 영화 〈패션 오브 크라이스트(The Passion of The Christ)〉는 인간으로서의 예수의 고뇌를 보여 주려는 영화이었다. 그런데 그 영화를 어떤 기독교 신자가 신으로서의 예수를 생각하면서 감상하였다면, 그 작품이 말하려는 바를 제대로 파악하지 못하였기에 이 또한 적절한 감상의 예라고 할 수 없다. 우리는 올바른 감상을 위해서 예술작품을 있는 그대로 수용해야 하겠지만, 불순한 의도나 편견에 따라 만들어진 작품에도 이 기준이 적용되어야 하는가는 고민해야 할 문제이다. 그리고 이러한 문제는 예술작품의 해석에서 하나의 올바른 해석이 가능한가, 또 가능하다면 그것은 어떤 것이어야만 하는가라는 미학적 문제로 우리를 초대한다.

　　미적 태도의 정의에서 세 번째로 살펴볼 단어는 '주목'이다. 이 용어도 우리가 무관심성을 확실하게 이해한다면, 따로 언급될 필요가 없는 것이지만, 미적 태도의 특성을 설명하기 위해 다시 언급된 것

이다. 먼저 '주목'이라는 용어를 채택한 이유는, 영어에서나 우리말에서나 마찬가지로 '무관심'이란 말이 '관심'이라는 말과 대비되어, 마치 '관심이 없다'는 뜻으로 오해될 소지가 있기 때문이다. 그러나 우리가 진짜 애인을 만날 때 우리는 상대방에게 전적으로 주목하기에, '무관심적'이란 단어가 주목을 하지 않는다는 의미라는 생각은 잘못된 것이며, 이러한 오해는 우리가 무관심성에 대해 올바르게 이해한다면 성립할 수 없는 것이다. 두 번째 오해의 소지는 미적 태도가 대상을 수단과 목적의 관점에서 대하지 않는다는 말이, 대상을 대하는 태도에 초점이 없다는 것을 의미할 수 있다는 점이다. 앞에서도 언급했듯이 우리는 일상생활에서 수단과 목적의 관점에서 우리에게 필요한 대상의 측면에만 주목한다. 그런데 미적 태도는 무관심적으로 대상을 대하기 때문에 그런 측면이 없어진다. 태도론자는 이 말이 대상을 어떻게 보느냐는 문제를 불러일으킬 오해의 소지가 있다고 걱정한 것이다. 우리는 무관심적 태도를 취하는 경우에 대상 그 자체, 즉 대상의 모든 측면에 주목한다는 것을 이미 설명하고 강조하였기에, 사실 이러한 걱정은 거의 쓸데없는 것이다.

　　이와 비슷한 경우가 추상화를 어떻게 감상할 것인가를 설명하는 경우에도 일어난다. 필자가 중학생 때 추상화의 감상에 대해 미술 선생님은 "아무 생각 없이 보아라!"고 말씀하셨다. 아마도 "아무 생각 없이 보아라!"는 선생님 말씀의 의미가 정말로 넋 놓고 멍하니 그림을 보라는 의미가 아니라면, 그 의미는 추상화에서 구상화를 볼 때처럼 일상적 대상의 모습을 찾으려고 하지 말고 화면에 있는 색과 형태들을 있는 그대로 주의 깊게 보라는 의미였을 것이다. 따라서 이 경

우에 "아무 생각 없이 보아라!"는 말이 수동적 상태를 암시하지 않듯이, 무관심적 태도를 취하여 수단과 목적의 관점에서 대상을 대하지 않는다는 말이 곧 수동적 상태를 암시하지는 않는다. 오히려 두 경우 모두 대상 자체에 대한 적극적인 관심과 주의집중을 요구한다. 추상화에서 화폭 위의 물감들과 그 관계를 보는 것은 그림의 한 측면을 보는 것이 아니다. 구상화의 경우에 우리의 주목은 자연히 주제가 되는 대상의 재현에 집중되지만, 추상화의 경우에 우리가 주목해야 할 지점은 어느 한 군데가 아니라 화폭 전체인 것이다. 우리가 진짜 애인을 만날 때 그 사람 자체가 나에게 소중하기에 그 사람의 어떤 한 측면에만 신경 쓰는 것이 아니듯이, 무관심적 태도로 대상을 대할 때도 우리는 대상의 한 측면이 아니라 대상 그 자체, 대상의 모든 면에 주목한다.

미적 태도에 나타나는 이러한 능동적 주목은 우리의 지각을 민감하게 만들어, 대상에 대한 식별력을 높인다. 미적 태도와 대비되는 실천적 태도의 경우에, 우리는 수단과 목적의 관점에서 대상의 한 측면에만 주목하기에, 그 측면에서 같은 대상은 전부 동일한 것으로 취급된다. 정류장에 접근하는 여러 대의 버스 중에서 집으로 가는 버스를 찾기 위해서는 버스의 노선 번호만을 보고, 또 그 번호라면 어떤 버스가 오든 상관없이 우리는 그 버스를 탄다. 이와 대비되게 우리가 대상 그 자체에 주목한다면, 이 경우에 우리는 개개의 버스의 특색을 구별해 낼 수 있을 것이다. 물론 우리는 일상생활에서 이렇게 하지 않는데, 왜냐하면 이렇게 구별하는 것이 우리의 목적에 비추어 아무 의미가 없기 때문이다. 그러나 예술작품을 감상하는 경우에 우리는

미적 태도를 취하며, 대상 그 자체의 특색에 주목한다. 십자가의 처형을 그린 수 많은 그림은 그 기독교적 내용을 전달한다는 측면에서는 모두 동일하지만, 우리가 주목하는 것은 그 그림에 나타난 화가의 화풍이다. 그 내용적인 측면에만 주목하는 기독교도에게는 그 그림들은 모두 같은 그림이겠지만, 우리가 감상하면서 주목하는 바는 그것들 자체의 특성이며 따라서 모두 다른 특색을 가진 다른 작품인 것이다. 우리는 각 작품의 독특한 가치를 찾으려 하며, 이는 개개 작품의 복잡하고 섬세한 부분에 주목함으로써 가능한 것이다. 우리가 예술작품을 미적 태도를 취하여 대한다면, 우리는 대상의 개별적 성질을 음미하게 될 것이다.

　　미적 태도의 정의에서 마지막으로 검토할 부분은 '그것이 어떤 대상이든 인지의 대상'이라는 표현이다. 이 표현을 통해 미적 태도론자가 의도한 바는 미적 태도의 대상은 한계가 없다는 주장이다. 인지(awareness)는 지각, 감각, 개념의 영역을 포괄한다. 우리가 미적 태도로 대상 그 자체에 주목한다는 주장을 예술작품의 감상에 적용해 보자. 앞에서 우리가 그림을 감상하는 경우에 구상화의 경우에는 지각이고, 추상화의 경우는 감각이라는 것을 설명하였다. 또 기악음악의 감상은 감각의 영역에 속하고, 문학의 감상은 지각의 영역이다. 우리가 예술작품의 감상을 통하여 아름다움 및 기타 미적 가치를 찾는 일은 감각과 지각의 영역 모두에서 일어날 수 있는 것이다. 그런데 개념의 영역에서도 아름다움을 찾는 경우가 있을 수 있다. 어떤 수학적 체계를 무관심적으로 주목한다면, 우리는 그 체계의 일관성, 간결함, 효용성 등에 감탄하며 그것의 아름다움을 느낄 수 있다. 간단한 예를 들

어 보자. 이사를 가기 위해 짐을 정리해야 하는데, 쓸데없는 책들과 공책은 버려야 한다. 어떤 것을 버리고 어떤 것을 가져가야 할지를 알기 위해 대충 내용을 훑어보고 있는데, 옛날 고등학생 때의 수학 노트에서 내가 어렵게 풀었던 문제가 눈에 뜨인다. 그 문제를 너무 힘들게 풀었던 기억, 또 그 문제를 풀고 느꼈던 기쁨이 되살아나, 다시 그 문제의 풀이과정을 찬찬히 살펴보고 그 풀이과정의 절묘함에 감탄한다. 이때 느끼는 즐거움은 개념적인 것으로, 그 과정이 무관심적이라면, 미적 태도의 경우에 해당될 수 있다. 내가 고등학생 때 그 문제를 푼 것은 시험을 대비하기 위한 것이었기에 수단과 목적의 관점에서 그 문제를 대한 것이지만, 지금 그 풀이과정을 다시 보고 감탄할 때 나는 어떤 목적도 가지고 있지 않기에 나의 주목의 초점은 풀이과정 그 자체에 맞춰진다. 또 다른 예로 수십 년 전에 노벨 화학상을 탄 화학자가 한국에 와서 한 강연의 제목이 〈분자 구조의 아름다움〉이었다. 필자는 시간이 안 맞아 그 강연을 들을 수 없었지만, 제목으로 보아 그 화학자는 분자 구조를 그 자체에 주목하여 관조한다면 그것에서 아름다움을 느낄 수 있다고 주장할 것이라고 추측한 기억이 난다. 보통의 화학자는 어떤 분자식을 가지고 무엇을 만들 수 있는지, 또 다른 분자들과 어떻게 결합시킬 수 있는지 등 학문적 관심에서 분자 구조를 대할 것이나, 그러한 경우에는 분자 구조 그 자체가 주목의 초점이 아닌 것이다. 따라서 미적 대상은 감각, 지각, 개념의 어떤 경우에라도 있을 수 있기에 그 한계가 없다는 것이 미적 태도론자의 주장이다. 이러한 주장에 따르면 어떠한 대상이라도 미적 태도를 취하기만 하면 미적으로 감지될 수 있기에, 어떠한 대상도 본래적으로 미

적이지 않은 것은 없고 따라서 미적 태도의 대상은 한계가 없다.

미적 태도의 대상, 즉 미적 대상이 어떤 대상이든지 인지의 대상이면 된다는 미적 태도론의 정의가 중요한 이유는, 어떤 사람들은 미적 태도론의 무관심성을 오해하여 무관심성을 취하면 인지적 요소가 개입될 수 없다고 생각하기 때문이다. 이러한 오해는 미적 태도론이 무관심성에 관련하여 수단과 목적의 관점에서 인지적 요소가 개입해서는 안 된다고 주장하는 데서 시작된다. 그들은, 예로 기상학자·역사학자·비평가의 경우에 인지적 요소가 개입함으로써 미적 감상이 일어나지 않는다고 말했다. 기상학자의 경우에는 기상학적 지식이, 역사학자의 경우에는 그 당시의 사회상의 파악이, 그리고 비평가의 경우에는 그 그림의 가치 평가라는 판단이 모두 인지적인 측면이다. 따라서 미적 태도에서는 수단과 목적의 관점에서 대상이 분류, 연구, 판단되지 않는다는 말 때문에, 우리가 예술작품을 감상할 때 어떤 인지적 요소도 개입시켜서는 안 된다고 오해할 소지가 있다. 그러나 만일 예술작품의 감상에 어떠한 인지적 요소도 개입되지 않는다면, 예술작품의 감상은 오직 감각의 상태에서만 성립할 것이다.

미적 태도에서 인지적 요소가 배제되어야 하는 경우는 수단과 목적의 관점이 개입된 경우일 뿐이다. 따라서 수단과 목적의 관점이 개입하지 않는 경우에는 인지적 요소가 개입하는 것이 문제가 되지 않는다. 우리는 바로 앞에서 미적 대상은 지각, 감각, 개념의 영역을 포괄하는 인지의 대상임을 확인하였다. 그렇다면 위의 오해는 "수단과 목적의 관점에서 사물들이 분류되거나 연구되지 않으며, 판단되지도 않는다"는 문구에서 '수단과 목적의 관점'이라는 말을 간과하

였기 때문에 생긴 것이다. 위의 문구는 수단의 관점에서 대상을 보는 것이 아니라 대상 그 자체가 목적이라면 우리가 그것을 분류하고, 연구하고, 판단할 수 있음을 부정하지 않는다. 미적 태도론은 무관심적 태도를 취하여 대상 그 자체를 파악하려는 경우에도 인지적 요소가 개입되어서는 안 된다고 주장하는 것이 아니다. 그리고 인지적 요소의 개입은 우리가 예술작품을 감상하는 대부분의 경우에 실제로 일어나고 있다.

무관심성을 오해하게 되면 많은 예술작품의 감상을 설명할 수 없게 된다. 무관심성을 오해하여 감각의 상태에서만 예술작품의 감상이 가능하다고 생각하면, 문학의 경우 우리가 글자를 읽어서 작품을 이해할 때 무관심성이 배제하는 인지적 요소가 개입한다. 글자를 읽는 것, 즉 글자를 이해하는 것 자체가 이미 인지적 과정이기 때문이다. 또 어려운 문학작품을 제대로 감상하기 위해서는 풍부한 배경지식과 깊은 사고가 필요하다. 어렸을 때 우연히 멋모르고 읽은 고전작품을 커서 다시 읽은 경우가 있다면, 어렸을 때 그 작품이 진정으로 말하려는 바를 많은 부분 놓치고 또 그 내용을 멋대로 오해했다는 것을 깨달았을 것이다. 이러한 경우는 다른 장르의 예술작품에도 마찬가지로 적용된다. 고전음악을 제대로 감상하기 위해서는 그 전에 많은 고전음악작품들을 듣고 약간의 음악 지식도 알아야 한다. 그림을 제대로 감상하기 위해서도 그 이전에 많은 그림들을 보고 그것들에 관련된 이론을 약간은 알고 있어야 한다. 따라서 문학의 경우에만 인지적 요소가 개입하는 것 아닌가라는 의심은 이와 같이 해소될 수 있다. 미적 태도론이 배제하고자 하는 것은 미적 경험을 가지겠다는 목

적 이외의 어떤 다른 목적을 가지고 미적 대상을 대하는 태도이다. 즉 미적 태도론은, 예를 들어 국문학과 과목의 과제로서 플롯(plot)의 분석을 위해 희곡을 읽는 경우처럼, 예술작품을 수단과 목적의 관점에서 이용하는 것을 배제한다. 시나 소설, 희곡을 감상할 때 순수하게 그 작품 자체만을 이해하려 한다면, 그러한 감상에 인지적 요소가 개입하는 것은 무방하다. 오히려 이때 인지적 요소가 개입하는 것은 올바른 감상을 위해 필수적이다.

미적 감상에 인지적 요소가 개입한다는 점을 우리는 갑돌이와 갑순이의 경우로도 설명할 수 있다. 갑순이가 가짜 애인을 구하는 경우, 그녀는 상대방의 재력과 입심을 선택의 기준으로 삼을 것이다. 그 두 가지가 그녀에게는 무료한 시간을 즐겁게 보낸다는 목적을 수행할 수 있는 수단이기 때문이다. 이 두 가지 기준으로 남자를 판단한다면, 이는 수단과 목적의 관점에서 대상을 분류하고 연구하고 판단하는 경우일 것이다. 이 경우에 남자의 재력과 말주변에 따라 만나 본 남자들을 분류하고, 적합한 상대를 판단하여 선택하는 것은 인지적인 과정이다. 이제 갑순이가 남자들을 수단으로서 이용했다는 점을 반성하여, 진짜 애인을 구한다고 생각해 보자. 진짜 애인이라 함은 진정 갑순이가 그 자체로 사랑하는 사람이며, 더 이상 수단으로서 이용할 수 있는 상대가 아니다. 이때 갑순이는 만나 본 남자들의 어떤 면을 평가할 것인가? 흔한 말로 개개인의 사람됨을 평가한다면, 이때 사람됨에는 그 사람의 모든 면이 포함되기 때문에 앞에서처럼 두 가지 기준만이 적용되지는 않을 것이다. 갑순이가 상대방의 모든 면을 고려하여 진정한 애인을 선택할 때, 그녀가 선택하는 기준들이

앞의 두 가지보다 다양하겠지만, 그 선택의 과정은 어떠한가? 이때에
도 여러 인지적 과정이 개입할 것이다. A와 B를 비교하면서, A는 B에
비해 무뚝뚝하나 속마음은 더 다정하면서 경제적으로도 안정되어 있
고, B는 A에 비해 용모도 준수하고 말주변이 좋아 즐겁게 시간을 보
낼 수 있고 등등. 이제 진정한 애인을 고르는 기준은 상대방의 모든
면이기에 여러 가지가 되겠지만, 이 기준들에 맞춰 개별 분야를 판단
하고 그것에 가중치를 주어 전체적인 가치를 결정하는 과정에는 인
지적 요소가 포함된다. 그렇다면 수단과 목적의 관점에서 대상을 이
용하는 경우와 대상 그 자체에 주목하는 경우 모두에서 인지적 요소
가 개입하는 것이다. 따라서 두 과정의 차이점은 인지적 요소의 개입
여부가 아니라, 대상을 수단과 목적의 관점에서 보느냐, 아니면 대상
의 전체적인 면을 보느냐의 차이인 것이다. 그렇다면 수단과 목적의
관점에서 사물들이 분류되거나, 연구되거나, 판단되어서는 안 된다
는 미적 태도론의 주장은, 우리가 그러한 관점을 취하지 않을 때 대상
을 분류하고, 연구하고, 판단하는 것을 배제하지 않는다.

미적 태도론에 대해 제기되는 여러 질문들과 그 답변들

① 우리는 미적 태도와 실천적 태도를 구분하고, 일상생활에
서는 대부분의 경우 실천적 태도를 취해 대상을 수단으로 이용한다
고 설명하였다. 실천적 태도와는 다르게 대상 자체를 목적으로 하는
미적 태도는 특수한 경우이기에, 이는 우리의 일상에서 매우 좁은 영
역을 차지하는 것처럼 보인다. 그러나 아름다움을 비롯한 미적 가치
의 추구는 우리 일상의 모든 곳에 스며들어 있다. "이왕이면 다홍치

마"라는 관용구처럼 우리 주위의 일상적인 도구들은 그 기능을 만족시키는 구조를 가지고 있을 뿐만 아니라 아름다움 또한 추구한다. 부엌에 있는 식기들은 단지 음식을 담는 용기로서의 기능만을 추구하는 것이 아니라, 장식장에 진열해도 손색이 없을 정도로 예쁘거나 멋있다. 이불과 옷 등을 보관하는 장롱은 실용적인 기능에 맞게만 만들어지지 않고, 여러 장식을 더해 훨씬 아름답게 만들어진다. 실용적인 목적에서 만들어진 옛 가구나 도기들이 오늘날 예술작품처럼 감상될 수 있는 것은, 그것들이 그 기능에 더하여 아름다움을 지니고 있기 때문이다. 즉 인간이 만들어 사용하는 모든 인공물은 각각 목적에 맞는 기능을 가지고 있으나, 그것을 만들 때 그 기능의 수행뿐만이 아니라 아름다움 또한 고려되는 것이다. 주어진 목적을 성취하기 위한 수단으로서의 기능을 고려하는 것은 실천적 관심이나, 이러한 비(非)미적 관심은 항상 미적 관심과 공존하고 있는 것이다. 일상생활에서의 도구와 가구에서 아름다움을 추구하는 것은 원시 시대 이래 현대까지 이어지는 인간 본성의 하나라고 할 수 있다.

우리는 미적인 관심과 비미적 관심이 서로를 배제하지 않고 상호보완될 때 우리의 삶이 고양된다고 말할 수 있다. 기능에 맞는 도구의 제작은 수단과 목적의 관점에서 결정되지만, 우리가 도구의 제작에서 기능만을 고려한다면 투박하거나 흉물스러운 도구들도 주위에 널려 있을 것이다. 그러나 우리는 도구의 제작에서도 심미안을 발휘하며, 사용자도 같은 기능을 가진 도구라면 보기에 더 좋은 것을 선택한다. 실천적인 목적을 가진 인공물에 기능을 더하여 아름다움을 추구함으로써 우리 삶은 보다 윤택해지는 것이다.

여기서 일부 독자는 미적 태도론자가 어떻게 미적인 관심과 비미적인 관심이 공존하거나 서로를 배제하지 않는다고 설명할 수 있는가라고 문제를 제기할 수 있다. 왜냐하면 미적 태도론은 무관심적 태도와 실천적 태도가 양립할 수 없다고 주장하기 때문이다. 그러나 앞에서 보았듯이 이런 경우에 태도론자는 우리의 두 가지 관심이 각기 다른 때에, 즉 상호교차적으로 작용함으로써 서로 충돌하는 일이 생기지 않는다고 설명할 것이다. 그러나 필자는 실천적 관심과 미적 관심은 정도의 문제이기에 동시에 작용할 수 있다는 점에서 양립 가능하다는 주장을 옹호하였다. 어찌되었든 두 입장 모두 한 대상 안에서 미적인 관심과 비미적인 관심이 공존하거나 서로를 배제하지 않는다는 것을 설명할 수 있다면 지금 논의되는 맥락에서는 문제가 되지 않을 것이다.

일상적인 도구에서 우리가 아름다움을 발견하는 계기는 그것의 기능의 인식이다. 아프리카 원주민의 가면이나 고(古)가구에서 우리가 아름다움을 발견하는 것은 그것이 어떻게 쓰였는지를 알고, 그러한 용도와 대상의 구조가 연결되는 방식에 주목할 때이다. 아프리카 가면의 문양이 전장에서 적에게 공포감을 주려는 목적이었다는 것을 알게 되면, 그러한 기능을 절묘하게 수행하는 문양의 형태에서 아름다움을 느끼게 된다. 현대적인 기계의 경우에 왜 KTX나 스포츠카를 보면서 멋있다는 느낌이 드는지도 같은 이유로 설명할 수 있다. 고속으로 움직이는 기차나 자동차의 기능을 생각할 때, 공기의 저항을 최소한으로 받도록 설계된 유선형의 동체는 우리의 감탄을 불러 일으킨다. 기능을 가진 인공물의 미적인 측면은 그 형태가 그것의 기

능과 절묘하게 결합될 때 성립하는 것이다.

　　그런데 인공물의 미를 인지하게 되는 계기가 그것의 기능에 있다면, 이러한 과정은 그 인공물의 목적을 생각하는 것이기에 무관심성이 배제하는 바 아닌가? 왜냐하면 기능이란 어떤 목적을 성취하기 위한 수단으로서 대상이 수행하는 일 또는 작용이기 때문이다. 따라서 이 경우에 미의 파악은 수단과 목적의 관점에서 대상을 보는 것이 되고, 미적 태도론에 따르면 미의 파악이 성립할 수 없는 경우이다. 스포츠카의 기능이 고속으로 주행하는 것이라면, 이것은 그 차의 목적이며 이 목적에 맞게 그 차의 형태가 결정된 것이다. 따라서 우리가 그 차의 형태로부터 미를 느낀다면, 이는 그 차의 목적을 고려했기 때문이다. 그러나 미적 태도론은 목적이 고려된다면 미의 감상이 성립할 수 없다고 했으니, 미적 태도론자는 이것을 어떻게 설명할 수 있는가?

　　미적 태도론은 대상을 수단과 목적의 관점에서 파악할 때 그것의 미적 가치를 파악할 수 없다고 주장한다. 그러나 여기서 문제가 되는 '수단과 목적'은 감상자의 수단과 목적이다. '무관심적'이 의미하는 바가 '나의 손익을 따지지 않는' 정신 상태일 때, 나의 손익은 나의 목적에 비추어서 결정된다. 따라서 미적 태도론이 말하는 '수단과 목적'에서 목적은 나의 목적이지 대상이 가지고 있는 목적이 아니다. 따라서 우리는 **대상에 대한 나의 목적**과 **대상 자체가 가지고 있는 목적**을 구분하여야 한다. 대상이 가지고 있는 목적이 현재의 나의 목적과 같지 않은 경우에는 아무 문제가 일어나지 않는다. 내가 KTX를 타고 여행을 하려 할 때, 나의 목적은 그 기차를 수단으로 이용하여 성취

될 수 있는 것이다. 이 경우에는 나의 목적이 대상에 대한 태도에 개입하기에, 미적 태도론의 설명에 따르면 나는 그것의 멋짐을 볼 수 없다. 그러나 내가 아무런 목적이 없이 그 기차를 보는 경우라면, 나는 그 기차의 멋짐을 볼 수 있다는 것이다. 우리가 대상의 유용성을 생각하지 않는다면, 즉 그것을 내가 지금 당장 사용할 목적에서 생각하지 않는다면, 우리는 그 대상의 아름다움을 볼 수 있다는 것이 미적 태도론의 설명이다. KTX는 승객을 빠르게 운송한다는 목적에 따라 만들어진 기차다. 그러나 그것이 가진 목적과 상관없이, 내가 지금 어디로 여행하기 위해 그것을 이용하지 않는다면, 나는 그 기차를 무관심적인 관점에서 보고 그것의 아름다움을 느낄 수 있는 것이다. 꽃의 향기는 벌이나 나비를 불러들이려는 목적을 가지고 있지만, 내가 그것의 향기를 맡는 것은 그러한 목적과 아무 상관이 없기에, 나는 그 향기의 아름다움을 느낄 수 있는 것이다. 미적 태도론이 배제하는 바는 내가 나의 저변의 목적을 가지고 대상을 바라보는 태도이지, 대상 자체가 가지고 있는 목적이 아니다. 따라서 미적 태도론은 대상의 미적 가치를 파악하기 위해서 기능을 포함한 어떤 요소(인식적, 도덕적, …)도 대상 자체의 파악에 사용될 수 있음을 허용한다. 미적 가치의 파악은 대상 자체를 파악하자는 목적 이외에 그것을 이용하고자 하는 목적이 없다면 성립할 수 있는 것이다. 다시 강조하지만 미적 태도론에서 문제가 되는 것은 대상의 본성 또는 대상이 어떤 목적을 가지고 있는가가 아니다. 즉 대상이 감각적인가, 지각적인가, 개념적인가 따위의 문제가 아니라 그러한 대상을 대하는 주체의 태도 문제다. 따라서 미적 태도는 그 대상을 내가 어디에 이용하려는가의 문제를 배제

한 태도다.

② 미적 태도를 취하여 대상 그 자체를 파악하는 경험은 미적 경험이다. 그리고 이러한 경험은 그 자체로 좋은 경험이고, 내재적으로 가치 있다고 말할 수 있다. 앞에서 보았듯이 대상이 어떤 목적을 성취하는 수단으로서 가지는 가치인 외재적 가치와 달리, 내재적 가치는 대상이 그 자체로 가지고 있는 가치이다. 우리가 가짜 애인과 진짜 애인을 구분할 때 가짜 애인과는 달리 진짜 애인은 그 사람 자체가 가치 있기에, 그 사람과 같이 있는 것은 다른 어떤 것 때문이 아니라 그 자체로 좋은 경험이다. 일반적인 예술 감상의 경우에도 우리는 예술작품을, 레포트를 쓰기 위해 소설을 읽는다든가 등의 어떤 목적을 성취하기 위한 수단으로 사용하지 않고, 그 자체로 감상하려고 하기에 이러한 경험은 미적 경험이 되고, 그 자체로 가치 있는 것이다. 우리가 예술작품을 감상하면서 즐거움을 얻는 이유는 바로 이러한 경험 자체가 가치 있기 때문일 것이며, 그래서 사람들은 미적 경험이 중요하다고 말한다.

그런데 미적 경험을 가능하게 하는 미적 태도가 어떤 저변의 목적도 가지지 않기에, 실천적이지 않다면 그것은 실생활에 아무 소용이 없다. 왜냐하면 우리의 실생활은 수단과 목적의 관점에서 대상을 이용하는 경험으로 이루어져 있기 때문이다. 예를 들어 취미활동은 어떤 목적을 위한 수단으로서 하는 것이 아니라 그 자체가 좋아서 우리가 하는 활동이기에 미적 태도가 적용되는 경우이다. 건강을 유지하기 위해서나 살을 빼려고 등산을 한다면, 이 경우에 등산은 어떤 목적을 성취하기 위한 수단으로서 실천적 관심이 적용된 활동이다.

그러나 등산이 취미활동인 사람은 등산 그 자체를 좋아하는 것이며, 위의 두 가지 혜택은 등산의 부수적인 결과일 뿐 그 자체가 목적이 아니다. 아마도 등산이 건강에 나쁜 결과를 가져온다고 하더라도, 그것이 취미인 사람은 등산을 계속할 것이다. 필자는 고등학생 때 산악반에 들어 등산을 열심히 하였는데, 주말이면 항상 산에 가서 캠핑을 하고 바위(rock climbing)를 한 후 일요일 늦게 집에 들어오곤 했다. 고등학생이 공부는 안 하고 주말을 항상 그렇게 보냈으니(물론 고등학교 2학년 때까지만이었다. 당시에는 고3 때만 열심히 입시 준비를 하는 것이 관례였다), 부모님들이 당연히 나의 대학 입시를 걱정하셨을 것이다. 이러한 생각에 필자의 할아버지는 "이눔아, 산에 가면 쌀이 나오냐, 밥이 나오냐?"라고 말씀하시곤 했다. 등산이라는 취미활동이 고등학생에게는 대학 입시라는 인생의 실제적 목적에 아무런 도움이 안 되듯이, 예술작품의 감상도 우리의 실제적 목적에 아무 도움이 되지 않을 것이다. 그렇다면 실제 생활에 아무런 도움이 되지 않는 미적 경험이 어떻게 가치를 가질 수 있는가? 이 질문에 대한 답변은 우리의 삶이 실천적 경험만으로 이루어져 있지 않다는 것이다. 대부분의 경우에 우리가 일을 하여 돈을 버는 것은 그 자체로 가치 있는 것이 아니라, 그 돈으로 우리가 하고 싶은 일을 할 수 있기 때문에 가치 있는 것이다. 젊은이들이 해외여행을 하기 위해 일을 하여 돈을 모은다면, 이때 돈을 버는 것은 자기가 원하는 여행을 성취하기 위한 수단이지, 그 일 자체가 목적은 아니다. 많은 사람들의 경우에 그 자체로 흥미 있고 즐거운 경험이 없다면, 인간의 '실천적' 노력은 무의미하다.

우리가 일을 하여 돈을 벌어 자기가 하고 싶은 것을 한다고 설

명하면, 돈을 버는 것은 단지 수단에 불과한 것으로 간주된다. 따라서 미적 태도론에서는 마치 실천적 노력과 미적 향수가 양립 불가능한 것처럼 설명된다. 물론 직장을 순전히 돈을 버는 수단으로 억지로 다니는 사람에게는 이 말이 맞지만, 어떤 사람의 경우에는 직장에서의 일이 돈을 버는 수단인 동시에 업무 자체가 즐거움을 주는 대상일 수도 있다. 즉 구체적 경험 속에서 실천적 관심과 미적 관심이 공존할 수 있는 것이다. 물론 태도론자는 이 경우에 직장에서의 일을 돈을 버는 수단으로서 간주할 때에는 전혀 재미가 없다가, 그런 수단과 목적의 관점이 아닌 일 그 자체로 다가올 때에는 재미를 느낄 것이라고 설명할 수 있다. 그러나 필자의 생각에는 이러한 양립 가능성은 직장에서의 일을 수단으로 간주하면서도 그 자체로 재미있다고 느낄 때 성립한다. 우리가 직장에서의 일을 어떤 측면에서 생각하느냐는 정도의 문제이고, 그 정도가 어느 한쪽으로 과격하게 치우치지 않는 이상, 두 가지 주목은 동시에 성립할 수 있는 것이다.

　　　직장에 관련된 우스개 한 가지를 소개한다. 필자가 젊었을 때 우리나라는 급격한 산업화와 수출 증대에 따라 많은 사람들이 정말로 직장에서 열심히 일하였다. 새벽부터 나가 일을 하고 밤늦게 귀가하여 그야말로 집은 잠만 자는 장소가 되는 경우가 비일비재하였고, 외국에서 오는 팩스에 즉각적으로 대응하기 위해 직장에서 밤을 새는 경우도 많았다고 한다. 따라서 사람들이 젊은 나이에 갑자기 죽는 경우가 많았는데, 그 원인은 대부분 과로사였다. 이 사람들이 과로사를 한 이유는 직장에서의 일이 많기도 하였지만 또한 그 일이 재미있어 너무 열심히 일해 건강을 생각하지 않았기 때문이다. 따라서 직장

은 자기가 하기 싫은 일을 해야 하는 곳으로 선택해야 오래 살 수 있는데, 그런 직업이 무엇일까? 정답은 교수이다. 왜냐하면 이 세상에 공부하는 것을 재미있게 생각하는 사람은 없기에, 자기의 일을 목숨을 잃을 정도로 열심히 하는 일은 생기지 않을 것이기 때문이다. 혹시 이 글을 학생이 읽고 있다면 필자는 학생의 장수를 위해 교수가 되기를 진지하게 권고한다.

③ 미적 태도론에 대해 제기될 수 있는 또 하나의 질문은, 미적 경험이 지식을 추구하지 않는다면, 우리가 예술작품으로부터 많은 것을 배우는 현상은 어떻게 설명할 수 있느냐는 것이다. 미적 태도는 수단과 목적의 관점에서 대상에 접근하지 않는 것이기에 지식을 얻는다는 목적이 있을 수가 없는데, 우리는 흔히 위대한 문학작품을 읽고 인생에 대해 새로운 안목을 얻었다고 말하곤 한다. 우리가 새로운 안목을 얻으려고 문학작품을 읽는 것이 아니라면, 이러한 일이 어떻게 일어날 수 있는가? 이에 대한 답변은 미적 경험의 결과가 성취하려 하지 않고 구하려 하지 않은 채 온다는 것이다. 우리가 인생에 대해 새로운 안목을 얻으려고 작품을 읽은 것이 아니지만, 순전히 재미로 읽은 그 작품을 제대로 이해하였다면 그러한 뜻하지 않은 결과가 초래되는 것이다.

④ 우리가 대상에 대해 미적 태도를 취할 때에는 항상 우리의 과거가 개입한다. "아는 대로 보인다"는 말처럼 예술작품을 제대로 감상하기 위해서는 그 작품이 속한 장르의 많은 작품들을 이전에 감상했어야만 한다. 사실 위의 말은 인간 경험의 어떤 영역에도 적용되기에, 이러한 면에서 아름다움을 포함한 미적 가치의 경험이 특별한

것은 아니다. 필자가 이런 말을 하는 이유는 많은 사람들이 예술작품의 감상은 특별한 것이며 어떤 감각적 예리함이 필요하다고 생각하기 때문이다. 예술작품의 감상에 감각적 예리함이 필요한 것은 사실이지만, 이것이 어떤 선천적인 것이라는 생각은 예술가가 예술작품을 창작하는 경우에서나 감상자가 그것을 감상하는 경우에 많은 노력과 배경지식이 필요하다는 사실을 도외시하는 경향을 부추긴다. 예술가는 천재(天才)라는 낭만주의의 잘못된 유산은, 예술가가 어느 순간에 떠오른 영감만으로 작품을 한순간에 창조할 수 있다는 생각을 우리에게 전해 주었다. 그러나 예술작품을 창조하는 경험이나 그것을 감상하는 경험이, 인간의 그 밖의 경험과 다른 어떤 특별한 영역에 있는 것이 아니다. 만일 예술가가 어떤 순간에 떠오른 영감만으로 작품을 창조한다면, 이 말은 작가가 머릿속에 생각한 작품을 그대로 화폭에 옮겨서, 즉 그 생각을 외재화하여 다른 사람들도 그것을 볼 수 있게 한다는 말이겠지만, 아주 간단한 그림의 경우가 아니라면 실제로 그런 일은 일어나지 않을 것이다. 시인이 몇 줄짜리 간단한 시를 머릿속에서 먼저 생각한 후 그것을 글로 적는 것은 가능하겠지만, 상당한 길이의 시를 머릿속에서 떠오른 것만으로 완성한다는 것은 불가능하다. 화가는 그림을 그리면서 수없이 그림에서 물러나 자기가 방금 칠한 물감이 어떤 효과를 내는가, 그리고 그것이 그림 전체와 어울리는가를 확인한다. 이때 그(녀)는 감상자의 입장이 되어 그 그림을 보는 것이며, 어떤 점에서 만족스럽지 않은가를 파악하여 수정을 가한다. 또 어떤 경우에는 수정이 불가능하다고 생각하여 그림의 완성 자체를 포기할 수도 있다. 시인의 경우에도 자기가 미리 생

261

8
미적
태도론

각한 시를 글로 쓴 다음에 다시 읽어 보면서 여러 가지 만족스럽지 않은 지점을 발견할 것이며, 적절한 문맥과 올바른 단어의 선택 때문에 많은 고민을 하게 된다. 이러한 과정은 작곡가나 소설가의 경우에도 마찬가지일 것이며, 그들이 훌륭한 예술가가 되기 위해서는 피나는 노력과 반복적인 훈련이 필요하다. 그리고 이 같은 과정은 어떤 인간의 경험에도 마찬가지로 적용된다. 필자는 학문적인 글을 쓰는 일이 직업의 일부였지만, 한 번도 머릿속에서 미리 생각했던 글을 단숨에 쓴 적이 없다. 더 솔직히 말하면 머릿속에서 막연하게나마 이렇게 쓰면 되겠다고 생각했어도 막상 글을 쓰려면 어떻게 시작하여 글을 끌고 나갈지조차 막막한 경우가 다반사였고, 이 과정을 극복하여 논문의 일부를 쓴 경우에도 다시 읽어 보면 수없이 많은 논리적인 허점과 문맥의 비약을 발견하여 퇴고의 과정을 수없이 반복하였다. 이는 어떤 학자라도 당연히 거치는 과정이며, 만일 자기가 처음에 쓴 글이 완벽하다고 생각하는 사람이 있다면 그 사람은 자기가 쓴 글의 허점을 발견할 수 있는 능력이 없는 사람일 것이다. 특히 형편없는 레포트를 제출한 후에 저조한 성적을 가지고 항의하러 오는 학생들은 거의 모든 경우에 자기 글의 논리적 허점을 발견할 실력이 안 되는 학생들이었다.

예술가가 제대로 된 작품을 창작하기 위해서 수많은 훈련이 필요하듯이 감상자의 경우에도 미적 대상을 감상하기 위해서는 많은 경험이 필요하다. 앞에서 말했듯이 예술작품의 올바른 감상에는 그 분야에 관련된 과거의 많은 경험이 필요하며, 자연적 대상의 아름다움을 감상하는 경우에도 같은 말이 성립한다. 필자는 등산을 좋아하

는데, 한때 학생들과 함께 등산을 하곤 했다. 필자는 나름대로 풍치가 좋은 곳을 선택하여 학생들을 데리고 갔으나, 등산이 처음인 학생들은 자기 앞에 펼쳐진 풍경이 어떻게 좋은지를 모르고 힘들게 이곳까지 자기를 끌고 간 나를 원망하는 기색을 보이곤 했다. 자연적 풍경의 아름다움도 그것을 많이 본 사람만이 판별할 수 있는 것이며, 이러한 사정은 고미술품의 감상에서도 마찬가지이다. 처음에는 도자기나 고가구가 어떻게 좋은지가 보이지 않고 다 비슷하게 보이겠지만, 많은 작품들을 반복하여 주의를 기울여 본다면 점차 우리의 눈이 트이면서 어떤 물건이 어떤 면에서 좋은지가 보이기 시작할 것이다. 여기에 더하여 작품의 용도와 작품이 나오게 된 역사적 배경까지 알게되면, 우리는 그 작품의 가치를 더욱 확실하게 판단할 수 있게 될 것이다. 또한 예술작품, 특히 심오한 문학작품을 감상하는 경우에는 앞에서 설명했듯이 상당한 지적인 수준이 요구되기도 한다.

　　우리의 미적 경험에 이처럼 우리의 과거 경험이 개입한다면, 이는 미적 태도론의 주장과 상충하는 듯하다. 왜냐하면 미적 태도론은 대상을 수단과 목적의 관점에서 보지 말라고 하는데, 우리는 과거에 항상 대상을 수단과 목적의 관점에서 보는 것에 익숙해져 있어서 현재의 경험에 과거의 경험이 개입한다는 것은 현재의 경험에 수단과 목적의 관점이 개입하는 것을 의미하기 때문이다. 따라서 미적 태도론은 우리에게 과거의 습관에서 벗어날 것을 요구하는 것 같다. 그러나 앞에서 보았듯이 우리는 우리의 과거사가 자신에게 남긴 흔적을 가지고 미적 경험을 한다면, 문제는 우리의 미적 경험에 과거가 개입한다는 사실이 아니라 어떤 과거가 개입해야 하는가로 옮겨 간다.

이 질문은 우리가 예술작품 또는 미적 대상을 감상하면서 어떤 연상을 떠올리는가에 대한 질문이다. 7장 〈미 개념의 변천〉, '연상주의와 미의 완전 주관화'에서 설명되었듯이 연상(聯想, association)이란 우리가 하나를 생각할 때 뒤따라 나오는 생각이다. 가수 김건모의 〈핑계〉라는 노래의 가사 중에 애인이 자기를 차 버리면서 안개꽃을 주었다는 내용이 있었던 것으로 기억하는데, 만일 내가 그런 일을 당했다면 나는 그 후에 안개꽃이 그려진 정물화를 볼 때 그 옛 애인이 생각나면서 치가 떨릴 것이다. 이런 경우 나는 그 그림을 제대로 감상할 수 없을 것이며, 이 연상은 나의 그림 감상을 방해하기에 미적 향수에 적절하지 않은 연상일 것이다. 반대로 그런 일이 일어나지 않았다면 그런 연상이 떠오를 일도 없기에 나는 정상적인 상태에서 그 정물화를 감상할 수 있을 것이다. 그리고 내가 그 정물화를 제대로 감상하기 위해서는 많은 그림들을 보았던 그 이전의 경험과 함께 그 그림에 관련된 풍부한 배경지식이 필요하다. 물론 내가 그 정물화를 감상하면서 이것들을 다 의식한다는 말은 아니다. 그러나 이러한 과거의 경험들이 우리의 의식에 작용하기에 연상이라고 부를 수 있다면, 우리는 미적 경험을 돕는 연상과 미적 경험을 방해하는 연상을 구분할 수 있다.

예를 들어 야생화에 대한 지식과 야생화의 아름다움을 감상하는 경우를 생각해 보자. 산이나 들에 나가면 수없이 많은 야생화들을 만날 수 있고, 대부분의 경우에 그것들을 자세히 들여다보면 그 꽃의 아름다움을 느낄 수 있다. 이때 그 꽃의 이름이 무엇인지 궁금할 때가 있지만, 이러한 지식은 그 꽃의 아름다움을 느끼는 데 별로 관련

이 없는 것이다. 반면 야생화에 심취하여 그 꽃의 이름과 그 꽃이 속한 과(科)가 무엇인지 열심히 기억을 더듬는 사람은 그 꽃의 아름다움에 소홀할 수밖에 없다. 또한 독실한 기독교인이 십자가의 처형을 다룬 여러 그림을 보면서 오직 예수의 고난에만 애통해 한다면, 그 그림의 내용을 아는 것이 개개 그림의 감상에 도움이 되지 않는 경우이다. 그러나 위의 예에서처럼 대상에 관련된 지식이 그 대상의 감상을 방해하는 것만은 아니다. 우리가 신화나 종교적 또는 역사적인 사건을 다룬 그림이나 조각을 볼 때 바탕이 된 내용을 모른다면 우리는 그 작품이 말하려는 바를 제대로 파악할 수 없기에, 우리의 감상이 온전한 것일 수 없다. 외국의 박물관이나 미술관에 가면 시대적 구분과 전시된 작품에 대한 설명문이 붙어 있으나, 그 모든 것을 읽을 시간이 없기에 대충 전시품만을 보고 나오는 경우가 대부분이다. 그런 경우에 우리의 기억에 남는 것이 거의 없는데, 그 이유는 우리에게 강렬한 인상을 준 작품이 없었기 때문이다. 우리는 개개 작품의 특성과 그것이 가지고 있는 의의를 모르기에 그저 수박 겉핥기식으로 대충 보며, 모두 비슷하게 보일 뿐이다. 그러나 우리가 아는 내용을 다룬 작품을 보거나 또는 우리가 설명문을 제대로 읽고 작품들을 보면, 그것들이 조금은 달라 보였던 경험이 있을 것이다. 따라서 작품에 관련된 지식은, 그것이 우리의 감상에 어떻게 작용하느냐에 따라 미적 경험에 도움이 되거나 방해가 되는 것이다. 앞에서도 미적 감상의 인지적 요소에 대해 말했듯이, 인지적 요소 그 자체가 미적 감상을 방해하는 것이 아니라, 그것이 대상 자체를 주목하기 위해 사용되지 않을 때 감상을 방해하는 것이다. 그러한 연상은 우리가 대상을 미적으로 보는 것과

상호작용하지 않기에, 그때의 지식은 미적으로 적절하지 않다. 이에 반해 미적으로 적절한 지식은 작품의 감상에 스며들어 그 작품의 세부적인 부분들의 독특한 의미와 가치를 두드러지게 한다.

미적 태도론의 문제점

우리는 이 장의 앞의 두 절에서 미적 태도론을 소개하고, 이에 관련된 여러 반론에 대한 미적 태도론자의 답변을 검토하였다. 이 절에서는 앞에서 논의되지 않았던 미적 태도론의 문제점을 살펴볼 것이다. 첫 번째 문제점은 미적 태도론이 미적 태도가 무엇인지를 **부정적으로** 규정한다는 점이다. 물론 미적 태도론은 미적 태도를 "그것이 어떤 대상이든지 간에 인지의 대상을 그 대상 자체를 위하여, 무관심적으로, 공감적으로 주목하는 것이다"라고 정의하고 이에 대해 설명하였다. 그러나 이러한 정의와 설명에도 불구하고 우리에게 미적 태도가 무엇인지 명확하게 이해되지 않아 보충 설명을 요구한다면, 미적 태도론자는 역사학자, 기상학자, 비평가의 경우처럼 미적 태도가 적용되지 않은 부정적인 경우들을 제시함으로써 미적 태도가 무엇인지를 설명하려 한다.

그러나 이러한 방식은 어떤 것을 완전히 규정할 수 없다는 한계가 있다. 우리가 양파의 껍질을 벗겨서 양파의 알맹이를 찾으려 한다면, 아마도 모든 껍질을 다 벗겼을 때 양파의 알맹이는 없어질 것이다. 다른 식의 비유를 들자면, 백 명이 모인 집단에 속한 내가 어떤 사람인가를 설명하고자 할 때, 내가 다른 개개인과 어떤 면에서 다르다는 것을 모두 밝힌다면 나는 나의 정체성을 부정적으로 규정하는 것

이다. 이러한 방식으로 내가 어떤 사람인가는 대충 밝혀지겠지만, 이 것으로 나의 정체성이 정확하게 밝혀진 것은 아니다. 양파의 경우나 이 경우에 우리가 찾고자 하는 것이 정말로 있는가라는 의심도 성립한다면, 미적 태도에 대한 미적 태도론자의 부정적인 규정은 미적 태도라는 실체를 의심하게 만든다.

미적 태도론의 두 번째 문제점은 미적 태도가 대상의 본성과 무관하게 규정된다는 점이다. 미적 태도론에 따르면 미적 대상은 어떠한 것이라도 될 수 있다. 그러한 대상들이 가지는 공통점은 우리가 임의적으로 취하는 미적 태도의 대상이라는 점이다. 그러나 대상을 우리의 어떤 심리적인 상태에 따라 규정하는 방식은 일반적으로(심리학을 제외하고는) 과학적인, 즉 이론에서 통용되는 방식이 아니다. 과학에서의 이론은 대상이 가진 객관적인 속성이 무엇인가를 밝히는 것을 목적으로 한다. 예로 생물학은 여러 생물이 가진 객관적인 성질을 탐구하는 것이며, 이러한 성질은 우리가 그것에 대해 어떤 태도를 취하는가에 따라 달라지지 않는다. 그러나 미학만이 대상이 가진 본성과는 무관하게 주관적인 성질을 탐구하는 것을 목표로 삼는다면, 이러한 탐구가 이론으로서 어떤 성과를 낼 수 있을지 의심스럽다. 미학이 심리학의 한 분야가 아니라 과학이라면, 미학은 대상 자체가 가지고 있는 객관적 성질에 따라 이론을 확립해야만 한다.

이러한 비판은 물론 미적 성질에 대한 객관주의자의 입장에서 나오는 것이다. 미학의 역사에서는 현대로 올수록 미를 주관적인 것으로 설명하려는 경향이 대세를 이루었지만, 철학 일반에서는 어느 시대나 대상의 객관적 성질에 대한 논의가 대세를 이루었다. 미에 대

해 객관주의를 취하는 학문적 입장에서는, 미란 객관적인 성질이기에 우리의 태도와 무관하게 실재하는 것이라고 주장한다. 쉽게 말해 미에 대한 실재론(實在論, realism)은, 아름다움이란 성질이 객관적으로 존재한다는 입장이다. 예로 이 세계의 물질이 실제로는 분자로 이루어져 있다면, 옛날 사람들이 그것을 몰랐더라도 그 사실은 변함이 없다. 이처럼 어떤 것이 아름답다면 설령 우리가 그것을 보지(알지) 못하더라도 그것은 여전히 아름다울 것이다. 실재론에 대해 반대하는 입장인 반실재론(反實在論, anti-realism)은, 천동설과 지동설의 경우에서 볼 수 있듯이 우리가 당연하게 객관적으로 존재한다고 믿는 사실도 어떤 관점에서 해석하느냐에 따라 달라지기에, 이 세계가 우리와 상관없이 이미 결정된 것은 아니라고는 주장한다. 실재론과 반실재론은 미에 대해서도 복잡한 철학적 논의를 전개하며 아직도 다투는 중이고, 이러한 대립은 철학의 다른 분야에서도 찾아볼 수 있는 일반적인 철학적 문제다.

미적 태도론에 대한 세 번째 비판은 미적 도구주의로부터의 반론이다.[15] 미적 태도론은 앞에서 보았듯이 미적 경험은 그 자체로 가치 있다고, 즉 내재적 가치를 가진다고 주장한다. 예술작품의 감상이나 취미활동의 경우에 우리는 어떤 대가를 바라지 않고 다만 즐겁기 때문에 그러한 활동을 한다. 따라서 예술작품의 감상이나 취미활동은 수단과 목적의 관점이 아니라, 그 자체의 가치 때문에 수행되는 것이기에, 미적 경험의 가치는 그 자체에 있는 것이다. 그렇다면 예

15 Monroe Beardsley, *Aesthetics: Problems in the Philosophy of Criticism*, New York: Harcourt, Brace, & World, 1958.

술작품이나 아름다운 풍경과 같은 미적 대상의 가치는 어떠한가? 예술작품은 우리에게 감상이라는 경험을 가져온다. 따라서 예술작품은 우리에게 감상이라는 경험을 유발함으로써 도구적 가치를 갖게 된다. 일반적으로 미적 대상은 미적 경험이라는 목적을 성취하기 위한 도구로서 가치를 갖는다. 미적 대상의 가치는 그 자체에 있는 것이 아니라 그것이 미적 경험을 유발함으로써 갖게 되는 도구적 가치인 것이다.

우리는 보통 예술작품은 그 자체로 가치 있는 것이라 생각하기에, 예술작품이 도구적 가치를 가진다는 위의 논의는 낯설게 들릴 수도 있다. 그러나 위의 논의가 논리적으로 맞다면, 우리는 왜 미적 경험은 그 자체로 가치 있는가에 대해 의구심을 품을 수도 있다. 그것도 마찬가지로 다른 무엇 때문에 가치 있는 것이 아닌가? 그러나 위에서도 보았듯이 이 질문에 대한 대답은 "미적 경험은 그 자체로 가치 있다"일 수밖에 없다. 왜냐하면 사람들이 그것을 그 자체로 즐기기 때문이다.

미적 태도론의 이러한 대답은 미적 도구주의로부터 다음과 같은 반론을 받을 수 있다. **미적 도구주의**(aesthetic instrumentalism)란 미적 경험도 도구적 가치를 가질 뿐이라는 입장으로, 이 입장은 다음과 같은 논변을 펼친다. 먼저 미적 경험이 그 자체로 가치 있다는 주장에 대한 반론은, 그 자체로 가치 있는 경험이 다 용인되는 것은 아니라는 점이다. 남을 정신적으로 괴롭히거나 남에게 육체적인 고통을 줄 때 내가 즐거움을 느낀다면, 나의 즐거움은 다른 어떤 것을 위한 것이 아니기에 그 자체로 가치 있는 것이다. 그렇지만 이 같은 즐거움은 사

회적으로 용인되지는 않는데, 왜냐하면 남에게 피해를 끼치기 때문이다. 또 내가 마약을 통한 즐거움에 탐닉한다면, 그것은 남에게 피해를 주지 않을지라도 장기적인 관점에서 나에게 나쁜 피해를 주기에 우리는 그러한 것을 용인하지 않는다. 따라서 미적 경험의 가치는 그 자체의 즐거움에 있다는 설명으로 정당화될 수 없다. 우리가 미적 경험을 용인하고 옹호하려면 그것을 정당화할 수 있는 추가적인 요소가 필요하다. 그리고 그 추가적인 요소란 먼저 남에게 피해가 있어서는 안 되고, 경험의 당사자에게도 유익한 결과를 가져오는 등 그 경험의 결과를 고려하여 결정되어야 할 것이다.

이러한 반론에 대해 미적 태도론자는 "미적 경험은 그 자체로 만족스러운데(가치가 있는데), 왜 결과를 따져야 하는가?"라고 자기의 입장을 고수할 수 있다. 그러나 우리가 A라는 특정 행위(경험)를 하는 대신 B라는 다른 종류의 행위(경험)를 하였다면, A라는 행위를 했을 때와는 다른 결과가 나타날 것이다. 따라서 우리는 두 경우를 비교하여 보다 바람직한 결과가 예상되는 쪽을 선택할 것이다. 그러므로 우리의 선택 중에 그 자체로 가치 있는 것의 선택이란 없으며, 우리의 경험 중 그 자체로 그것의 가치가 설명될 수 있는 것은 없다. 결국 미적 도구주의의 주장은 미적 경험의 가치도 그것의 결과에 따라 판정되어야 한다는 것이다.

미적 도구주의는 예술의 자율성에 근거한 미적 자율론(aesthetic autonomism)을 비판한다. 우리는 예술의 자율성이란 잘못된 개념에 근거하여 예술은 그 자체로 절대적인 또는 내재적인 가치가 있다고 생각한다. 그렇지만 왜 예술작품이 그 자체로 가치 있는지를 논리적으

로 따져 생각해 보면 적절한 근거가 없다는 주장이다. 이러한 생각을 미적 태도론에 적용하면 예술작품이 그 한 예인 미적 대상뿐만 아니라 미적 경험도 그 자체로 가치 있는 것이 아니다.

　　도구주의적 가치론은 모든 도구적 가치는 궁극적으로 내재적 가치로 인도되거나 그것에 의존한다는 가정을 부정한다. 미적 도구주의는 우리가 당연하다고 생각하는 가치, 즉 수단과 목적의 위계의 가장 위에 있는 최종적이고(final) 내재적인(intrinsic) 가치가 존재하지 않는다고 주장한다. 우리는 1장 〈미학이란 무엇인가〉, '비판적 사고의 대상: 근원적이고 맹목적인 믿음'에서 행복이 우리가 하는 모든 행위의 최종적인 근거라고 말하였다. 우리가 실천적인 태도를 취하여 하는 모든 행위는 수단과 목적의 위계를 이루며, 그 위계의 가장 상부의 최종적인 지점에 행복이 있다. 이 수단과 목적의 위계에서 어떤 행위가 가지는 가치는 그것의 목적에서 나온다. 따라서 그 행위가 가지는 가치는 그 자체에 있는 것이 아니라, 그것의 밖에서 오기 때문에 외재적(extrinsic) 가치를 가질 뿐이다. 그러나 행복은 그 상위의 목적이 없기에, 그것이 가치가 있다면 그 자체에 있을 수밖에 없다. 따라서 우리는 우리의 실천적 행위가 궁극적으로 내재적 가치로 인도되거나 그것에 의존한다고 가정하지만, 미적 도구주의는 이러한 우리의 생각을 비판하고 있는 것이다.

　　이러한 비판에 대해 우리는 위에서 언급한 실천적 행위의 위계와 그 최종적인 목적인 우리의 행복은 당연한 것으로 보이는데, 미적 도구주의자는 어떻게 행복의 존재 자체를 부정할 수 있느냐고 반문할 수 있다. 이에 대해 미적 도구주의자는, '행복'이라는 말은 특정

한 개인들이 이루려 하거나 원하는 모든 것을 망라하여 아주 모호하게 쓰이지 않는 한, 우리의 모든 행위가 그것에 이르기 위한 수단인 어떤 구체적인 목적을 명명할 수 없다고 주장한다. 예를 들어, 우리는 "네가 행복했던 시절은 언제였냐?"라는 질문에 대부분의 경우 어린 시절을 떠올린다. 그러나 생각해 보면 어린 시절에 내가 행복하다고 느낀 상황은 별로 기억이 나지 않는다. 그때도 그 나름대로 불만도 있었고, 문제도 있었을 것이다. 성년이 된 이후에 행복했던 때가 있었다면, 그것은 대부분 짧은 기간이며 그때에도 나름의 현실적인 문제들을 해결해 나가느라고 바빴을 것이다. 즉 도구주의자가 지적하는 바는, 우리는 삶의 어느 순간에도 그때 닥친 구체적인 문제들을 해결하려고 노력하기에, 모든 것이 문제가 없는 완벽한 상태를 '행복'이라는 말로 모호하게 지칭한다면, 그런 상태는 존재하지 않는 것이다. 따라서 '행복'은 문제가 없는 삶을 가리키는 형식적인 말일 뿐 어떤 구체적 내용을 가질 수 없다.

　　미적 도구주의에 따르면, 우리는 가치에 관한 진술을, 선택이 강요되는 상황에서의 문제해결을 위한 제안으로 간주해야 한다. 현실에서 우리에게 강요되는 선택이란 쾌나 명예 또는 자기실현 같은 추상적인 것 사이의 선택이 아니라, 구체적인 결과들을 갖는 특정한 행위들 사이의 선택이다. 이러한 선택은, 그것이 합리적이라면, 고려 중인 목적(ends-in-view)을 이루기 위해 사용 가능한 수단(available means)에 대한 숙고로부터 나올 것이다. 또한 우리는 일상에서 목적의 연쇄를 모두 생각할 수 없으므로, 실제의 경우 우리가 추구하는 어떤 구체적 목적 배후에 있는 더 이상의 목적을 생각하지 않는다. 그러나 더

이상의 목적이 없기 때문에 당연하다고, 그 자체로 가치 있다고 여긴 것도 다시 생각해 보면 항상 그 배후의 목적을 찾을 수 있다. 따라서 그 어떤 목적도 그 자체로 절대적이지는 않다.

이러한 미적 도구주의자의 주장을 우리가 수용한다면, 미적 도구주의자는 "미적 경험은 어떤 목적을 달성하기 위한 수단이기에 가치가 있는가?"라는 질문에 아래와 같이 답할 수 있다.

1) 미적 경험은 긴장을 완화시키고 파괴적인 충동을 잠재운다.
2) 미적 경험은 작은 갈등을 자아 안에서 해결하고, 분열된 자아의 통합 내지 조화를 이루는 것을 돕는다.
3) 미적 경험은 지각과 식별력을 세련되게 한다.
4) 미적 경험은 상상력을 발전시켜 타인의 위치에 자신을 놓을 수 있는 능력을 계발한다.
5) 미적 경험은, 의학적으로 말한다면, 정신적 건강에 도움이 되는 것이나, 아마도 치료적이라기보다는 예방적인 성격이 강하다.
6) 미적 경험은 상호적인 공감과 이해심을 함양한다.
7) 미적 경험은 인생에 대한 이상을 제시한다.

미적 도구주의자의 주장은, 미적 경험은 그 자체로 가치 있는 것이 아니라, 그것이 일으키는 효과라는 측면에서 설명될 수 있다는 것이다. 그리고 그러한 효과를 일으키려는 '목적'이라는 관점에서 미적 경험이 판단된다면, 미적 태도론은 성립하지 않게 된다. 왜냐하면

미적 태도론은 수단과 목적의 관계가 아닌 무관심성에 기반하여 미적 경험을 설명하기 때문이다.

디키(George Dickie)의 무관심성 비판

미적 태도론은 일상적 지각과 대비되는 ***미적 지각***(美的 知覺, aesthetic perception)이라는 것이 있다고 주장한다. 이때 미적 지각은 우리가 미적 태도를 취할 때 성립하는 지각이다. 미적 태도론자는 일상적 지각과 미적 지각이 어떻게 다른가를 설명함으로써 미적 태도가 존재한다는 것을 증명하려 한다. 그러나 디키(George Dickie, 1926-)는 미적 태도론자가 설명하는 미적 지각의 경우들이 잘못된 것이기에, 그러한 설명으로써 미적 지각의 존재를 증명할 수 없고, 따라서 미적 태도의 존재도 증명할 수 없다고 주장한다.[16]

이제 미적 태도론자가 드는 미적 지각의 예들이 어떻게 잘못되었는지를 살펴보자. 첫 번째는 그림에 나타난 여인을 보고 옛 애인을 회상하는 경우이다. 우리는 앞에서 김건모의 〈핑계〉에 등장한 안개꽃의 예화로 이러한 경우를 설명하였다. 이 사람이 그림 앞에서 옛 애인을 회상하고 있다면, 그는 그림에 주목하고 있지 않기에 제대로 된 감상이 일어나고 있다고 말할 수 없다. 이러한 상황에 대해 미적 태도론자는 이 사람이 관심적으로 그 그림을 감상하기에, 즉 딴 목적을 가지고 그 그림에 주목하기에 미적 태도를 취하지 못하고, 따라서 진정한 감상이 일어나지 않는다고 설명한다. 그러나 디키는 이 경우,

16 George Dickie, *Aesthetics: An Introduction*, Indianapolis: Pegasus, 1971.

이 사람이 옛 애인을 회상하는 동안 그는 더 이상 그림에 주목하는 것이 아니라고 주장한다. 이 사람에게 적절한 감상이 일어나지 않는 이유는, 미적 태도론자의 설명처럼 미적으로 주목을 하지 않아서가 아니라, 아예 그림을 보지 않고 있기 때문이라는 것이다. 이 경우에 일어나지 않는 일은 미적 주목이 아니라 주목 자체다.

미적 태도론자가 드는 두 번째 예는 시험을 위해 음악을 듣는 경우와 그냥 그 음악을 감상하는 경우이다. 미적 태도론자는 이 경우에 음악적 분석을 위해 음악을 듣는 사람은 저변의 목적을 가지고 있기에 진정한 미적 경험(감상)을 할 수 없다고 설명한다. 그러나 디키는 두 사람 모두 음악을 감상하고 있다고 주장한다. 두 사람 모두 그 음악에 심취할 수도 있고, 지겨워할 수도 있고, 지겨웠다가 어떤 부분에서는 다시 잘 들릴 수도 있다는 것이다. 두 사람 다 음악을 열심히 듣고 있으나, 각기 다른 **동기**를 가지고 있기 때문에 그 주목의 측면이 다를 뿐이다. 예를 들어 시험이 그 음악작품의 대위법적 구성의 분석에 관한 것이었다면, 그 학생은 그 작품의 대위법적 구성에 대해 좀 더 신경 쓰면서 들을 것이며, 일반인은 그런 특정한 한 측면에 더 주목하기보다는 작품 전체에 주목하며 들을 것이다. 두 사람 모두 그 음악을 감상할 수 있다면, 전자의 경우에 미적 지각이 성립하지 않는다는 미적 태도론자의 설명은 옳지 않다. 두 경우의 차이는 미적 지각이 성립하느냐 아니냐의 차이가 아니라, 똑같이 그 작품에 주목하는데 어떤 면에 더 신경을 쓰느냐의 차이이고, 이 차이는 그 사람이 어떤 동기를 가지고 그 음악작품을 듣느냐에 의해 결정된다. 즉 감상에 있어 주목의 차이가 발생한다면, 그것은 미적 지각이라는 특별한

지각과 일상적 지각의 구분으로 설명될 수 있는 것이 아니라, 감상자가 어떤 동기를 가지고 작품에 접근하느냐에 의해 설명되어야 한다.

　미적 태도론자가 드는 세 번째 예는 소설 『태백산맥』[17]을 '의식'을 가지고 읽는 경우이다. 1980년대 중후반에는 대학에 신입생들이 들어오면 선배들이 어떤 과정을 통해 소위 '의식'을 깨우치도록 했다고 한다. 이런 경우에 신입생이 『태백산맥』을 읽도록 강요받았다면, 이에 대해 미적 태도론자는 이 신입생은 다른 목적을 위해 그 소설을 읽으므로 진정한 미적 경험(감상)을 할 수 없다고 설명할 것이다. 그러나 우리가 재미로 그 소설을 읽은 경우와 강제로 읽은 경우의 차이가 그 소설을 감상하지 못할 정도의 차이를 만들어 내는가? 디키는 이 신입생도 그 소설을 감상하는 것이며, '의식'적인 측면에 주안점을 주어 그 소설의 여러 특성들을 다 감상하지 못한다면, 그는 그 작품의 어떤 측면들에만 주목하고 다른 것들은 놓친 것일 뿐이라고 주장한다.

　미적 태도론자가 드는 네 번째 예는 작품을 작가의 병리적 증상의 증거로 접근하는 경우나 자유로운 연상의 발판으로 사용하는 경우이다. 반 고흐의 말기 작품들을 그의 정신병이 작품에 어떻게 반영되었나를 보기 위해 접근하는 사람은, 그 작품 자체의 감상이 목적이 아니기에 미적 주목이 성립하지 않는 경우이다. 또한 시를 읽고 그 내용을 좇는 것이 아니라 자기만의 공상에 빠져들기 위해 시를 읽는다면, 이 경우에도 공상에 빠져든다는 목적을 위해 시를 읽으므로

17　조정래가 지은 대하 역사소설(1983-1989). 1980년대 들어 반공 이데올로기의 구속력이 약화되면서 6·25전쟁과 그 전후과정의 실체를 객관적으로 탐구하는 일이 가능해졌는데, 소설 『태백산맥』 역시 이 같은 시도의 일환이었다.

미적 주목이 성립하지 않는다. 미적 태도론자의 이러한 설명에 대해, 먼저 시를 자기만의 공상에 빠져들기 위해 읽는 경우는 미적 주목은 아니지만 다른 방식의 주목이 성립하는 경우가 아니라, 아예 시에 주목하지 않는 경우이다. 그리고 작가의 정신병이 작품 속에 얼마나 나타났는가를 보는 경우는 정도의 문제이다. 음악작품을 시험을 위해 듣는 경우에도 감상이 성립할 수 있듯이 이 경우에도 그림을 제대로 감상하면서 그러한 측면에 더 유념할 수 있다. 작가의 정신병이 어떻게 나타났는가에만 전념하여 그림의 내용을 완전히 도외시한다면(이런 경우가 가능한지는 의심스럽지만), 이 경우는 미적 주목이 일어나지 않는 경우가 아니라 작품에 주목하지 않는 경우이다.

　　따라서 우리가 위의 예들에 대한 비판으로부터 내릴 수 있는 결론은 무관심적 주목과 관심적 주목이라는 미적 태도론자들의 구분은 성립하지 않는다는 것이다. 그들이 말하는 관심적 주목은 아예 주목이 아니거나 특정한 동기에 의한 어떤 한 측면에의 주목일 뿐이다. 따라서 무관심적, 관심적 주목이라는 구분이 없다면, 무관심적 주목이 따로 성립하지 않으며, 여러 다른 동기를 갖는 오직 **한 종류의 주목**만이 있을 뿐이다. 즉 다른 동기는 대상의 다른 측면에 주목하게 만들지만, 그런 동기 때문에 주목의 종류가 무관심적, 관심적으로 구분될 수 있는 것이 아니다. 그리고 작품에 주목하는 경우에 발생하는 차이는 작품에 접근하는 동기의 차이에서 나오는 것일 뿐, 두 종류의 주목이 있는 것이 아니다. 미적 주목이라는 것이 성립하지 않는다면, 그것의 전제가 되는 미적 태도 또한 성립하지 않는다는 것이 미적 태도론에 대한 디키의 비판이다.

찾아보기